고야, 계몽주의의 그늘에서

GOYA À L'OMBRE DES LUMIÈRES
By Tzvetan Todorov
ⓒ Tzvetan Todorov, 2011
All rights reserved.
Korean Translation Copyright ⓒ 2017 by Amormundi Publishing Co.

GOYA À L'OMBRE DES LUMIÈRES

GOYA
고야, 계몽주의의 그늘에서

츠베탕 토도로프 지음 | 류재화 옮김

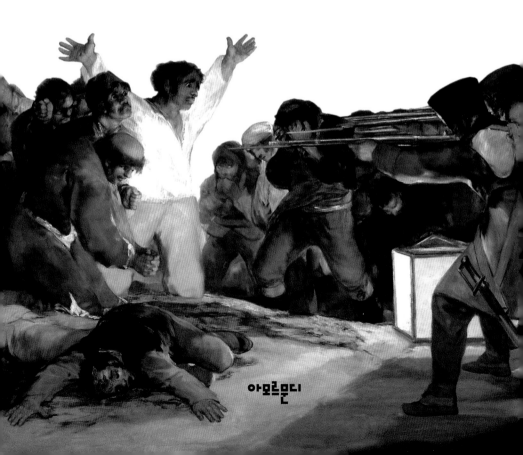

아모르문디

고야, 계몽주의의 그늘에서

초판 1쇄 펴낸 날 2017년 8월 30일

지은이 츠베탕 토도로프
옮긴이 류재화
펴낸이 김삼수
편집 김소라 · 신중식
디자인 권대홍

펴낸곳 아모르문디
등록 제313-2005-00087호
주소 서울시 강남구 선릉로93길 34 청진빌딩 B1
전화 0505-306-3336 **팩스** 0505-303-3334
이메일 amormundi1@daum.net

한국어판 ⓒ 아모르문디, 2017 Printed in Seoul, Korea

값 16,000원
ISBN 978-89-92448-63-5 03600

※ 이 책은 한국출판문화산업진흥원의 출판콘텐츠 창작자금을 지원받아 제작되었습니다.

※ 이 도서의 국립중앙도서관 출판예정도서목록(CIP)은 서지정보유통지원시스템 홈페이지
(http://seoji.nl.go.kr)와 국가자료공동목록시스템(http://www.nl.go.kr/kolisnet)에서
이용하실 수 있습니다.(CIP제어번호: CIP2017021657)

CONTENTS

GOYA
고야, 계몽주의의 그늘에서

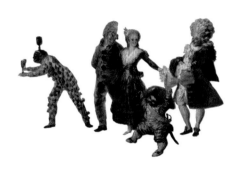

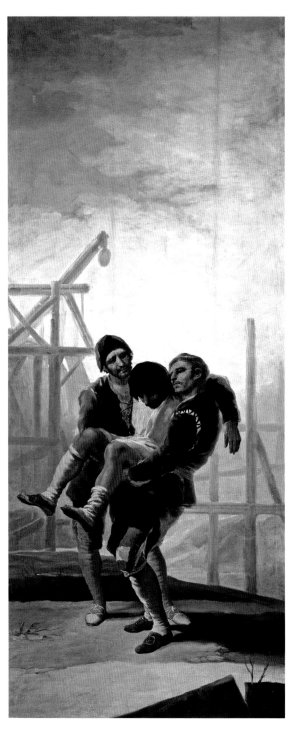

도판 1 〈부상 입은 석공〉, 1786,
마드리드, 프라도 미술관, GW 266.

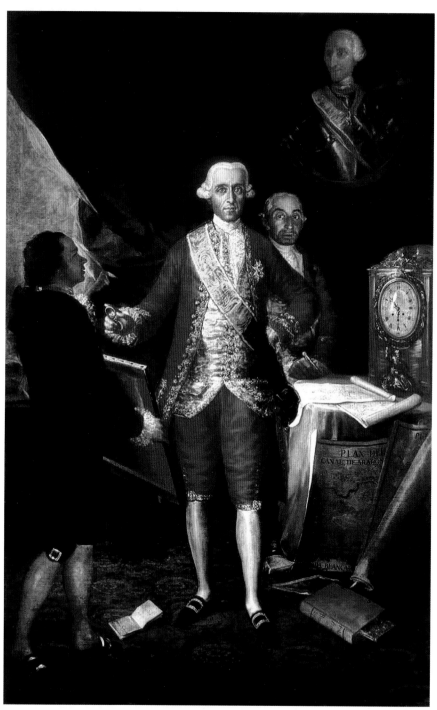

도판 2 〈플로리다블랑카 백작〉, 1783, 마드리드, 스페인 은행, GW 203.

도판 3 〈순회 극단 배우들〉, 1793, 마드리드, 프라도 미술관, GW 325.

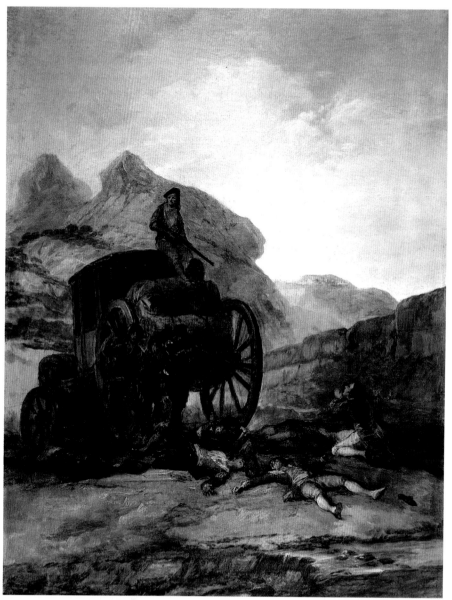

도판 4 〈역마차 습격〉, 1793, 마드리드, 개인 소장(인베르지온 아헤파사 은행), GW 327.

도판 5 〈감옥 내부〉, 1793, 바너드 캐슬, 보우스 박물관, GW 929.

도판6 〈정신 이상자 수용소〉, 1793, 댈러스, 메도스 미술관, GW 330.

도판 7 〈화재〉, 1793, 마드리드, 개인 소장(인베르지온 아헤파사 은행), GW 329.

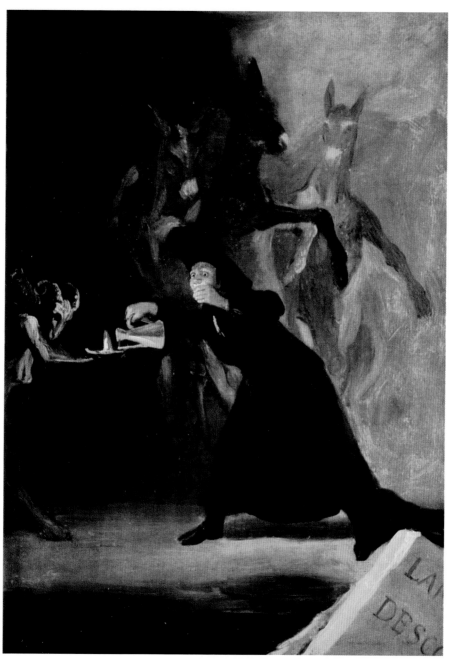

도판 8 〈기괴한 램프〉, 1797~1798, 런던, 내셔널 갤러리, GW 663.

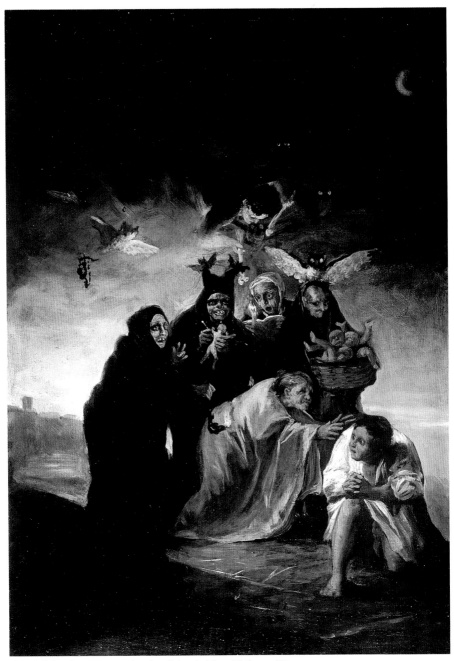

도판 9 〈마귀 쫓기〉, 1797~1798, 마드리드, 라사로 갈디아노 미술관, GW 661.

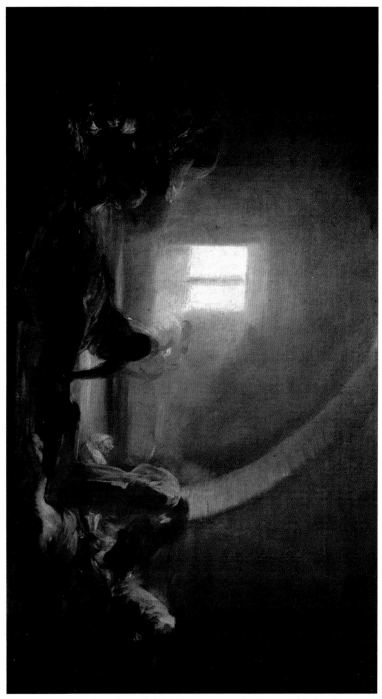

도판 10 〈페스트 환자 보호소〉, 1800~1810, 마드리드, 로마나 후작 소장, GW 919.

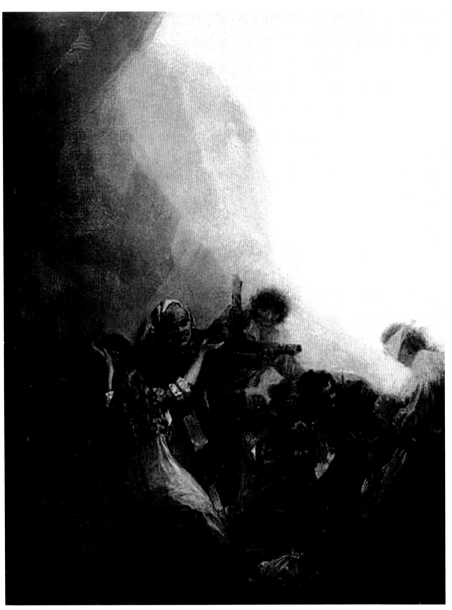

도판 11 〈포로를 총살하는 산적들〉, 1800~1810, 마드리드, 로마나 후작 소장, GW 918.

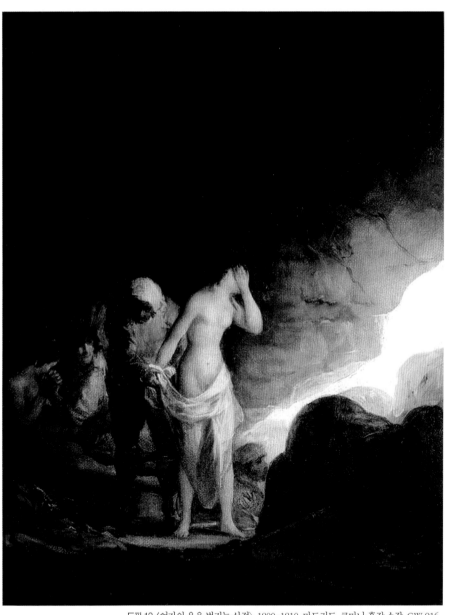

도판 12 〈여자의 옷을 벗기는 산적〉, 1800~1810, 마드리드, 로마나 후작 소장, GW 916.

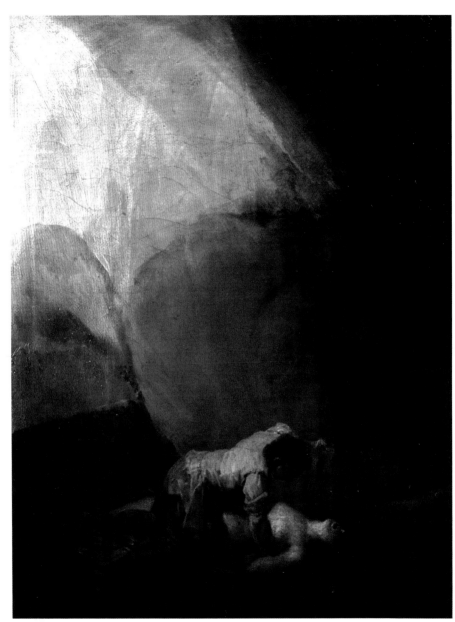

도판 13 〈여자를 살해하는 산적〉, 1800~1810, 마드리드, 로마나 후작 소장, GW 917.

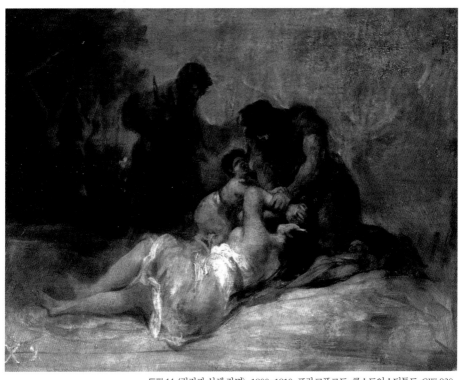

도판 14 〈강간과 살해 장면〉, 1800~1810, 프랑크푸르트, 쿤스트인스티투트, GW 930.

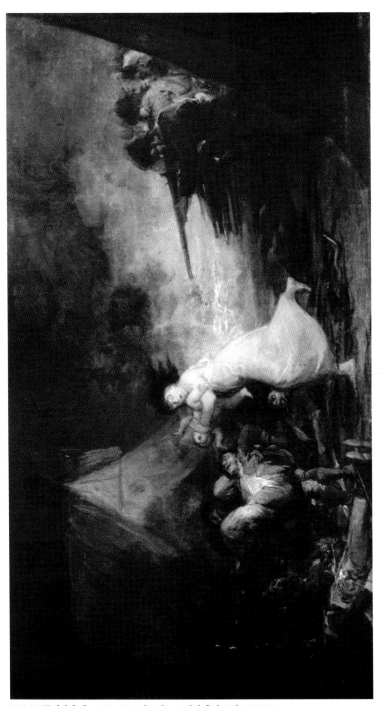

도판 15 〈군영의 총격〉, 1800~1810, 마드리드, 로마나 후작 소장, GW 921.

도판 16 〈순교〉, 1800~1810, 브장송, 고고학예술박물관, GW 923.

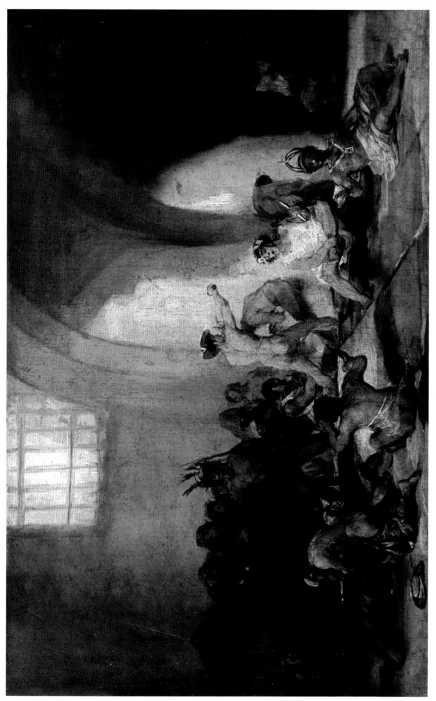

도판 17 〈정신 이상자 보호소〉, 1814~1816, 마드리드, 산페르난도 아카데미, GW 968.

도판 18 〈정어리 매장〉, 1814~1816, 마드리드, 산페르난도 아카데미, GW 970.

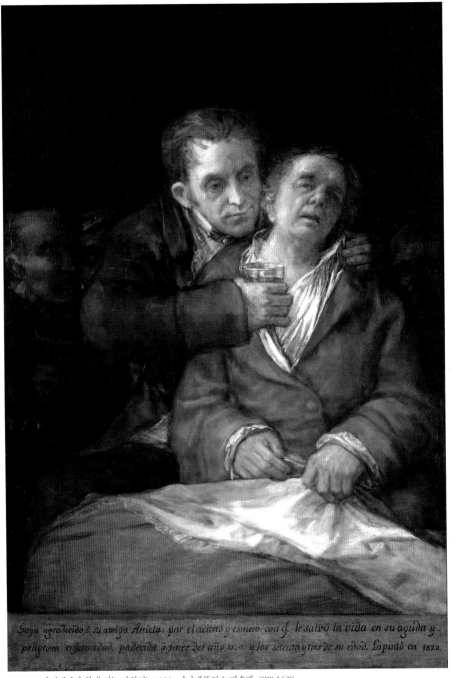

Goya agradecido, à su amigo Arrieta: por el acierto y esmero con q. le salvò la vida en su aguda y peligrosa enfermedad, padecida à fines del año 1819. a los setenta y tres de su edad. Lo pintó en 1820.

도판 19 〈아리에타와 함께 있는 자화상〉, 1820, 미니애폴리스 미술관, GW 1629.

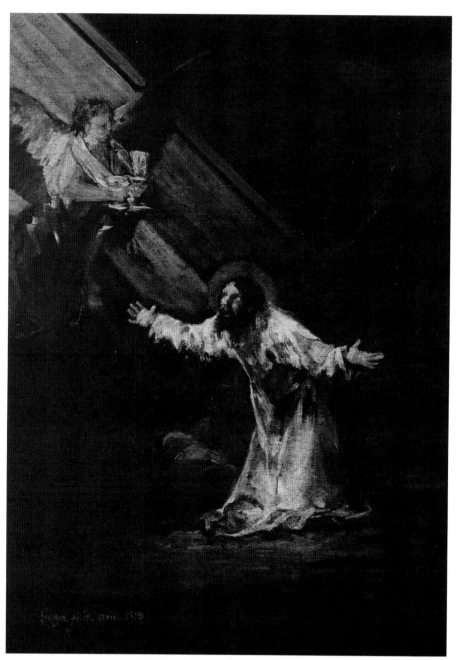

도판 20 〈겟세마네 동산의 예수〉, 1819, 마드리드, 에스쿠엘라스 피아스, GW 1640.

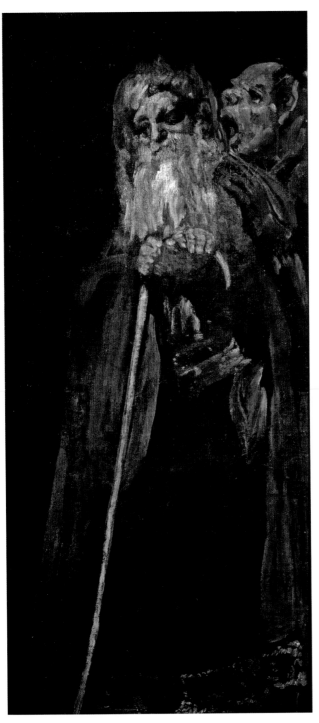

도판 21 〈노인과 악령〉, 1820~1823,
마드리드, 프라도 미술관, GW 1627.

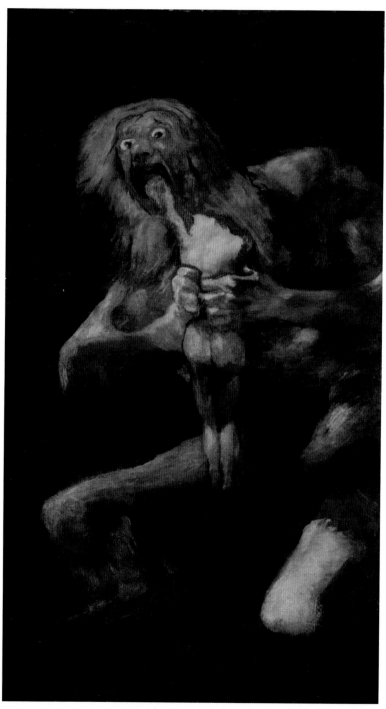

도판 22 〈사투르누스〉, 1820~1823, 마드리드, 프라도 미술관, GW 1624.

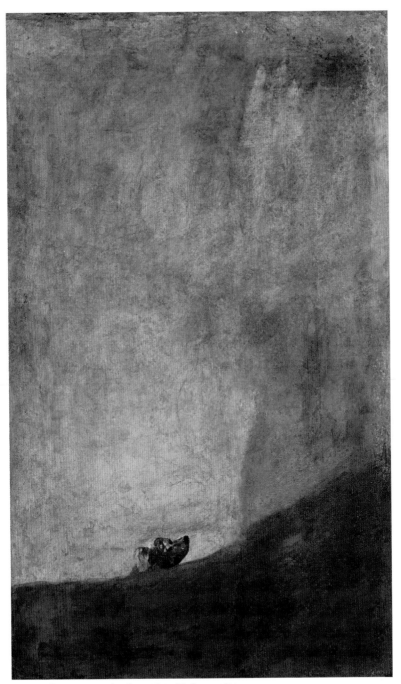

도판 23 〈개〉, 1820~1823, 마드리드, 프라도 미술관, GW 1621.

도판 24 〈젖 짜는 여자〉, 1826~1827, 마드리드, 프라도 미술관, GW 1667.

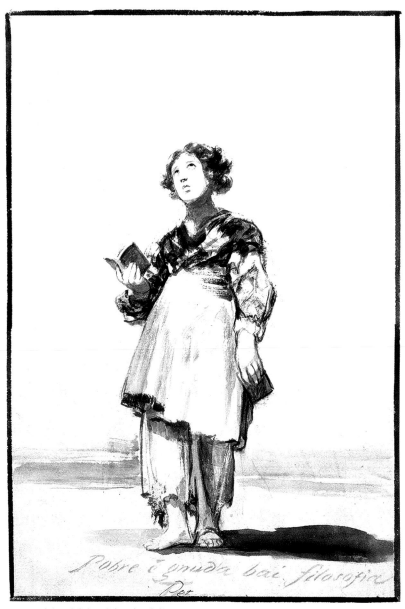

그림 1 〈철학은 가난하고 헐벗은 채로 간다〉

고야, 사상가

고야는 당대 최고의 화가였을 뿐만 아니라, 같은 시대를 살았던 괴테나 50년 후 등장한 도스토옙스키에게도 뒤지지 않는 심오한 사상가였다. 비록 그의 사상에 대한 피상적인 해석만을 내놓기는 했지만, 19세기 중반 고야의 초기 전기 작가들의 언급만 봐도 이것은 명백한 사실이다. 1858년 로랑 마트롱은 "그는 자신의 색채로 개념들을 찧고 빻는다"라고 썼다. 1867년 샤를 이리아르트[1]는 같은 맥락에서 이렇게 말한다. "화가의 얼굴 아래 거대한 사상가가 있다. 그 흔적은 넘쳐난다. (…) 그에게 데생은 숙어(熟語)이고, 그의 생각을 표현하는 데 쓰였다." 그의 판화만 해도 "철학의 가

1) 샤를 이리아르트(Charles Yriarte, 1832~1898)는 스페인 가문 출신의 프랑스 작가이자 기자, 데생가이다. 여러 언론에 기고했으며, 고야에 대한 전기를 썼는데 원제는 다음과 같다. *Goya: Sa biographie, les fresques, les toiles, les tapisseries, les eauxfortes et le catalogue de l'oeuvre*, 1867.(옮긴이)

장 높은 영역"2)을 담고 있다고 이야기한다. 그런데 화가 고야의 명성이 확고해진 다음 세기, 이 독학자의 철학적 기여를 다소 건방진 태도로 바라보는 경향이 나타난다. 오르테가 이 가세트3)는 "그의 정신세계는 수공업자와 별반 다르지 않다"고 묘사하는가 하면, 그의 문장은 "가구 세공업자 수준"4)이라고 말한다.

고야는 다음과 같은 데생을 한 점 남겼다. 〈철학은 가난하고 헐벗은 채로 간다〉(GW 1398, **그림 1**). 이것은 페트라르카의 시에서 따온 문장이다. 데생을 보면 한 소녀가 있다. 차림새를 보아도 분명 시골의 농사짓는 아이다. 옷을 벗었다기보다는 헐벗었다. 옷도 그렇지만 신발도 신지 않았다. 그런데 오른손에는 펼쳐진 책이 한 권 들려 있고, 왼손에도 책 한 권이 들려 있다. 얼굴을 보면 청소년기 같은데, 아직은 앳되고 순박해 보인다. 질문 가득한 눈은 하늘을 향하고 있다. 그렇다면 철학이 이렇게 맨발의 헐벗은, 학교 교육 따위는 전혀 받지 않은 가난한 사람 속에서 구현될 수 있다는 말인가?

몇 가지 점에서 전통과 결정적인 단절을 함으로써 고야는 근대 미술의 도래를 알린다. 물론 현재 시점에서 과거의 고야를 볼 때 그렇다는 것이다. 고야는 스페인 회화의 흐름에 곧바로 영향을 끼치지는 않았고, 다른 유럽

2) 책 말미의 부록에 실린 참고 문헌에서 인용의 출처를 확인할 수 있다. 고야의 작품들은 가시에(Gassier)와 윌슨(Wilson)이 작성한 목록의 번호로 구분되어 있다. 본문에서는 GW라는 축약어로 표현했다. — 원주(이하 원주는 따로 표시하지 않고 옮긴이 주만 표시한다).

3) 호세 오르테가 이 가세트(José Ortega y Gasset, 1883~1955)는 스페인의 철학자, 사회학자, 수필가로 언론인이자 정치적 인물이다. (옮긴이)

4) Ortega y Gasset, p.266.

국가의 화가들에게는 더욱이 그러했다. 고야가 스페인 이외의 다른 나라에까지 알려진 것은 19세기 중반 이후, 그러니까 죽은 지 십여 년이 지나서다. 고야는 미래주의의 마리네티[5]나 초현실주의의 브르통[6]처럼 세계적인 전위 운동을 소리 높여 외친 행렬의 수장은 아니었다. 21세기를 사는 우리가 유럽의 시각 예술이 2백 년이 흐르는 동안 어떻게 발전하고 변모했는가를 볼 때, 고야는 그러한 모습으로서 포착된다. 역사적으로 이 2백 년 사이에 전복이 일어났고, 물론 혼자는 아니었지만 고야는 어느 누구보다도 자신의 예술 앞에 펼쳐질 새로운 길을 예감했으며, 그 길 위에 첫 몇 걸음을 떼었다.

이 중대한 변화는 순전히 형태적인 차원에서만 이루어진 건 아니었고, 그럴 수도 없었다. 제아무리 뛰어난 예술적 감성을 지닌 화가들이 있다 해도 그런 전복적 변화의 기원을 몇몇 개인의 상상력 속에서만 찾을 수는 없을 것이다. 이런 전복은 한 시대, 한 사회가 겪은 변동의 기계적 결과가 아니라, 여러 변동들이 서로 공명하면서 생긴 복합적 결과물이다. 고야의 작품을 통해 드러난 회화적 혁명은 우선, 계몽주의 시대정신의 눈부신 발전으로부터 나온 것이다. 유럽의 국가들은 점차 교회 재산을 국유화했고, 프랑스 혁명이 일어났으며, 민주주의와 자유주의의 가치가 더욱 대중성을 얻었다. 이러한 연대는 우연히 주어지지 않는다. 회화는 결코 단순한 놀이나 순전한 오락, 임의적인 장식적 요소가 아니었다. 이미지는 사상이며, 단어

5) 필리포 토마소 마리네티(Filippo Tommaso Marinetti, 1876~1944)는 이탈리아의 시인이자 19세기 초 미래주의 운동의 주도자다.(옮긴이)

6) 앙드레 브르통(André Breton, 1896~1966)은 프랑스의 시인이자 작가로 초현실주의의 주요 주창자이자 이론가이다.(옮긴이)

들로 표현할 수 없는 것을 표현한다. 이미지는 늘, 세계와 인간에 대한 성찰이다. 스스로 알든 모르든, 위대한 예술가는 으뜸가는 사상가이다.

그런데 무슨 사상 말인가? 여기서 공통의 틀 안에 있는 다수의 입장을 구분해야 한다. 그 입장들의 한쪽 끝에는 인간 실존의 모습을 분석하는 이론가가 추상적 용어로 도식화하는 것들, 이를테면 열정 혹은 행동, 개인 혹은 사회, 도덕 혹은 정치가 있다. 고야는 정녕코 이런 용어들을 사용한 적이 없다. 다른 쪽 끝에는 이미지가 드러내는 것과 관련된 것, 언어적으로는 표현할 길이 없는 것들이 있다. 단어 없이 감각으로, 우리의 일차적 충동만으로 알 수 있는 것이다. 가령 생명을 유지하기 위해 영양분을 흡수하고 변형시키고 호흡을 하는 등 생존을 지키기 위해 우리가 본능적으로 하는 것들이 그것이다. 이브 본푸아[7]는 고야에 관한 에세이에서 이를 "형상화할 수 있는 사고"라고 표현하는데, 세계를 즉각적으로 포착하여 언어적 등가물을 생산할 수 있는 시인들이 하는 일이 이런 것이다. 이것이 물론 회화에서도 구현될 수 있다. 그러나 나는 이런 면에서 내가 고야와 경쟁할 수 없다는 것을 안다. 그의 사상의 경향을 알기 위해서는, 비평가의 주석들을 읽기보다는 그림에 나타난 것들을(실제 그림을 못 본다면 화집을 통해서라도) 자세히 바라보는 편이 나을 것이다.

그렇기는 하지만 이 양극 사이에, 즉 이론적 담론과 생의 비언어적 감각 사이에는 서로 통하는 영역이 있다. 그곳은 담론과 이미지를 포괄하는 매개의 장소이며, 역사적이고 사회적인 공간이기도 하다. 바로 거기서 글이

7) 이브 본푸아(Yves Bonnefoy, 1923~2016)는 프랑스의 시인이자 문학 및 예술 비평가, 번역가이다.(옮긴이)

쓰이고, 그림이 그려지고, 형태와 형체가 그려진다. 우리가 말을 할 수 있는 것은 바로 그런 영역이 존재하기 때문이다. 가령 15세기 유럽 회화가 가져온 새로운 사상은 바로 인간 개개인에 대한 발견과 가치 매김이다. 당시의 문학과 철학은 이를 소홀히 했다. 물론 백 년 혹은 2백 년 후에는, 문학과 철학이 중심이 되어 인간 개개인을 발견하고 예찬하게 된다. 따라서 서술적 언어와 이미지 둘 다를 통해, 위에서 말한 사상으로 들어갈 수 있다. 또한 원했거나 겪어 낸 일련의 연속적 행위를 통해서도 그 사상에 들어갈 수 있다. 우리가 보통 전기라 부르는 것이 이런 것들을 담고 있다. 세계에 대한 다양한 지각과 해석 방식 사이에 이런 중재적인 공간이 있다. 내가 이 책에서 쓸 것은 이론이 아니라 생각과 사상이다. 그것을 위해 고야의 삶과 작품이 중요하게 삽입될 것이다.

고야는 계몽주의 사상의 영향을 받았을 뿐만 아니라 본인 스스로 당시 주요 지식인 가운데 하나로 이런 사상에 젖어 있었기에 다른 사람들에게도 그것을 전파할 수 있었다. 그런데 계몽주의 사상은 학술적인 흥미만 제시한 것이 아니라, 중요한 초석이기도 했다. 당대 사회의 수많은 것이, 특히 지금까지 이어져 온 우리 사회의 수많은 것들이 그 초석 위에 세워졌다. 따라서 이 사상을 잘 알면 우리 자신과 우리의 가치, 우리가 살기를 희망하는 세계에 대한 답을 얻을 수 있다. 고야의 작품은 지혜의 교훈을 담고 있고, 그 교훈은 바로 오늘날의 우리를 향한다.

고야의 사상은 우선 그가 생산한 수많은 회화, 판화, 데생 등 2천여 점에 달하는 그림을 통해 표현된다. 또한 고야는 시각적인 것 말고 언어가 수반되어 이미지와 함께 조형된 여러 형태의 작품과 자료를 남겼다. 1792년 고야에게 청각 장애가 왔고, 구두 소통의 어려움 때문에 많은 성찰의 흔적을

글로 남겼을 것이다. 고야는 무엇보다 두 작품의 저자다. 판화집인 『변덕들』(1798)[8]과 『전쟁의 참화』(1820년 무렵)가 그것이다. 『변덕들』은 그가 살아 있을 때 출판되었고, 『전쟁의 참화』는 사후에 출판되었다. 그러나 두 작품집 모두 매우 정성이 담겨 있다. 그림들이 이어지는 순서는 물론, 함께 달린 그림 설명을 통해 고야의 사상이 직접적으로 표현되었기에 더없이 귀중한 자료이다. 고야가 직접 수많은 데생에 일일이 제목을 달거나 설명을 달아 다른 판화들에 대해서도 일정한 해석의 방향을 미리 제시해 준 셈이다. 철학적, 정치적 혹은 미학적 질문을 직접적으로 다루는 글쓰기의 저자는 아니어도 고야는 상당한 양의 글을 남겼다. 개인 서한, 회화 아카데미에 보낸 보고서, 『변덕들』의 출간을 알리며 작성한 작품 소개 글, 공식 청원서 및 같은 시대를 살았던 사람들이 직접 옮겨 적은 그의 발언들. 렘브란트나 와토 같은 다른 과거 화가들의 편지는 과연 직접 쓴 것이 맞는지 정통성이 의심스러운 것들이 있어 작가에 대해 그다지 밝혀 줄 만한 것이 많지 않은 데 반해, 고야는 그림이라는 보편적 언어만이 아니라 국어로, 즉 스페인어로 분명하게 자신을 표현했다. 풍부한 의미가 깃든, 고야의 삶의 형태에 영향을 미친 크나큰 사건들에 대한 수많은 정보를 여기서 소개할 수 있게 된 것도 그래서다.

물론 여기서 고야의 삶을 세세하게 다 이야기하는 것은 아니며, 그의 작품 전체를 분석하는 것도 아니다. 그의 작품 세계의 주요한 면들인 초상화,

8) 원제는 *Los caprichos*(로스 카프리초스)이다. '카프리초'는 감정의 기복이나 일시적 기분, 충동, 변덕 등을 뜻하는 말로, 우리말로는 대부분 '변덕들'로 옮기고 있다. 이 책의 본문에서는 판화집을 가리킬 때는 『변덕들』로 복수를 살려 옮겼으며, 각 판화를 지칭할 때는 단수로 옮겼다. (옮긴이)

종교화, 정물화, 투우 그림 등은 다루지 않을 것이다. 나의 분석 대상은 고야의 사상이다. 그림과 글, 생애의 몇몇 행동을 통해 펼쳐지는 그의 사상이다. 특히 그의 회화적 혁명의 의미와 계몽주의 사상에 그가 가져온 변화를 해석하기 위해 나는 그의 전기 및 이력에서 익히 알려진 몇 가지 사실을 이야기할 것이다. 물론 다른 역사가들과 비평가들의 작업도 많이 활용할 것이다. 나는 이 특별한 화가의 놀라운 혁신을 이해할 수 있는 많은 정보를 고야 작품의 전문가들만 아니라 일반 독자에게도 소개하고 싶었다.

고야, 입문하다

1746년 사라고사의 평범한 집안에서 태어난 고야는 아주 일찍부터 진로를 그림으로 정했고, 직업을 위한 기초도 바로 그때부터 닦았다. 그러나 이 분야에서 정말 성공하기 위해서는 마드리드로 가야 했다. 마드리드에서 주문을 받으면 제법 값을 잘 쳐줬다. 고야는 여러 미술 대전에 나갔다. 먼저 1763년에, 이어 1766년에 나갔으나 별다른 성공은 거두지 못했다. 그래서 좀 다른 길을 가기로 한다. 제대로 시작하기 위해서는 사라고사에서 시작한 미술 교육을 마저 마치고 좀 더 명성을 쌓을 필요가 있었다. 그래서 자기 비용을 들여 이탈리아로 떠난다. 쉬운 시도는 아니었다. 자료 부족으로 이 여행은 잘 알려져 있지 않은데, 아마 1769년과 1771년 사이일 것이다. 고야는 로마에 머물렀고, 거기서 명성을 얻기 위한 몇 가지 요소를 완전히 섭렵하고 최고의 직업 숙련을 하게 된다.

성공을 보장받기 위해 그가 취한 두 번째 수단은 매우 다른 성격의 것이

다. 스페인으로 돌아온 그는 당시 잘나가던 화가 프란시스코 바예우[9]의 누이 호세파 바예우와 결혼한다. 이 결합에는 어떤 사랑의 증언도 없다. 고야는 아내의 초상화를 거의 그리지 않았다. 어떻게 생겼는지 알 수 있는 정도의 작은 데생(GW 840)만 있을 뿐이다. 편지에 잠깐 스치듯 아내 이야기가 나오지만, 주로 출산 때다. 출산은 여러 번 있었다(자식 중 단 한 아이만 살아남았다). 출산 날이 오기를 애타게 기다리는 심정을 표현한 대목들이 눈에 띄는데, 최대한 빨리 집을 떠나고 싶어서다. 그런데 아내가 지성이 없었던 것 같지는 않다. 고야는 편지에서 아내의 이런 재치 있는 문장을 인용하고 있다. "집은 여자들의 무덤"(1780년 8월 9일, 마르틴 사파테르[10]에게)[11]이라고. 반면 이 결혼으로 고야의 문은 열린다. 바예우 사단의 일원이 되었고, 1774년부터는 마드리드의 손위 동서 집에서 산다. 프란시스코 바예우도 당시 스페인에서 가장 위대한 화가로 통했던 안톤 라파엘 멩스[12]의 총애를 받는다. 고야의 초기 그림과 프레스코화는 종교적 주제들

9) 프란시스코 바예우(Francisco Bayeu, 1734~1795)는 고야의 큰 처남이자 주요 경쟁자였다. 고야의 스승이기도 한 마르티네스에게 그림을 배운 뒤 마드리드 산 페르난도 왕립 아카데미의 미술 장학생이 되었고, 멩스가 주도한 마드리드의 새 왕궁 장식 작업에 수석 조수로 참여했다. 궁정화가가 된 후 고야의 출세를 도왔다.(옮긴이)

10) 마르틴 사파테르(Martín Zapater, 1747~1803)는 스페인의 부유한 상인으로, 고야의 막역한 친구였다. 그와 주고받은 서신은 고야의 생애를 밝히는 데 매우 중요한 자료이다. 고야는 1790년과 1797년에 사파테르의 초상화를 그렸다.(옮긴이)

11) 고야의 모든 텍스트는 *Diplomatorio*에 수록되어 있다. 편지는 각괄호 안에 날짜를 밝혀 정리되어 있다.

12) 안톤 라파엘 멩스(Anton Raphael Mengs, 1728~1779)는 독일의 화가로 마드리드의 궁정 화가가 되어 스페인 각지에 프레스코화를 제작할 때 젊은 고야와 교유했다. 고전주의 이론서를 집필하기도 했다.(옮긴이)

을 다루고 있는데, 교회 기관에서 주문한 것이기 때문이다. 그래도 이 그림들에 독창성이 없는 것은 아니다. 젊은 화가 고야는 당시 유행하던 신고전주의 양식, 그러니까 멩스와 바예우의 양식에는 별로 끌리지 않았음을 짐작할 수 있다.

바예우 가문의 소속이 되자 이어 궁정에서도 주문이 들어온다. 주로 왕세자, 즉 미래의 카를로스 4세와 아내 마리아 루이사의 저택에 들어갈 왕실 융단 작품을 위한 밑그림이었다. 그림 주제는 주문자들, 그러니까 왕실 부부와 그 자문단이 선택했다. 당시 스페인에서는 귀족과 왕실 측근들이 민간의 노동이나 축제에 가치를 부여하는 것이 유행처럼 퍼져 있었다. 그래서 마호(멋쟁이 남자), 마하(멋쟁이 여자) 같은 소박하고 건실한 처녀 총각들처럼 옷을 입기도 했다. 이것이 바로 와토가 18세기 초 유럽 회화에 도입했던 '페트 갈랑트(우아한 축제들)'의 스페인 판이었다. 고야는 평민 출신이었기에 그림에서 이런 양식을 재빨리 터득했고, 그러한 풍으로 그린 화가들 중 단연 최고가 되었다. 63점의 밑그림 작품을 완성했는데(이 가운데 50여 점이 남아 있다), 이 그림들은 1775~1780년, 1786~1788년(카를로스 3세의 죽음으로 앞의 시기와의 사이에 중단기가 있다), 그리고 1791~1792년(고야의 병으로 약간 중단된 시기가 있다)의 세 시기로 구분된다. 성공한 덕인지 주제를 선택하는 데 다소의 자유는 보장되었다.

제1기에는 축제나 일상생활 장면, 수렵 장면을 그렸다. 제2기에는 진중한 주제, 가령 사계절 같은 전통적 주제를 연작으로 그리며, 관찰에서 끌어낸 디테일을 매우 신경 써서 다루었다. 〈겨울〉(GW 265)에서는 농부 가족이 눈 속을 뚫고 개와 당나귀, 돼지를 끌고 힘겹게 걸어간다. 돼지는 이미 도살되어 당나귀 등에 실려 있다. 이 그림은 흔히 말하는 우주적 순환으로

서의 계절을 그린 것이 아니다. 장면 자체가 너무나 강렬하다. 햇빛 몇 자락이 있긴 하지만, 걷는 사람들의 피로와 차가운 칼바람과 살을 에는 추위가 고스란히 느껴진다. 또 다른 그림들은 이상적이고 우의적인 것이 아닌, 그저 평범하고 소박한 사람들의 삶을 환기한다. 가령 〈우물 옆의 가난한 아이들〉(GW 267)이나 〈부상 입은 석공〉(GW 266, **도판 1**) 같은 그림은 이런 맥락에서 놀랍다. 〈부상 입은 석공〉은 한가운데 비계 더미가 놓인 도시의 어느 건축 현장을 그린 것인데, 즐거움을 주려는 것도 교훈을 주려는 것도 아니다. 고야는 먼저 같은 장면을 가볍게, 더 나아가 유머러스한 버전으로 그리기도 했는데, 바로 〈술 취한 석공〉(GW 260)이다. 두 그림의 구성은 동일하다. 바뀐 것은 얼굴 표현이다. 처음 그림은 연민보다는 웃음을 준다. 〈부상 입은 석공〉은 훨씬 심각하다. 석공이 왕궁 성벽 공사 현장에 와서 일하다 그렇게 된 건 아닌가 싶다. 고야가 인물 뒤 배경을 다루는 방식을 보면 매우 자유로워서 인상적이다. 커다란 덩어리 같은 색감으로 인물 주변을 칠하는데, 그림의 내적 필요성 때문으로 보인다.

제3기의 그림은 '전원적이고 코믹한' 주제들이 많다. 가령 아이들 놀이인 〈작은 거인들〉(GW 304)이나 어른들 놀이인 〈꼭두각시〉(GW 301) 같은 장면을 들 수 있다. 여러 명의 아가씨들이 공중에 인형을 던지는 〈꼭두각시〉는 훨씬 극적인 반향이 느껴지는 그림이다. 초창기인 1777~1778년에 고야는 벨라스케스의 작품을 많이 연구했고, 여러 복사본을 그렸다. 고야는 특히 선호하는 모범으로서 벨라스케스를 연구했다. 흠모하는 선배를 고르는 문제는 그림 그리는 방식과도 연관되는데, 고야가 당시 법칙처럼 지배하던 것과는 다른 방식을 원하고 있었다는 것을 짐작할 수 있다. 친구 사파테르에게 고야는 이렇게 쓴다. "요즘의 양식은 오히려 신고전주의

지."(1787년 6월 6일) 그 결과 그의 그림은 현재 진행형, 그러니까 흔히 하는 말로 "미완성의 화가"라는 비판을 받게 되었다.

초기에 왕실의 주문은 고야의 이력에 상당한 도움이 되었다. 고야가 카를로스 3세를 최초로 알현한 것은 1779년의 일이다. 그는 당시 왕 보필 화가에 지원한다. 출세에 유리하고 수입도 좋아서였다. 1786년 왕실 화가가 되었고, 1789년 궁정화가로 승진하며, 1799년 최고 직위인 왕실 수석 궁정 화가가 된다. 승진할 때마다 보수도 늘어났다. 더불어 1780년 산페르난도 아카데미 회원이 되고, 1785년 이 아카데미의 차장으로 승진하며, 1795년 에는 부장이 되고 왕가 일원의 초상화를 그리는 일을 도맡는다. 그는 루이 드 부르봉 국왕의 형, 왕의 아들, 미래의 카를로스 4세와 그의 아내 등을 그린다.

1783년에 그린 〈플로리다블랑카 백작〉(GW 203, **도판 2**)은 그가 처한 상황이 다소 위험하다는 것을 은연중에 보여 주는 것 같다. 당시의 제1비서(총리에 해당)에게 아첨하기 위한 화가의 노력이 너무 많이 보인다. 고야는 그림 속에 아첨하는 궁인의 역할로 자신을 넣었는데, 마치 중세 세밀화에서 그림을 주문한 영주 앞에 무릎을 꿇고 그림을 갖다 바치는 너무나 겸손한 화가 같다. 고야는 이 위대한 인물, 그러니까 자신에게 직접 초상화를 주문한 거물을 그리게 되었으니 흥분하지 않을 수 없었을 것이다. 그는 사파테르에게 이렇게 썼다. "그는 내가 자기 초상화를 그려 주길 원해. 이건 나한테 정말 엄청난 거야. 이 양반에게 난 정말 크게 빚졌어!"(1783년 1월 22일)

이 초상화가 우리에게 뭔가 어색한 느낌을 준다면 이런 이유 때문이 아닐까? 플로리다블랑카 백작은 작은 손에 외알박이 안경을 들고 있다. 화

가가 보여 주는 그림을 막 살피고 난 것 같다. 공작 옆에는 건축가 혹은 기술자가 있는데, 운하 정비 공사 설계 도면을 공작에게 보여 주는 중이다. 앞에 쌓여 있는 종이들로 미루어 짐작할 수 있다. 또 공작의 발밑에는 회화에 관한 책이 놓여 있고, 위에는 카를로스 3세의 초상화가 보인다. 고야는 우리에게 총리가 이 모든 소재들에 빠져 있다는 것을 보여 주고자 한 듯하다. 헌신적인 가신으로서 말이다. 그 가신을 그리는 자신 역시나 가신으로, 그보다 더 고분고분한 가신으로 표현되어 있다. 권력에 대한 찬사가 아니고 무엇이겠는가! 화가가 너무 많은 의미를 그림 안에 함축하려다 보니 종국에는 잘 읽히지 않는 그림이 된 면이 없지 않다. 총리는 뻣뻣한 자세에, 표정도 약간 경직되어 있다. 화가는 우리와 가장 가까이 있는데, 기이하게 작다. 그의 겸손이 극대화된 것일까? 사실 플로리다블랑카 백작은 너무나 열성적으로 그린 이 초상화 앞에서 전혀 흥분하지 않았다고 한다. "침묵밖에 없었어. 나와의 업무에서도 늘. 더 많은 침묵, 초상화를 그려 주기 전보다 더 많은 침묵"이라고 고야는 사파테르에게 하소연하고 있다.(1784년 1월 7일)

고야의 사회적 순응을 보여 주는 또 다른 그림은 아카데미 회원이 되기 위해 보낸 작품으로, 통치자의 취향에 완벽하게 맞춘 십자가에 못 박힌 예수 그리스도를 그린 그림인데 뛰어난 기교를 보이나 독창성은 없다. 그러나 잘 계산된 그림이었다. 아카데미 회원들의 승인을 받기 위해서였을 것이다. 그는 서서히 마드리드 고위층이 가장 호평하는 초상화가가 되어 간다. 재능 있고, 야망 있고, 늘 기회를 엿보고, 성공에 집착하고, 성공을 위한 결정력이 뛰어나고, 어떤 수단을 써서라도 돈과 명예를 얻는 야심만만한 청년의 행보를 이어 간다. 그리고 마침내 그것에 이른다.

이 시기 고야의 삶에 대해 알 수 있는 매우 귀중한 자료가 하나 있는데, 역시나 어린 시절부터 최고의 친구인, 사라고사에 남아 있던 마르틴 사파테르에게 보낸 편지다. 여기서 부각되는 고야의 이미지는 공식적 자료나 화가의 작품을 통해 추론할 수 있는 것과는 사뭇 다르다. 다른 자료들에 비해 더 사실적일 것까지는 없으나 좀 상충되면서 보완할 만한 정보를 던져준다. 친구들끼리 주고받는 편지에서 회화의 문제를 정면으로 이야기하는 일은 드물다. 초기에 고야는 우리에게 소박하고 대중적인 취향을 가진 자로 비쳤다. 그의 주요한 기쁨은 맛있는 음식, 특히 초콜릿을 먹는 일이다. "초콜릿 큰 상자 좀 보내 줘."(1780) 그리고 투우와 사냥을 좋아했다. "사냥과 잘 구운 초콜릿, 이거야말로 훌륭한 조합이지."(1781년 10월 20일) "나한테, 진짜, 사냥보다 더 즐거운 것은 없어."(1781년 10월 6일)

이 편지들을 보면 매춘부에 대한 몇 가지 암시도 있다. 그러나 고야가 자기 친구에게 느낀 애정은 더욱 큰 것이었고, 여성들에 대한 호기심보다 훨씬 우위에 있었다. "우릴 기다리고 있는 그 잠깐의 대화 순간들을 생각할 때면, 나는 행복감으로 손가락을 빨아."(1780년 5월 24일) "너와 나, 우리는 하나야. 침묵해도 우린 서로 통하잖아."(1781년 10월 6일) 두 친구 사이의 진한 우정은 고야가 이 편지 맨 아래 적은 서명으로도 알 수 있다. "마르틴과 파코"(즉 프란시스코). 편지 글이 그것을 쓴 발신자에게서만이 아니라 수신자에게서도 나온 것 같은 느낌이 들 정도다. 우정과 사랑의 경계가 간혹 사라지기도 했다. "너랑 함께 떠나면 정말 좋을 거야. 난 네가 정말 좋아. 넌 정말 나랑 같은 부류야. 너 같은 친구는 어디서도 찾을 수 없을 거야. 내 말을 믿어도 돼. 내 인생은 늘 너와 함께할 거야. (…) 그건 정말 세상에서 가장 행복한 일이야."(1781년 11월 13일) 이런 우정과 애정 표현

은 적어도 1793년까지 계속된다. "너와 함께 하는 대화는, 세상 그 어느 것보다 좋아. 엄마 둥지에 있는 기쁨과 즐거움만큼이나."(1790년 12월)

왕실에 받아들여진 때부터 고야는 모든 감사를 이 친구와 나누며 긍지를 느꼈다. 왕실 가문에 자신의 그림을 처음으로 보여 주었을 때, 감격에 겨워 이렇게 쓴다. "난 그들 손에 입을 맞췄어. 정말, 이런 행복은 없었어. 이보다 더한 행복은 이젠 바랄 수도 없을 거야. (…) 세상에, 오, 주님, 나도 내 작품도 그렇게 대단한 건 아닌데."(1779년 1월 9일) 왕의 형과의 만남은 특히나 그를 황홀하게 한다. "한 달 내내 전하들과 함께 보냈어. 그분들은 천사야."(1783년 9월 20일) 몇 년 후 왕 내외가 총애하는 마누엘 고도이[13]에게 주목을 받는데 이것도 대단한 것이었다. 한마디로 고야는 이렇게 말한다. "왕들은 네 친구한테 미쳐 있단다."(1799년 10월 31일) 이런 기쁨의 이면에는 명예에 수반되는 급료와 보상이 있었다. 고야는 이런 속내를 친구에게 그대로 말한다(서신 내용의 상당 부분이 돈 이야기다). "나의 마르틴, 됐어. 나는 이제 연간 15만 레알을 받는 왕의 화가야."(1786년 7월 7일) 그는 자주 사파테르에게 조언을 구한다. "네가 잘 아니까, 말 좀 해 줘. 백만 레알을 실제 화폐 가치로 은행에 넣는 게 나을까? 아니면 동업조합에 넣는 게 나을까?"(1789년 5월 23일) 이 새로운 환경에 편입한 고야는

13) 마누엘 고도이(Manuel Godoy, 1767~1851)는 근위대 장교로 출발하여 카를로스 4세 부부의 총애를 받아 1792년 재상이 되었다. 당시 스페인에서 가장 강력한 실력자이자 미움을 사는 정치가이기도 했다. 프랑스 혁명군과의 전쟁을 종식시킨 뒤 1795년 평화대공으로 봉해졌고, 1801년에는 포르투갈과의 오랜 전쟁을 승리로 이끌었다. 그러나 이후 그의 정부는 부패했고, 인기가 없었다. 프랑스 요구에 고분고분 따르다가 1808년 결국 프랑스의 침략을 초래했다. 고도이는 미술 후원자로서 고야의 수많은 걸작을 후원했는데, 〈벌거벗은 마하〉와 〈옷을 입은 마하〉를 비롯한 초상화 걸작의 제작에는 늘 그의 후원이 있었다.(옮긴이)

몇 가지 처세를 택하는데, 이름에 귀족을 뜻하는 '데(de)'를 넣은 것도 그중하나다. 친구에게 보내는 편지에도 그렇게 한다. "너에게, 프란시스코 데고야."

한편, 스페인 엘리트층은 당시 유럽 전역에서 생겨나 북쪽의 이웃 나라 프랑스로부터 스페인까지 파고든 계몽주의라는 위대한 사상의 영향을 받고 있었다. 이 사상의 전염은 서서히 그러나 확실히 18세기 내내 진행되고 있었다. 최초의 중요한 신호는 베네딕트회 수도사이자 오비에도 대학 교수인 페이호[14]의 에세이에서 볼 수 있는데, 그의 이 저서는 『일반 비평 서설』이라는 저서로 1726년부터 여러 권이 나왔다. 페이호는 자신의 나라에서 관찰한 지적 후진성을 비판하며 대중에게 총체적인 합리적 사상의 요체를 제시한다. 그의 영웅은 데카르트, 뉴턴, 특히 프랜시스 베이컨이다. 그의 이상은 종교적 후견과 감독으로부터 벗어난 과학적 인식이었다. 이처럼 전통적 권위를 뒤흔드는 자유로운 비평은 대중적 성공을 거두었다. 몽테스키외, 장 자크 루소, 애덤 스미스, 콩디약, 베카리아, 필란기에리 같은 저자의 글이 번역되고 윤색되면서 경험 과학에 관한 다양한 논의들이 양산되었고, 점진적으로 대중들에게 퍼졌다.

유럽 전역에 성공적으로 전파된 계몽사상은 어떤 특별한 철학자, 학자에 의해 만들어진 것이 아니라, 재능 많은 익명의 몇몇 통속 작가들의 작품과 더불어 생겨났다. 그 출발점은 전통으로 유지되어 온 모든 형태의 권위에 대한 비판이었다. 어떤 정언에 정당성을 부여하기 위해 옛것을 환기하

14) 베니토 헤로니모 페이호(Benito Jerónimo Feijoo, 1676~1764)는 스페인의 작가이자 신학자로 언어 연구 및 역사, 고전학에 몰두하였고, 1726년 발표한 세태 풍자적 성격을 띤 『일반 비평 서설』은 큰 성공을 거두었다. (옮긴이)

는 식으로는 더 이상 안 되었다. 성서와 같은 신성한 글을 가지고 와도 그러했다. 이제 그 자리에 세계의 불편부당함을 관찰하고 논리적이고 합리적인 이성을 통해 진실을 자유롭게 추구하는 정신이 들어서게 되었다. 계몽주의자들은 편견, 미신, 무지 등을 규탄하고 이성과 과학을 주장했다. 행정, 경제, 사법 같은 공공 생활의 모든 영역에도 합리적 원칙이 있어야 했다. 동시에 이 계몽주의자들은 교회의 활동이 정신적 영역에 한정되어야 하며, 당시 지배 권력을 간섭하면 안 된다고 주장했다. 또한 성직자들도 비판했다. 종교계의 대표자들은 신자들에게 습관적으로 권위적으로 굴었다. 계몽주의자들은 개인의 자유를 옹호하고 모든 사람에게 평등한 존엄이 있음을 주장했고, 모든 가치에 우선하는 순전히 인간다운 토대를 탐색했다.

당시 스페인 군주권은 식견을 갖춘 전제주의 모델을 채택하고 있었다. 카를로스 3세(1759~1788)와 카를로스 4세(1789~1808)는 경제와 행정뿐만 아니라 사법과 문화 면에서도 나라를 근대화할 필요를 느끼고 있었다. 이 군주들은 국가를 더욱 합리적으로 조직하고, 실용적 지식과 학문적 사고를 장려하고자 했다. 또한 지방 세력가들의 가혹한 착취로부터 주민을 보호하고 비참한 지경에 빠져 있는 주민들을(당시 스페인 빈민층의 수명은 27세에서 32세 사이였다) 구제하고자 하였다. 또한 가톨릭이라는 종교 자체에 의구심을 가진 건 아니지만(특히 카를로스 3세는 독실한 신자였다), 교권과 세속권 사이에 균형이 유지되길 원했다. 그리하여 국가를 교황의 보호로부터 벗어나게 하고, 교회를 국가에 종속시키고자 했다. 이것은 프랑스의 교회 독립주의와 비슷한, 성직자들의 운동이었다. 이런 이유로 교황과 연계되어 있던 예수회 파들은 1767년 추방된다. 교황이 이단을 처단하기 위해 만든 종교 재판은 약화되나, 와해되지는 않으며 개입은 계속된다.

국가 업무는 계몽주의 사상에 열려 있는 귀족 및 지식인 집단에 맡겨졌다. 그들은 "일루스트라도스", 즉 "깨인 자들"이라 불렸다. 플로리다블랑카 수상이 그런 사람으로, 1777년에 권좌에 올랐다. 하지만 그의 주변 서클의 멤버들은 행정가, 경제학자, 역사학자 혹은 문인들이었다. 그들 가운데 특히 호베야노스, 카바루스, 멜렌데스 발데스 등을 호명해야 한다. 그들은 고야와 같은 세대에 속해 있었다. 프랑스의 백과사전파들에 비하면 이들은 아주 소극적으로 보이나, 그래도 스페인 땅에 새로운 바람을 불어넣었다. 이들 주변으로는 주로 '깨인 자들', 주체적 개인들, 천편일률적인 편견으로부터 벗어난 자들, 또 가끔은 자유로운 쾌락주의자들이 모여들었다. 하지만 이들이 다 모여도 수적으로는 소수에 불과했다. 이들은 민중에 대해 비판적인 태도를 취했고, 자신들의 이상으로 민중과 가까워지기 위해 민중을 깨우치고자 했다. 민중의 안내자 역할을 하면서 미신을 믿는다든가 하는 민중의 무지와 조악함을 일소하려 했고, 바로 그 책임자라 할 퇴행적 사제들의 영향으로부터 민중을 빼내려고 했다.

그리하여 이어지는 수년 동안 두 세력 간의 보이지 않는 갈등은 한층 심화되었다. 두 세력이란 이성과 합리, 자유사상을 촉진하려는 깨인 엘리트들과 그 반대 흐름의 주자들, 즉 왕실 정치와 거리를 둔 '반(反)계몽주의자들'이다. 후자는 교황의 패권과 종교 재판의 능동적 역할, 교회 재산권과 군주 질서 및 대토지 영주의 이익을 옹호했다. 이념적 측면에서 전자에게는 종교권과 정치권의 분리가 혼란에 맞서는 방안이었다면, 후자에게 개혁주의는 보수주의에 맞서는 것일 뿐이었다. 갈등의 쟁점은 민중이었다. 각자 민중을 자기편으로 끌어들이려 했다. 계몽된 전제군주의 기획과 구상 자체가 내적 모순으로 인해 약화된 것은 사실이다. 그 정책 추진자들은 국

민들이 자유롭고 이성적이며 합리적인 개인으로 행동하기를 원했다. 그들은 국민을 그들과 같은 존엄을 가진 자로 간주했다. 그러나 이런 자유와 권리를, 자기들이 좋을 때, 바로 자기들이 부여하려 했다. 국민이 자율권을 갖기를 희망하면서도 자기들에게는 순종하기를 바랐던 것이다. 그들은 평등을 이상으로 두었으나, 자신들의 특권은 어떤 것도 포기하지 않았다. 그들은 교회의 감독으로부터는 해방되고 싶었으나, 의식의 자유를 전적으로 옹호할 준비는 되어 있지 않았다. 모순적인 요구 사이에서, 그들은 고심하여 타협안을 내기에 이르렀다.

계몽사상에 대한 호의는 밀물과 썰물을 타면서 이런저런 변화를 겪고, 1808년 나폴레옹의 침략 때까지 국가 지도자들 테두리 안에서는 지속된다. 이웃한 프랑스에서 전개된 1789년 혁명과 왕의 처형, 공포 정치 같은 사건들에 의해 야기된 공포에도 불구하고 말이다. 그러한 퇴조의 결과 중 하나인지, '깨인 자들' 중 몇 명은 핍박을 받았다. 카바루스는 감옥에 투옥되었고, 호베야노스와 세안 베르무데스는 수도에서 쫓겨났다. 자유사상은 19세기 초반 다시 후퇴를 겪는다.

출신으로 보면, 고야는 민중 계급에 속한다. 그러나 사교계 화가로 활동하면서 접하는 사람들의 영향으로 계몽된 엘리트에 속했다. 궁정인이자 아카데미 일원이 된 고야는 계몽주의 사상에 호의적인 정치적, 문화적 인물의 영향을 받았다. 이미 언급된 사람들 말고도 모라틴, 이리아르테가 있다. 나중에 가까워지는 오수나 공작과 공작부인 같은 자유주의 신념을 가진 부유한 미술 수집가들도 만났다. 이런 새로운 환경에 소속되면서 고야의 취향과 습관은 변한다. "나는 다른 세계에 태어난 기분이 들어"(1781년 8월 29일)라고 사파테르에게 쓴다. 다른 편지를 보면 그가 항상 만족한 건

아닌 것 같다. "민속춤을 듣고 볼 수 있는 곳엔 난 이제 가지 않을 거야. 머릿속으로 내 변덕과 일시적 기분을 만족시킬 수 있게 됐어. 자존심과 위엄을 지키면서 말이야. 내가 너한테 이런 말을 하는 건, 인간은 이런 위엄을 갖춰야 한다는 뜻에서야. 그런데 그렇다고 내가 아주 흡족하진 않다는 걸 넌 이해하겠지?"(1792년) 궁정의 영향과 '깨인 자'들의 영향 때문인지, 눈에 보일 정도로 그는 그동안 좋아했던 단순한 쾌락을 포기하게 된다.

이 시기 고야의 가치 서열은 여러 단계가 있었다. 명예를 얻기, 인정을 받기, 금전적으로 보상받기 등은 환영할 만한 것이었다. 그러나 물질적 삶의 단순한 즐거움과 우정의 즐거움은 그것들보다 상위의 것이라고 생각하고 싶어 했다. "난 내 마음에 드는 걸 하며 살고 싶어. 처세에 맞춰 사는 자들은 무시해 버릴 거야. 나는 분명히 알아. 야심가들은 잘 사는 게 아냐. 그들은 자기가 사는 곳이 어떤 곳인지 전혀 몰라."(1781년 10월 20일) 이것이 그의 원칙적인 입장이었다. "이 지구 상에서 나흘을 산다면, 자기 취미에 따라 사는 것이 의무야."(1787년 4월 25일) "난 내 친구들을 기쁘게 하는 것으로 유명해지고 싶지 다른 유명세는 원하지 않아."(1787년) 이런 선언에도 불구하고, 그는 계속해서 궁인 생활을 한다. 반면 충분한 만족을 못 느낀다. "난 해야 할 게 너무 많은데, 어떤 여지도 없어. 정말 불행해. 나는 정말 너랑 함께 있고 싶어. 우리가 함께 있을 때 가졌던 그 기쁨을 맛보고 싶어. 갈채를 보낼 게 하나도 없어. 왕과도 왕자와도 흡족하지 않아. 정말 심란하지 않을 수 없어."(1786년 12월 16일)

사실 우정의 기쁨과 사람들 사이의 인지도 옆에 세 번째 위상을 차지하는 것이 있는데, 세월이 흐르면서 그 비중이 가장 커지기도 하는 그것은 바로 그림 자체였다. 처음에 그림은 의무 같았지만, 이제 고야의 판테온에

서 최고의 윗자리를 차지하는 것은 그림이라는 예술이다. "내 위로 무엇이 떨어지는지 넌 전혀 모를 거야. 난 항상 초조함 속에 살고 있어."(1787년 6월 23일) "파고든 주제의 끝까지 가지 못하면 난 잠도 잘 수 없고 휴식도 취할 수 없어. 지금의 이 삶을, 난 '산다'라고 말할 수도 없어."(1788년 5월 31일) 그래도 고야가 선택한 삶은 그것이다. 왕과 현재의 그의 친구가 그 정도로 일을 하면 안 된다고 말했지만, 화가라는 소명이 그를 붙잡았다. 특히 그가 "여기서 최고의 화가"라는 것을 알고 나서는 더욱 그랬다.(1787년 6월 13일)

'깨인 자들' 무리에 속한 고야지만, 그림을 통해서 자신의 새로운 사상을 드러내려고 하지는 않았다. 주문 작품의 주제를 참신하고 독창적인 방식으로 다룬다 해도, 주제 자체가 이미 인습적이고 귀족 엘리트들의 일시적 취향에 부합하는 것이지, 자유 가치에 부합하는 건 아니었다. 고야는 사회적 성공이라는 목표를 달성한 듯했다. 앞으로 다가올 시기에는 유럽 회화를 혁신하고, 동시에 계몽주의 사상을 혁신하겠지만 아직은 그것이 드러나지 않고 있었다. 그러기 위해서는 고야 본인도 전혀 예상 못한 충격을 입어야 했다.

예술 이론

고야는 이와 같은 교유와 의무에 자극을 받아 더 지적인 공부를 하고 싶어졌다. 그래서 프랑스어를 배웠다(나중에는 다 잊게 된다). 독서를 하면서 자신의 직업에 대한 성찰도 한다. 시각 예술의 교육 방법에 관한 조사서에 대한 답변으로 1792년 10월 아카데미에 보낸 보고서를 보면 이를 짐작할 수 있다. 다른 동료들이 다분히 기술적인 답변을 제출하고 화실의 작업 환경, 적절한 빛, 모방해야 할 화가나 아틀리에의 구성 등에 관한 실제적인 지침을 제시한 데 비해, 고야는 그야말로 선언을 작성하여 동료들 앞에서 읽었다. 고야는 미술 교육은 가능한 한 구속성을 띠지 않아야 한다고 천명했다. 규칙들은 잊어야 하며 옛 스승들보다는 자연을 모방해야 한다고 말이다. "회화에는 규칙이 없다. 똑같은 것을 공부하게 하고 같은 길을 그대로 따르는 맹목적인 억압 혹은 의무는 무척이나 어려운 이 예술을 택한 젊은이들에게 커다란 장애물이다. 이 예술은 신이 창조한 모든 것을 재현하

기에(의미하기에), 다른 어떤 예술보다 신성에 가깝다." 각 개인에게는 자신의 길을 선택할 수 있는 권리가 주어져야 하며, 그 목표에 다가가는 길은 여러 개가 있음이 제시된 것이다.

그러므로 연구는 필수적이었다. 그러나 세계를 알기 위한 연구이지 옛 모델에 대한 연구는 아니었다. "그리스 조각상보다 자연이 경시된다는 소리를 듣다니 얼마나 기가 찰 일인가!" 이러한 선택은 고야가 중개자의 작품들을 모방하는 대신, 자기와 마찬가지로 창조자인 신의 작품들을 이런 태도로 관찰했다는 사실을 통해 증명된다. "예술가가 제아무리 탁월하게 스승을 복사했다 한들, 기껏 할 수 있는 일이라야 나란히 놓고 보니 하나는 신의 작품이고 다른 하나는 우리의 보잘것없는 손이 만든 작품이라고 공표하는 것밖에 더 있겠는가?" 고야는 자기가 그림 그리는 방식을 옹호한다고 간접적으로 표명했다. "이 길에서 가장 앞선 이들조차 필수 불가결한 이해력의 심오한 작용에 관한 규칙은 거의 말하지 않으며, 왜인지도 설명하지 않는다. 종종 그들이 공들여 그린 작품보다 별로 신경 쓰지 않고 그린 작품이 훨씬 성공적이다." 몇몇 식자들이 비판하는 그의 그림의 "미완성적" 성격을 이렇게 옹호한 것이다. 이런 자유로운 가르침의 결과는 예측 불가능한 것이기에, 안니발레 카라치[15]가 제자들에게 그랬듯이 "스승의 스타일과 방법을 따르라고 강요하지 말고, 각자 자기 고유의 정신의 경향을 따라가게" 해 주어야 했다. 고야는 제자들의 자유를 옹호했다. 그렇지만 회화의 목표는 여전히 신의 피조물을 드러내고 "진실의 모방에 성공하는 것"

15) 안니발레 카라치(Annibale Carracci, 1560~1609)는 이탈리아의 화가로, 정제된 자연주의 양식을 추구하며 인위적인 마니에리스모(매너리즘) 양식에 반대했다.(옮긴이)

혹은 자연의 모방에 성공하는 것에 머물러 있었다.

원근법을 다루는 법을 배울 때도, 일반적인 실기 방법과 정반대로 화가들은 기하학 같은 "다른 학문들의 힘 혹은 지식에 너무 억눌려서는 안 된다." 예술은 특유의 장점을 바탕으로 판단해야 하며, 예술에 요구되는 기량은 고유의 것이다. 그 기량을 얻기 위해서는 "진정한 예술가를 높이 평가하며 존경하되, 그 예술가의 방법을 학생에게 강요하거나 강제하지 않고 자기 재능을 자유롭게 펼치도록" 해야 한다. 보고서는 이어 다음과 같은 짧은 메모로 끝난다. "나의 온 인생은 내가 여기서 표현하는 것의 결실을 이루는 데 바쳐졌다."

이 글에서 표명된 세 가지 주요 생각을 보자. 첫째, 고야는 무엇보다 모방-복사의 도그마를 거부한다. 이 도그마는 이미 얼마 전부터 심한 타격을 입었다. 고야는 작품과 자연의 피조물 사이의 정확한 유사성을 찾기보다는 최고의 조물주인 신을 모방하려고 한 예술가들에 속했다. 그들은 형태의 유사함이 아니라 그것을 생산해 내는 행위의 유사함을 열망했다. 둘째, 그렇다고 해서 '세계에 대한 지식'으로서의 회화 개념을 부정한 것은 아니지만, 고야는 학문들이 만들어 내는 지식으로는 대체할 수 없는 특수한 지식의 중요성을 역설한다. 마지막으로, 예외적으로 뛰어난 천재만이 아니라 모든 예술가는 공통된 규범에서 벗어날 권한이 있다. 화가가 열망하는 진실의 발견은 공통의 전통이나 아카데미에서 가르치는 규칙에 대한 순종이 아니라, 개인의 내면성과 작품에 사용된 수단들 사이의 일치를 거쳐 이루어진다.

이 세 가지 생각은 과거의 도그마와는 사뭇 다른 것이었다. 첫 번째 생각은 르네상스 이후 예술가와 학자들의 의식에 점차 자리 잡았으며, 18세

기 초에 라이프니츠의 철학에서 새로운 추동이 일어난다. 라이프니츠는 "가능한 세계"라는 개념을 도입하는데, 이는 현재의 세계와 나란히 존재하나 그것과는 다른 세계들을 일컫는다. 창조자의 목적은 주변에서 지각되는 가시적 자연이나 물질적 형태를 모방하는 것이 아니라, 창조 과정 그 자체를 모방하는 것이다. 예술가는 대우주와 유사한 소우주를 창조한다. 그러나 둘은 분리되어 있다. 15세기 미술 이론가 레온 바티스타 알베르티가 말했듯이 "살아 있는 것들을 그리고 조각함으로써, 필멸의 존재인 인간들 사이에서 화가는 또 다른 신으로 구별된다." 창조자들은 창조주와 유사해진다.

두 번째 생각은 예술을 지식으로 보는 것으로, 동시대의 사상가들도 이러한 생각을 품고 있었다. 이러한 생각은 무엇보다 예술의 자율성을 격찬하고 작품을 구성하는 원칙으로서 아름다움을 고양하는 데 골몰했던 18세기 미학의 주요 흐름과는 거리가 있는 것이었다. 고야는 그러한 것에는 전혀 관심을 두지 않았으며, 이후 수십여 년에 걸쳐 만들어 낸 작품들이 그것을 분명히 보여 준다. 그의 작품에서는 순전한 미적 염려나 미에 대한 특별한 열망 같은 것을 발견할 수 없다. 그는 무엇보다 그를 둘러싼 세계 그리고 그의 영혼의 세계의 진실을 포착하려고 했다. 그러나 그는 동시에 이런 지식은 '고유한' 것으로서 과학자들의 지식과는 다른 것임을, 18세기 중반 "미학"16)이라는 용어를 만들어 낸 알렉산더 바움가르텐 식으로 말하자면

16) '미학'이라는 단어는 알렉산더 바움가르텐(Alexander Baumgarten 1714~1762)의 저서 『에스테티카(Aesthetică)』(1750~1758)에서 유래하였다. 바움가르텐은 '미'를 "지각할 수 있는 사물이 지닌 완전성"이라고 정의하는데, 예술사에서는 감각을 인식의 준거로 제시했다는 점에서 중요한 의미를 갖는다. (옮긴이)

"감각적 지식"임을 늘 인식하고 있었다. 같은 세기 초 이탈리아의 철학자이자 역사가인 잠바티스타 비코가 주장했듯이, 이 감각적 지식은 추상이 아닌 특수성을 우선시한다.

고야의 보고서에서 밝힌 첫 번째 생각이 당시의 시대정신과 일치하는 것이라면, 두 번째는 다소 시대와 일치하지 않았으며(그러나 계몽주의의 가장 명민한 사상가들의 정신에는 이런 생각이 깃들어 있었다), 세 번째 생각은 그야말로 혁명적인 것으로, 다가올 시대의 예술적 변동을 예고했다. 그는 "회화에 규칙은 없다", "각자 자기 정신의 경향에 따라 표현하도록 내버려 두어야 한다", "학생들의 재능이 자유롭게 흐르도록 두어야 한다"고 말했다. 위험을 경고하듯 유난을 떤 것은 아니나, 주위의 그 누구도 소리 높여 말하지 못한 원칙을 고야는 단호하게 표명했던 것이다. 이것은 개인의 선택에 대한 사회적 질서의 영향력이 느슨해지는 과정이 있었기에 가능한 일이었는데, 르네상스 이래 시작된 이 싸움은 이제 새로운 고점에 도달했다. 길은 예술의 전통보다는 개인의 해방을 향해 열려 있었다. 창작의 자유를 우선시하는 이 대담한 선언은 19세기와 20세기에 구현될 예술적 이상의 다원화를 예고했다. 그럼에도 고야의 입장은 후계자들보다는 덜 극단적이다. "규칙 없음"은 그림 그리는 방식과 관련된 것이지, 그림의 목표는 아니다. 그림은 늘 세계를 보여 주어야 한다. 그리고 모든 사람에게 같은 모델을 강요하기를 거부한다는 것은 학생들이 배울 게 하나도 없다는 의미가 아니다. 그랬더라면 고야는 이 직업의 교육에 대해 성찰하는 수고를 굳이 하지 않았을 것이다. 뛰어난 그림에 대한 천편일률적인 견해가 주변에 팽배하자, 고야는 마음대로 하기 혹은 일반화된 임의성이 아니라 각자의 개성에 주의를 기울이는 교육을 변호한 것이다.

이후로 고야는 회화에 대한 자신의 종합적 견해를 표현하는 어떤 글도 쓰지 않았다. 그러나 말년에 보르도에 머물며 젊은 화가 안토니오 브루가다와 우정을 맺고 여러 생각을 나누었다. 안토니오는 선배가 숨을 거둘 때까지 곁을 지켰으며, 고야의 첫 전기 집필자인 로랑 마트롱에게 자신의 기억을 털어놓는다. "우리는 브루가다 씨의 무한한 호의 덕에 고야의 생애에 대한 소중한 정보를 갖게 되었습니다"라고 마트롱은 그의 책에서 밝히고 있다. 부르가다는 보르도에서 고야가 "그림에 대해서는 거의 말하지 않았고, 그 부분으로 이런저런 질문을 몰아가도 거의 대답을 하지 않았다"고 했다. 이 언급 덕분에, 보존되어 있는 고야의 발언들의 진실성이 한층 담보된다. 우리로서는 다행하게도, 그림에 대해 말하지 않는다는 규칙에 예외가 있었기 때문이다. 여기에 고야가 한 말이라고 여겨지는 두 발언을 옮겨 적어 본다.

"그림에 대해서는 거의 대화를 하지 않았지만, 노년에 고야는 즐겨 아카데미 파들을 조롱하거나 그들이 데생 가르치는 방법을 놀려 대곤 했다. '항상 선이 어쩌고저쩌고 떠들어 대면서 몸에 대해선 한마디도 안 해. 그런데 도대체 그자들은 자연 어디에서 그 선들을 발견한다는 거지? 내 눈에는 오직 빛을 받은 몸과 그렇지 않은 몸, 앞으로 나아가는 면과 뒤로 물러나는 면, 양각과 음각만 보이는데 말이야. 내 눈은 결코 선이나 세부를 식별하지 않아. 난 지나가는 남자의 수염 털 따위를 세지도 않고, 그 남자가 입은 옷의 단춧구멍에 시선이 멈춘 적도 없네. 내 붓이 나보다 그런 걸 더 잘 보아서는 안 돼. 자연과는 정반대로, 그 순진한 선생들은 세부에서 전체로 간다네. 그들의 세부란 거의 늘 가공의 것이거나 거짓이야. 그 선생들은 제일 잘 깎은 연필로 선을 그리게 하면서 학생들 얼을 빼지. 그걸 여러 해 하는

동안 눈은 아몬드가 되고, 입술은 활 아니면 하트가 되고, 코는 뒤집힌 7자 모양이 되고, 머리는 타원형이 된다네. 아! 그리고 보니 선생들이 학생들에게 자연을 준 꼴이군. 자연이야말로 데생의 유일한 선생이지."

"데생, 아니 선을 부인하는 것과 마찬가지로, 고야는 색도 단연코 부인했다. 하지만 그는 색채 화가였다. 그의 이 두 부인은 독특한 논거에 기대고 있다. '자연에는, 선이 존재하지 않듯이 색도 존재하지 않아. 태양과 그림자밖에 없어. 목탄을 한 조각 줘 보게. 그럼 내가 그림을 하나 그려 주지. 모든 그림은 희생과 편견 속에 있네."

이 발언들은 고야가 회화 교육에 관해 아카데미 동료들과 나눈 이야기와 맥락이 닿는다. 여기서 그는 하나의 원칙에서 출발한다. 그림은 있는 그대로의 세계가 아니라 그 세계에 대한 개인적 시각을 보여 주어야 한다는 것이다. 고야의 첫 전기 작가 중 하나인 샤를 이리아르트는 마트롱의 책을 읽고서 그 생각을 이렇게 요약한다. "그는 있는 것이 아니라 본 것을 그린다." 따라서 신이나 색이 아닌 빛과 그림자를, 세부가 아닌 움직이는 덩어리를 그리는 것이다. 마트롱은 "적어도 근시가 아니라면, 멀리서 당신에게 보이는 그대로를"이라고 덧붙인다.(이것 역시 브루가다의 말을 표현만 바꾼 것일까?) 고야가 말한 "희생"과 "편견"은, 그림은 주관적 지각에 의한 객관적 세계의 변형물이라는 의미이다. 모든 그림에 코페르니쿠스적 혁명이 도입되었다고 말할 수 있을 것이다.

이리아르트는 출전을 명시하지 않고 고야의 또 다른 말을 언급한다. "고야는 빛에 가장 큰 자리를 부여하면서, 올바른 효과를 내는 그림이란 바로 완성된 그림"이라고 말했다.[17] 화가의 경험은 자신만의 세계가 아니며, 자기 그림의 대상이 된다. 관객의 경험은 그림의 물질적 특성이 아니며, 그

특성을 보장한다. 그렇다고 그 경험들이 완전히 개인적인 것은 아니다. 고야는 사람들이 자기 고유의 시각에 집착할 수 있음을 알고 있었고, 많은 관객들이 그의 그림의 효과를 확인하리라고 생각했다. 그림이 갈망하는 진실은 개인적인 진실이 아니라, 모든 사람이 공유할 수 있는 진실이다.

17) Matheron, p. 29~30, 59~60; Yriarte, p. 5.

병과 그 영향

아카데미에서 회화 교육에 관한 논쟁이 있은 직후, 고야는 안달루시아로 떠났다. 이 여행의 목적은 알려져 있지 않다. 어찌 됐든 고야가 거기 오래 미물 생각이 없었던 건 확실하다. 사전에 상급자들에게 자신의 부재에 대해 허가를 요청해야 함에도 알리지 않았다가 사후에 처리했기 때문이다. 가족에게도 여행을 알리지 않은 데에는 그럴 만한 이유가 있었음이 분명하다. 가족들 중 아무도 그를 방문하지 않았다. 사랑의 도피일까, 아니면 정치적 도피일까? 세비야로 유배 가 있던 친구인 미술사가 세안 베르무데스를 보러 갔던 것일까? 그건 모른다. 하지만 그림을 보러 떠난 단순한 외유일 가능성은 희박하다. 안달루시아에 있던 1792년 11월, 그에게 돌연 큰 병이 닥쳐왔다. 친구들이 쓴 편지들과 이어 그가 직접 쓴 편지들(1793년 1월부터)을 보면 그 사실을 알 수 있다. 그는 세비야에서 쓰러졌고, 카디스에 있는 친구 세바스티안 마르티네스 집으로 옮겨졌다. 적어도

4월까지 몇 달을 거기 머물렀고, 마드리드로 돌아온 흔적은 1793년 7월부터 남아 있다.

묘사된 증상들로 병의 성격을 추론하기는 힘들다. 1793년 1월 17일의 편지에서 고야는 이렇게 말한다. "고통스러운 복통으로 침대에서 두 달째야." 두 달이 흐른 3월 19일에도 마르티네스는 그를 여전히 "건강이 좋지 않아" 몸져누워 있는 환자로 묘사한다. 열흘 후에는 조금 더 명확한 묘사를 읽을 수 있다. "머릿속이 윙윙거리고, 난청도 나아지지 않았어." 그러나 다른 증상들이 완화되고, 이제 다른 감각들을 되찾았으며 눈도 보이고 평형감각도 잃지 않는다. 계단을 오르내릴 수도 있게 된다. 며칠 후에는 직접 사파테르에게 편지를 쓴다. "너무 아파서 머리가 어깨 위에 붙어 있기는 한지 궁금할 정도야. 먹고 싶지도 않고, 아무것도 하고 싶지가 않아."(1793) 일 년이 넘게 흐른 뒤에도, 그는 자신을 엄습한 슬픔을 여전히 떠올리며 이렇게 쓴다. "가끔 스스로를 견딜 수 없을 정도의 기분이었다가, 또 어떤 때는 한결 차분해져."(1794년 4월 23일) 그런데 사파테르가 프란시스코 바예우에게 보낸 편지에 수수께끼 같은 암시가 들어 있다. "그가 거기까지 간 건 정말 생각이 짧았습니다."(1793년 3월 30일) 이런 증상들은 그의 생이 끝날 때까지 계속된다. 고야는 귀가 멀게 되었고, 수화나 문자로 생각을 표현하였다. 작은 위로라면, 마르티네스의 집에 체류하는 동안 친구가 수집한 다수의 회화와 판화 소장품을 감상할 수 있었다는 것이다. 그중에는 피라네시[18]의 감옥 그림과 호가스[19]의 풍자화처럼 그가 모

18) 조반니 바티스타 피라네시(Giovanni Battista Piranesi, 1720~1778)는 이탈리아의 판화가이자 건축가로서, 고대 로마의 폐허와 유적지에서 깊은 영감을 받아 그 장대함과 위엄을 판화에 많이 투영하였다. 〈감옥〉 연작에서는 복잡한 내부 구조까지 건축적으로 잘 형상화하였다.

르던 그림들도 있었다.

어떤 성질의 것이었든 간에 이 병은 그에게 커다란 변화를 일으켰다. 고야의 청각 장애를 동시대인이었던 베토벤과 비교하기도 하지만, 그의 장애는 그 정도로 드라마틱한 것은 아니었다. 그러나 그 영향은 똑같이 결정적이었다. 그는 청각적 어둠에 빠진 대신 눈을 더 크게 뜨게 되었다. 그림 그리는 방식만이 아니라 행동하는 방식도 전혀 달라졌다. 외부 세계와의 접촉을 잃어버리고 구두로 소통할 수 없게 됨으로써, 그의 고독은 한층 심화되었다. 동시에 시각적 감각은 더욱 예리해졌으며, 무엇보다 내면에 집중함으로써 자신만의 상상 세계를 탐색하게 되었다. 고야는 아카데미에서 사직하고 점차 공적 생활에서 물러난다. 그가 꿈과 환상에 더 관심을 기울이게 된 것도 이런 연유로 설명될 수 있다. 새로운 고야의 낌새는 분명 옛날 고야에게도 있었다. 그러나 이러한 신체적 장애가 그의 선언 속에 예고된 계획을 완성하게 해 준 셈이다. 당대의 회화적 인습에서 벗어나자, 그는 진실을 탐구하는 데 훨씬 더 멀리 나아갈 수 있게 되었다. 결과를 놓고 보자면 고야를 불행하게 만든 것이 수많은 관객을 행복하게 만들었다고 할 수 있다. 그도 그럴 것이, 이 재능 있는 야심 찬 화가가 천재가 되는 것은 바로 이 순간부터이기 때문이다.

고야가 죽은 지 얼마 안 되어 작성된 작가 연보에서 아들 하비에르 고야는 아버지에게 자주 들었던 말을 이렇게 옮겨 놓았다. "아버지는 벨라스케스와 렘브란트를 경배하듯 관찰했고 자연 말고는 그 어떤 것도 연구하거나

(옮긴이)

19) 윌리엄 호가스(William Hogarth, 1697~1764)는 영국의 화가이자 판화가로 당시의 풍속을 묘사한 그림을 많이 그렸다.(옮긴이)

관찰하지 않았다. 하지만 자신의 진짜 스승은 다름 아닌 43세(실제로는 46세)에 일어난 청각 손실이었다고 주장했다."[20] 여기서 우리는 회화 교육에 관한 보고서의 메아리를 다시 듣는 듯하며, 고야가 항상 가깝다고 느꼈던 화가들에 대해 어떻게 인식하고 있었는지도 짐작할 수 있다. 그러나 무엇보다 자신의 병에 대해 그가 어떤 인식을 갖고 있었는지를 확인하게 된다. 그의 병은 청각의 상실과 동시에 화가의 두 번째 탄생을 불러일으켰던 것이다. 병은 고야를 이전의 모든 화가들과 다르게 만들어 주었고, 새로운 그림을 그릴 수 있는 동인 역할도 했다. 좀 다른 맥락일 수 있지만, 이러한 내적 동요가 유럽 대륙을 뒤흔든 전례 없는 행위와 동시에 발생한 점도 주목할 만하다. 바로 1793년 1월 스페인 왕의 사촌인 프랑스 왕 루이 16세가 단두대에서 처형된 것이다. 이 사건은 마치 우주의 본성 자체에서 비롯된 듯 보였던 사회 질서가 예상 밖으로 취약함을 드러내 주었다. 하나는 순전히 개인적이며 다른 하나는 세계의 한복판에서 벌어진 이 두 사건은 서로 영향을 주고받으며 고야의 정신적 변화에 동시에 관여한 셈이다.

새로운 상황에 대한 그의 첫 반응은 그림을 그리는 방식에서 일어났다. 1794년 1월 4일, 그는 '깨인' 자이자 산페르난도 아카데미의 부(副)후원관인 친구 베르나르도 데 이리아르테에게 열한 점의 작은 그림을 보낸다. 그림들에는 편지가 한 통 따라 갔는데, 얼마 전 겪은 병에서 비롯되어 얻은 것일 수도 있을 이 그림들의 독창성을 설명하는 것이었다. "병을 돌보느라 손상된 상상력을 채우기 위해, 그리고 그 병으로 유발된 막대한 지출을 부분적으로 벌충하기 위해 작은 캐비닛 그림[21]을 그리기 시작했네. 이 그림

20) Tomlinson의 *Goya*... p.307에 재수록.

65

들에서는 보통 주문 작품에서는 할 여지가 없었던 여러 관찰을 행하는 데 성공했다네. 주문받은 그림에서는 일시적 변덕을 따르거나 새로운 고안을 마음대로 펼칠 수가 없지." 그리고 이 그림들을 보내는 것은 그것들을 공개하고 "학자들의 검열에 노출시키기 위함"이라고 덧붙인다. 이 말은 곧 이 그림들이 완성된 것이며(단순한 밑그림이 아니며), 전문가들에게 보일 만한 가치가 있음을 표현한 것이다.

고야의 글에서 자주 그렇듯 이 편지에도 물질적 고민("막대한 지출을 벌충하기 위해")과 정신적 욕망이 섞여 있다. 병과 새로운 장애로 인해 이제 주문받은 그림이 아닌 다른 것을 그릴 수 있게 되었다. 처음으로 오로지 내적 필요성과 표현 욕구에 추동되어 그리게 된 것이다. 이 변화는 실로 중대하여, 모든 편지에서 언급된다. 그런데 발병 이전 고야의 편지들에서도 표현은 훨씬 모호하지만 이러한 변화가 준비되고 있었다. "난 여전히 좀 더 내 취향에 맞는 뭔가 다른 걸 하고 싶어." 고야는 1778년 1월 21일 사파테르에게 이렇게 썼다. 10년이 지난 후 그는 좀 더 분명한 입장을 가지게 된다. "내게 남은 시간 동안, 나는 내 취향에 맞는 것들을 할 수 있을 거야. 세상에서 내가 가장 좋아하는 시각으로."(1788년 7월 2일)

아카데미에 보낸 새 편지에 쓰인 단어들은 세심하게 선택되어 있다. "캐비닛" 그림은 여기서 작은 크기의 그림을 뜻하며, "상상력"은 상상적인 것이 아니라 정신적인 것이라는 의미로 이해해야 한다(그는 자신의 병에 대

21) 캐비닛(Cabinet)이란 작은 방, 작은 공간, 전시실, 서재 등을 뜻하는데 '캐비닛 그림'은 보통 가로세로 60센티미터 안팎의 작은 그림을 말한다. 화가들이 대상의 실제를 정확하고 선명하게 표현하기 위해 실물과 거의 같은 크기로 재현하는 그림에 비해, 캐비닛 그림이라는 용어는 재현해야 할 대상들을 그 작은 틀 안에 모두 담는 데서 비롯되었다.(옮긴이)

한 생각뿐이었다). 더 중요한 것은, 주문에 따라 만들어 낸 것이 아니라 자유로이 선택한 이 그림들을 통해 자신의 밖에 존재하는 것을 "관찰"한다는 것이다. 동시에 이 작품들은 "변덕"에 자리를 마련해 주는데, 여기서 변덕이란 공상과 자유 그리고 새로운 착상을 의미한다. 그리하여 여기서 관찰된 것과 고안한 것, 실제의 것과 상상의 것이 독창적으로 결합된 것을 볼 수 있게 된다. 다른 화가들이 이쪽의 것 아니면 저쪽의 것을 선택한 반면, 고야는 하나로 다른 하나를 풍부하게 만들면서 둘을 동시에 유지하고자 했다. 표현은 좀 서투르지만, 무척 새로운 무언가가 나타나 있다. 상상이 실제와 대립하는 것이 아니라 오히려 그것을 드러낸다. 며칠 후 이리아르테에게 보낸 두 번째 편지에서는 이 그림들 중 하나인 〈정신 이상자 수용소〉(GW 330)의 주제를 묘사했다. 같은 시기에 사파테르에게 보낸 편지에서도 같은 얘기를 들을 수 있다. "나는 자유를 택했고, 그걸 지키려고 일해."(1793) 이미 몇 해 전 고야는 친구의 에너지를 높이 평가하면서 그와 자기를 이렇게 비교했다. "넌 모든 걸 네 소매 안에 갖고 있구나. 내가 그림에서 무언가를 고안하듯이."(1784년 2월)

그러므로 편지가 동봉된 이 그림들은 선언과 같은 가치를 지니며, 새로운 장애로 인한 격심한 고통과 낙담에도 그의 그림 역량이 상실되지 않았음을 증명한다. 동시에, 병의 결과로 겪은 급격한 변화를 세상에 밝힌 것이다. 이 그림들의 관심사는 특별했다. 아카데미는 고야가 보낸 그림들을 "국민적 오락의 여러 장면"으로 분류했는데, 아마도 투우 장면이 묘사되었기 때문일 것이다. 나중에 고야는 이 그림들을 다시 그려서 수집가에게 판다. 이 작품들은 오늘날 양철에 그린 15점의 소품 연작(GW 317~330, GW 929)으로 분류되어 있다. 이 그림들은 모두 상상의 존재들이 아닌 사실주

의적인 장면을 그리고 있어서, 고야가 한 말이 다소 이해되지 않기도 한다. 작품들은 주제로 보아 두 무리로 나뉘는데, 여덟 점은 투우 장면을 그렸고 나머지 일곱 점은 다양한 주제를 다루고 있다.

투우 장면을 그린 그림들은 어쩌면 병을 앓기 조금 전에 그린 것으로 생각할 수도 있는데, 소의 선택(GW 317)부터 살해된 소를 치우는 장면(GW 324)까지 투우 경기의 여러 단계를 묘사하였다. 당시 고야의 '깨인' 친구들은 투우 경기를 비난하고 비방하였지만, 고야는 자신의 "서민적" 취향을 버리지 않았다. 그는 마치 어떤 인상을 줄 것인지 더는 개의치 않는다는 듯 병을 구실 삼아 그러한 취향을 드러내 보였다. 이 점과 관련하여 주목할 만한 점은, 태피스트리를 위한 밑그림들에는 서민의 일상생활이나 민속 축제 장면은 많이 포함되어 있지만 투우 장면은 하나도 없다는 것이다. 소품 연작 가운데 투우 장면을 그린 여덟 점 중 세 점은 죽음에 관한 것인데, 피카도르[22])의 죽음(GW 322)과 투우의 죽음(GW 323과 324)을 그렸다. 그리고 다섯 점은 병으로 쓰러지기 직전 머물렀던 곳인 세비야의 경기장과 흡사한 투우 경기장을 보여 준다(반면 다른 세 점은 훨씬 오래된 기억에 의지한 것으로, 어느 마을의 정경 같다). 이 그림들은 모두 움직이는 몸을 표현하는 고야의 탁월한 솜씨가 담겨 있다.

다른 일곱 점 가운데 우선 두 점은 대중극 장면을 그린 것으로, "국민적 오락"이라는 명칭에 부합한다. 두 그림은 바로 〈꼭두각시 인형 장수〉(GW 326)와 〈순회 극단 배우들〉(GW 325)이다. 첫 번째 그림은 잘 전시되지 않

22) 투우사는 역할에 따라 말을 타고 소의 등을 찔러 성나게 하는 피카도르, 작살을 찌르는 반데리예로, 소의 심장에 칼을 꽂는 마타도르로 나뉜다. (옮긴이)

는 작품인데, 꼭두각시 인형에 사로잡힌 아이들 무리가 정면에 얼굴을 드러내고 있고 한가운데에는 짙은 색 케이프를 입고 큰 모자를 쓴 인형 장수가 아이들에 둘러싸여 있다. 인형 장수는 등을 돌리고 있어서 그가 아이들에게 무엇을 보여 주는지 관객은 알 수 없다. 우리가 아이들을 바라보듯이 아이들은 인형을 바라본다. 우리가 보기에는 관객들이 무대를 구성하고 있는 셈이다. 그들 옆에 어른이 한 명 있는데, 이 장면과는 전혀 관계가 없어 보인다. 그는 느슨한 자세로 앉아서, 아이들과 인형 장수에게서 시선을 돌려 그림 밖의 사물을 쳐다보고 있다. 이 두 어른의 모습은 이 장면에 신비를 가져온다. 한 사람은 감춰져 있으며, 또 다른 한 사람은 설명할 수가 없다. 아이들 얼굴은 제대로 그려져 있다기보다는 뭔가에 사로잡힌 표정 정도만 핵심적으로 그려져 있다.("모든 그림은 희생 속에 있네.") 이 장면이 일어나는 야외의 장소는 어디인지 분명치 않은 채로 빛이 부족한 색 덩어리들로 이루어져 있다.

두 번째 그림(**도판 3**)에서는 "aleg. men."이라는 글귀를 읽을 수 있는데, 이것은 "알레고리아 메난드레아(alegoria menandrea)"의 약자로서 희랍의 극작가 메난드로스의 이름을 즐겨 내세웠던 코메디아 델라르테[23]의 관례적 문구였다. 장면을 보는 위치의 선택이 특이한데, 배우들 그리고 그들의 정면이 아닌 오른쪽에 있는 관객의 일부가 보인다. 관객들은 앞선 그림의 아이들보다 존재감이 훨씬 덜하여, 흐릿한 얼굴이 보이는 정도이다. 그들은 개인들이 아니라 서로 바뀌어도 상관없는, 한 무리를 이루는 다수에 불

23) commedia dell'arte. 16~18세기에 이탈리아에서 유행했던 가벼운 익살풍의 희극으로 배우들의 즉흥적 재간에 많이 의존했다.(옮긴이)

과하며 단순한 색점으로 표현되었다. 따라서 여기서 군중이란 고유성을 지우고 공통적인 의지와 개성을 지닌 개인들의 합이다. 명확한 윤곽의 소멸은 잠재적인 위협의 가능성을 띠고 있다. 이 익명의 군중 — 회화의 역사에서 이런 방식으로 표현된 것은 처음 본다 — 은 그 자신의 충동을 따르며, 다른 상황에서는 고야의 표현을 빌리자면 "천민"으로 변할 수 있다.

배우들이 연기하는 것은 풀치넬라가 콜롬비나를 데리고 잘 속아 넘어가는 판탈로네의 어리둥절한 시선 앞에 나타나는 장면이다. 그사이에 아를레키노는 포도주가 가득 든 두 개의 잔으로 손재간을 부리며 관객을 즐겁게 해 주고 있고, 난쟁이도 포도주 병과 잔을 들고 무대 위에서 춤을 춘다.[24] 예고된 취기는 하녀의 유혹으로 이어진다. 판탈로네와 콜롬비나는 부르주아 차림이고, 다른 인물들은 그냥 어릿광대 복장을 하고 있다. 아를레키노와 풀치넬라는 가면을 썼는데, 신분을 감추기보다 오히려 드러내기 위한 것으로 보인다. 계몽주의 사상을 가진 이른바 '깨인' 사람들은 이런 형태의 공연도 업신여겼으나, 고야는 오히려 관심을 가졌다. 일상생활에서 관찰할 수 있는 인간의 행동보다 연극이 인간 행동의 진실을 더욱 직접적으로 말해 주기 때문이었다(18세기의 다른 화가들도 연극에 대해 그와 같은 관심을 가졌다. 와토, 마냐스코, 호가스, 더 후대에는 퓌슬리, 잔도메니코 티에폴로 등을 생각해 보면 된다). 앞의 그림과 마찬가지로 풍경의 처리가 인상적이다. 하늘은 지평선의 산과 같은 색이며, 산은 배우들 뒤의 막 그리고 그들이 서 있는 무대 단과 간신히 구별된다. 색 덩어리가 형태를

24) 풀치넬라는 꼽추나 배불뚝이 남자, 콜롬비나는 유쾌한 하녀, 판탈로네는 욕심 많은 상인, 아를레키노는 익살스러운 하인으로 모두 코메디아 델라르테의 전형적인 주요 캐릭터들이다. (옮긴이)

압도한다.

다른 세 그림은 반어적 의미로 사용하지 않는 한 "국민적 오락"과는 전혀 상관이 없다. 이 그림들은 폭력 장면을 다루었다. 그중 하나는 〈역마차 습격〉(GW 327, **도판 4**)이다. 고야가 이런 종류의 장면을 처음 그린 건 아니다. 1770년대에 이미 일상생활을 다루었으나 태피스트리 밑그림은 아닌 〈역마차를 공격하는 강도들〉(GW 152)이라는 그림을 그렸다. 10년 후인 1787년에 고야는 계몽주의 사상에 경도되어 있던 후원자인 오수나 공작의 주문을 받아 〈역마차 습격〉(GW 251)이라는 훨씬 자유로운 기법의 작품을 내놓는다. 그러나 주제는 같아도 다루는 방식은 달랐다. 이 그림에는 아름다운 숲과 목가적인 하늘 같은 전원풍의 장소 대신 바위가 있고 사막처럼 황량한 음산한 곳이 배경이다. 맑고 생기 있는 색 대신, 코메디아 델라르테의 배우들을 둘러싸고 있던 것과 매우 흡사한 진흙빛 덩어리들이 그 자리를 차지했다. 1787년 그림에서는 시체들도 보인다. 그러나 적어도 도적들은 피해자들의 간청을 들어주며, 피해자들은 결박당했을 뿐 아직 살해된 것은 아니다. 그런데 이 새로운 그림에서는, 방해되는 자들을 간단히 제거하는 장면이 나온다. 도적들은 시선을 딴 데 둔 채 무심히 살해한다. 무법자들에 대한 어떤 낭만적 시각도 없다. 그들은 그저 무자비한 암살자들이다. 폭력은 여기서 어떤 사회적 규범에도 개의치 않는 자연 상태로 제시될 뿐이다.

두 번째 장면은 감옥에서 전개된다(〈감옥 내부〉, GW 929, **도판 5**). 빛이 드는 두꺼운 둥근 천장 아래 누더기를 걸친 일곱 명의 사내가 기거 중이다. 모두 쇠사슬에 묶여 있는데, 몇 사람은 훨씬 더 끔찍하게 손과 발과 목이 포박당해 있다. 그들의 자세에서는 절망이 느껴지고, 죽어야 벗어날 수

있는 부동의 형을 선고받은 듯하다. 이들은 이를테면 앞의 그림의 도적들이었다가 이제는 투옥된, 범죄자들일까? 만일 그렇다면 그들의 운명이 그 희생자들보다 덜 잔인한 것도 아니다. 희생자들의 급한 죽음은 도적들의 느린 죽음을 가지고 왔으며, 정의의 이름으로 가해지는 비개인적인 폭력은 도적들의 개인적인 폭력보다 덜 냉혹하지 않다. 그들의 몸은 그들을 둘러싼 벽의 두께와 대조를 이루어 매우 허약해 보인다. 앞의 그림보다 훨씬 더 형태들이 서로 섞이고 스며들어 있으며, 모든 색이 장소의 무미건조함에 잠식되어 있다.

 마지막으로 〈정신 이상자 수용소〉(도판 6)는 보호 시설을 그린 것으로, 고야가 이리아르테에게 보낸 두 번째 편지에 아주 잘 묘사되어 있다. "정신 이상자 수용소를 그렸네. 두 사람이 다 벗은 채 싸우고 있어. 정신 이상자들을 감시하는 자가 그들을 때리는 중이고, 다른 사람들은 행낭을 들고 있지(내가 사라고사에서 보았던 장면이네)."(1794년 1월 7일) 정신 이상자들이 취하고 있는 자세는 매우 연극적이어서 사라고사에서 보았던 연극 공연의 장면이 아닐까 하는 생각이 들 정도지만, 그럴 가능성은 거의 없다. 반면 보호 시설 내의 이 공간은 확실히 극장의 무대를 닮았다. 미친 사람들의 몸짓과 과장된 표정은 배우나 직업 무용수들의 연기를 떠올리게 한다. 다른 점이 있다면 여기서는 배우들과 그 역할이 혼동되어 있다는 것뿐이다. 〈역마차 습격〉과 〈감옥 내부〉 두 그림에서 놀라운 것은 거의 모노톤인 색감이다. 바닥과 벽, 벗은 몸 혹은 겨우 가린 몸이 마치 같은 질료로 만들어진 것 같다. "내가 이 장면을 보았다"는 문장(혹은 고야가 뒤이어 사용하는 다른 비슷한 표현들)을 지나치게 문자 그대로 해석해서는 안 된다. 그 말은 화가가 진실임을 보장하는 사실들로부터 영감을 받았다는 것이지, 그

배치와 구도를 똑같이 재현했다는 뜻은 아니다.

이것은 고야가 처음 그린 광기에 관한 그림이며, 뒤이어 이성과 착란이라는 주제를 다룰 때 광기는 자주 등장한다. 화가 자신이 정신착란을 앓았다는 풍설이 꽤 오랫동안 퍼져 있었을 정도다. 그러나 고야에 대한 이러한 세간의 평판을 입증할 만한 증거는 그의 삶 어디에도 없다. 그의 시대 '계몽주의자'들은 광기를 단순한 결핍 혹은 정신적 쇠약이라 보았다. 그리고 19세기 초부터 뚜렷이 나타나기 시작하는 낭만주의 미학에서 광기는 인간성의 극단적 상태의 발현으로서 오히려 가치 있는 것으로 평가되었다. 광인은 천재의 곁쪽이었다. 이 첫 번째 그림부터, 고야의 태도는 달랐다. 그에게 광기란 비인간적이거나 악마적인 것과 연관된 부분을 지닌 것이 아니며, 단순한 호기심도 아니고, 사회적 규율로부터 개인을 떼어 놓는 영웅적인 것도 아니다. 고야의 광인들은 이상하면서도 친숙하다. 광기란 우리에게 낯선 것이 아니라 우리 안에 있으며, 비참한 인간 조건에 처한 자들은 그 광기의 중심이 무엇인지 밝혀주고 있는 것이다. 감옥과 보호 시설에 공통된 감금이라는 주제는 귀가 멂으로써 막 고립을 경험한 고야의 정신으로부터 비롯된 것이라 할 수 있다. 이제 그 스스로가 광인이자 죄수가 된 것이다.

이 연작의 마지막 두 그림도 폭력의 장면을 담고 있는데, 이 폭력은 자연의 요소들의 분출에 기인한 것이다. 〈난파〉(GW 328)와 〈화재〉(GW 329)는 강렬한 힘이 느껴지는 두 그림이다. 〈난파〉는 거센 물살 한가운데 죽은 자와 산 자가 뒤섞여 있는 군상을 표현했는데, 몇몇은 바위 위에 널브러져 있다. 중앙에서는 한 여자가 하늘을 향해 헛되이 팔을 뻗고 있다. 〈화재〉(**도판 7**)에서는 물의 공포가 불의 공포로 바뀌어 있다. 불길은 〈난파〉

에서보다 숫자도 많고 더 다닥다닥 붙어 있는 군상을 향해 나아가는 듯하다. 옷을 벗거나 입은 몸들은 불의 숨결에 떠밀려 가는 듯하며, 환자인지 불구인지 죽은 자인지 알 수 없는 몇 사람은 옆에 있는 이들이 떠받치고 있다. 얼굴은 겨우 알아볼 정도이고, 피신자들의 옷과 몸은 뒤섞여 있다. 개인들은 더는 존재하지 않으며, 동요하는 인간 덩어리의 단순한 재료들일 뿐이다. 이 그림 역시 실제의, 심지어는 극단적인 사건의 재현이라는 틀에서 벗어나서 보아야 한다. 고야의 그림은 상징적 차원을 갖는다. 불빛은 혼란에 휩싸인 채 어둠 속에 잠긴 인간들을 덧없이 밝혀 주고 있다. 이 화재는 특정한 장소에서 특정한 순간에 발생한 것이 아니다. 그것은 세계 전체의 상태 그리고 동시에 각각의 인간 존재의 내면에 있는 어떤 것을 드러내 준다. 자연 재앙은 삶의 어떤 차원에 대한 상징이 되며, 그것이 불러일으킨 혼란은 행복감을 빼고는 모든 것이다.

이 두 그림은 인간의 극단적인 비탄을 보여 준다. 그렇다고 멜로드라마 같거나 감상적이지는 않다. 고야는 움직임에 대한 예리한 감각과 다소 냉정한 정확성으로 희생자들의 무기력함을 그려 내는 데 열중했다. 앞의 세 그림과 함께, 이 두 그림은 일상적이고 평범한 삶에 갑자기 들이닥쳐 우리 모두를 강타하는 폭력을 표현한 유럽 회화 최초의 작품들이라 말할 수 있다. 신화적 암시나 풍자적 시선, 일화 같은 것은 없으며 따라서 이 폭력성은 경감되지 않는다. 신이나 인간도 어떻게 할 수 없고, 그 어떤 희망도 없이 불행만 있을 뿐이다. 무엇에 대한 찬사 혹은 비난이라고도 할 수 없다. 도덕성과 관련되었다기보다 단지 우리의 고통을 일깨우고 혼란스럽게 하는 것이다. 고야에게 장애라는 벌을 내린 운명은 동시에 생의 중요한 일면에 눈을 뜨게 해 주었다. 바로 재앙을 마주한 무력함이었다.

화가가 자신의 직무를 행하는 방식은 지극히 자유로워서 놀라움을 안겨 준다. 이 연작의 모든 그림은 주변적 주제(투우 혹은 연극, 폭력 혹은 광기)를 다루고 있는데, 공식적 주문을 받아 그린 작품들에서는 볼 수 없었던 것들이다. 더욱이 뒤의 일곱 점은 당시의 규범에 비추어 본다면 "덜 만진", "미완성 그림"이다. 고야는 이 그림들을 아카데미에 보내면서 겉보기에는 그러할지라도 잘 "완성된" 그림들이라고 주장하였는데, 그가 보기에는 그 그림들이 만들어 내는 효과가 "정확"하기 때문이었다. 그의 선대 화가들에게서도 이런 유의 그림들을 볼 수 있기는 하지만, 소묘로 그린 것이지 관객에게 정식으로 보이기 위한 것은 아니었다. 반면 여기서는 원근법이 엄격하게 지켜지지 않으며, 세계의 질서는 무너져 있다. 대상들의 윤곽선은 뭉개져 있고 중간 단계 없이 하나에서 다른 하나로 바로 넘어간다. 화가의 시선에 그렇게 제시되었기 때문이다. 이제 그림을 구성하는 것은 빛과 그림자의 상호 침투이다. 대상들을 구분하는 윤곽선은 색의 덩어리들에 묻혀 사라지고 없으며, 그 색 덩어리들은 더는 지시의 기능을 하지 않는다. 그것들은 대상의 실제 모습을 반영하기보다는 화가가 자신이 보여 주는 것에 대해 어떤 태도를 취하고 있는지를 표현하고, 전개되는 장면에 적합한 틀을 제시하고 있는 듯하다.

고야는 더 이상 있는 그대로의 세계를 그리지 않으며, 그 세계를 보는 한 개인의 시각을 그린다. 주관적 지각이 비개인적 객관성의 자리를 차지하고, 이제 그의 회화는 형태의 재현이 아니라 장소와 행위와 존재의 정신을 포착하기를 열망한다. 자신의 생각에 충실했던 고야는 아카데미의 규칙에 따르기보다 "자기 고유의 정신적 경향을 따르는" 편을 선택했다. 이 말은 고야가 나르시시즘적인 자기만족에 빠졌다거나 자아를 전면에 내세

웠다는 뜻이 아니다. 고야는 철저히 세계를 향해 있다. 다만 앎이란 필연적으로 주관적이라는 것을 알고 있을 뿐이다. 그런데 그가 나타내 보이는 주관성이란 그 자신만의 것이 아니며, 관객도 그것을 함께 공유하고픈 생각이 들게 한다. 그리하여 그 주관성은 모든 사람의 것이 될 수 있는 것이다. 개인적인 것은 보편적인 것과 반대가 아니다.

여러 면에서, 1793년에 그려진 이 그림들은 거의 4백 년 전에 수립된 유럽 회화 전통과의 결별을 알렸다. 그 전통에서 그림의 생산이란 그림의 의미와 기능을 결정하는 총체적 체계 속에 통합되어 있었다. 인간의 몸짓은 정물화의 사물과 마찬가지로 관습적인 의미를 지녔고, 도상학 개론서들에는 그러한 의미가 목록화되어 있기까지 했다. 그림은 교회나 궁전, 얼마 후에는 유복한 미술 수집가들의 저택을 장식하는 데 쓰였고 주문자들의 요구에 부응해야 했다. 그런데 이렇게 영속될 것만 같던 질서의 보증자인 신이 뒤로 물러났고, 그 신을 내세우던 정치 체제가 와해되었다. 프랑스 왕의 머리가 단두대 위에서 굴러다녔다.

바로 이때 고야는 아무도 주문하지 않은 그림들을 그려 냈다. 오직 스스로의 내적 필요에 의해 추동되어, 보잘것없는 개인으로서 그리기로 결심한 그림들이었다. 사회적 질서의 위계와 동시에 회화 고유의 위계도 논의의 대상이 되었고, 평등에 대한 새로운 요구가 여기저기서 나타났다. 이미 〈부상 입은 석공〉(도판 1)부터도 기존에 정립된 해석의 규범에 들어맞지 않는다. 규범이라는 개념조차 부적절한 것이 된 것이다. 산페르난도 아카데미 회원들은 "스페인의 오락"과 같은 낡은 범주에 매달리려 했지만, 사람들의 혼란을 야기하는 암살과 감옥, 광기, 자연 재해 장면의 어디에 오락적인 요소가 있단 말인가? 이 장면들은 관습적인 기호들의 어떤 목록과도 부

합하지 않으며, 고야는 자신의 목적이 무엇인지 우리에게 알려 주지 않은 채 그런 장면들을 그렸다. 그는 그 장면들이 인간 조건의 본질적인 무언가를 드러내 준다고 느꼈으며, 우리의 눈앞에 그런 장면들을 가져다 놓는 것만으로도 그에게는 충분했다.

앞선 수세기의 유럽 회화는 두 가지 요구를 따랐다. 종교적 또는 철학적 설교와 일치하는 지혜와 도덕의 교훈을 아낌없이 전달하는 것, 그리고 동시에 그림의 아름다움과 선과 색의 조화로써 관객을 매혹하는 것이었다. 시처럼, 회화도 시대의 변화에 따르면서 가르침과 즐거움을 주어야 했다. 고야가 막 입문했을 때 회화계를 지배하던 신고전주의 양식에서 회화의 가르침이란 정전을 따르는 주제와 장르에 있었고, 아름다움이란 조화로운 장식에 있었다. 그런데 고야는 이 두 길을 동시에 거부한다. 그의 그림은 어떤 교훈이나 메시지도 전달하지 않으며, 그저 있는 그대로의 표현이다. 감방, 정신 이상자 보호소, 화재처럼 보이는 것이 있을 따름이며, 순수한 시각의 즐거움이라든가 예쁜 형태나 아름다운 장식에 대한 관심은 전혀 드러나지 않는다. 고야는 동시대에 칸트가 예술의 기본 법칙이라 규정했던 "불편부당한 즐거움"의 추구와는 아주 거리가 멀었다.

이전의 유럽 회화에서 선(善)과 미(美)에 대한 복종은 진(眞), 즉 가시적 세계의 진실, 인간 존재의 진실에 다가가도록 이끌어 주는 것이었다. 이 궁극적 목표만이 고야가 견지한 유일한 목표였다. 이제 고야는 세계의 수수께끼를 낱낱이 꿰뚫고 자신의 존재를 과감하게 그리고 필요하다면 가차 없이 파헤치고자 하는 단 하나의 욕구에만 이끌리게 된다. 죽음의 문턱까지 갔던, 그러니까 자신의 종말과 대면했던 그는 이후로 적어도 작품의 일부에서는 본질을 향해 곧장 나아간다. 그렇다고 해서, 설사 익숙한 범주들이

뒤섞이긴 할지라도 세계의 재현을 그만두지는 않는다. '관찰'이 주제의 문제라면, '발명'은 주제를 표현하는 방식의 문제이다.

치료와 재발, 그리고 알바 공작부인

1794~1795년에 고야는 주목할 만한 만남을 갖는다. 스페인 왕국에서 가장 부유하고 힘 있는 여인 중 하나이면서 가장 아름답고 자유분방한 여인 중 하나이기도 했던 알바 공작부인을 만난 것이다. 초상화가로서 고야의 명성 덕에 만난 것이기는 했지만, 어쨌든 그녀는 특별했다. 고야는 친구 사파테르에게 보낸 편지에서 그녀와의 만남에 대해 이렇게 이야기한다. "그녀가 얼굴을 다듬어 달라며 내 작업실로 직접 찾아왔어. 그리고 성공했지. 확실히 난 캔버스에 그리는 것보다 그런 걸 더 좋아해!"(1794년 8월 2일) 얼마나 기묘한 장면인가! 왕의 화가에게 화장을 부탁하다니, 그런 사회적 신분을 지니고서 그와 같은 행동을 할 수 있는 인물은 오직 그녀 한 사람이었을 것이다. 물론 초상화(GW 351)도 그렸다(다분히 공식적인 그림이었다). 같은 시기인 1795년에 고야는 그녀가 열세 살 때 결혼한 공작의 초상화(GW 350)도 그린다. 그보다 더 작고 훨씬 익살스러운 또 다른 그림은

사적인 사건 속의 공작부인을 그렸는데, 그녀가 자신의 늙은 하녀의 멱살을 잡고 있고 하녀는 어안이 벙벙한 모습이다.(GW 352) 당시 공작부인은 서른세 살이었고, 고야는 마흔아홉이었다.

그 후 이어진 관계가 에로틱한 국면을 띠었을 것임은 충분히 짐작할 수 있다. 비록 그 사실을 공식적으로 확인해 주는 문서는 없지만 말이다(몇몇 역사가들은 두 사람 사이에 연애 사건이 있었을 것이라고 주장한다). 1796년 5월, 고야는 종교화를 그리고 친구들을 만나고 다른 그림들도 볼 겸 안달루시아로 간다. 6월 9일에는 알바 공작이 세비야의 영지에 홀로 머무르다가 40세의 나이에 급작스레 사망한다. 그런데 같은 해 7월에 고야는 공작의 또 다른 영지인 산루카르에 체류했고, 알바 공작부인도 그곳에 있었다. 그녀는 9월에는 확실히 거기 없었으나, 이후에 다시 돌아왔다. 고야에 관해서는 12월과 이듬해 1월에 카디스에 머물렀고 4월 1일에 마드리드에 있었다는 것만 알려져 있다. 그렇다면 1796년 10월과 11월에는 산루카르에 머물렀을까? 1797년 2월과 3월에는 그곳에 되돌아가 있었을까? 같은 해 2월, 공작부인은 산루카르에서 유언장을 받아 적게 하는데, 그 수혜자 중에는 고야의 아들인 하비에르도 있었다.

두 사람의 관계가 훨씬 은밀해졌음을 드러내는 분명한 첫 번째 징후는 고야가 1796년 초여름부터 데생으로 채우기 시작한 일명 '앨범 A'라 불리는 화첩에서 발견된다. 사실상 이 체류 기간 동안, 고야가 30년 후 죽을 때까지 지속하게 될 습관이 시작되었다. 보거나 생각한 것을 꾸준히 데생으로 그려 자기 자신 혹은 가까운 친구들이 보는 일종의 그림일기를 작성하는 것이다. 이 화첩의 그림들은 많은 것을 드러내 준다. 거기에는 머리를 매만지거나(GW 358), 입양한 어린 흑인 소녀를 쓰다듬거나(GW 360), 글

을 쓰는(GW 374) 등 공작부인의 사생활이 그려져 있다. 고야가 일상생활 속 그녀의 모습을 가까이서 관찰할 수 있었음을 알게 해 준다. 같은 화첩의 또 다른 데생들은 한층 더 강하게 내밀함과 관능의 분위기를 풍긴다. 홀로 있거나 누군가와 같이 있는 벗은 젊은 여인들이 등장한다. 화가와 공작부인 사이의 친밀한 관계는 공작이 사망했을 때 이미 시작되었을 수 있으며, 적어도 그보다 몇 달은 앞섰을 것이다.

1797년에 그려진 공작부인의 초상화에 두 사람의 차후 관계가 암시되어 있다. 이 그림에서 그녀는 마하의 옷차림을 하고 있고, 손가락에는 두 개의 반지를 끼었는데 각각 "고야"와 "알바"라고 새겨져 있다.(GW 355) 땅에도 다른 단어들이 쓰여 있는데, 모래 위에 "솔로 고야"라는 글씨가 그려져 있다. '오직'이라는 뜻의 "솔로(solo)"라는 글자는 나중에 그림을 복원할 때 발견되어 알려지게 되었다. 화가와 모델의 가까운 관계를 알려 주는 이 그림이 대중들 사이를 돌아다녔을 가능성은 거의 없다. 알다시피 이 그림은 적어도 1812년까지 고야의 아틀리에에 남아 있었다. 그러니까 그는 자기 자신을 위해 그린 것이다. 이 그림에서 또 지적할 만한 것은 공작부인의 단호한, 나아가 권위적인 자세인데, 그녀의 손가락은 바닥의 글씨를 가리키고 있다. 이 초상화는 앞선 초상화보다 현저히 덜 경직되게 느껴진다.

공작부인의 모습은 1797~1798년에 주로 그려진 『변덕들』에도 나타난다. 〈변덕 19〉(GW 489)는 탄식하는 닭의 털을 뽑은 뒤 구울 준비를 하는 마하들을 그렸는데, 나뭇가지에 공작부인을 빼닮은 새처럼 생긴 여자가 앉아 있고 고야를 닮은 남자가 그 옆에 바짝 붙어 있다. 그리고 군복을 입은 수컷 새 한 마리가 이들에게 다가온다. 〈변덕 61〉(GW 573)에는 '볼라베룬트(volaverunt)'라는 제목이 붙어 있는데, 라틴어로 '날아간', '정말로 떠나

버린'이라는 뜻이다. 공작부인은 날고 있으며, 머리에는 나비 날개가 달려 있고 두 팔에는 커다란 검은 케이프가 붙어 있다. 세 명의 남자 무리는 그녀의 발 사이에 매달려 있는 형국이다. 그녀의 모습은 『변덕들』의 중간 부분에 마녀들을 보여 주는 그림에서 나타나는데, 당대의 해설들은 주술의 세계와 연관 지어 설명했다. 그것의 해석은 분명하지 않으나, 어쨌든 공작부인은 날아가서 사라지는 듯하다(반면 초상화에서 그녀는 두 발을 땅 위에 단단히 딛고 서 있다). 그렇다면 그녀가 다른 남자들과 함께 나비처럼 날아서 도망친다고 말하기 위한 것일까?

같은 시기에 그려진 또 다른 그림이 암시하는 것이 바로 그런 내용이다. 이 그림은 아마도 너무 사적인 암시를 담고 있어서 『변덕들』에서 제외된 것으로 보인다.(GW 619, **그림 2**) 이 그림의 예비 데생(GW 620)에는 '꿈. 거짓말과 변심'이라는 설명이 붙어 있다. 이 그림은 온전히 하나의 이야기를 하고 있다. 〈변덕 61〉에서와 같은 모양의 나비 날개가 달린 여자가 보이는데, 공작부인과 닮았으나 머리에 얼굴이 두 개가 있다. 한 얼굴은 관심과 위로를 바라는 듯 애원하는 자세로 그녀의 팔에 매달려 눈물짓는 고야를 닮은 남자를 쳐다보고, 다른 얼굴은 손가락을 입에 대고 다가오는 새로운 구애자인 다른 남자를 향해 있다. 이 남자는 비밀을 들켜서는 안 되기에 조용히 하라고 요구한다. 두 번째 여자는 하녀로 추정되는데, 역시 머리가 둘이며 여주인의 이중성을 거들고 있다. 마지막으로 두 개의 행낭 사이에 고정되어 이 무리 앞에 놓인 가면이 있는데, 개구리 두 마리와 대결하고 있는 뱀(기만하는 자)을 유심히 관찰하며 조롱하는 듯한 미소를 짓고 있다.

같은 시기에 그려진 또 다른 데생(GW 648)에서도 여자를 뱀과 동일시한다. 이 데생은 연작 가운데 하나로, 사람이 거울 앞에 서 있고 그 거울에

그림 2 〈꿈. 거짓말과 변심〉

비친 상이 그 인물의 진정한 본성을 드러낸다는 식인데, 흔히 그 상에 동물이 나타난다. 이 데생에서는 공작부인 얼굴을 한 여자가 거울 앞에 서 있고, 거울에는 뱀의 모습이 비친다.

이러한 그림들에서 두 사람이 겪은 경험의 흔적을 찾자면, 일련의 사건을 이런 식으로 재구성해 볼 수 있다. 서로 가까워지려는 움직임의 기미가 보이는 초기(1794~1795년)를 지나, 1796년에는 남녀 간의 내밀한 관계가 자리 잡고, 이어 1797년 초 몇 달 사이에 공작부인에 의해 그 관계가 깨진다. "솔로 고야"라는 문구는 공작부인이 손짓으로 화가에게 승낙의 대가로서 무조건적인 순종을 요구한 것으로 해석해야 할까? 아니면 그녀가 자기에게서 떠나가는 것을 보고 절망한 화가가 적은 바람일까? 이어지는 단계는 질투와 이별이다. 공작부인은 고야를 떠나 새로운 연애를 향해 날아갔다.("거짓말과 변심")

이런 전기적 사건은 단순히 지엽적인 일화로 그치지 않는다. 화가의 내적 변화를 나타내기 때문이다. 지금 했던 이야기는 물론 가실이다. 하지만 고야가 그림 속에 남긴 흔적들로 가설은 뒷받침된다. 늙고 고립되고 열등한 느낌을 주었을 병의 심한 충격을 겪은 후, 화가는 스페인에서 가장 아름답고 부유한 여인이 보여 준 관심과 호의에 활력을 되찾은 듯한 느낌을 가지지 않을 수 없었을 것이다. 그러나 그 행복은 오래가지 못했다. 고야의 작품 중 가장 빛나는 그림들을 포함하고 있는 앨범 A는 바로 이 행복한 시기의 것이다. 공작부인에게 유명한(그러나 좀 늙었고 게다가 귀까지 먼) 화가와의 연애는 여러 심심풀이 중 하나에 불과했던 것으로 보인다. 몇 달, 아니 최대한 길게 잡아야 1년 후 그녀는 시작할 때 그랬듯 갑작스럽게 그 연애 관계를 끊어 버린다. 이 화려한 여인에게 버려진 이후 고야는 한층 더

고립과 고독 속으로 빠져들었던 것 같다. 그가 치료제로 여겼던 것이 오히려 병을 악화시킨 것이다. 이제 그는 늙고(쉰한 살이었다), 귀도 안 들리고, 쇠약해졌다. 여전히 누군가를 유혹하고 열정적인 관계를 맺을 수 있으리라는, 나아가 정력적인 삶을 살 수 있으리라는 환상은 사라진다. 1792년 가을, 병은 주제의 선택에서나 가시적 세계를 표현하는 방식에서나 동시대의 회화가 부과한 인습으로부터 그를 결정적으로 해방시켜 주었다. 1797년 봄, 감정적 단절은 그를 무엇보다 자신의 내면세계로 향하게 만든다. 그후로 그는 바로 그 자신을 표현하고자 애쓰게 된다. 상상적 형태들이 고삐가 풀린 듯 그의 붓 아래로 몰려든다.

공작부인은 1802년 (공작처럼) 마흔의 나이에 알 수 없는 병으로 사망한다. 독살되었다는 소문이 돌았다. 고야는 그녀를 위한 묘의 도안을 그렸고 (GW 759), 그녀의 초상화를 간직했다.

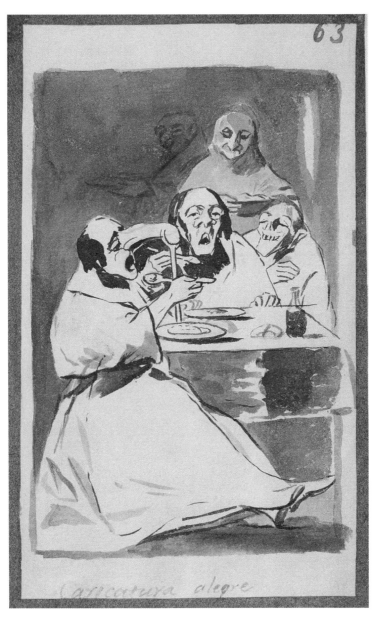

그림 3 〈즐거운 캐리커처〉

가면, 캐리커처 그리고 마녀

일명 마드리드 앨범 또는 앨범 B라 불리는 이어지는 데생 화첩에서 고야의 변화를 볼 수 있다. 이쯤에서 환기해야 할 사실이 있는데, 1796년 이후 1828년 사망할 때까지 고야는 앞선 모든 화가들처럼 회화나 판화를 준비하기 위한 단계로서 데생을 그리는 데 그치지 않고 오늘날 '앨범'이라 불리는 일관성 있는 데생 그룹을 만들었다는 점이다. 그러한 앨범에서 데생들은 일련번호가 매겨지고, 당시의 새로운 관행에 따라 대부분 짤막한 설명 글이 붙었다. 이 같은 앨범은 모두 8개인데, 고야 전문가들은 이것을 알파벳에 따라 앨범 A에서 H까지로 분류해 놓았다. 그의 사후에 화가의 상속인들이 낱장으로 떼어 팔려고 앨범들을 해체했으나, 다행히도 오늘날의 미술사가들이 복구하는 데 성공했다.

앨범 B는 앨범 A에서 곧장 이어지는데, 알바 공작부인의 크로키가 포함되어 있으며 같은 시기인 1796~1797년에 그렸다. 그 전반부(보존되어 있

는 74점 중 38점의 데생)는 외부 세계에 대한 관찰을 담은 그림들로 구성되는데, 마호와 마하, 여주인과 하녀들, 다양한 커플들을 그렸다.(GW 377~414) 1792년 이전에 태피스트리의 모델로 쓰려고 그린 밑그림들에 나타난 현실과 크게 다르지 않다. 그런데 앨범 중간에서 갑작스러운 변화가 일어난다. 아마도 1797년 봄에 해당하는 시기일 것이다. 전에는 볼 수 없었던 형태들이 돌연 나타나고, 즐거운 광경에서 풍자적인 그림으로 넘어간다. 이 데생들은 얼마 후인 1799년 1월 고야가 출간하게 될 판화집 『변덕들』의 1권을 예고하고 준비하는 것이었다. 또한 그려진 형상들 옆에 처음으로 "마녀", "가면", "캐리커처" 같은 간단한 설명이나 캡션이 등장하는데, 화가가 하나의 단어를 통해 그림의 해석 방향을 유도할 필요를 느낀 것 같다.[25]

이 단절에 이어지는 데생의 절반가량은 여전히 앞의 데생과 같은 주제를 환기하나, 현실의 충실한 재현보다는 화가의 태도가 더 중요한 듯하다. 그래서 마호와 마하의 세계, 교태와 유혹의 놀이를 발견하게 된다. 그렇지만 관능성은 더욱 공공연히 드러나 있으며, 동시에 몸과 얼굴의 세부는 제거되고 빛과 분위기의 효과가 그 자리를 대신한다. 다른 데생들에는 창녀나 강도처럼 사회의 주변부를 차지하는 인물들이 그려져 있다. 이런 변화의 원인 혹은 결과로서, 고야의 기법 자체가 변화한다. 데생 B 85(GW 443)에서 이를 확인할 수 있는데, 매춘부들을 그린 연작의 중간쯤에 나오는 이 그림에는 이렇게 긴 설명이 붙어 있다. "여름이다. 그들은 달빛을 받

25) 이러한 그림 설명들은 오늘날 데생의 제목으로 사용된다. 반면 판화들에는 제목(예를 들어 〈변덕 64〉처럼)과 설명("즐거운 여행"처럼)이 붙어 있다.

으며 몸을 식힌다. 더듬거리며 서로 벼룩을 잡아 준다." 전경에는 반쯤 벗은 젊은 여자 두 명이 열린 창문 앞에 앉아 있다. 그들 뒤에는 한 남자가 있는데, 벼룩이 숨어 있을지도 모를 여성의 신체 중 일부에 눈에 띄게 관심을 보인다. 얼굴들은 대충 그려져 있고, 전체의 분위기는 매혹적이며 고야가 흠모했던 화가 렘브란트의 몇몇 데생에서 볼 수 있는 분위기를 강하게 연상시킨다.

다른 몇몇 데생은 가면을 쓴 사람들을 그렸다. 사육제나 성(聖) 주간처럼 사람들이 가면을 쓰는 종교적 축제가 종종 그 계기가 되었다. 고야는 꽤 오랫동안 가면을 쓴 모습에 애착을 보였으며, 훨씬 나중의 그림들에서도 발견할 수 있다. 다른 경우들에서는, 가면이 특별한 기능을 수행한다. 그것을 쓰고 있는 인물의 비밀스러운 정체성을 드러내는 것이다. 가면은 얼굴을 감춰 주지만, 보이지 않는 내면을 보여 준다. 괴상하게 당나귀 탈을 쓰고 여성의 가슴을 바라보는 몇몇 사내(GW 415)나, 교양 있는 사람 행세를 하고 싶어 하는 남자(GW 432)의 경우가 그러하다. 고야에게는, 얼굴은 위선적이지만 가면은 진실을 말할 수 있다. 이것은 검은 늑대가 사람의 특성을 감추고 있는 동시대 베네치아 화가 피에트로 롱기[26]의 세계와는 딴판이다.

고야의 메시지는, 실제가 진실은 아니라는 것이다. 모든 사람은 자신의 정체성을 만든다. 일상생활에서는 스스로 일련의 인물들을 꾸며 내며, 상황에 맞는 역할의 옷을 걸친다. 그러나 그것이 꾸며 낸 것인지를 제3자는

26) 피에트로 롱기(Pietro Longhi, 1701~1785)는 당시 이탈리아 귀족 사회를 풍자한 그림을 많이 그렸다. 그의 그림에는 베네치아 사육제 때 쓰는 전통 가면 의상인 '바우타'를 입은 인물들이 자주 등장한다. (옮긴이)

눈치챌 수 없다. 반면 가면을 쓰면, 스스로의 가장에 속는 것이 아니라 그 것을 의식하고 남들에게 감추지 않는다. 가면만 잘 고른다면 오히려 그것이 인격을 드러내고, 얼굴은 도리어 인격을 감춘다. 인물에게 이러한 가면을 씌움으로써, 고야는 만들어진 개인의 성격과 그 공적인 행위가 습관적으로 감추고 있는 것을 동시에 드러낸다. 의식하지 않는 듯하면서도 뭔가를 감추는 포즈 대신, 일부러 선택한 눈에 그대로 보이는 가면을 그린 것이다. 이런 가면 사용법은 연극을 떠올리게 한다. 무대에 오르는 순간, 체험은 당연한 것이기를 멈춘다. 연극이 된 체험은 문제적인 것이 된다. 사람은 변장을 함으로써 드러난다. 무대에서 자신이 연기하는 역할을 믿을 만한 것으로 만들기 위해, 배우는 자신이 그 존재를 헤아려 본 적도 없는 역할의 영혼 깊숙한 곳에서 영감을 끌어와야 한다. 배우가 창조한 인물은 ― 달리 표현해 가면은 ― 그의 평소 정체성과는 다르지만, 동시에 배우는 그 인물이 더 진실이 되도록 한다. 그렇기 때문에 허구는 일상적 실재보다 세계를 더 잘 드러내며, 가면은 맨 얼굴의 거짓된 낯이 감추고 있는 신실을 이야기한다.

이런 면에서 가면과 비슷한 캐리커처는, 보통은 비밀로 간직하고자 하는 것을 뚜렷이 보여 주기 위해 얼굴의 특성을 단순화하고 확대한다. 둘의 차이라면, 가면은 표현된 인물과 관련이 있지만 캐리커처는 표현 양식에 기인한다는 것이다. 그래서 고야는 불필요한 모든 세부를 제거하고 과장에 의존함으로써 우리로 하여금 진지하거나 우습거나, 순진하거나 젠체하는 사람들의 이면을 발견하게 해 준다. 그보다 조금 앞서 활동했던 다른 예술가, 고야도 그 작품을 알고 있었던 18세기 전반의 영국 화가 윌리엄 호가스와의 차이라면, 고야의 작품에서는 '캐리커처'가 '캐릭터'와 반대되지 않

는다는 점이다. 그에게 과장은 예술가가 취하는 판단의 표현이라기보다 존재의 진실을 향해 가는 길이다. 부인에게 속은 남편(GW 418), 잘난 척하는 음악 애호가(GW 425), 술 취한 여자들(GW 427), 이를 뽑는 약장수들(GW 428)이 그러하다. 음탕한 식탐가인 수도사들(〈즐거운 캐리커처〉, GW 423, **그림 3**)도 마찬가지다. 특히 전경에 그려진 수도사는 코가 음경으로 변해 있는데, 너무 무거워서 버팀대까지 있어야 할 지경이다.

다른 속성을 지닌 두 용어 "가면"과 "캐리커처" 옆에 "마녀"라는 단어가 있는 것을 보고 놀랄 수도 있다. 이 두 용어는 존재의 종류가 아니라 존재하는 양식을 나타내기 때문이다. 이렇게 나란히 쓴 것은 어쩌면 우리가 보는 마녀들이 나타내는 것을 문자 그대로 받아들여서는 안 된다는 의미로 해석할 수도 있다. 다시 말해, 마녀들 역시 보편적인 존재에 대한 캐리커처 혹은 가면 같은 표현일 뿐인 것이다. 이 모든 상상적 모습은 맨눈에 뚜렷이 보이는 형태들보다 더 잘 사람들의 진정한 정체성에 접근할 수 있게 해 준다. 이미 이야기했던 거울 앞에 서 있는 사람들을 그린 연작에서도 마찬가지다. 거울에 비친 영상이 실물보다 더 많은 것을 말해 주며(여자-뱀 데생처럼), 보이지 않는 것이 보이는 것보다 더 정확하다. 고야가 친구 사파테르에게 보낸 편지에 쓴 자작시에서 농담 삼아 스스로를 칭한 한 표현 역시 이런 맥락에서 이해할 수 있다. "난 악마 화가야."(1788년 11월 9일) 사파테르에게 보낸 또 다른 편지에서 고야는 자기가 그린 마녀들과 다른 악마들 뒤에서 오직 인간의 형체들만을 보아야 한다고 일러 준다. "난 이제 마녀도, 귀신도, 유령도, 엉터리 거인도, 겁쟁이도, 강도도, 어떤 부류의 몸도 무섭지 않아. 그 무엇도, 누구도 무섭지 않아. 인간만 빼고는."(1784년 2월)

마드리드 앨범에 실린 두 점의 데생에 마녀들이 등장한다. 이 데생들을 그릴 때 고야는 극작가 레안드로 데 모라틴과 가까운 사이였다. '깨인' 자였던 모라틴은 마녀와 종교 재판의 역사에 심취해 있었고 고야가 그림을 그리는 데 필요한 정보를 제공해 주었다. 그중 첫 번째 그림(GW 416, **그림 4**)에는 〈날아갈 준비를 하는 마녀들〉이라는 설명이 붙어 있는데, 이 데생은 나중에 〈신앙 고백〉으로 불리는 〈변덕 79〉(GW 591)에서 되풀이된다.

이 그림에는 마녀 견습생이 등장하는데, 은어로 매춘부를 뜻하는 여우 가면을 썼으며 남자-숫염소(악마)가 밑에서 떠받치고 있다. 이 초심자 마녀는 희화적으로 그려진 다른 두 인물이 집게로 들고 있는 책에 시선을 고정하고 있다. 주교 옷을 입고 제단 위에 앉아 있는 이 두 남자는 이미 자격을 갖춘 주술사들로, 새로운 지원자에게 그들의 성스러운 책, 일종의 주술 교과서를 설명 중이다. 견습생은 이 책에서 자신의 의무 목록을 배울 터이고, 그 책에 충성과 복종을 맹세하게 될 것이다. 그녀의 발아래에는 해골이 놓여 있다. 그런데 여기 그려진 건 상상의 마녀일까, 아니면 모든 사람에게 익숙한 욕망일까?

같은 앨범에 실린 두 번째 마녀 그림(GW 417)을 보자면 후자의 가설이 힘을 얻는다. 그리고 같은 시기에 그려진 유사한 데생 〈마녀 선언〉(GW 626, **그림 5**)을 보면 더더욱 설득력을 띠게 된다. 이 데생에서는 거대한 남자 머리가 입을 벌리고 주술사인 다른 남자의 배설물을 받아먹는다. 그 주술사는 한 아이의 엉덩이 사이로 바람을 불어넣을 참인데, 마치 아이를 관악기로 삼는 듯하다. 이 데생과 관련이 있는 판화 〈변덕 69〉 (GW 589)도 마찬가지로 소아 성애 장면을 담고 있다. 데생의 전경에서도 마녀가 같은 행위를 하고 있는데, 이번에는 '악기'의 방향을 거꾸로 잡고 있다. 또 다른

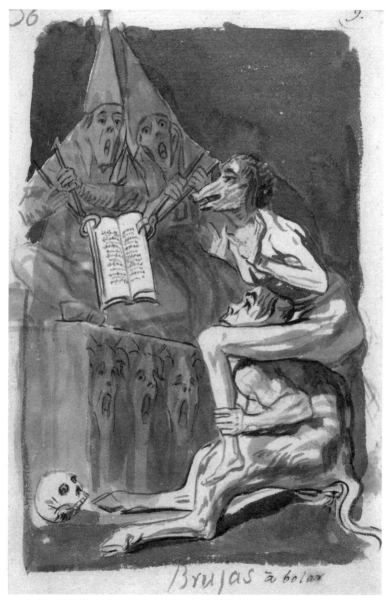

그림 4 〈날아갈 준비를 하는 마녀들〉

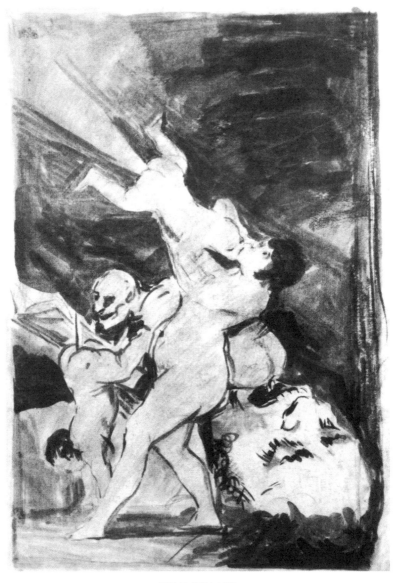

그림 5 〈마녀 선언〉

아이의 입을 불자, 엉덩이 사이로 공기가 뿜어져 나온다. '아이-풀무'의 개념은 주술 개론서들에서 비롯된 것인데, 여기서는 화가가 자신의 환상 속으로 잠겨 들어가는 출발점 역할을 한다. 주술의 세계는 구실에 지나지 않으며, 이러한 환영은 주술서보다는 개인적인 상상력에서 길어 온 것으로 보인다. 동시에 데생의 기법도 변했음을 감지할 수 있는데, 빛과 어둠이 뚜렷이 대조를 이루며 뚜렷한 선을 그리기보다 엷게 칠하였다.

얼마 지나지 않아, 아마도 1798년 초에 마녀들은 데생에서 회화 속으로 옮겨 간다. 당시에 '깨인' 자들로 불리는 계몽사상을 가진 사람들 사이에서는 민중의 미신을 조롱하는 것이 유행이었다. 그중 하나였던 오수나 공작 부부는 고야에게서 이런 종류의 그림 여섯 점을 샀는데, 그들의 재산 목록에는 "시골 별장용 마녀들 그림"이라고 기재되었다. 이 회화들은 1798년 6월에 배달되었다. 여기서, 주술의 세계는 1793년의 그림들에서 시작된 표현 방식과 만난다.

이 무리에 속하는 몇몇 그림은 동시대의 연극에서 영감을 받았는데(사건 자체보다 그 사건의 재현이 더 신뢰할 만하고 더 많은 것을 말한다), 〈석상 손님〉(GW 664)이나 〈기괴한 램프〉(GW 663, **도판 8**) 같은 작품이 그렇다. 〈기괴한 램프〉에 영감을 준 사모라[27]의 희곡 『강제로 주술에 걸린 자』의 주인공은 미신을 믿는 사제로, 자기가 주술에 걸렸으므로 살아 있기 위해서는 악마의 램프의 불꽃을 지켜야 한다고 믿는다. 그림 한 귀퉁이에 적힌 글귀('lampara descomunal(어처구니없는 램프)'의 약자인

27) 안토니오 데 사모라(Antonio de Zamora, 1665~1727)는 스페인의 극작가로, 당대의 성직자들이나 민중을 소재로 한 희극 작품을 많이 남겼다.(옮긴이)

"Lam. desco.")가 가리키듯 이 램프는 "기괴한" 램프이다. 사제는 그림 한 가운데에 있는데, 악몽의 환영들에 둘러싸여 있다. 그의 앞에는 뿔 달린 악마가 램프를 들고 있고, 또 다른 쪽에서는 세 마리 당나귀이자 악마가 뒷발로 서서 걸어온다. 1793년의 그림들, 이를테면 〈정신 이상자 수용소〉(**도판 6**)에서처럼 색이 형체들의 경계를 넘어 그림 전체를 침범하고 있다. 다만 여기서는 점차 옅어지는 붉은색과 갈색이 주조를 이루었다. 이 그림은 중심인물의 불안에 찬 두려움을 표현했다. 그 주위의 악령들이 실제로 존재하는지 아니면 그저 상상의 산물인지를 아는 것은 중요하지 않다. 중요한 것은 그가 그것들을 믿는다는 것이다. 왜냐하면 그의 불안은 분명코 사실이기 때문이다.

〈마녀들의 집회〉(GW 660)는 한 무리의 마녀들에 둘러싸인 커다란 숫염소(혹은 악마)를 그렸는데, 이 마녀들은 제물로 바칠 아이들을 데려왔다. 다른 곳과 마찬가지로 당시 스페인의 유아 사망률은 매우 높아서, 그 불행의 원인을 외부에서 찾으려 했다. 악마와 그 패거리보다 더 탓할 만한 것이 있겠는가? 고야의 작품에 마녀들에게 납치되어 희생된 아이들이 자주 등장하는 것은 그의 삶에서 적어도 여섯 명의 자식이 태어나자마자 죽는 일이 되풀이된 것과 관계가 있다고 생각해 볼 수도 있다. 〈주술사들의 비상〉(GW 659)에는 세 명의 주술사(이번에는 남자)가 등장하는데, 칠흑 같은 어둠을 뚫고 희생자의 맨몸을 공중으로 데려간다. 그들의 이빨은 희생자의 살 속에 박혀 있다. 두 증인이 겁에 질린 채 이 장면을 목격하지만, 아무것도 보지 않으려고 애쓴다. 한 명은 눈을 가렸고, 다른 한 명은 천으로 머리를 덮은 채 도망친다. 이 건장한 악마들은 완벽히 실제인 듯 보이며, 유령 같은 점은 하나도 없다.

상당히 불안한 다른 그림들에서는 덜 인습적인 모습들이 등장한다. 반인반수인 네 인물이 자신들의 요리 주변에서 수선거리는 〈주술사들의 요리〉(GW 662)나 〈마귀 쫓기〉(GW 661, **도판 9**)가 그러한 작품이다. 〈마귀 쫓기〉의 오른쪽에는 겁에 질린 남자가 보인다. 나이트셔츠 하나만 입은 차림으로 보아 그는 꿈을 꾸는 중이지만, 분명히 그 사실을 모르고 있다. 거의 아무것도 걸치지 않았음에도 그는 바깥에 나와 있는데, 정확히 어딘지 알 수 없는 장소에서 희끄무레한 달빛을 받고 있다. 노란 천을 두른 남자인지 여자인지 모를 주술사 같은 사람이 남자를 향해 두 손을 뻗어 잡으려고 하며, 남자의 눈빛에 서린 공포는 이 때문이다. 이 위협적인 인물은 혼자 있는 것이 아니기에 더더욱 공포스러운데, 그 뒤에는 검은 옷을 입은 네 명의 여자 하수인이 있다. 그들은 각기 자신의 주술 행위에 꼭 필요한 도구를 들고 있다. 첫 번째 여자는 벌거벗은 아이들로 꽉 찬 바구니를 앞으로 내밀고, 두 번째는 촛불 아래에서 주술서의 주문을 읽으며, 세 번째는 손에 든 인형에 바늘을 찔러 넣고, 네 번째 하수인이 이 모든 의식을 집전하고 있다. 이들 위에 한 천사이자 악마가 양손에 넓적다리뼈를 하나씩 들고 날고 있으며, 야행성 새 여러 마리가 그를 수행하고 있다.

이 그림에 나타나는 주술사들의 기괴한 머리는 10년 전 고야가 그렸던 그림에서 처음으로 등장하는데, 〈보르자의 성 프란체스코〉(스케치 GW 244와 좀 더 관습적인 회화 GW 243)라는 이 작품은 다른 주술사 그림들과 마찬가지로 이미 오수나 공작에게 가기로 되어 있었다. 이 그림 속의 기괴한 머리들은 위독한 한 남자의 침대 주위로 모여든 환영들의 것인데, 성자 프란체스코는 환영들을 쫓아내고 있지만 별 효과는 없어 보인다. 그러므로 이런 환영들은 병을 앓기 전부터 고야의 머릿속에 있었다. 그러나 이후

로는 고삐가 풀린 채 출몰한다. 모든 것은 마치 병으로 인해 그가 때때로 귀뿐만 아니라 눈도 잃은 채 지내게 된 듯이 진행된다. 그는 이제 자신의 내면을 들여다본다.

고야가 유럽이나 스페인에서 현실에 존재하지 않는 존재와 형태를 표현한 최초의 미술가는 아니다. 중세부터 교회의 장식에서 성서에도 없고 실제 세계에서 관찰한 것도 아닌 형상들이 발견되는데, 바로 조각가와 화가의 상상력에서 비롯된 것이었다. 이 잡종의 공상적 괴물들은 완전히 사실적인 요소들을 조합하여 실제로 존재하지 않는 모습으로 만들어 낸 경우가 많았다. 이 괴물들은 보통 교훈적인 기능을 하는데, 이를테면 지옥에 사는 존재들이 그려져 있고 보잘것없는 어부들이 그들이 주는 고통을 두려워하는 식이다. 동시에 이러한 괴물들은 미술가의 환상이나 가학적 충동을 구체화하며, 관람자들에게 꿈의 소재를 제공한다. 고야는 이미 잘 알려져 있던 15세기 말에서 16세기 초의 화가 히에로니무스 보스[28]의 작품을 알고 있었을 것이다. 그의 그림 여러 점이 스페인에 있었다. 보스의 그림에는 머리는 사람이고 몸은 곤충이나 도마뱀이나 작은딸기나무, 심지어 집인 잡종의 존재들이 등장한다. 몇몇 세폭화(〈최후의 심판〉, 〈세속적인 쾌락의 동산〉, 〈건초 수레〉)나 〈성 안토니우스의 유혹〉에서 보스가 보여 준 지옥의 모습에도 화가의 상상에서 비롯된 수많은 인물들이 등장한다.

이러한 전통 속에 위치한 이미지들을 고야의 환영들과 비교해 보면 고

28) 히에로니무스 보스(Hieronymus Bosch, 1450?~1516)는 네덜란드의 화가로, 기괴하고 초현실주의적인 환영과 악몽의 세계를 그렸다. 인간, 동물, 환영, 동식물, 건물과 집기, 식기 등 수많은 잡종의 것들이 한데 모여 형상화된 그의 그림은 중세화를 해석하는 인습적 도상학으로는 다 설명할 수 없다.(옮긴이)

야 작품의 독창성을 더욱 잘 파악할 수 있다. 보스의 괴물들은, 적어도 18세기의 관람자에게는 인간 세상이 아니라 또 다른 상상의 세계에 사는 것이었다. 그것들은 논리적이고 통제된 조작에 따라 제작된 것처럼 보인다. 이를테면 호숫가에 집 한 채를 그리면 맨 위층은 남자의 머리로 표현하는 것이다. 따라서 보스의 이미지들은 불안감보다는 놀라움 또는 호기심을 불러일으킨다. 그러나 고야의 이미지들은 성격이 매우 다르다. 대부분 우리 현실에 사는 존재들이 제시되지만, 그 겉모습이 왜곡되어 무시무시한 지경이 된다. 고유의 법칙에 지배되는 다른 세계에서 온 것이 아니라 우리와 가까운 존재들이며, 나아가 우리 자신의 또 다른 버전이다. 말로의 표현을 빌리자면, "보스는 자신의 지옥세계에 인간을 끌어들였고, 고야는 인간의 세계에 지옥을 끌어들였다."[29]

게다가 우리는 바깥세상에 그런 것들이 존재하는지 어떤지 결코 확신하지 못한다. 〈기괴한 램프〉는 아마도 사제의 미신적이고 열광된 상상력의 산물로서 그것들을 제시하고 있으며, 〈마귀 쫓기〉는 명확히 드러내지는 않지만 이 괴물들이 잠자는 사람의 꿈에서 비롯되었음을 암시한다. 그래서 우리는 '이건 꿈이고 환각이다'라는 자연 법칙에 어긋나지 않는 설명과 '이건 괴물이고 악마다'라는 초자연적인 것에 의존하는 설명 사이에서 주저하기에 이른다. 이것은 이 그림들이 그려진 18세기 말, 곧 이성적 사고가 급속도로 발전하던 시기에 '경이로운' 것이 아닌 '환상적인' 것, 요정 이야기와 전설의 비현실 속 조용한 안주보다는 현실과 비현실 사이의 경계의 흐려짐을 경험케 하는 문학이 탄생한 것과 궤를 같이한다. 고야의 밤의 인

29) Malraux, p.110.

물들은 분명히 불안감을 느끼게 하며, 그 이유는 그들이 우리와 많이 다르지 않기 때문이다.

이런 맥락에서 환상적 이야기를 쓴 작가들 중 한 명을 상기해야 마땅한데, 그의 운명 혹은 작품과 고야의 이미지들 사이에서 수많은 반향을 찾아낼 수 있어서다. 1761년에 태어난 폴란드 백작 얀 포토츠키[30]가 바로 그 주인공이다. 그는 위대한 탐험가이자 정치가였으며, 여러 언어에 능통한 역사가였다. 포토츠키는 특히 독일에 살면서 헤르더와 괴테를 만났고, 프랑스에서는 환상적 이야기를 쓴 카조트 그리고 백과전서파들과 가까웠던 스탈 부인과 친교를 맺었다. 1791년 포토츠키는 폴란드 대사와 함께 스페인에 도착한다. 마드리드에서 그는 궁정 사람들을 자주 만났고(고야도 마주치지 않았을까?) 모로코 대사를 알게 되었는데, 대사는 그에게 "동양 취향의 긴 이야기들"을 들려준 듯하다. 1794년에 포토츠키는 프랑스어로 『사라고사에서 발견된 필사본』이라는 위대한 소설을 쓰기 시작하는데, 몇 년 후에 중단한다. 그러다 우선 1804년에, 이어 1810년에 다시 집필하였다. 최종본은 1815년에 끝이 난다. 몇 달 후 포토츠키는 유달리 연극적인 방식으로 자살하는데, 설탕 그릇을 다듬어 둥근 은 총알을 만들어서 권총의 총신에 밀어 넣었다. 그는 이런 행동을 설명하는 어떠한 전언도 남기지 않았으나, 시신 옆에서 "몇몇 환상의 캐리커처"가 그려진 종이 한 장이 발견되었다.

30) 얀 포토츠키(Jean Potocki, 1761~1815)는 폴란드 태생의 귀족이며, 프랑스어로 글을 쓰는 작가였다. 그의 소설 『사라고사에서 발견된 필사본』은 로제 카유아를 비롯한 초현실주의자들의 독서로 유명해졌으며, 츠베탕 토도로프는 『환상 문학 입문』에서 그를 "환상적이고 기묘한" 인물로 소개한다.(옮긴이)

소설은 젊은 군인 알퐁스의 스페인 모험과 부분적으로 '동양'의 모험을 이야기한다(프롤로그에서 나폴레옹 군의 포위 당시 사라고사에서 필사본이 발견된 이야기를 들려주는데, 고야도 이때 그곳을 방문하였다). 이 책의 서두 전체가 고야의 환상적 이미지들이 보여 주는 세계의 환기로 읽힐 수 있다. 알퐁스는 시에라모레나를 여행하는 도중 1795년에서 1815년 사이에 고야의 세계에 나타나게 될 모든 인물들, 즉 밀수꾼과 강도, 보헤미아인들뿐 아니라 사제와 종교 재판관, 군인들과 대면한다. 또한 죄수와 시체, 교수형당한 자들과도 만난다. 모험은 그로 하여금 자주 악마와 유령, 흡혈귀, 아니면 악마 그 자체와 같은 초자연적인 존재들이 실재하는 것이 아닐까 하는 의문을 갖게 만든다. "유령이 입을 너무도 크게 벌려서 마치 머리가 둘로 나뉜 것처럼 보였다"는 구절을 읽자면 마치 고야의 그림을 보는 것 같지 않은가? 다른 때에 알퐁스는 젊은 여인들과 함께 있기도 하는데, 그들의 정체가 무엇인지는 전혀 확신하지 못한다. "이젠 내가 여자들과 같이 있었는지 아니면 속임수를 써서 잠든 남자와 정을 통한다는 마녀들과 같이 있었는지 알 수가 없다." 왜냐하면 그는 아름다운 두 여인의 품에서 애무를 받으며 잠이 들었다가 교수형당한 두 시체에 안긴 채 교수대 밑에서 깨어났기 때문이다. 〈마귀 쫓기〉의 인물처럼, 그는 자기가 꿈을 꾼 것인지 실제로 초자연적인 존재들을 만난 것인지 알지 못한다. 고문으로 그를 위협하는 종교 재판관의 표현대로 그들은 "튀니스의 두 공주 아니면 두 명의 추악한 주술사, 혐오스러운 흡혈귀, 사람 몸을 한 악마들"[31]일까?

책의 결말에서, 많은 악당 이야기들이 삽입된 후에 알퐁스 그리고 화자

31) Potocki, p. 117, 72, 114.

는 어떠한 초자연적인 힘도 개입되지 않았음을 알게 된다. 모든 기이한 사건들은 주인공에게 시련을 겪게 하기 위한 것으로, 용기를 시험하기 위해서였다. 불가사의한 환영들은 연출되고 조작되고 꾸며 낸 것이었으며, 알퐁스가 밤사이 이동한 것은 수면제 복용 같은 최면 효과로 인한 것은 아닐까 생각하게 된다. 고야와 마찬가지로 포토츠키도 계몽주의와 이성의 지지자였으나, 역시 고야처럼 그도 미신을 통해 표현되는 인간의 환상이 매우 실제적인 것이며 광기와 이성, 가상과 현실 사이의 경계에는 수많은 구멍이 뚫려 있음을 알고 있었다.

고야의 그림이 프랑스에 들어온 것은 19세기 중반으로, 테오필 고티에(환상적 이야기들을 썼다)나 보들레르 같은 주의력 깊은 관찰자들은 고야의 그림을 "환상 장르"의 예로 묘사하였다. 보들레르는 "사물들에 던져진 그의 시선은 본성적으로 환상적인 번역자"라고 하였다. 다시 말해, 존재하는 그대로의 세계에 던져진 시선이면서도 동시에 그 세계의 예상치 못한 차원들을 드러내는("번역하는") 시선이라는 것이다. "그의 모든 소재에 배어 있는 환상적 분위기"를 통해 고야는 우리 근대 세계의 진실, "공포를 자아내는 자연과 상황에 의해 기이하게 동물화된 얼굴"을 보여 준다. 보들레르는 고야의 상상적 존재들과 우리가 매일매일의 세상에서 만나는 존재들 사이에 이런 근접성이 있음을 강조한다. "고야의 위대한 장점은 있음직한 괴물의 세계를 창조한 데 있다. 그의 괴물들은 생존이 가능한, 조화로운 상태로 태어난다. (…) 이 모든 일그러짐, 이 짐승 같은 얼굴들, 악마 같은 찡그림은 '인류'에 파고들어 있다." 보들레르는 이 이미지들의 이국 취향 따위에 전혀 현혹되지 않는다. 그 이미지들은 우리에게 다른 세계에 대해 말하는 것이 아니라, 우리의 세계가 숨기고 있는 것을 표현한다. 가령 "한

결같은 모습의 노파들"은 "마녀 집회를 위해 혹은 야간 매춘, 다시 말해 문명의 마녀 집회를 위해" 젊고 아름다운 처녀들을 "씻기고 준비시킨다."[32] 따라서 고야의 데생과 그림은 이중적으로 읽어야 한다. 표명된 목적은 미신을 조롱하는 것이지만, 간접적 메시지는 우리의 은밀한 공포, 우리 정신 깊은 곳에서 비롯된 환영을 폭로하는 것이다. 계몽주의가 매일 새로운 영토를 차지해 나가는 듯하던 시기에, 화가 고야의 입장은(베르너 호프만이 보스와 고야에 관한 평론에서 지적했듯이) 오히려 셰익스피어 극 등장인물 라푀[33)]의 입장의 반향과 같았다. 이 인물은 지금은 제거된 과거의 미신들이 가장된 형태 아래 우리 자신의 무의식적 심층을 밝혀 주었던 데 반해, 우리에게 이성의 승리로 비치는 것 앞에서 지금 우리가 넋을 잃고 경탄하는 것이 잘못된 일은 아닌지 자문한다. "미지의 공포에 우리를 내맡기는 대신, 우리는 소위 지식이라는 것을 방패 삼아 우리의 공포를 하찮게 취급하고 있다." 고야, 그는 과거의 이미지들에 감춰진 의미를 찾아낼 줄 알았다.

이것이 바로 1792년과 1798년 사이에 일어난 변화의 두 번째 단계이다. 이 변화 덕분에 서민들의 축제를 표현한 밑그림을 그리던 작가는 『변덕들』의 작가가 된다. 청각 상실의 결과였던 첫 번째 변화는 그의 그림 그리는 방식을 완전히 바꾸어 놓았고, 객관적 세계 속에 주관적 시선을 끌어들였다. 그리고 어쩌면 실연의 결과일 두 번째 변화는 그로 하여금 외부 세계에서 눈을 돌려 자신만의 상상을 탐험하도록 부추겼다. 그리 함으로써, 그는

32) Baudelaire, p.567~570.

33) Hofmann, *Bosco y Goya* ; Shakespeare, *Tout est bien qui finit bien*, II, 3.

현실 세계를 충실히 재현하는 것보다 가면과 캐리커처가 자신의 상상을 더욱 잘 시각화할 수 있게 해 준다는 것을 알게 되었다. 게다가 그는 민중의 미신, 즉 마녀와 유령, 악마의 세계에 살고 있는 미신이 무의식적인 환상들에도 형태를 부여한다는 것을 깨달았다. 바로 이 시기에 그의 탐험은 반계몽주의 그리고 마녀들에 대한 믿음을 공격하려는 '깨인 자'들의 시도와 만난다. 그런 면에서, 이 만남은 오해에 기초를 둔 것이었다. 하지만 고야는 미신에 대한 '깨인 자'들의 연구를 이용하게 될 터이니, 이것은 풍요로운 오해였다.

고야의 내적 변화는 헤겔이 서양 미술사의 의미라고 믿었던 것의 의미심장한 예증이라고 이야기할 수도 있다. 이 독일 철학자는 고전기를 그리스 조각의 시기라고 보았는데, 『미학』에서 설명하길 그 시기가 끝난 이후 사람들은 자기 주변에서 보는 자연적인 형태들을 신뢰하기를 멈추었고 정신이 "외부를 떠나 그 자신 속으로 되돌아왔다"는 것이다. 예술가는 더는 자연의 아름다움을 재현하려 하지 않으며, 사신의 내적 삶을 담구하고 표현한다. "영혼은 끊임없이 가장 내밀한 자신의 심층을 파헤친다." 헤겔이 "낭만주의"라 명명한 예술의 이 단계는 근대 예술, 즉 헤겔 시대의 예술—고야의 예술이기도 하다—까지 이어진다. 이 예술에서는 표현할 대상에 대해서도 표현의 방식에 대해서도 아무런 구속이 가해지지 않는데, 이제는 모든 것이 "개인의 창안"[34]에 달려 있기 때문이다. 1818년부터 미학 강의를 했던 헤겔은 고야에 관해 전혀 몰랐지만, 철학자로서 예술의 주요 흐름에 대한 뛰어난 인식이 있었다. 덕분에 그는 몇 가지 근본적인 경향을 식별

34) Hegel, p.9, 24, 149.

할 수 있었다. 백 년도 더 후에 오르테가 이 가세트는 서양 회화의 변화를 "세계 - 대상"에서 "화가 - 주체"로의 관심의 이동으로 표현하는데, 이것은 헤겔 『미학』의 중심 개념 중 하나를 요약한 것에 불과하다. 그러니 고야는 철학자들의 말에 따르면 몇 세기에 걸쳐 일어났던 운동을 자신의 삶 속에 집약시켜 놓았던 듯하다.

'변덕들'의 해석

1799년 2월, 고야는 짤막한 설명이 붙은 판화들을 모은(총 80점) 첫 판화집을 출간했다. 모든 가능성을 따져 볼 때 이 판화들은 1797년과 1798년 전반기, 즉 마녀 그림들이 그려진 시기에 제작되었다. 판화들은 준비 데생 과정을 거쳤고, 여러 번 반복해 작업한 이 데생들은 마드리드 앨범(일명 앨범 'B')에 실린 데생에서 영감을 받은 것이었다. 처음에 고야는 "수에뇨스 (Sueños)", 즉 꿈 혹은 몽상이라는 제목의 모음집을 계획했던 것으로 보이는데, 아마도 문학사에서 차용한 제목일 것이다. 17세기에 프란시스코 케베도[35]는 자신의 풍자 에세이들에 "수에뇨스"라는 제목을 붙였는데, 혹시 있을지 모를 검열을 예방할 뿐 아니라 거의 탐구되지 않은 영역을 모험하

35) 프란시스코 케베도(Francisco Gómez de Quevedo(1580~1645)는 스페인 문학의 황금 세기라 불리는 시기에 활동한 작가 중 한 사람이다. 오수나 공작의 친구로 그의 보호를 받았으나, 공작이 실각하자 작가로서 총애를 잃었다.(옮긴이)

기 위한 방법이기도 했다.

고야의 데생들 가운데 이 '꿈들'(26점이 발견되었다)은 순서대로 번호가 매겨져 있다. 연속적으로 이어지는 이 작품들은 식별하기 편하게 주제별로 모아 놓았는데, 첫 그림(〈변덕 43〉이 된다) 뒤에 주술사와 마녀들을 그린 9점이 나오고, 사랑의 교제를 다룬 12점이 뒤따르며, 마지막으로 몇 점의 캐리커처가 자리한다. 그러나 고야는 이 첫 계획을 포기하였고, 최초의 제목을 "변덕들"로 바꾸면서 판화들의 소개 순서도 뒤엎었다. 이전의 여러 연작들은 원래대로 순서가 지켜지지 않고 뒤섞였다. 하지만 최종 순서가 결코 아무렇게나 정해진 것은 아니다.

존재들의 시각적 형태의 자유로움이라는 의미로 통용되는 '변덕'이라는 단어는 당연히 만들어 낸 것이라는 의미를 지니며, 가면과 캐리커처, 꿈이라는 이전의 모든 용어를 포괄한다. 변덕이라는 용어는 이미 과거에도 그런 의미로 사용되었다. 명성의 정점에서 스페인 왕실을 위해 일하던 잠바티스타 티에폴로[36]는 『다양한 변덕들』과 『공상의 장난』이라는 모음집을 출간했다(얼마 후 그의 아들 잔도메니코 티에폴로는 고야의 『변덕들』의 완성본 중 한 부를 이탈리아로 가져갔다). 고야도 알고 있던 판화들의 작가 피라네시[37]는 감옥을 표현한 『감옥에 대한 변덕스러운 상상들』이라는

36) 잠바티스타 티에폴로(Giambattista Tiepolo, 1696~1770)는 이탈리아 화가로 유럽 여러 왕궁에 초청받아 일했다.(옮긴이)

37) 피라네시(Giovanni Battista Piranesi, 1730~1778)는 이탈리아의 판화가이자 조각가, 건축가로 고대 로마의 유적과 장엄한 풍경을 재현한 듯한 작품을 많이 남겼다. 특히 1750년 무렵 발표된 『상상의 감옥들』이라는 판화 연작은 지하 납골당과 감옥의 세계를 건축적 입체감과 도안 기술의 묘미를 살려 탁월하게 묘사했다.(옮긴이)

모음집을 펴냈는데, 감옥은 같은 시기에 고야가 다룬 주제이기도 했다. 앞선 세기인 1617년에 자크 칼로[38])는 『변덕들』이라는 제목으로 50점의 소판화 모음집을 출간했다.

『변덕들』이 판매되던 시기인 1799년 2월 6일, 「디아리오 데 마드리드」 신문에 서평이 한 편 실렸다. 모든 가능성을 고려할 때, 이 서평은 고야에게서 직접 영감을 받아 모라틴 같은 그의 '문학적' 친구들 중 한 명이 쓴 것으로 보인다. 그러므로 이 글은 1792년 10월의 보고서와 1794년 1월 이리아르테에게 보낸 편지에 이어 화가의 세 번째 '이론적' 텍스트라 볼 수 있다. 이 글에는 여러 사상이 전개되어 있다.

서평은 우선 이 그림들의 대상은 "모든 세속 사회에 공통적으로 나타나는 기괴함과 과오" 그리고 "인습과 무지 혹은 이기심"에서 비롯된 "통속적 편견"으로 이루어져 있다고 천명한다. 반면 작가의 목표는 "인간의 과오와 악덕에 대한 비판"이다. 글은 고야가 문제시한 악덕, 즉 표현한 인물들은 개인들이 아니라 사전에 대면한 몇몇 모델을 통해 얻어 낸 사회적 유형에 대응된다고 밝힌다. 이런 의미에서 이 그림들은 실제 세계를 그대로 베낀 것이 아니라 발명품이며, 일반적으로 그림은 그런 과정을 이행한다. 화가는 항상 발명과 관찰을 섞는다. 그렇기 때문에 "맹목적인 모방자가 아닌 발명가라는 칭호"가 붙는다. 고야의 '깨인' 친구들이 주장한, 악덕과 미신을 타파하자는 계몽주의의 강령이 여기서도 발견된다. 공포 정치와 왕의 처형 등 프랑스에서 일어난 격변에 관한 무서운 소문이 스페인까지 전해졌

38) 자크 칼로(Jacques Callot, 1592~1635)는 프랑스의 데생 화가이자 동판화의 대가로 정평이 난 판화가이다. 유럽을 참화로 물들였던 30년 전쟁을 소재로 한 〈전쟁의 대참화〉가 대표적인 작품이다.(옮긴이)

지만, 고야는 그 강령에 충실했다. 계몽주의의 적들은 그런 소문을 계몽주의자들의 필연적인 귀결이라고 떠벌렸다. 또한 고야가 아카데미에 보낸 보고서에서 주장했던 회화관을 다시 한 번 발견할 수 있는데, 곧 화가란 피조물이 아니라 조물주를 모방한다는 것이다. 서평은 화가란 눈에 보이는 것이 아니라 정신적 구조물을 표현하고자 한다고 주장하면서, 당대의 사상에 동의한다. 고야는 모델(이미 보았던 알바 공작부인 같은)을 알아볼 수 있는 판화들을 최종 모음집에서 빼 버림으로써, 실제로 이런 요구에 따랐다. 첫머리에 실린 자화상만 예외였다.

그렇지만 이 서평은 이러한 모든 일반적 견해에 독창적 변화를 가미한다. 고야의 목표는 신고전주의 미학(가령 멩스에 의해 구체화된)이 원하듯 이상적인 아름다움을 따르는 것이 아니라, 자신이 표현하는 존재들에 숨어 있는 진실에 도달하는 것이었다. 이상과 실제 사이의 대립 자체가 폐기된다. 고야는 미에 집착하지 않았으며, 그가 변화시키고자 한 것은 모방 그 자체였다. 그는 개인이 아닌 유형을 표현하는 편을 택했을 뿐 아니라, 더 중요하게는 보이는 것이 아닌 보이지 않는 것을 보여 주길 원했다. 그 점에서, 서평은 단도직입적으로 그의 계획은 유일무이한 것이라고 단언하면서 "그 누구의 전례도 따르지 않은 작가"라고 고야를 칭한다. 변화는 매우 컸다. "이 작품집에 표현된 대상들은 주로 상상적인 것이다." 그러므로 화가는 눈에 보이는 자연과 "완전히 분리되어" 있으며, 다른 목표를 세웠다. 그 것은 바로 "지금까지는 이성의 빛의 부족으로 어둡고 혼탁해지거나 과도한 정념으로 손상된 인간 정신 속에서만 존재해 왔던 형태와 태도들을 눈에 보이게 만들기 위한"[39] 시도를 하는 것이었다.

이러한 언명은 실제로 혁명적이었다. 이후로 화가는 가시적인 것이 아

닌 상상적인 것을 표현하는 것을 목표로 삼는다. 여기서 가시적인 것과의 거리 두기는 그리스도교의 신학적 전통에서 말하는 것과는 아주 다른 의미를 지닌다. 『그리스도를 본받아』에서 토마스 아 켐피스는 사람들에게 이렇게 조언한다. "그대들의 마음을 보이는 것들에 대한 사랑으로부터 떼어내어 보이지 않는 것들에게로 온전히 가져가 보라."[40] 이 15세기 수도사는 사람들이 자연과 그 소산으로부터 시선을 돌려 오로지 하나의 은총만을 응시하기를, 이 세상에서 떨어져 나와 천상의 왕국을 향하기를 원하였다. 반대로 고야는 보이는 것의 세계 속에 보이지 않는 것을 끌고 들어오기를, 인간 정신에 살고 있는 환상들에 형태를 부여하기를 원한다. 이런 환상들은 하층민과 복고적인 사제들의 미신뿐만 아니라 인간의 정념으로부터도 생겨난다. 그런데 이 정념은 모든 사람이 공유하는 것이며 인간의 떼어 낼 수 없는 부분을 이룬다. 그 누구도 계몽주의의 진척이 인간을 모든 정념에서 해방시켰다고 주장할 수 없다. 상상적인 것은 실제적인 것의 반대가 아니라, 오히려 실제에 다가가기 위한 가장 좋은 길이다.

고야는 곧바로 『변덕들』의 상당한 이원성을 의식했다. 이 판화들은 그의 시대의 우스꽝스러운 것들에 대한 심사숙고한 풍자를 표현함과 동시에, 작가뿐 아니라 관람자들의 무의식으로의 침잠을 나타냈다. 이 무의식이라는 용어는 오늘날 통용되는 프로이트식 의미가 아니라, 이미 그 시대에 다른 언어들에서도 쓰이던 보다 일반적인 의미로 이해해야 한다. 1801년 3월 27일 괴테에게 쓴 유명한 편지에서 실러는 진정한 예술가란 모름지기 무

39) Goya, *Les Caprices*, p.31~32.
40) Thomas a Kempis, p.42.

의식적인 충동에서 출발해야 한다는 사실을 강조한다. 뒤이어 그 충동을 의식적인 작업에 내맡기더라도 말이다. "시인의 유일한 출발점은 무의식 속에 있어요. (…) 시란, 제가 잘못 생각한 게 아니라면, 정확히 이 무의식을 표현하고 전달하는 것입니다. (…) 무의식이 깊은 성찰과 결합할 때 시적인 예술가가 만들어집니다." 답신에서 괴테도 같은 의견을 이야기한다. "천재가 천재로서 하는 모든 일은 무의식 속에서 이루어진다고 생각하네."[41] 오늘날 통용되는 해석처럼『변덕들』을 단순히 계몽주의자들의 강령과 일치하는 미신과 사회적 모순에 대한 비판으로 국한시키기란 불가능하다. 풍속에 대한 명철한 비판 그리고 저마다의 마음 깊은 곳에 숨겨진 수수께끼를 드러내기라는 두 가지 요소가 매순간 상호 침투한다. 마녀들이나 다양한 초자연적 존재는 사실적인 방식으로 표현되는 반면, 각각의 인간은 유령으로 변한다.

『변덕들』에서 가장 유명한 작품은 아마도 현재 〈변덕 43〉으로 번호가 매겨진 작품일 것이다. 이 판화에는 고야가 직접 작품 안에 새긴 설명 글이 있는데(다른 작품에는 전혀 이런 경우가 없다), 바로 "이성의 잠/꿈은 괴물을 낳는다"(GW 536)이다. 스페인어로 '수에뇨'라는 단어는 두 가지 의미가 있는데 하나는 '잠'이고, 다른 하나는 '꿈'이다. 그래서 이 문장은 두 가지로 해석될 수 있다. 만일 '잠'이라고 한다면, 이성이 잠들면 밤의 괴물들이 고개를 드니 괴물들을 몰아내기 위해서 이성이 깨어나야 한다는 의미로 해석할 수 있다. 이때 괴물들은 이성의 밖에 있고, 우리는 교훈적 구상 안에 머

41) *Correspondance*, t. II, p.401~403. 이 대목은 베르너 호프만이 고야에 관해 쓴 책 *To Every Story*에서 인용한 것이다.

문다. 그러나 이 단어가 '꿈'을 의미한다면, 괴물들을 만들어 내는 것은 이성 그 차제이다. 이성이 밤의 체제로 작동하기 때문이다. 여기서 이 인물들에 대한 판결은 훨씬 덜 분명하다. 이성은 명확한 생각들을 만들어 내는 동시에 악몽도 만들어 낸다. 그리고 화가는 그 악몽에 담긴 내용을 우리에게 보여 줌으로써 인식의 영역을 확장하고자 한다. 잠에는 이성이 없지만, 꿈에는 이성이 개입한다. 그런데 고야가 '수에뇨스'라는 제목을 붙인 이전의 데생들에서 그 단어는 잠이 아니라 꿈이라는 뜻이었다.

계몽주의의 의도는 유지되었으나, 그것을 지탱하는 인류학적 개념은 적어도 민간의 차원에서는 포기되었다. 고야는 정념과 그것의 창조를 제거하는 것은 상상할 수 없는 일이며 오히려 그런 것들을 알려고 애쓰는 편이 낫다고 암시한다. 그의 구상은 미신과 환상을 파괴하는 것이 아니라 이해하는 것, 그리하여 제어하는 것이다. 그러한 구상이 성공하는 순간, 이 환영들은 두려움이 아니라 웃음을 자아낸다. 최초의 계획에 가해진 이러한 변화는 동시대의 몇몇 주석에서도 확인할 수 있다. 화가와 가까운 사람들이 쓴 것으로 짐작되는 이 주석들은 판화에 대한 화가 자신의 설명을 옮겨 적어 놓았다. 『변덕들』에 관한 이 주석들은 그것이 보관되어 있는 장소에 따라 명명되어 "프라도 필사본" 또는 "마드리드 국립 도서관 필사본" 등으로 불린다. 프라도 필사본에서는 이런 주석을 읽을 수 있다. "이성이 포기해 버린 상상(환상)은 믿기 어려운 괴물들을 낳는다. 그러나 상상이 이성과 결합하면, 이성은 예술들의 어머니이자 그 경이의 근원이 된다."

또 다른 준비 데생 GW 623의 제목은 해당 판화(〈변덕 50〉, GW 551)에서는 대폭 바뀌었는데, 유사한 해석을 암시한다. 그 제목은 바로 〈이성의 병〉이다. 이것은 비참한 상태이지만, 이성의 활동 영역 중 하나에 속한다.

병든 이성도 여전히 이성이기 때문이다. 셰익스피어의 등장인물(라푀)이 신랄하게 비난했던 이성주의 철학자들과 앞으로 수십 년간 늘어나는 비이성의 신봉자들은 결국 같은 편에 서 있다. 이 용어 대신 저 용어를 택한 것뿐이다. 고야는 이성과 상상, 깊이 생각한 것과 무의식을 공조시켰다. 그에게는 두 가지가 결코 양립할 수 없는 것이 아니었다. 인식의 차원에서, 바로 이런 결합이 여타의 학문과는 다른 예술의 특성을 잘 보여준다. 『변덕들』은 계몽주의의 논리를 부인하지 않으면서도 그것에 결정적인 풍요로움을 가져다준다.

〈변덕 43〉은 책상에서 잠든 남자를 보여 주는데, 박쥐와 부엉이 같은 야행성 새들과 커다란 고양이에게 둘러싸여 있다. 이 동물들은 당시에 어리석음과 무지, 그렇지 않으면 악마 자체를 나타내는 익숙한 상징이었다. 같은 시기에 그려진 〈진실, 시간 그리고 역사〉(GW 696)라는 제목의 알레고리화의 스케치에서도 이처럼 부정적인 힘의 구현을 발견할 수 있는데, 여기서는 이러한 추상성을 상징하는 엄숙한 인물들이 날아다니는 부엉이와 박쥐들의 공격을 받는 동시에 흘러넘치는 빛의 보호를 받는다. 〈변덕 43〉에서는 야행성 짐승들과 함께 예리한 시력으로 유명한 동물인 스라소니가 등장한다. 맹목과 통찰은 언제나 공존한다.

이 판화에는 두 점의 준비 데생이 있었다. 그중 하나는 제목이 〈꿈 1〉(GW 537)이어서 '꿈' 연작의 맨 앞에 있었어야 할 작품임을 알려 준다. 여기에도 여전히 스라소니가 있으며, 새들은 꽤 달라서 그중 한 마리는 거대하고 소름 끼치는 모습이다. 그림의 왼쪽 상단은 모두 비어 있다. 작품을 설명하는 글도 다르다. 남자가 기대어 있는 책상 아래에는 이렇게 적혀 있다. "보편적 언어. F. 데 고야가 1797년 그리고 새기다." 좀 더 아래, 데생

의 밖에서 글은 이어진다. "꿈꾸는(혹은 몽상하는 혹은 잠자는) 작가. 그의 유일한 구상은 해로운 공동의 신앙을 몰아내고 이 변덕 작품을 통해 진실의 견고한 증언을 영속시키는 것이다."

어떤 면에서, 1797년의 이 표현들은 1799년에 발표된 문장을 준비하는 것이었다. 여기에는 계몽주의의 구상이 명확히 표명되어 있고, 예술의 특수한 길, "변덕과 발명"의 길을 빌려 이성과 진실이 세속의 미신을 몰아낸다. 이 두 요소는 불가분의 것이다. 국립 도서관의 주석은 이렇게 설명한다. "인간들이 이성의 외침을 듣지 않으면, 모든 것은 환영이 된다." "보편적 언어"란 이미지의 언어일 수 있다. 고야는 읽지 못하는 사람들도 교정하고 싶어 했기 때문이다. 마지막으로 잠든 남자가 곧 화가인 고야 자신이라는 것도 명시되어 있다. "꿈"이라는 단어는 여전히 모호하다.

이 데생에 앞서 또 다른 데생이 있었다.(GW 538, **그림 6**) 여기서 잠든 남자는 다른 존재들의 공격을 받는다. 야행성 새들과 스라소니는 이미 있으나 훨씬 널 분명하게 그려져 있다. 그 위에는 당나귀 발굽이 보이고 그 옆으로 개 한 마리가 있다. 그러나 무엇보다 한 얼굴이 여러 번 반복하여 그려져 있는데, 다름 아닌 고야 자신이다. 어떤 얼굴은 침착하고 다른 얼굴은 찡그리고 있다. 이 두상들은 특히 그림의 왼쪽 상단을 차지하는데, 그다음 데생에서 정확히 비어 있는 부분이다. 꿈 연작의 첫 작품인 이 데생은 〈변덕 43〉 속의 문장이 이야기하는 "괴물"이 작가의 정신에서 나온 것일 뿐 아니라, 작가의 여러 몸짓과 자세의 형태를 취하고 있음을 암시한다. 유령과 마녀에게 시달리는 것은 타인들, 교양 없는 자들, 우리의 정념의 얼굴을 한 사람들이 아니라 바로 화가 자신 그리고 (어쩌면) 관객들이다. 게다가 이 유령들은 익숙한 얼굴, 우리 각자의 얼굴을 하고 있다. 우리들 사이

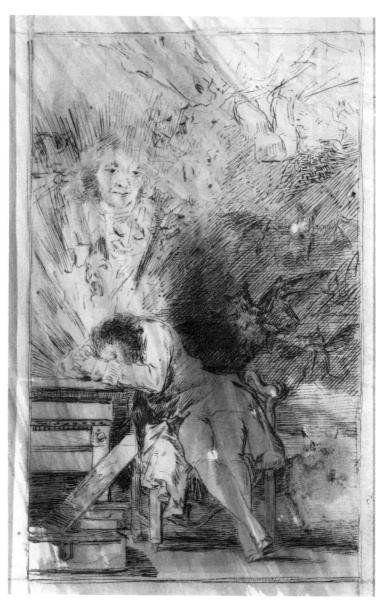

그림 6 〈이성의 꿈〉

의, '깨인' 자들과 어둠의 세계 사이의, 의식의 낮의 체제와 무의식적인 정념의 밤의 체제 사이의 완전한 분리는 폐기된다. 그러나 고야는 이 이미지가 지나치게 명확하고 『변덕들』에 대해 과도하게 명쾌한 설명을 제공함을 깨달았음이 틀림없다. 그래서 이 데생의 다음 판과 판화에서는 번민하는 자기 얼굴이 있었던 자리에 커다랗게 빈 공간을 남겨 둔다.

고야의 이 데생들(그리고 이 판화)을 미켈란젤로의 유명한 데생과 비교해 보자. 통상 그와 유사한 용어인 〈꿈〉(그림 7)으로 지칭되는 이 데생은 1533년경으로 거슬러 올라간다.

〈최후의 심판〉의 아담을 닮은 벗은 남자가 찡그린 가면들이 들어 있는 상자 위에 앉아 지구 형상을 한 구(球)에 기대어 있다. 그는 다른 벗은 사람들에게 둘러싸여 있는데, 그 속에서 일곱 개의 대죄[42] 가운데 여섯 개를 알아볼 수 있다(다른 모든 죄들의 근원인 '교만'은 빠져 있다). 이 죄들은 모두 환영 같은 모습을 취하고 있다. 잠들지 않은 남자는 자기 위를 날고 있는 형상에게 눈을 돌리는데, 이 형상은 관의 도움으로 그에게 정신을 불어 넣는다. 일반적으로 이러한 날개 달린 형상은 신의 영광을 구현하는 것으로 해석되며, 그것을 갈구하면 위협적인 죄들로부터 멀어지고 기만적인 환각의 상징인 가면들을 쫓아 버릴 수 있다.

미켈란젤로의 교훈은 그리스도교보다는 고대 정신에 가까우며, 고야가 암시하는 교훈과는 여러 특징들에서 구분된다. 우선 명확히 드러나는 것은 미켈란젤로는 일반적 인간, 보편적 인간을 그렸다는 점이다. 이러한 인

42) 그리스도교에서 말하는 7개 대죄(칠죄종)는 1.교만(superbia) 2.탐욕(avaritia) 3.질투(invidia) 4.분노(ira) 5.사치(luxuria) 6.식탐(gula) 7.게으름(acedia)이다.(옮긴이)

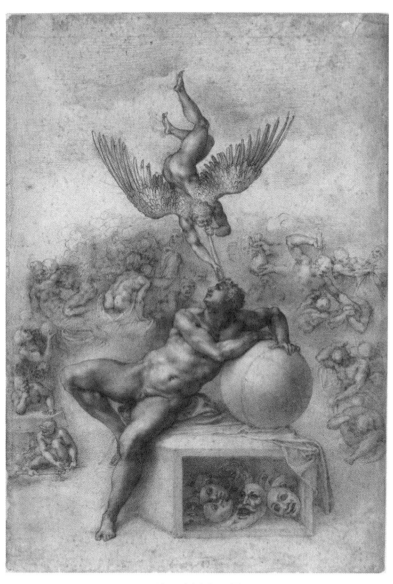

그림 7 미켈란젤로, 〈꿈〉

간은 나체로 표현됨으로써 모든 특수한 상황으로부터 분리되며 시간을 초월한다. 반면 고야는 개별성을 지닌 자기 자신을 표현한다. 주관적인 환상이 객관적인 세계 속으로 들어옴과 동시에 역사의 한 순간, 유일한 장소에 속한 개인이 알레고리적인 추상성을 대체한 것이다. 이탈리아 미술가의 데생에서 이 중심인물은 자기 밖에 존재하는 악의 힘, 즉 죄의 위협을 받지만, 스페인 화가의 데생에서는 자기 자신의 정신에서 태어난 공상들의 위협을 받는다. 위험은 더는 외부에서 오지 않고 내부에서 온다. 미켈란젤로와 달리 고야의 작품에서는 하늘로부터 어떠한 도움도 올 수가 없다. 잠든 자 위에는 야행성 유령 말고는 아무것도 없다. 옛 데생에서 가면들은 던져진 채 따로 떼어 놓았지만, 이제는 맨 얼굴과 뚜렷한 경계를 이루어 분리되어 있지 않다. 고야는 자기 자신의 얼굴에 가면의 외양을 부여하였고, 바로 그 가면으로 인해 자신을 더 잘 보고 인간 조건의 진실에 더 가까이 다가갈 수 있다. 두 데생 사이에는 큰 틈이 벌어지는데, 바로 옛 세계와 근대성이 분리되는 틈이다.

고야는 이 〈꿈〉을 작품집의 맨 앞에 유지하지 않고, 그에 해당하는 판화에다 43번이라는 번호를 붙여 작품집의 한가운데에 배치한다. 그리하여 전체의 해석이 변경된다. 이제 연작의 맨 앞에는 고야의 또 다른 자화상(〈변덕 1〉, GW 451)이 온다. 이 자화상은 밤의 환영들에 지배되는 대신, 자신과 주변 세계의 주인으로 남는다. 자화상 속의 고야는 평상복용 모자와 옷차림을 하고 주변에 차가운 시선을 보낸다. 마드리드 도서관 주석은 이렇게 묘사한다. "언짢은 기분과 빈정거리는 표정의, 진정한 자화상." 이 인물은 명확히 이성과 계몽주의의 편에 위치해 있다. 고야는 그를 통해 자신이 그리는 것과의 거리를 천명한다. 판화집의 무게 중심은 이동했고, 사

회적 목적을 지닌 풍자적 그림들이 늘어났다. 〈변덕 43〉은 그러한 그림들 뒤에 나오며, 판화집 후반부에 마녀와 다른 환상적 존재들에 대한 표현이 나올 것임을 예고한다.

따라서 이 두 판화 〈변덕 1〉과 〈변덕 43〉은 작가가 자신의 그림에 부여한 매우 상이한 두 가지 해석을 예증한다. 네 모서리에 꽂힌 네 핀이 인상적인데, 이는 사회의 모순을 맹렬히 비난하는 이성의 지배를 상징한다고 볼 수 있다. 반면 밤의 환영들에 공격당한 잠든 화가는 자기 자신의 정신에서 비롯된 것을 제어할 수 없는 무력함을 상징한다. 환영들을 떠올리거나 상상하는 자는 〈변덕 43〉의 꿈꾸는 사람이며, 그것들을 대중에게 보이기 위해 순서를 매기고 해석하는 자는 〈변덕 1〉의 돈 프란시스코 데 고야이다. 둘 중 누구도 서로가 없어서는 안 된다. 『변덕들』은 그 둘의 협력의 결과물이다.

또 다른 데생 설명과 부수적인 글에도 이 연작의 해석을 위한 지표들이 들어 있다. 〈변덕 6〉(GW 461)에는 이런 문장이 달려 있다. "아무도 서로를 모른다." 프라도 필사본은 이렇게 덧붙이고 있다. "세상은 가장무도회다. 얼굴, 의상, 목소리, 모든 것이 거짓말이다. 누구나 자기가 아닌 모습으로 보이길 원하고, 모두가 서로를 속인다. 아무도 서로를 모른다." 마치 라로슈푸코[43]나 다른 17세기 얀센주의[44] 작가들의 저서를 읽는 듯하다. 그

43) 프랑수아 드 라로슈푸코(François de La Rochefoucauld, 1613~1680)는 17세기 프랑스의 대표적인 모랄리스트 작가다. 그의 『잠언』은 인간의 위선과 가식을 매우 냉소적으로 통찰하며 깊이 있는 아포리즘의 전형을 이루었다.(옮긴이)

44) 얀센주의(장세니즘)는 17세기 프랑스에서 전개된 종교 및 사상운동이다. 얀센주의자들은 당시 그리스도교의 기득권층인 예수회와 루이 14세의 절대 왕정에 반감을 품었으며, 속물성을

러나 고야의 메시지는 약간 다르다. 세상 속에서 각자가 자기를 위해 만들어 내는 것은 바로 기만적인 얼굴이라는 것이다. 고야의 가면은 그 얼굴들을 괴상하게 꾸며 버리며, 인간을 당나귀나 원숭이로 바꿔 놓음으로써 오히려 그 진정한 본성을 드러낸다. 이미 환기했던 〈이성의 병〉이라는 데생에는 이런 미완의 설명 글이 담겨 있다. "악몽 같은 꿈속에서 나는 깨어날 수도 없고 고결함으로부터 자유로워질 수도 없다. 그 고결함은 ⋯." 여기에 쓰인 1인칭 단수는 의미심장하다. 고야가 우리에게 말하는 것은 바로 자기 자신의 꿈이다. 그러나 직접적으로 꿈에 대해 보고하는 것은 아니다. 그러면 너무 혼란스러울 것이기 때문이다. 그의 데생은 깨어 있는 남자가 재구성한 꿈이다.

80번이 붙은 마지막 〈변덕〉(GW 613)에는 프라도 필사본에 이런 설명이 적혀 있다. "날이 밝기 시작하면 마녀와 망령, 환영과 유령들은 각자 자기편으로 달아난다. (⋯) 이 패거리는 밤과 어둠 속에서만 모습을 보인다. 아무도 그것들이 낮 동안 어디에 틀어박혀 숨어 있는지 알 수 없다." 그러나 여기서 고야는 겸손한 체한 것이다. 사실 그는 이 수수께끼의 진상을 알고 있다. 그것들은 우리 각자의 가장 깊은 곳에 숨어 있다. 우리 자신의 악마들이다. 세상은 건강/병, 이성/광기, 낮/밤, 빛/어둠처럼 명확한 대립을 이루는 범주들로 구성되어 있다. 그런데 고야는 그림을 통해 그 둘의 상호 침투성과 불가분성을 보여 주고자 애쓴다. 둘을 나누는 경계는 투과성을 띤다. 이성과 비이성은 인간의 특성이며 똑같은 지위에 있다. 마녀와 유령을 믿는 단순하고 무지한 사람들의 미신은 고야와 그 동료들 같은 '깨인'

버리고 초기 그리스도교의 엄격성으로 돌아갈 것을 주장하였다.(옮긴이)

자들의 꿈에도 깃든다. 초자연적인 것은 더 이상 들판이나 숲에 사는 것이 아니라 우리 정신의 내부에 살며, 그래서 완벽히 설명 가능하다. 고야는 '깨인' 자들이 매달리는, 다른 사람들을 나무랄 수 있게 해 주는 든든한 틀을 개의치 않음으로써, 불안한 이미지들에 정신을 잠식당한 평범한 사람들의 편에 서고자 한다.

무질서, 혼란, 사육제는 우리의 정신세계를 이루는 것이 무엇인지 가시적인 이미지로 보여 준다. 1785년으로 거슬러 올라가 사파테르에게 쓴 편지에서, 이리저리 구불대는 것 같은 고야의 아주 희귀한 상상력의 예를 발견할 수 있다. 순전히 가벼운 문장들 한가운데에 이런 표현이 있다. "아, 초콜릿과 과자가 있는 너의 작은 귀퉁이는 참 좋았지. 하지만 너도 알다시피 네 귀퉁이 안엔 자유가 없어. 그곳은 살상 도구와 갈고리와 단도를 갖춘 온갖 벌레들로 가득 차 있으니까. 그걸 가지고 그놈들은 실수로 또 고의로 너도 아는 누군가의 살점 한 덩어리와 머리 위 머리카락 약간을 빼앗아 가 버렸어. 너도 보다시피 그 짐승들은 할퀴고 싸움을 거는 것만이 아니라 물고 찌르고 꿰뚫어 버리기도 해. 게다가 더 뚱뚱하고 더 나쁜 짐승들의 먹이가 되지."(1785년 2월 19일) 마치 별안간 보스의 그림 혹은 우리와 좀 더 가까운 카프카의 소설 속에 들어와 있는 것 같지 않은가? 이런 표현들을 보면 고야는 아마도 그가 궁정에서 가까이하게 된 사람들이 그에게 불러일으킨 번거로운 걱정거리들을 이야기하는 듯하다. 그들은 우선은 다른 화가와 비평가들, "전문가들"("온갖 벌레들"), 그다음은 궁정인과 귀족, 성직자들("더 뚱뚱한 짐승들")이다. 이들은 누가 먼저랄 것도 없이 똑같이 무지하고 시기심이 많다. 그런데 무엇보다 놀라운 것은 이 문장들이 지닌 환기의 힘이다. 이 문장들은 고야가 보통은 그림으로 나타내는 것을 말로도 표

현할 줄 안다는 것을 증명해 준다.

고야가 『변덕들』을 쉽게 해석할 수 있게 하려 했다고는 말할 수 없다. 대체로, 준비 데생에 달린 설명 글들은 판화에 달린 모순적이고 역설적인 설명 글보다 훨씬 명료하다. 판화에서는 고의적으로 메시지의 의미를 흐리게 해 원래보다 더 모호하게 만든 듯한 느낌이다. 다른 주석자들이 분석한 예를 보자. 〈변덕 13〉의 첫 번째 버전은 이미 앞에서 다루었던 〈즐거운 캐리커처〉(GW 423, **그림 3**)라는 데생으로, 코가 있어야 할 자리에 거대한 음경이 달린 수도사를 포함하여 게걸스럽게 먹고 있는 수도사 집단을 표현하였다. 이 데생의 두 번째 버전(GW 477)은 판화를 위한 준비 데생인데, 코가 지워져 있으며 풍자 의도를 훨씬 명확히 나타내는 "꿈. 우리를 먹고 있던 몇몇 남자들"이라는 설명 글이 달려 있다. 여기서 식사는 은유적인 것이 되며, 성적인 암시는 사라져 사회적 맥락을 띤 준거로 대체되었다. 영성체 중에 그리스도의 몸과 피를 먹고 마신다던 이 수도사들은 실제로는 자기들이 섬긴다고 주장하는 사람들을 착취하여 자기 몸을 살찌우고 있다. 그 증거로, 한 하인이 먹을 수 있게 준비된 사람의 머리를 쟁반에 담아 가져온다. 결국 판화(GW 476)는 이 두 번째 버전(GW 477)의 그림을 취하였다. 하지만 정작 표현은 그렇지 않은데도 "그들은 뜨거워진다"라는 설명 글이 달려 있어 또다시 성적인 연상 작용을 일으킨다. 동시대의 프라도 주석에서도 음식 말고 다른 이야기는 하지 않는다. 결과적으로, 이 판화는 난해한 것이 되어 버렸다. 반면 데생들에서는 의미가 투명하게 읽힌다.

다른 경우에서도 이런 '흐리게 하기' 작업을 찾아볼 수 있다. 하지만 서평, 각각의 판화에 달린 설명 글, 고유의 설명 글이 붙어 있는 준비 데생들, 고야에게서 착상하여 프라도와 국립 도서관 필사본에 옮겨 적어 놓은 주석

들과 같은 당시의 모든 텍스트 증거를 헤아려 살펴보면, 각각의 그림을 비교적 쉽게 읽을 수 있다. 하지만 이것은 분명코 보통의 관람자이자 독자에 해당하는 경우는 아니다. 고야는 보통의 관람자이자 독자를 모호함과 불분명함 속에 두기를 더 좋아했다. 아마도 자기 힘으로, 그럼으로써 자기 안에서 의미를 찾게 하기 위해서이리라.

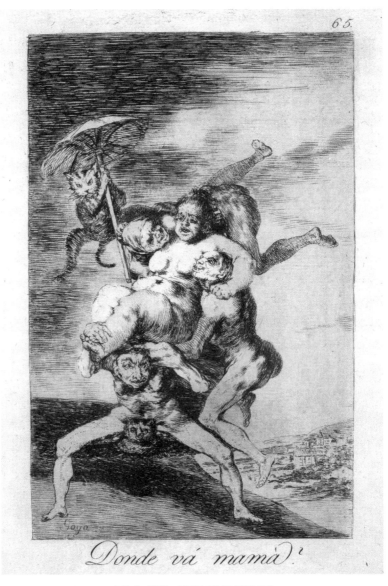

Donde vá mamá?

그림 8 〈엄마는 어디로 가나?〉(변덕 65)

비가시적인 것을 가시적으로

주제 면에서 『변덕들』은 일반적으로 크게 세 그룹으로 분류한다. 첫 번째 그룹은 사회적 풍자 의도가 분명한 그림들로, 악덕이나 악습을 겨냥하고 허명과 일반화된 위선, 속임수, 무지, 성직자의 어리석음, 음주벽을 비판한 약 25점의 판화이다. 두 번째 그룹의 작품들은 성적인 우스개와 남녀 사이의 관계를 담고 있는데, 통상 타산적인 이러한 관계에서 관습적인 몸짓들은 성욕과 물욕을 잘 감추지 못하고 드러낸다. 남자들은 순진함과 탐욕스러움을 넘나들고, 여자들은 부정한 경우가 많다("거짓말과 변심"이라는 개념과 멀지 않다). 약 23점의 판화가 이 극(極)과 결부된다. 마지막 세 번째 그룹은 미신과 마녀, 유령과 관련된 것으로 26점의 판화가 있다. 이러한 분류 바깥에 위치하는 것으로는 전체의 시작과 중간이 되는 두 판화 1번과 43번, 그리고 특별히 이 세 주제와 관련이 없는 몇몇 알레고리적 그림이 있다. 각 그룹의 그림들은 간혹 서로 이어지기도 하지만, 대부분은 섞

여 있다. 이것은 고야가 이 작품들의 해석이 용이하지 않길 바랐다는 사실을 나타내는 새로운 증거이다.

이 세 주제 모두 고야 친구들의 '계몽' 강령에 상응하는 것으로 교육의 부재, 대중의 미신, 성직자들의 보수주의, 종교 재판의 악습, 귀족들의 기생적 행태를 타파하려는 내용이며, 그에 맞서는 무기는 그들의 적들이 프랑스에서 수입된 것이라고 여기는 사상이었다. 그 증거인 〈변덕 2〉의 설명글("그 여자들은 예라고 말하고 첫 번째로 나타난 사람에게 손을 내민다", GW 454)은 호베야노스의 시에서 따왔다. 고야가 쏜 화살들은 골고루 배분되어 있다. 가난한 자들이 부자보다 낫지 않고, 여자들이 남자들보다 낫지도 않다(프라도 필사본은 〈변덕 6〉을 이렇게 주석해 놓았다. "여기서 남자들은 타락했고, 여자들도 매한가지다"). 평범한 사람들이 그들을 억압하는 사람들보다 더 가치 있지도 않다. 〈변덕 24〉(GW 499)는 종교 재판에서 유죄를 선고받은 남자를 보며 즐거워하는 군중을 보여 준다. 일그러진 웃음을 지으며 우스꽝스러운 얼굴을 한 이 사람들은 천민에 지나지 않는다. 이 작품의 설명 글은 화가의 환멸에 찬 평가를 확인시켜 준다. "치유책은 없었다." 고야는 가르침을 주려 하지 않고 확인된 사실을 표현할 뿐이다. 그는 교훈적 관점을 취하지 않으며, 그의 판화들은 "이렇게 행동하면 안 됩니다"보다는 "남자와 여자들은 바로 이렇게 행동합니다"라고 말하는 것처럼 보인다.

인간의 어떤 범주도 철저히 악의 힘을 형상화하기 위해서만 사용되지 않는다. 고야는 자주 수도사들을 과녁으로 삼아 게으르고 위선적이고 탐욕적인 모습으로 그리지만, 다른 경우에는 호의적으로 표현하기도 한다. 또 그는 반교권주의와 무신론을 혼동하지 않는데, 그런 면에서 계몽주의의

핵심 전통에 충실하다. 그는 가톨릭교회와 종교 재판의 대표자들을 조롱하지만, 신앙을 공격하지는 않는다. 다른 '깨인' 자들처럼 그도 성직자가 속세에 간섭하는 것을 비판하고, 교회와 국가의 분리를 희망한다(철학자들이 "신학-정치의 종말"이라 부르는 것이다). 그러나 종교적 주제의 그림들을 그리는 데 주저함이 없으며, 그리스도나 사도들을 그린 몇몇 그림에서는 진실한 감정이 드러난다. 우리가 그의 개인적 행동들에 관해 알고 있는 것을 근거로 그가 그리스도교 신앙을 전적으로 거부했다고 결론 내려서는 안 된다.

그렇지만 '깨인' 자들과는 달리, 고야는 이러한 비판적 시도의 긍정적인 반대급부는 다루지 않았다. 그는 미덕과 행복 추구의 성향보다는 악덕과 은밀한 정념에 훨씬 예민했고, 이후에도 그러했다. 인간의 불행은 그에게 교육적 열정보다는 호기심을 부추겼다. 병을 앓고 난 후, 그리고 더욱이 알바 공작부인과 결별한 후로 고야의 그림들은 인간에 대한 비판적 시각을 보여 주었다. 그가 택한 인간 존재는 얼간이들(말하자면 무지하고, 순진하고, 쉽게 믿는)이거나 악한들(탐욕적이고, 난폭하고, 잔인한)이거나 추한 자들이었고, 때로는 셋을 동시에 등장시켰다. 물론 그의 작품 세계의 비공식적인 부분에서는 예외도 존재한다. 이상적인 모성애(GW 1251)나 부성애(GW 1252)를 그린 데생도 있으니 말이다. 하지만 이런 그림은 훨씬 드물다.

그러나 고야의 입장은 인간의 비참함 말고는 아무것도 보지 않았던 고대 풍자가들의 입장과 같지 않을뿐더러 인생이란 아무런 의미도 없고 가치도 없다고 가르친 근대 허무주의자들의 입장과도 같지 않다. 고야의 작품들은 다른 인상을 만들어 낸다. 우선, 유식한 체하거나 거만한 투가 전혀

없다. 그다음으로는, 가장 부정적인 그림조차도 조롱의 대상이 화가와 근본적으로 다르다는 인상을 주지 않는다. 그가 이름을 부르거나 묘사할 때의 친숙함은 조롱의 대상과 화가가 무척 가깝다는 것을 부각시킨다. 그렇다면 이런 사실로부터 그의 그림들뿐만 아니라 화가 자신도 인간 혐오적이고 우울하다고 결론을 내려야 할까? 다른 자료들을 보면 그런 견해와는 들어맞지 않는다. 고야는 신실한 친구이며, 가까운 이들의 이익에 철두철미하게 신경 쓰는 아버지(이고 할아버지)이자, 상당한 삶의 기쁨을 잃지 않은 듯한 남자였다. 아마 인류에 대해 대단한 존경심은 없었겠지만, 자기를 둘러싼 사람들은 언제나 지극히 아꼈다. 마치 그림이 그의 적개심을 흡수함으로써 일상생활에서는 그것으로부터 자유로워진 듯이 말이다.

그중 어떤 표현들은 사실적이고, 다른 것들은 공상적인 환상을 담고 있다. 하지만 주제에 따라 그런 것은 아니다. 고야는 초자연적인 요소를 전혀 삽입하지 않고도 한 인물을 캐리커처 상태로까지 변형시킬 수 있었다. 앞서 보았듯이, 캐리커처는 외양이 감추고 있는 것을 더 잘 보여 주기 위해 외양을 포기한다. 고야는 눈에 보이는 대로의 존재가 아니라 내면의 존재를 그렸기에, 가시적인 형태를 다룰 때 완전히 자유로울 수 있었다. 예를 들어 늙은이와 아름다운 젊은 처녀의 결혼식을 보여 주는 〈변덕 2〉에서, 이 결합이 사회적으로 추문감이라는 것은 괴물 같은 머리를 한 하객들을 통해 표현된다. 다른 판화들에서는 당나귀와 원숭이가 인간들이 흔히 취하는 태도와 관련이 있다. 이런 동물 변장을 통해 인간의 전형적인 태도를 뚜렷이 드러내는 것이다.

풍자 의도는 이 모음집 전체에 걸쳐 나타나지만, 그 의미는 고갈되지 않는다. 보기맨[45](〈변덕 3〉, GW 455), 수도사들(〈변덕 13〉, GW 476), 난쟁

이들(〈변덕 49〉, GW 549), 재단사(〈변덕 52〉, GW 555), 야행성 새(〈변덕 75〉, GW 602) 혹은 유령(〈변덕 80〉)의 무시무시한 형상들은 정신 자체의 심층에서 나온 것이다. "누가 그걸 믿겠는가?"라는 설명이 붙은 〈변덕 62〉 (GW 575) 같은 그림들은 미신에 맞서 싸우려는 욕망만으로는 설명되지 않는다. 오히려 보들레르가 느꼈던 것처럼 개인의 악몽을 그린 것이다(보들레르는 『변덕들』에서 "꿈의 온갖 과도함과 환각의 온갖 과장"을 볼 수 있다고 썼다). 〈변덕 62〉에서 맨몸의 두 마녀는 심연으로 가라앉으며 싸우고 있고, 짐승 한 마리는 그들 위에 떠 있으며 다른 한 마리는 밑에서 그들을 붙잡아 아래로 끌어당기려 애쓰고 있다. 보들레르는 이 그림을 이렇게 해석한다. "인간 정신이 품을 수 있는 모든 추함과 도덕적 불결함, 악덕이 이 두 얼굴에 표현되어 있다. 화가의 작품에서 자주 나타나는 습관과 설명할 수 없는 방식에 따라, 이 얼굴들은 인간과 짐승 사이의 한가운데에 있다."46)

또는 "엄마는 어디로 가나?"라는 설명이 붙은 〈변덕 65〉(GW 581, **그림 8**)를 보자. 벗은 몸들이 양산을 든 악마 같은 고양이와 땅 위에 발을 디딘 인물의 성기 자리에 머리가 와 있는 새와 함께 가운데의 여성 인물을 둘러싸고 믿을 수 없도록 딱 달라붙어 있는 이 광경을 도대체 어떻게 사회적 풍자로 해석한단 말인가? 그런데 악몽의 피조물들이 옮기고 있는 이 환영들의 어머니는 정상적인 여성의 몸을 하고 있으며, 옆에 보이는 평화로운 마을 바로 근처에 살고 있다. 밤에는, 가장 고요한 어머니들조차도 무의식의

45) 보기맨 혹은 부기맨은 특정한 모양 없이 보통 어린아이들의 상상 속에 등장하는 무서운 괴물 혹은 유령을 말한다.(옮긴이)
46) Baudelaire, p.568~569.

괴물들에게 납치당한다! 전체에서 가장 어두운 그림은 바로 "즐거운 여행"이라는 설명이 붙은 〈변덕 64〉(GW 579, **그림 9**)이다. 형체를 분간할 수 없는 몸과 얼굴들로 이루어진 이 그림에 대해 프라도 필사본은 이렇게 해석했다. "공중에서 울부짖는 이 지옥 같은 무리는 어둠을 뚫고 어디로 가려는가?" 필사본은 이어서 낮이라면 이 무리를 쫓아낼 수 있겠지만 밤에는 그럴 수 없다고 말한다. "밤이 되면 아무도 이 무리를 볼 수 없기" 때문이다. 이 어둠의 거주자들은 영원한 거처인 정신으로부터 내쫓을 수가 없다.

이미 오수나 공작이 구입한 그림들에서 그러했듯이 『변덕들』의 주술과 환영 장면은 고야가 가지고 있었을 사회적 비판 요소들을 감추는 역할을 한다고 보는 견해도 종종 있다. 그러나 그러한 가설은 두 가지 이유로 설득력이 없다. 우선, 공중의 악덕 또는 무지와 사회적 불평등에 뿌리를 둔 국가의 후진성을 비판한다고 해서 고야의 시민으로서의 용기를 바로 증명할 수는 없다. 이런 입장은 왕실 부부와 총신 고도이 그리고 '계몽된' 자문관들의 입장이었고, 이들은 모두 계몽주의의 특정한 주장을 옹호했다. 거꾸로, 사회적 비판을 담은 이 그림들은 오히려 그가 인간의 정신, 곧 자기 자신과 다른 이들의 정신 깊은 곳에서 발견한 것을 스페인의 계몽된 엘리트들의 눈에, 때로는 고야 자신의 눈에도 보이지 않게 감추기 위한 것은 아닐까 생각해 볼 수 있다. 레오 스트라우스가 과거의 작가들은 자신을 박해로부터 보호해 주는 글쓰기 기술을 알고 있었다고 이야기한 것과 어느 정도 비슷한 맥락에서 말이다. 남녀 주술사들을 표현한 것은 미신을 비난하는 역할만 한 것이 아니라, 무의식적인 욕망을 드러내고 일상적 행동에 미치는 성(性)의 영향력을 상기하게 해 주었다. 정신의 집에서 이성은 주인으로 군림하지 못하며, 질서는 혼란에 전염된다.

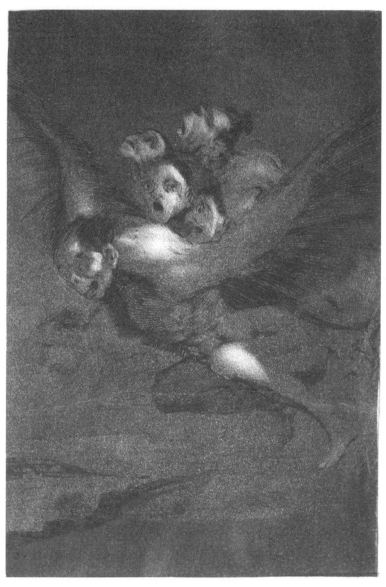

그림 9 〈즐거운 여행〉(변덕 64)

이러한 발견은 피상적인 풍자보다 훨씬 더 전복적이다. 왜냐하면 도덕적이든 정치적이든 종교적이든, 확립되어 있는 모든 질서의 근간 자체를 뒤흔들기 때문이다. 밤의 환영들이 그의 기획의 목표(아마도 부분적으로는 무의식적인)가 됨으로써, 이제 수단과 목적은 서로 자리를 바꾸게 된다. 고야가 수동적으로 '계몽된' 친구들의 영향을 받던 시기, 오르테가 이 가세트가 "그는 그들이 말하는 것을 들었다. 그는 교양이 없고 우둔했다. 자기가 들은 것을 잘 이해하지 못했다"[47]라고 묘사했던 시기는 끝났다. 이제부터 고야는 더는 전염되고 주입받는 철학자가 아니다. 그는 자신이 계몽주의 사상에 끼친 영향과 철학자 친구들이 생각지 못한 것을 변형시킴으로써 철학자가 된다. 이 철학자 친구들은 계몽주의가 프랑스 대혁명으로 이어질 것을 예상했겠지만, 고야는 그것이 공포 정치로 귀결될 수도 있음을 알고 있었다.

이것은 비단 새로이 보여진 것의 의미일 뿐만 아니라, 습관을 전복시키는 방식 자체이기도 하다. 너는 가시적인 것을 보여 주려 하지 않는 이 그림들은 모든 공간 구성 규칙도 포기한다. 거리는 폐기되고, 지표는 사라지며, 위와 아래가 뒤섞이고, 인물들은 공중을 자유로이 유영하는 우주 비행사로 변한다. 가시적인 것을 재현하기를 포기한다는 것은 이처럼 사회적인 규칙과 관습을 부분적으로 포기하는 것이다. 이제부터 보여지는 것은 정신의 내부이므로, 그곳에선 더는 일반적인 규칙이란 있을 수 없다. 개인의 지배가 시작된 것이다. 그런데 개인들은 다수이며 각양각색이다. 그러므로 『변덕들』이 불러일으킨 반응의 격렬함에 그리 놀랄 것은 없다. 가령

47) Ortega y Gasset, p. 281.

당대의 가장 유명한 예술 비평가였던 존 러스킨[48]은 19세기 말에 이 정신적이고 미적인 수치로부터 인류를 보호하기 위해 판화집의 온전한 판본 하나를 몸소 불태웠다고 자랑했다. 고전주의 예술은 미를 섬기고 자연을 모방하고자 했다. 첫 번째 목표를 포기한 후, 고야는 이제 두 번째 목표도 버린다. 예술은 더는 가시적 형태를 표현할 필요가 없으며, "정신 속에서만 존재하는" 것에 자신을 바칠 수 있다.

그러나 이런 그림들에서 모든 공통 언어가 사라진 것은 아니었다. 고야는 생물 혹은 무생물 세계의 진실을 밝히기를 열망하는 구상 회화의 원칙에 여전히 충실했다. 단지 그는 비가시적인 것을 보여 줄 생각이기에 이제는 일반적인 합의에는 근거할 수 없고 개인적인 해석의 힘에 기대야 했다. 주관적인 '시각'이 모든 이에게 공통적인 '시야'를 대신한다. 그리하여 고야는 지난 수 세기에 걸쳐 유럽의 재현 예술을 지배했던, 사회적 동의를 보장하는 안정적인 세계의 존재에 대한 믿음을 반영하는 회화적 전통 안에서 스스로가 벌린 틈을 더욱 크게 벌려 놓는다. 프랑스 혁명은 예상치 못한 힘들을 해방시켰고, 고야는 그림으로 처음 그것을 보여 준 사람이다. 그럼에도 세계에 대한 이런 해석은 모든 사람이 알아볼 수 있는 형태의 언어로 표현되었다. 고야가 표현한 대상들의 의미는 종종 관습적인 그림들의 의미보다 더 식별하기 어렵지만, 실재하지 않거나 자의적인 것이 아니다. 달리 말하자면, 그의 그림들은 세계의 '재현'이기를 멈추었지만 여전히 '형상화'이다.

[48] 존 러스킨(John Ruskin, 1819~1900)은 영국의 시인이자 화가, 미술 평론가로서 미에 대한 고찰과 건축에 관한 저작으로 명성을 얻었다.(옮긴이)

고야가 사망한 지 백 년 후에 프랑스로 망명한 러시아 여인 마리나 츠베타예바49)가 고야의 예술에 대해 성찰했는데, 그녀는 그의 예술을 회화가 아닌 시로 보았다. 하지만 그녀가 고야의 예술을 묘사하기 위해 찾아낸 언어들은 이 스페인 화가가 이해했던 그대로의 시각 예술에 딱 들어맞는다. 츠베타예바는 고야에게 가시적인 것이란 적이라고 썼다. 자연적으로 감각에 제시되는 것에 만족하지 말고 사물과 존재 저 너머로 갈 줄 알아야 한다. 그러나 이 적을 쓰러뜨리는 유일한 방법은 그것을 더 잘 알기 위해 온 힘을 다해 탐색하는 것이다. "비가시적인 것을 섬기기 위해 가시적인 것을 공부하는 것, 그것이 바로 이 시인의 삶이다. (…) 비가시적인 것을 가시적인 것으로 만들기 위해서는 외부적인 시각을 극단까지 잡아당겨야 한다." 인간 존재의 내면을 안다는 것은 결코 감각적 형태를 관찰하기를 그만둔다는 의미가 아니다. "가시적인 것은 시멘트이다. 사물들은 그 다리를 딛고 서 있다."50) 하지만 그것은 수단이지 목표가 아니라는 점을 반드시 기억해야 한다. 외부는 내부의 반대가 아니다. 고야는 외부를 항상 감추기는커녕 그것으로 인도할 수 있었다. 물론 그것을 해석할 줄 안다는 조건하에서.

판화집은 상업적 성공을 거두지 못했고, 고야는 며칠 후 판매대에서 책을 철수시킨다. 단 27권이 팔렸다. 고야의 메시지는 일반 대중이 이해하고 좋아하기에는 너무 복잡했다. 18세기 중반에 큰 성공을 거둔 호가스의 판

<hr />

49) 마리나 츠베타예바(Marina Ivanovna Tsvetaïeva, 1892~1941)는 20세기의 가장 독창적인 러시아 시인으로 꼽힌다. 그녀의 시는 내면 가장 깊은 곳으로부터 나오면서도, 자아의 중심에서 완전히 벗어나 이심성(離心性)을 지니고 있다. 츠베타예바의 시는 언어를 적확하게 쓴 것으로 유명하다.(옮긴이)

50) Tsvetaeva, t.V, p.284.

화들과 얼마나 대조적인가! 그의 풍자는 모든 사람이 이해할 수 있었다. 그렇지만 여기서 검열의 영향을 언급하는 것은 적절치 않다. 풍자적인 그림들은 엘리트 지배 계급의 구미에도 맞았기 때문이다. 더욱이 고야는 1799년 『변덕들』의 출간 직후에 왕실 수석 화가로 승진했다. 그리고 1803년에 고야가 왕에게 판화들의 원판을 바친 것은 종교 재판의 징벌을 피하기 위해서라기보다는 그 대가로 아들을 위한 연금을 받기 위해서였다.

『변덕들』에서 출발하여 30년 후 생이 다할 때까지 고야는 이중생활을 영위하게 되는데, 이것은 또 다른 커다란 새로움이다. 삶의 한 부분, 그러니까 대중의 눈에 비친 측면에서 그는 자기 시대의 사회 규칙을 따르고 왕실과 교유했다. 그리고 다른 부분, 곧 자신만의 사적인 세계에 유폐된 측면에서 그는 상상력을 마음껏 펼쳤고, 그 상상력은 그를 전에 한 번도 탐험해 보지 않은 길들로 인도했다. 이러한 내적 균열로 인해 그는 두 가지 연작을 창작하기에 이르는데, 하나는 전통에 부합하는 것이고 다른 하나는 개인적 탐구에서 비롯된 것이었다. 전자가 '낮의' 작품이라면, 후자는 '밤의' 작품이다.

삶의 공적인 부분에서, 그는 다양한 주문 작품을 제작하면서 궁정 화가로서 그리고 그 세계의 귀족들의 벗으로서 공적인 임무를 수행했다. 궁정의 여러 주요 인물들의 초상화와 왕과 왕비 가족의 대형 단체 초상화(1800~1801년, GW 783)도 그렸다. 고도이와 좋은 관계를 유지했고, 군 총사령관 모습으로 비위를 맞추는 초상화(GW 796)도 그렸다. 다소간 영감이 느껴지는 또 다른 초상화들은 마드리드 상류 사회 사람들을 담았다. 하지만 이런 주문 작품에서도 고야의 시선은 동정의 여지가 없다. 그는 미를 위해 진실을 희생하지 않았다. 모델들은 또 그들대로, 이상적인 모습에 부

합하는가는 개의치 않고 자신의 모습이 충실히 재현되어 있는 것에 만족했을 것이다.

고야는 종교화도 계속해서 그렸다. 예술가로 명성을 얻었기에, 전에는 용인받지 못했던 양식상의 혁신을 구사할 수 있었다. 마드리드의 산안토니오델라플로리다 성당 장식화(GW 717~735)는 종교화의 인습과 절연하면서도 놀라운 회화적 성공을 거두었다. 거기에 그려진 인물들은 그 그림을 보러 오는 방문객들과 크게 다르지 않은 모습이었다. 고야는 전설의 세계와 일상의 세계라는 두 세계의 사람들 사이에 실제로 차이를 두지 않은 것이다. 그는 톨레도 성당에도 장식화를 그렸는데, 그림들은 시간이 지나면서 색이 바랬지만 밑그림 한 점이 남아 있다. 〈그리스도의 체포〉(GW 737)는 유달리 자유로운 기법으로 그려져, 색채가 데생을 대신한다. 같은 시기에 고야는 세속 세계를 그린 '풍속' 회화에 속한다고 볼 수 있는 여러 작품을 그린다. 그 가운데 몇 점은 18세기 말 마누엘 고도이를 위해 그린 네 점의 톤도 알레고리화[51](지금은 세 작품만 남아 있는데 그중 하나가 〈상업〉(GW 692)이다)처럼 계획된 구상을 가지고 그린 것이다.

고야는 계몽주의자들의 사회 안에서도 계속해서 살았고, 친구들 대다수를 그렸다. 특히 호베야노스의 우수에 찬 아름다운 초상화를 그렸다. 그들이 가까워진 데에는 한 가지 이상의 이유가 있었다. 이 집단은 회화에 직접적으로 관심이 있었으며, 호베야노스는 한결같이 계몽주의 정신에 입각하여 "미술 예찬"을 표명하고 "예술에 영광을"이라고 말하기도 했다. 예술에

51) 톤도는 둥근 모양의 틀에 넣은 원형 그림을 말한다. 고야가 고도이의 주문을 받아 그린 이 알레고리화 연작은 〈산업〉, 〈농업〉, 〈상업〉, 〈과학〉으로 이루어졌는데, 〈과학〉은 전해지지 않는다.(옮긴이)

대한 이 같은 호베야노스의 견해를 고야가 무심히 넘길 리 없었다. 고야의 벗 호베야노스는 보이는 것을 그리는 것으로는 충분치 않으며 그린 것에 대해 생각해야 한다고 주장했다. 동시에 그는 예술의 실용적 개념에도 관심을 갖고 있었다. 하지만 고야는 관찰과 생각만으로는 자신의 성에 차지 않음을 확인하고 이 쌍에다 세 번째 공범, 즉 상상력을 덧붙인다. 그것은 특히 화가에게 유용한 능력이다. 그에게 예술이란 단지 대중의 교육에만 쓰이는 것이 아니라, 세상의 신비를 꿰뚫어 보는 소명을 지닌 것이었다.

이 시기의 유명한 그림으로 〈벌거벗은 마하〉(GW 743)가 있다. 오늘날에는 이 그림이 고도이의 비밀 내실에 두기 위한 것이었다고 본다. 자유분방한 취향의 소유자였던 이 스페인 지도자는 나신의 여인을 그린 그림들을 수집했다. 그런 고도이와 가까이 지내는 것이 고야에게는 하나도 꺼림칙할 것이 없었다. 고야는 고도이의 정부였던 알바 공작부인이 고도이에게 선물로 준 벨라스케스의 〈거울을 보는 비너스〉, 그리고 티치아노의 〈잠든 비너스〉와 경쟁해야 했다. 그러나 고야가 그린 것은 비너스도 아니었고, 수십 년 전 부셰가 그렸던 '오달리스크'도 아니었다. 그는 관람자를 빤히 쳐다보고 있는, 완전히 벗은 그 시대의 여성을 그렸다. 이 장면의 노골적인 성격은 사람들을 깜짝 놀라게 했을 것이다. 고전적인 누드화는 창작에 대한 찬사, 미에 대한 찬양을 위한 것이었다. 하지만 고야는 그림에서 모든 숭고한 의미를 없애 버리고 또 한 번 문자 그대로의 그림을 그렸다. 화가(그리고 관객)에게 시선을 고정하고 포즈를 취하는 동시대의 여성을 그린 것이다. 이 그림은 1800년 이전에 그린 것이며, 몇 년 후에 고야는 똑같은 크기로 〈옷을 입은 마하〉(GW 744)를 그렸는데 아마 특정한 상황에서 앞의 정숙하지 못한 그림을 감추는 데 쓰였을 것이다.

이 그림들은 어떤 것은 매우 인습적인 양식이고 다른 것은 좀 더 자유로운 양식을 띠고 있는데(친구나 특정한 수집가들용), 모두 고야의 화가로서의 삶들 중 하나의 면면이다. 주문 작품이 아니면서 또 다른 줄기에 속한 그림들도 있는데, 사실상 적어도 1812년까지 고야의 아틀리에에 있던 것들이다. 이 해에 작성된 작품 목록이 이를 증명한다. 그 가운데에는 『변덕들』에서 이미 탐구한 주제들을 변형한 일련의 작품들도 있는데, 술에 빠진 사람들(〈취객들〉, GW 871) 혹은 발코니에 나와 있는 창녀들과 그 뒤에 서 있는 포주들(GW 960)이나 셀레스티나로 불리는 늙은 뚜쟁이 할멈(GW 958)을 그렸다. 또 다른 그림은 성적인 거래의 광경을 보이지 않는 것에 의한 보이는 것의 오염과 결부시켰다. 〈노파들〉(또는 〈시간〉, GW 961)이라는 이 그림에는 얼굴이 가면으로 굳어진 그로테스크한 두 여성이 등장한다. 이 늙은 여자들은 자기들이 알레고리적인 인물 앞에 앉아 있다는 것도 모른 채 외모에 신경 쓰느라 여념이 없다. 필경 시간 혹은 죽음일 이 알레고리 인물은 인간의 허영심을 사라지게 만들어 버릴 빗자루를 들고 있다. 장면의 의미로 본다면 중심인물의 얼굴은 "죽을 때까지"라는 설명이 달린 〈변덕 55〉(GW 561)를 강하게 연상시킨다. 그러나 그림 자체는 1793년이나 1798년에 그려진 "변덕과 발명"의 작품들을 생각나게 하는데, 빛의 대조와 색의 자유로움이 똑같다.

이 그림들과 더불어 또 다른 몇몇 작품도 발견되는데, 고야 작품에 자주 등장하는 주제인 노동의 세계에 대한 호의적인 태도를 담은 것으로 해석할 수 있다. 〈물 나르는 여자〉(GW 963)와 〈칼 가는 남자〉(GW 964)는 게으른 수도사들과 달리 공동체에 유익한 일을 한다. 〈부상 입은 석공〉(**도판** 1)과 같은 계통에 속하나 아무런 이야기적인 세부 요소도 가미되지 않은

이 인물들은 분명 존경받아 마땅하다. 만일 우리가 추측하듯 이런 제목이 달린 현재의 그림들이 현저하게 훨씬 더 큰 그림들의 축소판이라면 그 점이 더욱 분명히 드러날 것이다. 마지막으로, 같은 목록에 매우 놀라운 정물화들(GW 903~913)이 다수 등장한다. 이 그림들 역시 정물화 장르의 전통과 결별한다. 거기에 그려진 고기나 생선 덩어리, 털 뽑힌 닭고기는 장식미라든지 관습적으로 허무와 결부된 의미를 갈구하지 않는다. 이 죽은 살점들은 그저 그것의 존재를 증명할 따름이다.

고야는 과연 이 그림들을 어떤 장소에서 어떤 이상적 관람자들에게 보여 주고 싶었을까? 17세기와 18세기 네덜란드가 본고장이었던 풍속화와 풍경화, 정물화는 어느 정도 부유한 부르주아들의 집 벽에 걸려 있었다. 그런 그림들은 자연의 세계와 사회적 질서에 대한 일관성 있는 개념과 관계된 것이었다. 일상생활 장면들은 미덕과 악덕, 찬양과 비난에 관해 모든 사람들이 공유하는 판단에 근거하고 있었다. 무생물인 자연을 그린 그림들에는 우주에 대한 조화로운 관점 또는 시간의 흐름과 모든 사물의 연약함과 관련된 공통의 지혜가 깃들어 있었다. 그런데 고야의 '사적인' 그림들은 왕궁뿐만 아니라 오수나 공작 부부 같은 계몽주의 사상을 지닌 미술품 수집가들의 살롱에 걸려 있는 것조차도 상상하기가 힘들다. 이 그림들은 화가의 아틀리에를 떠나지 않았기 때문이다. 이런 사실로 미루어 보아 그는 주문에 응하기 위해서가 아니라 내적 필요에 의해서 이 그림들을 그렸다고 결론 내려야 한다. 나중에 이 그림들은 구매자를 만나게 되는데, 순수한 상업적 투자를 위해서는 아니었으므로 고야가 자기와 비슷한 정신의 소유자들, 다시 말해 그가 뛰어든 부단한 진실 추구를 존중하는 미술 수집가들을 만났으리라 짐작해 볼 수 있다. 이 사적인 그림들 가운데 작은 크

기의 그림('캐비닛 그림')이 많은 것은 우연이 아니다. 이 그림들은 우선은 사적인 탐구의 증거물이었고, 가격 면에서는 보통 사람들이 구매할 수 있는 선이었다.

오늘날 이 그림들은 보통 미술관 벽을 장식하고 있는데, 여기서 또 다른 형태의 오해를 받을 여지가 발생한다. 미술관은 모든 사물을 벽의 쇠시리에 걸어 변형시킴으로써 미적인 관조의 대상으로 삼는데, 하물며 뒤샹의 〈소변기〉까지 그렇게 했다. 미술관은 작품들이 주변 세계와 맺는 상호작용을 박탈해 버림으로써 순수한 예술의 구현물로 만든다. 그런데 고야는 아름다운 사물을 만들어 내길 바랐던 것이 아니라, 오히려 자신이 본 것에 대한 꼼꼼한 증언을 행하고 있다.

이 시기부터, 고야는 특히 데생을 통해 자신의 정신에 살고 있는 것들을 자유롭게 나타내기 시작한다. 이 풍부한 시각적 생산물은 제3자에게 보여주기 위한 것이 아니었으며, 별다른 제목을 붙이려는 것도 아니었다. 화가는 이 작품들에서 당시의 취향에 부합하기 위한 모든 고려로부터 완전히 벗어나 자유로운 모습을 보인다. 그러나 이 그림들을 앨범으로 묶을 때는 심사숙고한 순서에 따랐으며, 데생들에 온전한 하나의 작품으로서의 위상을 부여했다. 처음에 나온 두 앨범인 A와 B는 이미 몇 가지 예를 살펴보았는데, 18세기 말 몇 해 사이에 그린 것이다. 마지막 두 앨범인 G와 H는 고야가 1824년 정착해 말년까지 살았던 보르도에서 그린 데생들로 구성되어 있다. 나머지 네 앨범(C, D, E, F)은 데생 자체에 날짜가 기록되어 있지 않아 연대적 순서가 덜 분명한데, 오늘날에는 그중 앨범 C가 가장 오래된 것으로 1808년에서 1814년에 그려졌으며 다른 셋은 스페인 독립 전쟁 이후에 그려진 것으로 본다.

이 앨범 C(133개의 데생이 담긴 가장 두꺼운 화첩)는 앞선 앨범들보다 한층 더 화가의 항해 일지처럼 읽힌다. 화가는 여기에 자기가 본 것뿐만 아니라 상상한 것, 기억나는 것을 짧은 해설과 함께 정기적으로 기록했다. 관찰, 상상, 기억은 각기 다른 그림의 원천이지만, 그 경계는 침투 불가능한 것이 아니었다. 이 앨범에는 고야가 주의 깊게 관찰한 일상생활의 배우들, 즉 거지, 산책자, 스케이트 타는 사람, 사냥꾼, 예술가, 거리의 무용수들이 등장한다. 어떤 그림들은 C 84(GW 1320)처럼 연애 장면을 그렸는데, 부드러움을 강조했다. 또 다른 그림들은 일반적으로 찬양할 만한 것으로 인식되는 행동과 상황을 그렸다. 이를테면 모성애나 부성애, 가족의 정, 일에 전념하기, C 67(GW 1304)의 병자에게 마실 것을 주는 여자처럼 자비를 베푸는 행동 등이다. 그러나 대개의 경우 고야는 풍자적 기질을 마음껏 드러내는데, 기형이거나 그로테스크한 인물들을 그리거나 취객과 수도사, 어수룩한 농부들을 가차 없이 보여 줌으로써 남자들이 우스꽝스럽게 보이는 상황을 그렸다.

그의 작품에서는 언제나 폭력 행위가 큰 자리를 차지한다. 고야는 지치지도 않고 우리에게 이러한 인간 성향이 표출된 다양한 모습을 보여 줌으로써, 그 자신이 그랬듯이 우리로 하여금 그 뿌리가 무엇인지 자문하게 만든다. 그 폭력의 몇몇 형태는 코드화되어 있는데, 감옥과 합법적인 고문, 공권력의 잔혹성 또는 결투가 그것이다. 다른 형태는 상황의 결과로서, 기근으로 인한 사망자 또는 전쟁 부상자들이다. 또 다른 형태는 '야만인들'에게 걸맞은 관습에서 비롯된 것이다. 오직 개인의 내면에서 생겨난 억누를 수 없는 충동 때문에 빚어지는 폭력을 다룬 데생들 역시 인상적이다. 강도질이나 남자들 사이의 주먹다짐이 이러한 폭력의 형태인데, 결국 살인 혹

그림 10 〈익살스러운 환영. 같은 밤 4〉

은 "얼마나 끔찍한 복수인가!"라는 설명이 붙은 데생 C 32(GW 1270)처럼 더 잔인하게도 천천히 죽이기 위한 고문으로 끝나기도 한다.

또 다른 그림들은 명백히 지어낸 것이거나 '밤의' 환영을 그렸다. 이를테면 분명코 악몽에서 비롯된 아홉 개의 '익살스러운 환영'을 담은 놀라운 연작(C 39~47, GW 1277~1285)이 있다. 그중 C 42(GW 1280, **그림 10**)는 같은 날 밤의 네 번째 환영인데, 거대한 머리(혹은 가면)를 한 군인이 춤을 추는 듯한 발동작을 하고 있다.

고야의 꿈에 살고 있는 기이한 존재들에 더 놀라야 할지, 아니면 그 존재들을 재현해 낸 솜씨에 더 놀라야 할지 모르겠다. 적어도 이 그림들은 화가가 자신의 악몽, 일단 이성이 잠들고 나면 그를 공격하는 그 환영에 주의를 기울였음을 증명한다. 마녀들도 다시 등장하는데, 특히 데생 C 70(GW 1307)에서는 무거운 뚜껑을 들어 올리려고 애쓰면서 날아가는 마녀들을 보여 준다. 이 데생에는 "그녀들은 아무 말도 하지 않는다"라는 설명이 붙어 있는데, 어쩌면 후에 〈전쟁의 참화 69〉에서 그랬듯이 "아무것도 아니야, 라고 그녀들은 말한다"라는 설명일지도 모른다. 여기서 특히 놀라운 것은 날아가는 몸들의 기이한 비틀림이다. 『변덕들』의 시기 이후로 고야는 마녀들과 비행을 꾸준히 결합시킨다(**그림 8, 그림 9**). 나는 행위는 그의 작품에서 에로틱한 주제와 결부되어 있기도 하다. 같은 시기의 한 데생(GW 641)은 커다란 숫염소, 즉 악마 그 자체를 타고 날아가는 벌거벗은 젊은 여자를 그렸는데, 이 밤의 세계의 각기 다른 두 거주자는 숫염소의 발 사이로 서로 잡고 있다. 여자의 얼굴에는 어떤 공포도 드러나지 않는다.

대중에게 유통시키기 위한 그림과 사적인 용도의 그림은 서로 다른 연작으로서 명확히 분리된다. 그러나 혹자들이 주장하듯 이런 분리의 이유

를 고야가 서민이자 혼란스러운 시골 사람에서 시민이자 궁정인, 귀족과 지식인들의 친구로 옮겨 간 데서 찾아서는 안 된다. 이러한 분리는 이전의 화가들의 삶에서 우리가 알고 있는 것과도 전혀 닮은 구석이 없다. 완성된 그림보다 훨씬 자유로운 양식으로 소묘를 그렸던 화가들과도 말이다. 그들에게 소묘는 준비의 기능을 하는 그림들이었다. 우리 시대의 견해로는 소묘에 가치를 부여하여 독립적인 존재성을 인정하지만, 정작 예술가 본인에게는 소묘가 다 그런 위상을 가진 건 아니었다. 이제 이중적인 삶을 살아가게 된 고야는 서로 다른 영감에서 비롯된 두 개의 독립적인 그리기 방식을 동시에 행한다.

과거의 화가들 가운데서도 후대의 예술가들 가운데서도 이와 비슷한 예는 없다. 그 어떤 다른 예술가도 이처럼 공식적인 창작과 은밀한 창작이라는 완전히 분리된 두 종류의 창작 활동을 지속적으로 하지 않았다. 볼셰비키 정권이 종교 재판보다 심한 검열을 행했던 소련에서 몇몇 화가들은 공적인 삶과 사적인 삶 사이에서 분열을 겪었다. 그러나 초창기의 작품이 공적인 기호에 부합하지 않았던 화가들은 재빨리 순응주의를 택하든지 지하로 숨어들든지 하나의 선택을 했으며, 두 가지를 함께 행하는 데는 이르지 못했다. 반면 고야가 이중성을 지킨 이유는 공적인 차원과 사적인 차원을 동시에 갖고 있었기 때문인 듯하다.

사적인 일기를 따로 쓰면서 작품들을 발표하는 작가들에게서 이와 유사한 경우를 발견할 수도 있다. 그러한 일기는 그들의 또 다른 면모를 드러낸다. 오랜 시간이 흐른 후 그 일기가 출판되면, 독자는 동일한 개인의 무척 다른 두 버전을 접하게 된다. 이런 유형의 최초의 전형들은 고야 시대의 유물로 거슬러 올라가는데, 그러한 관행은 이전에는 보지 못했던 한 개인의

내적인 삶에 대한 관심과 존경을 전제로 한 것이었다. 가령 벵자맹 콩스탕[52] 같은 사람은 전혀 출판용이 아닌 사적인 일기를 수년간 썼는데, 오늘날의 독자는 그가 대중에게 선보였던 글보다 그 일기를 더 좋아할 수도 있다. 고야가 스스로를 위해 간직한 그림들은 이와 비슷한 기능을 한 경우가 많다. 글이 아니라 그림일 경우, 분열의 몸짓은 훨씬 격렬하게 나타난다. 고야의 작품에서 비밀스러운 부분은 양적으로 그리고 질적으로 압도적이다. 당시에 일반적으로 대중에게 보여 주기 위한 용도가 아니었던 데생뿐만 아니라 판화와 회화에서도 그러하다.

그렇기에 고야는 예술가로 남아 있으면서 사회에 등을 돌릴 수 있었다.

52) 벵자맹 콩스탕(Benjamin Constant, 1767~1830)은 프랑스의 소설가이자 정치가로, 철저한 자유인이었으며 끊임없이 정치에 참여하며 파란만장한 생을 살았다. 그가 쓴 일기는 프랑스 문학사에서 가장 진지하고 예리한 문서라 회자된다. 그의 사적인 일기를 통해 그의 정열이 어떻게 운명이 되어 가는지를 이해할 수 있다. 공개적인 출판 작품과 달리 이 일기에는 울고 절망하고 간청하고 분노하고 수치와 욕망에 사로잡힌 한 인간의 모습이 투명하게 드러난다. (옮긴이)

나폴레옹의 침략

1792~1793년의 질병과 1796~1797년 알바 공작부인과의 결별로 고야는 18세기 말 무렵 심리적 충격을 겪었고, 그로 인해 세계를 보는 시각뿐 아니라 세계를 표현하는 방식도 바뀌었다. 동시에 화가는 특히 프랑스 혁명으로 대변되는 유럽의 정치적 사건들이 야기한 전복적 변화로부터 근본적 결론을 끌어낸다. 즉 사회 질서의 기초 자체가 흔들리고, 그에 따라 표현의 규범도 요동치며, 개인의 혁신을 향한 길이 열렸다는 것이다. 타인들과의 소통은 직접적일 필요가 없었으며, 그림은 무엇보다 고야에게 사적인 표현 수단이 되었다. 화가는 이제 자기 노동의 결과물을 간직하면서 그림을 그리고 데생을 할 수 있게 된다.

19세기 초는 세계에 대한 고야의 시각에 새로운 변화의 자취를 남기게 된다. 이 변화는 더는 인간 정신이나 회화의 길에 관련된 것이 아니라, 인간의 사회적이고 공적인 행동과 관련된 것이다. 그러한 변화를 촉발한 것

은 그의 나라에서 급작스럽게 일어난 정치적 사건들이었다. 나폴레옹이 일으킨 전쟁으로 유럽의 모든 나라는 나폴레옹을 지지하거나 반대하는 입장에 서야만 했고(반대하는 경우는 영국을 지지해야 했다), 스페인의 상황도 녹록지 않았다. 이베리아 반도에는 이미 프랑스 혁명 사상이 전파되어 있었는데, 나폴레옹은 거기에 군사력까지 보탰다. 한쪽은 불안감을 주었고, 다른 쪽은 공포심을 유발했다. 내부 상황 역시 불안정했다. 다소간 자유주의적인 마누엘 고도이 정부는 '반계몽주의적'인 반대 분파의 심기를 불편하게 했다. 권력을 빼앗겼다고 생각한 이 반대파들은 자신들의 종교적(그들은 계몽주의자들을 무신론자로 묘사했다), 전통적(정부는 오랜 의식인 투우를 금지했다), 도덕적(아마도 사실이 아니겠지만 고도이는 여왕의 정부라는 비난을 받았다) 정체성에 매달렸다. 국민들 중 이 보수주의적인 진영의 희망은 전통주의적인 견해를 지닌 것으로 평판이 난 왕위 계승자 페르난도[53]에게 옮겨 갔다. 페르난도는 양 우리에 늑대를 끌어들이는 일인 줄 모른 채 고도이를 축출하기 위해 1807년 나폴레옹에게 도움을 청했다. 나폴레옹은 이 기회를 틈타 스페인에 즉시 군대를 보냈다. 나폴레옹의 궁극적 목표는 영국을 효과적으로 제압하기 위해 포르투갈을 점령하는 것이었다.

처음에 보수주의 집단은 프랑스 군인들이 페르난도의 세력을 강화하여

53) 페르난도 7세(Fernando VII, 1784~1833)를 말한다. 카를로스 4세의 아들로, 고야의 〈카를로스 4세의 가족〉(1800)에서 전경 왼쪽에 푸른 옷을 입은 왕세자의 모습으로 그려져 있다. 1808년에 즉위했다가 나폴레옹에 의해 퇴위되었고, 다시 1814년 복위해 1833년까지 집권하였다. 복위했을 때 스페인 국민들의 신뢰와 인기를 한 몸에 받았으나, 곧 절대 군주로서의 야욕을 드러내 주변의 가신들로부터 복수심에 불타는 반역자로 평가받았다.(옮긴이)

고도이를 축출하는 데 도움을 줄 것이라 믿고 프랑스 군대를 호의적으로 맞았다. 민중들 사이에 동요가 커져 갔고, 후계자인 왕자의 은밀한 지원에 힘입어 1808년 3월 아란후에스에서 반정부 폭동이 일어났다. 군중은 고도이의 왕궁을 점거하고 그를 체포했다. 이 일촉즉발의 상황에서 자신의 재상의 목숨을 구하기 위해 카를로스 4세는 아들에게 왕위를 양위했고, 아들은 페르난도 7세가 되어 마드리드에 개선했다. 그의 처지는 모순적이었다. 1789년의 바스티유 습격을 연상시키는 민중의 소요 덕분에 권좌를 차지하였으나 정작 자신의 안위는 뮈라[54]가 이끄는 프랑스 군에게 위탁하였으니 말이다. 이 복잡한 상황은 나폴레옹의 마음에 썩 들지 않았다. 그리하여 1808년 4월 말 나폴레옹은 스페인의 지배 계급을 모두 바요나로 불렀다. 페르난도 7세와 그의 부친 카를로스 4세, 모친 마리아 루이사, 그들의 보호를 받는 고도이 그리고 왕가의 다른 일원들이 모두 모였다. 나폴레옹은 페르난도 7세를 압박하여 왕권을 카를로스 4세에게 되돌려주게 했고, 카를로스 4세는 이번엔 나폴레옹 황제의 형인 조제프 보나파르트에게 새로이 왕위를 넘겨주었다. 이러한 술책이 알려지자 마드리드의 군중은 우상을 빼앗겼다고 생각했으며, 1808년 5월 2일 반란을 일으킨다. 뮈라는 진압을 명령했고, 유혈 사태가 벌어졌다. 여름 동안 여러 우여곡절이 있은 끝에 조제프 보나파르트[55]는 스페인 왕으로 즉위했고, 페르난도는

54) 조아생 뮈라(Joachim Murat, 1767~1815)는 나폴레옹과 함께 이집트 원정 전쟁, 마랭고 전투, 이에나 전투 등 여러 혁명전쟁에서 활약했던 장군이다. 나중에 보나파르트 가의 카롤린과 결혼하여 나폴레옹 1세의 매제가 되었고 1808년 나폴리 왕국의 왕에 등극한다.(옮긴이)
55) 조제프 보나파르트(Joseph Bonaparte, 1768~1844)는 나폴레옹 보나파르트의 형이다. 나폴레옹은 자식이 없어 셋째 동생 루이 보나파르트의 아들을 후계자로 삼으려 했으나, 조제프는

프랑스로 그리고 그 부모는 이탈리아로 유배된다. 이때부터 프랑스 군대는 페르난도가 아니라 조제프에게 봉사하였다. 이런 상황은 1813년까지 지속된다.

왕이 된 조제프 보나파르트는 카를로스 3세와 4세 그리고 그들의 정부에서 차례로 재상을 맡았던 아란다, 호베야노스, 심지어는 마누엘 고도이가 견지했던 계몽주의 원칙에 입각한 정책을 펼친다. 그는 전임자들이 분명 꿈꾸었으나 감히 추진하지 못했던 몇몇 조치를 실행한다. 종교 재판을 폐지하고, 봉건세와 국내 관세를 철폐했으며, 다수의 수도원을 폐쇄했다. 국가는 교회 재산의 3분의 2를 탈취했으며 행정 조직을 근대화했다. 이는 곧 한층 엄격하게 세금을 징수했다는 의미이기도 하다. 조제프는 자신의 권력을 제한할 수 있는 법까지도 공포하는데, 그 법은 바로 투우 경기 금지를 유지하는 것에 관한 것이었다.

많은 계몽주의자들이 이런 기조를 지지했고, 신념 때문이든 편의를 위해서든 정부에 협조했다. 그들 가운데는 고야의 가까운 지인인 카바루스, 우르키호, 멜렌데스 발데스, 모라틴(반면 호베야노스는 반대 진영을 지지했다)56) 그리고 고야 아들 쪽 사돈 가문도 있었다. 자신들이 늘 옹호했던

만형인 자신이 후계자가 되어야 한다고 주장했다. 나폴레옹이 독일과 전투를 치르는 동안 그는 1년간 프랑스 정부의 수반을 지낸 뒤 나폴리로 파견되었으며, 1806년 부르봉 왕조를 추방하고 그해 말 나폴리 왕이 되었다. 1808년 나폴리에서 소환되어 스페인 왕으로 즉위하였으나 바일렌에서 프랑스 군대가 스페인 반군에 패하자 스페인에서 도망쳐 나왔다가 다시 복위한다. 수도원 재산의 몰수 등 봉건적 특권 폐지를 포고하였으나 민중의 저항 운동으로 1813년 권좌에서 물러나 프랑스로 갔다. 나폴레옹 1세와 늘 갈등이 깊었는데, 그 원인은 질투심이었다.(옮긴이)
56) 카바루스는 스페인의 금융가이자 자본가로 고야는 그가 설립한 은행에 돈을 많이 투자했으며, 멜렌데스 발데스는 시인이며 호베야노스의 친구였고, 모라틴은 시인이자 극작가이며, 호

이상을 섬기는 것이었기에, 그들은 적을 돕는 협력자가 되었다는 기분을 느끼지는 않았다. 그들의 적들은 이 집단을 '친프랑스파'로 명명함으로써 '계몽주의자들'의 진정한 정체성이란 바로 그런 것이라고 암시하고자 했다. 이런 동일화로 이들은 자신들의 사상적 적을 진정한 스페인 정신에 관심이 없는 자들, 점령자와 협력한 순응주의자들로 몰아붙였다. 자유주의 사상을 스페인 전통과 무관한 것으로 치부하는 이러한 선전 선동은 커다란 효과를 내게 된다.

그러나 실제 상황은 좀 더 복잡했다. 반계몽주의자들과 계몽주의자들 사이의 첫 번째 대립에 더하여, 계몽주의 진영 내부에서 프랑스의 점령을 지지하는 쪽과 적대시하는 쪽 사이의 대립이 생겨났기 때문이다. 반계몽주의자들은 이 또 다른 갈등을 직시하고 인정하길 거부했는데, 그 존재가 그들의 논거를 약화시키기 때문이었다. 만일 그러한 갈등을 받아들인다면, 계몽주의 사상이 단순히 프랑스로부터 도입된 것이 아니라 보편적인 차원을 지니며 따라서 그들의 사상보다 덜 '스페인적인' 것이 아니라는 사실을 인정해야만 했다. 반계몽주의자들은 점령자에 대한 그들의 저항을 무신론자 외국인들에게 위협받는 가톨릭 스페인의 정체성을 지켜 내기 위해 교회와 종교 재판의 대표자들이 이끄는 새로운 십자군으로 묘사하길 좋아했다. 실제로, 계몽사상을 부정하지 않으면서 프랑스의 점령에 반대하는 애국적 자유주의자들이 점령자의 명령에 따라 움직이기를 받아들인 자들보다 수적으로 많았다. 그들은 아직 점령당하지 않은 스페인의 몇몇 지방에서 결

베야노스는 시인이자 정치가이며 스페인 계몽운동의 지도자로 고야의 가장 유력한 후원자였다. 열거한 사람들은 모두 고야가 초상화를 그려 준 사람들로, 고야의 작품을 통해 그들의 면면을 확인할 수 있다.(옮긴이)

사했다. 1812년 그들은 의회를 소집하고 자유주의 정신에 입각한 헌법을 채택했고, 쫓겨난 프랑스인들에게 그것을 적용하고자 했다. 사실 이 헌법의 내용은 증오의 대상이던 프랑스인 왕이 추진한 개혁들과 유사했다.

독립 전쟁은 하나의 적에 맞서 치러졌으나, 어떤 이들은 그 적을 자유주의와 계몽주의 사상의 구현이라 생각했고 다른 이들은 그 적이 실제로는 민족주의적인 제국 정책을 감추기 위해 그러한 사상을 이용한다고 생각했다. 따라서 침략자 외국인에 맞선 이 전쟁은 가톨릭교회를 믿는 전통주의적인 스페인 사람들과 계몽주의 사상을 신봉하는 스페인 사람들 사이의 이념적 성격의 갈등을 감추고 있었다. 이 갈등은 후에 격렬한 진짜 내전으로 치닫게 된다.

최근의 사건과 비교하자면, 아프가니스탄을 점령한 서양 세력과 그에 맞서는 세력 사이의 대립을 들 수 있다. 이 서양 세력은 아프가니스탄 국민에게 민주주의와 인권을 가져다줄 계획을 갖추고, 국지적으로는 몇몇 '계몽된' 개인과 이 기회를 틈타 재빨리 성공가도에 오르려는 자들의 지지에 의지하고 있다. 반면 이에 맞서는 세력은 아프가니스탄 전쟁의 수장과 탈레반, 무지하고 시대 역행적인 성직자 집단인데, 이들은 권력을 빼앗기자 전투에서 승리하기 위해 국민의 애국적 감정에 호소하고 있다. 국민은 무엇보다 평화와 번영을 열망함에도, 권력을 잡으려는 여러 세력 사이의 피비린내 나는 대립의 주요 희생자가 되었다. 따라서 외국군의 존재는 그들이 주둔함으로써 추진하기로 되어 있던 이상을 보다 실효 있게 만들기는커녕 오히려 위태롭게 하고 있다. 바로 여기서 19세기 식민지 정복의 특징적인 도식을 다시 보게 된다. 계몽주의 사상과 유럽 문명은 다른 나라를 점령하기 위한 구실 또는 변명으로 사용됨으로써 신뢰를 잃었고, 그 이후로 식

민 지배자들의 이익만을 위해 자행되는 정책의 위장으로 인식되게 되었다.

꽃으로 환영하고 해방자로 환대한 프랑스인들에 대한 기대는 사라졌고, 긴 독립 전쟁이 시작되었다. 전투는 새로운 형태를 띠었다. 프랑스 군은 혁명전쟁을 통해 밝혀진 정신, 즉 모든 이에게 지상의 구원을 약속함으로써 자신들의 폭력을 정당화하는 세속 메시아주의 정신을 표방했다. 그 주창자 중 한 명의 표현에 따르자면 "보편적 자유의 십자군"이었다. 그토록 숭고한 목표에 도달하기 위해서라면 모든 수단이 허용되었다. 이전 세기의 상투적인 갈등 대신, 군인뿐만 아니라 민간인 국민 전체에 전면전이 닥쳤다. 스페인 저항 세력은 스스로의 군사력이 나폴레옹 군대에 대적하기에 충분치 않음을 알고 있었다. 그러나 그들은 다른 이점이 있었다. 지형을 잘 알았고, 국민들의 지지를 받았다. 그래서 전투 대신 유격을 하는 새로운 싸움 방식을 고안했다. 이것이 곧 작은 전쟁 또는 '게릴라'이다. 보다 공공연한 대결에 익숙했던 프랑스 군은 이 방식에 당황했다. 이렇게 19세기 초 스페인은 후대들에게 익숙해질 여러 혁신이 나타나는 지역이 된다. 최초의 근대적 군대인 나폴레옹 군이, 최초의 조직적 저항군인 게릴라와 맞닥뜨린 것이다. 바로 이 순간에 근대성을 지닌 최초의 위대한 화가가 출현하는 것이 그리 놀라운 일이겠는가?

게릴라전은 1808년부터 1813년까지 점령 기간 내내 계속되었다. 수많은 출판물이 프랑스 군대의 야만성을 폭로했다. 1809년 발렌시아 의회는 점령자들을 이렇게 묘사했다. "그들은 호텐토트족[57]보다 더 나쁘게 굴었다. 우리의 성당을 더럽혔고, 우리 종교를 모욕했으며, 우리 여자들을 겁탈

57) 남아프리카 원주민 종족. 코이코이족이라고도 한다.(옮긴이)

했다."[58] 당연히 앙갚음이 뒤따랐다! 한 영국인 관찰자는 게릴라병이 "전투에서 자기 손으로 죽인 프랑스 군인들의 몸에서 잘라 낸" 귀와 손가락을 수집하여 보여 주는 걸 보았다고 말했다.

양쪽에서 폭력은 점점 더 심해졌다. 한쪽에서 공격이 있을 때마다 그에 대한 보복이 자행되었고, 한층 더 맹렬한 공격이 이어졌다. 모욕을 되갚아 주려는 공격이 끝도 없이 강도를 더해 갔다. 프랑스 군의 전면전에 스페인은 더 잔혹한 폭력으로 응수했다. 한 특공대장은 이렇게 보고했다. "내 수중에는 늘 많은 포로가 있었다. 적이 내 장교 중 한 명을 교수형에 처하거나 총살하면, 나는 보복으로 그쪽 장교 네 명에게 똑같이 했다. 병사 하나가 죽으면, 난 스무 명을 희생시켰다."[59] 이것이 바로 제르멘 티옹[60]이 말한 "보완적인 적"이다. 각기 상대편의 비타협성을 공고하게 만들어 주기 때문이다. 한쪽에서 자유와 평등의 이름으로 고문하고 살해하면, 다른 쪽에선 그리스도와 스페인의 이름으로 그렇게 한다. 한쪽에서 인권을 망각하자, 다른 쪽에선 그리스도의 자비를 망각한다. 양쪽 모두 자기 권리를 확신하고, 양쪽 모두 적을 무자비하게 학살한다. 고야와 정확히 같은 시기를 살았던 괴테(1749~1832)는 나폴레옹군의 독일 점령과 국민의 격렬한 저항이라는 유사한 상황에 대해 이렇게 반응했다.

58) Carr, p.107.

59) Hughes, p.263~264에서 인용.

60) 제르멘 티옹(Germaine Tillion, 1907~2008)은 프랑스의 레지스탕스이자 작가, 인류학자이다. 제2차 세계대전 중의 영웅적 행위로 레지옹도뇌르 훈장을 받았으며, 2015년에는 그녀의 유해가 팡테옹에 영구 안장되었다.(옮긴이)

사려 깊지 못한 자, 저주받으리.

너무도 무모한 용기를 지닌 채

지금 독일인으로서

코르시카의 프랑스인이 얼마 전 했던 짓을 하는 자.[61]

1811~1812년에는 전쟁이 가져온 또 다른 재앙들에다 마드리드 기근마저 덮쳤다. 이 기근으로 2만 명에 이르는 사람들이 사망에 이르렀다.

이 기간 내내 고야는 왕실의 녹을 받는 수석 궁정화가였다. 그런데 여기서 문서를 통해 재구성할 수 있는 그의 공적 태도와, 그저 짐작만 할 수 있을 뿐인 그의 감정과 생각을 구별해야 한다. 전자와 관련하여, 화가는 자신의 책무에 따르는 의무에 순종하였다. 페르난도가 왕으로 즉위하자 고야는 그의 초상화를 그려야 했고, 1808년 3~4월에 걸친 이 작업에 아마도 그는 별다른 열의 없이 임한 것 같다. 같은 해 여름 조제프가 페르난도 왕의 자리를 차지했으나, 거의 곧바로 쫓겨나 11월에 되어서야 마드리드로 돌아온다. 그사이, 프랑스 군에 맞선 사라고사의 방어를 지휘한 장군은 고야에게 "이 도시의 폐허를 보고 관찰하여 그 주민들의 영광을 그릴 목적으로" 고향으로 돌아올 것을 요청한다. 고야는 이 해 10~11월 여행을 하였고 비로소 가까이서 전쟁의 공포를 목도한다. 1808년 12월 그는 다시 마드리드로 와서 다른 모든 가장들처럼 조제프 왕에게 "애정과 충성"을 맹세해야 했다.

61) *Xénie apprivoisée*, J. Le Rider 서문에서 인용, in Goethe, *Écrits autobiogra- phiques*, p.LXXII.

1809년 고야는 마드리드 시청의 주문을 받아 얼마 후 완성하는데, 오늘날 〈마드리드의 알레고리〉(GW 874)라 불리는 그림이다. 철저히 관습적인 기법으로 그려진 이 그림의 역사는 교훈적이다. 알레고리로 표현된 인물들 중간에 원형 그림이 있는데, 처음에 여기에는 조제프 보나파르트의 초상이 있었다. 그런데 1812년 조제프가 마드리드에서 쫓겨나자 고야는 초상화를 지우고 그 자리에 "헌법"이라고 쓴다. 운이 없게도 조제프가 그해 말이 되기 전에 돌아오자, 고야는 얼른 왕의 새 초상화를 그려 넣는다. 그러다 조제프 왕이 완전히 축출되자, "헌법"이라는 단어가 다시 등장한다. 얼마 지나지 않아 페르난도가 다시 왕으로 복위하는데, 그는 헌법의 개념을 좋아하지 않았다. 따라서 이 단어는 또 지워졌고 그 자리는 새로운 왕의 초상화로 채워졌다. 고야가 사망한 후 19세기 중엽에는 이 초상화를 "헌법서"라는 글씨로 다시 덮었다. 그러나 30년 후에 최후의 변형이 가해지는데, 프랑스인들에 대한 봉기를 기념하여 "5월 2일"이라는 글씨가 새겨진 것이다. 오늘날 우리가 볼 수 있는 것도 이 문구이다. 마침내 자유주의자와 보수주의자를 아울러 모든 사람이 인식할 수 있는 영웅적인 기억을 찾아낸 것이다. 같은 시기에 고야는 잠시 거쳐 간 프랑스 고관들부터 스페인 반란자들까지 정치 무대의 전면을 잇달아 장식한 다양한 인물들의 초상화를 그렸다. 이 연작의 마지막 인물은 영국의 웰링턴 장군이었다. 왕실에 예속된 신세란 그런 것이었다.

화가에게서 유물론적이고 공화주의적인 프랑스 계몽주의 사상의 대변인으로서의 면모를 보았던 고야의 첫 전기 작가 마트롱은 이런 면에 관하여 아쉬움을 토로한다. "이 자유주의적인 열혈분자는 설명 불가능한 비일관성으로 자기 나라의 모든 왕을 똑같이 열성적으로 섬겼다."[62] 그러나 이

런 태도는 정말로 이해할 수 없고 비난받아 마땅한 것인가? 고야 같은 예술가에게 선량한 시민으로서, 또 특정한 행동 강령의 열렬한 투사로서 행동하라고 요구해야 하는가? 원칙적으로 동포들의 삶의 조건을 개선하는 것을 목표로 삼으며 그런 이유로 공적인 행동을 우선시하는 정치인과 달리, 화가나 작가 같은 예술가는 현재와 일종의 영원이라는 두 가지 별개의 시간성을 동시에 산다. 예술가는 한편으로는 다른 사람들처럼 시민이며, 그의 행위는 그 시대의 법과 규범의 척도에 따라 평가되어야 한다. 그러나 다른 한편으로 예술가는 시간을 초월한 진실이라는 궁극적 목표와 동포들이 아닌 인류 전체와 관계된 목표를 지닌 탐색에 참여하는 자이다. 정치인에게 알맞은 것이 예술가에게는 충분치 않다. 예술가는 더 높은 야망을 가지고 있다. 고야는 호베야노스의 시민적 행동에 감탄은 할 수 있을지언정, 그것으로 만족할 수는 없었을 것이다. 정치가는 사람들을 평가하고 선인들에게 은혜를 베풀며 악하다고 생각되는 이들을 배척해야 한다. 하지만 예술가는 설사 자신의 성향과 판단을 포기할 수 없다 해도, 선의 힘만큼이나 악의 힘도 이해하고 표현해야 한다. 시민의 완강함은 예술가의 작업에는 별로 도움이 되지 않는다.

그런데 이런 진실의 탐색을 해 나가려면 예술가는 일상적인 생존의 근심으로부터 자유로워야 한다. 그에게는 두 개의 해결책이 제시되는데, 부유한 보호자 겸 후원자를 두거나 작품을 자유 판매하는 것이다. 그러나 근대에 특히 작가들에게 그리고 화가들에게도 지배적인 영향을 끼쳤던 후자의 해결책이 그들의 탐색의 독립성과 자유에 한층 더 기여했는지는 확실치

62) Matheron, p.83.

않다. 대중의 환심을 사야 한다는 의무감, 또한 그 시대의 공통된 여론뿐 아니라 비평가라는 취향 제정자들 사이에서 통용되는 고정관념까지 만족시켜야 한다는 의무감을 가지고 살아가는 것은, 후견인에게 종속되는 것보다 더 심각하고 해롭게 창조적 활동을 굴절시킬 수도 있다. 그 후견인이 관용과 넓은 아량을 갖추었다면 더욱 그러하다. 왕실 화가로서의 지위는 고야에게 경제적 독립을 확보해 주었다. 궁정에 대한 그의 의무는 미지의 길을 탐험하는 그의 예술 여정에 전혀 방해가 되지 않았다. 그 증거로, 유럽에서 최근 두 세기 동안 가장 주목할 만한 회화적 혁명을 개시하고 동시에 계몽주의 사상을 변형시킨 사람은 정치적으로 완전무결한 다른 어떤 화가가 아니라 공식 예술가인 바로 그였다.

어쨌든 이 역설을 지적하지 않을 수 없는 것은 사실이다. 그 누구보다 근대성의 도래를 예고했고 기존의 위계질서를 전복시켰으며 예술과 권력의 관계를 혁신한 이 화가는, 장년기 내내 페르난도 7세 같은 반동적이고 억압적인 군주까지 포함하여 국왕들 덕에 먹고산 사람이었다. 이런 면에서 고야의 태도는 몽테뉴가 자기 자신의 공적인 행실에 대해 묘사한 것과 들어맞는다. "나의 이성은 굽히고 휘어지라고 만들어지지 않았지만, 내 무릎은 그렇다."[63] 고야의 이성과 감정이 바로 이런 것 아닐까?

1805년 그의 아들이 결혼을 하는데, 이때 화가는 며느리의 친족인 열일곱 살의 레오카디아라는 젊은 처녀를 알게 된다. 2년 후 레오카디아는 이시도로 바이스라는 부유한 상인과 결혼하고, 두 아들을 둔다. 그런데 한때 그녀와 화가 사이에 어떤 관계가 있었던 것 같다. 1811년 9월 바이스 부부

63) Montaigne, III, 8.

는 파국을 맞는데, 이듬해에 남편이 부인의 부정에 대해 소송을 제기했다(그러나 이 소송이 고야와 관련되었다는 증거는 없다). 1812년 고야의 부인 호세파가 죽는다. 그리고 1813년(혹은 1812년 말) 고야는 아마도 레오카디아와 함께 마드리드를 떠나려고 시도했으나, 경찰 총독의 명령으로 직무로 소환되어 마드리드로 서둘러 돌아왔다. 1814년에 레오카디아는 마리아 로사리오라는 딸을 출산하는데, 고야는 말년에 이 딸을 열성을 다해 보살폈다(고야가 보르도로 망명할 때 레오카디아와 마리아 로사리오도 함께 갔다). 호세파의 죽음으로 부부의 재산 목록이 작성되었다(화가의 아들 하비에르가 미래의 유산을 분배받는 데 여자 하나가 끼어드는 것을 싫어했으리라는 짐작을 할 수 있게 해 주는 증거이기도 하다). 이 목록을 보면 고야는 값비싼 자기의 그림들 말고도 여러 채의 집과 보석, 상당한 양의 현금을 보유한 부자였음을 알 수 있다.

정치적 견해의 측면에서, 꽤나 복잡한 상황에 직면했던 고야는 분열된 모습을 띨 수밖에 없었다. 우선, 자발적인 애국심과 '서민적인' 취향(투우와 민중 연극, 축제)으로 말미암아 그는 민중의 편으로 기울었다. 그들은 맹위를 떨치는 전쟁의 주된 희생자였기에 더욱 그러했다. 다른 한편으로는, 궁정 화가로서의 지위로 인해 누가 되었든 권력을 가진 자들에게 충성하는 모습을 보여야 했다. 진행 중인 갈등의 와중에서 그의 '계몽된' 친구들은 양쪽 모두에 있었다. 그가 당장 분명히 이해한 것은 모든 진영을 동시에 만족시킬 수 없다는 것이었다. 그래서 그는 좀 더 물러난, 또한 좀 더 복잡한 입장을 취하기로 한 듯하다. 그는 공언된 의견이라고 해서 행위의 미덕을 보장하는 것은 아님을 알았다. 계몽주의자들의 중요 원칙들은 외국의 점령과 그에 대한 협력 의무를 정당화하는 데 사용될 수 있었다. 만일

그가 자유주의 사상을 옹호하는 데 그친다면, 자기 국민의 적들과 한통속으로 보일 수 있었다. 그러나 프랑스에 대한 스페인의 저항만으로 만족한다면, 자기가 대놓고 조롱했던 반동적인 성직자와 종교 재판의 편에 서게되는 셈이었다.

1798년에 출판된 "부르주아 서사시"라 할 『헤르만과 도로테아』에서, 괴테는 프랑스 인접 국가의 국민들이 프랑스 혁명과 그것이 가져온 혼란에대해 느낀 양면적인 감정에 대해 요약하여 말한다. 처음에 사람들은 자유, 평등, 박애라는 새로운 이상의 언급에 감동했고, 인간의 권리에 대한 옹호에 열광했다. 어찌 심장이 뛰지 않겠는가?

모든 사람에게 공통적인 권리와 열광을 자아내는 자유
그리고 찬양받아 마땅한 평등을 말하는 것을 듣고서!

그런데 얼마 지나지 않아 구름이 몰려왔다. 프랑스 군대가 나라에 — 독일에도 스페인에도 — 쳐들어왔다. 처음에는 우호적인 의도를 띠고 있었다. 그러나 저항의 기미를 보이자마자 권력을 잡기 위한 싸움이 시작되었고, 피가 흐르고 폭력이 개입되었다.

그리하여 우리는 전쟁이라는 비극적 운명을 느낄 뿐이었다.[64]

말로는 고야가 그린 새로운 판화집 『전쟁의 참화들』을 묘사하는 데 의

64) Goethe, *Hermann et Dorothée*, p.124, 127.

미심장한 비유를 사용했는데, 마치 "러시아 군대가 조국을 점령한 후의 공산주의자의 앨범"[65] 같다고 했다. 상황은 더 나빴다. 고야는 이제 계몽주의 사상이 침략과 억압과 학살을 정당화하는 데 사용될 수도 있음을 알게 되었다. 계몽주의 사상은 폭력을 막기에는 충분치 않았고, 오히려 반대로 계몽주의 사상의 이름으로 나폴레옹 군대는 폭력을 자행했다. 고야가 사회악에 대한 치료제라고 믿었던 것은 효력이 없는 것으로 드러났고, 심지어 더 피해를 입혔다. 이성의 잠만 괴물을 만들어 내는 것이 아니라, 각성 상태도 마찬가지였다. 그러니 한층 더 회의적이 된 고야가 특정한 이념에 찬동한다는 것을 드러내기를 꺼린 것은 당연한 일이었다.

그는 고향 사라고사 사람들의 주문에 응하지 않았고, 당시 "주민들의 영광"도 그리지 않았다. 그는 수많은 전쟁의 모습을 그렸지만, 한결같은 규칙으로 어떠한 영웅적인 면도 담지 않았다. 그의 전쟁 그림 대부분은 어떤 진영도 옹호하거나 찬양하지 않으며, 폭력과 그 끔찍한 결과를 보여 주는 데 그친다. 어떤 대의도 변호하지 않고, 다만 절망과 연민을 나타낼 뿐이다. 전쟁의 광경 앞에서 고야는 어떠한 탐미적 유혹에도 굴하지 않았고, 시대의 실력자였던 나폴레옹 황제에게 아무런 경탄도 느끼지 않았다.

이 점에서 고야와 괴테의 감상은 달랐다. 이 독일 시인은 1808년 에르푸르트에서 나폴레옹을 만났는데, 이 해는 바로 사라고사가 공략당한 해였다. 나폴레옹은 스페인 원정 동안 러시아의 중립을 요청하기 위해 러시아 황제 알렉산드르 1세를 에르푸르트로 초청했다. 1939~1941년 독소 불가침 조약의 전조인 듯, 두 군주는 적국인 영국을 발판으로 유럽과 세계에서

65) Malraux, p.110.

자신들의 세력 범위를 배분하는 데 합의했다. 괴테는 이 회담에 대한 감동적인 기억과 나폴레옹을 향한 찬탄을 간직했는데, 그가 한 일이 아니라 그가 보인 탁월한 태도 때문이었다. 요컨대 예술가가 다른 예술가에 대해 내린 평가였다. 괴테는 1828년 3월 11일 조수인 에커만에게 나폴레옹이 "늘 광채가 나고, 항상 명확하고 결단력 있으며, 유리하고 필요하다고 판단한 것을 즉각 실행에 옮기기에 충분한 에너지를 언제나 지니고 있는" 인물이었다고 말했다. 그리고 이렇게 덧붙였다. "나폴레옹은 여태껏 세상에 존재했던 가장 생산적인 사람들 중 하나였네. 그렇다네, 친구. 사람은 시나 희곡을 쓸 때만 생산적인 건 아니라네. 행동의 생산성이란 것도 존재한다네."[66]

1808년만이 아니라 죽음을 맞은 1828년에도 고야는 전쟁을 지휘하거나 전투에서 승리하는 방법에 대한 미적인 평가를 내리고 싶은 마음이 없었던 듯하다. 그는 결코 목표에 이르기 위한 수단인 혐오 행동의 끔찍한 결말에 대해 따로 판단하지 않는다. 그리고 결코 정치인들을 예술가와 같은 잣대로 판단하지 않는다. 관념론자들은 숭고한 결말로 잔혹한 수단을 정당화한다. 물론 죽이고 고문하는 것은 유감스러운 일이지만, 적어도 이 미개한 나라에 민주주의와 인권을 정착시켜 주지 않느냐고 말하는 것이다! 탐미주의자들은 설령 난처한 목적을 위한 것이라도 행위의 아름다움을 찬미할 준비가 되어 있다. 그리하여 네로가 불타는 로마 앞에 서고 나폴레옹이 모스크바 대화재를 회상한 후 오랜 시간이 지난 뒤에, 히틀러의 군수장관 알베르트 슈페어는 자기가 있던 도시 베를린에 쏟아지는 폭력을 보고 아름다

66) Goethe, *Conversations avec Eckermann*, p.550~551.

운 장관이라 찬미할 수 있었던 것이다.

고야에게 "전쟁의 비극적 운명"은 오직 하나의 감정, 공포만을 자아낼 뿐이었다.

그림 11 〈그들을 매장하다 그리고 침묵하다〉(판화 18)

전쟁의 참화들

전쟁에 대한 고야의 중요한 예술적 반응은 『전쟁의 참화들』[67]이라는 제목의 판화 연작과 그와 관련된 데생 및 몇 점의 회화 작품으로 나타난다. 고야 사후인 1863년에 출판된 『전쟁의 참화들』 초판은 80점의 작품으로 이루어져 있다. 사실 『변덕들』과는 달리, 우리가 앞으로 보게 될 이유들로 인해 고야는 이 두 번째 판화집을 절대로 출판하지 않았다. 그렇지만 시험 인쇄한 판화들을 책으로 묶어서 친구 세안 베르무데스에게 맡겼는데(혹은 주었는데), 거기에는 85점이 들어 있었다. 『변덕들』처럼, 모든 작품에 간략한 설명 글이 붙어 있다. 그 글들은 작품에 대해 설명하기보다는 그 의미

67) 원제는 *Estragos de la guerra*로서 '전쟁의 참화'로 많이 번역되어 있지만, 특별히 복수를 살려 "참화들"이라 번역했다. 전쟁이라는 참화, 즉 개념적 명시보다 고야가 그림들을 통해 구체적으로 제시하는, 전쟁으로 인한 수많은 참화의 예들을 환기하기 위해서다. 본문에서는 더러 『참화들』로 축약해서 표현하기도 했다. (옮긴이)

를 일반화하거나 문제를 제기하도록 유도하거나, 혹은 반어적인 해석 역할을 한다.

주제 면에서 이 판화들은 세 그룹으로 나뉜다. 엄밀한 의미에서의 전쟁의 폭력성, 마드리드 기근의 결과, 그리고 1814년 왕정복고 직후에 일어난 반동을 겨냥하는 듯한 작품들이다(이 세 번째 성격의 판화들은 지금은 다루지 않기로 한다). 『변덕들』 이후 처음 등장하는 이 판화들은 연대적으로도 세 가지 시기에 속한다. 첫 번째 그룹은 1810년(이 해가 어쨌든 이 판화집의 가장 오래된 날짜로 등장한다)부터 시작되는 작품들이고, 두 번째는 1812년 이후이며(전쟁뿐 아니라 기근을 다룬 많은 작품을 포함한다), 세 번째는 1815년에서 1819년까지로, 더 길게는 아마도 1823년까지도 잡을 수 있다. 책의 앞머리에 고야가 단 제목은 "보나파르트에 맞서 스페인이 행한 피비린내 나는 전쟁의 치명적인 결과들 그리고 다른 강조된 변덕들"이었다("전쟁의 참화들"이라는 제목은 출판사에서 정했다). '변덕'이라는 단어는 대번에 1797~1798년 판화들과의 연속성을 수립해 주며, 관찰한 부분과 함께 상상한 부분이 있음을 명시한다. '강조된'이라는 표현에 관해 살펴보자면, 이 수사 용어는 거의 '알레고리적인'이라는 의미이며 연대적으로 세 번째 그룹에 속하는 판화들을 가리킨다.

판화들이 이어지는 순서는 전혀 아무렇게나 구성된 것이 아니다. 『변덕들』에서처럼 고야는 망설이고 주저했는데, 동판에 새겨진 번호들이 최종적인 배치 순서와 일치하지 않는 것을 보면 알 수 있다. 처음과 마지막 작품은 전체를 해석하는 방식에 관한 암시를 품고 있다. 이 연작을 마무리하는, 주제 면에서 왕정복고 시기와 관련한 작품들에 대해서는 나중에 살펴보기로 하고, 우선 지금 맨 앞에 자리한 판화를 보자. 이 작품은 시기적으

로는 가장 후대의 그룹에 속한다. 〈참화 1〉(GW 993)은 두 팔을 벌린 채 무릎을 꿇은 남자를 보여 준다. 짓눌린 시선은 위쪽을, 불분명하지만 불길한 주변의 한가운데를 향해 있고 그곳에는 몇몇 사람 유령이 떠다닌다. 설명에는 "일어나고야 말 일에 대한 슬픈 예감"이라고 쓰여 있다. 그러므로 이 그림은 『변덕들』에서 고야의 초상화가 맡았던 역할을 하고 있는데, 처음 버전의 악몽에 사로잡힌 초상과 최종 버전의 자기 확신에 찬 초상 모두를 아우른다. 『전쟁의 참화들』의 맨 앞에 놓인 고통스러워하며 애원하는 이 남자가 여전히 화가의 모습(이번에는 상징적인)이라고 생각하는 것은 적절하다. 이 가혹한 예감을 품는 것은 바로 고야 자신이며, 그 모습은 마치 겟세마네 동산에서 이 잔을 마시지 않게 되기를 바라는 그리스도와 같다(그는 바로 이 그리스도의 자세를 취하고 있다).

'변덕'이라는 용어가 제시한 징후 다음으로, 바로 이것이 이어지는 그림들이 끔찍한 전쟁 기간 동안 화가가 본 것을 단순히 기록한 것이 아니라 악마에 사로잡힌 그의 내면세계에 대한 탐색을 연장한 것임을 암시하는 두 번째 징후이다. 이 지표들에 따르면, 고야는 적어도 부분적으로 전쟁이 시작되기도 전에 이 '참화들'을 상상했던 것이다. 이미 수년 전부터 그는 인간의 공포를 표현해 왔으니 말이다. 그의 꿈들은 예언적인 것으로 드러났고, 세계는 그 꿈들만큼이나 어두워졌다. 그가 지금 보여 주는 전쟁의 참상들은 10년 전 그리기 시작했던 주술사의 세계와 연속선상에 있었다. 그렇기에 이 시기에 그는 악마들을 그릴 필요를 더는 느끼지 않았던 것이다. 현실이 그의 상상을 따라잡은 마당에, 상상의 가장 깊은 곳을 우리에게 보여 줄 필요가 없었다. 인간들이 악마처럼 행동하는데 굳이 악마를 소환해서 무엇 하겠는가? 세상의 광기가 화가의 가장 고삐 풀린 망상들과 조우하였

고, 둘은 이제 하나가 되었다.

판화 자체를 살펴보면 같은 결론에 이르게 되는데, 고야가(혹은 누구라도) 이 모든 가혹한 행위들, 전쟁으로 인한 폭력의 이 잔혹상을 직접 눈으로 본 것은 아니라는 것이다. 아마도 그는 그중 어느 정도만을 보았을 것이다. 1808년 사라고사를 여행하는 동안, 그리고 좀 더 후인 1812년 또는 1813년 마드리드를 벗어나 있을 때, 그는 군인과 반란자들이 치른 치열한 전투의 결과를 목도했을 것이다. 또 1811~1812년에는 기근으로 마드리드에 널려 있는 시체들을 보지 않을 수 없었을 것이다. 두 번을 반복하여 고야는 판화 아래에 "나는 이것을 보았다"라고 표시해 놓았는데, 심지어 이러한 경우에도 판화의 구성이 정교하고 안정되어 있어 우리로 하여금 혹시 그가 느낀 인상을 그대로 옮겨 놓은 것은 아닌가 하는 의심을 품게 한다. 그가 내세우는 진실은 예술의 진실이지, 현실의 복제물의 진실은 아니니 말이다. 이러한 살육은 이전의 환영들을 깨어나게 했다. 떠도는 이야기들을 듣고 더욱 풍부해진 그의 상상력은 직접 본 장면들을 증식시키고 가공하였고, 그렇게 하여 『전쟁의 참화들』이 탄생하였다.

고야를 종군 기자나 전쟁 사진작가의 선구자로 보아서는 안 된다. 왕정복고 시기와 마찬가지로, 이 시절에 화가는 자신의 기억을 탐색하는 데 만족했다. 그의 기억은 물론 겪어 온 경험으로 풍부해졌을 테지만, 경험의 도움만을 받은 것은 아니다. 과거의 기억, 동시대인들의 이야기, 역사책에서 읽은 것, 과거의 다른 화가들의 그림이 모두 똑같이 결정적인 역할을 했고, 물론 거기에 개인적인 환상이 더해졌다. 고야의 회화, 판화, 데생은 그가 본 것이 아니라 그가 생각하고 꿈꾼 것을 담아낸다. 여기서도 여전히 그는 현재에만 호소하지 않는다. 그의 기억과 창작물은 일반화되고 의미가 부

여되어 있으며, 그렇기에 오늘날 우리에게 그토록 강렬한 힘으로 말을 건네는 것이다. 예술가의 진실은 저널리스트의 진실이 아니다. 앞서 살펴보았듯 그가 "나는 이것을 보았다"라는 표현을 사용한다면(〈참화 44〉와 〈참화 45〉가 그러하다), 사진과 같은 정확성을 희구해서가 아니라 표현된 행위의 사실성을 증언하기 위해서이다. 또 이 두 판화가 제일 충격적인 장면을 표현한 것도 아니다.

『전쟁의 참화들』에 관한 또 다른 집요한 설이 존재하는데, 판화 전체를 관망해 본다면 좀처럼 옹호할 수 없는 내용이다. 이 해석에 따르면 이 판화들은 고야의 애국심의 표현이며, 스페인 사람들은 무고한 희생자 혹은 용감한 영웅이고 프랑스 점령자들은 야만적인 학대자임을 보여 준다고 한다. 당연히 모든 사람이 이런 의견을 가지고 있지는 않다. 그래서 라푸엔테 페라리[68]는 이렇게 썼다. "희생자의 처지에 굴복하지 않는 사람들은 입장이 바뀌자마자 학대자가 된다. 끈질기게 저항한 그들의 반응은 더 심한 잔인함으로 치닫는다. (…)『전쟁의 참화들』의 특별한 가치는 바로 이 판화 연작이 애국심을 위해 만들어진 것이 아니라는 데서 비롯된다."[69] 스페인 쪽의 희생자 수가 더 많았던 것은 사실이나(프랑스 군대가 기술적으로 우월했으므로), 폭력과 부조리는 양 진영에 똑같이 있었다.

페라리의 이러한 주장이 고야에 의해 어떻게 나타나는지 살펴보자. 혹여나 오해가 발생하지 않도록 고야는 판화집의 맨 앞에, "예감"에 관한 판화 바로 뒤에 두 점의 판화를 끼워 넣었다. 그중 앞의 것(〈참화 2〉, GW

68) 라푸엔테 페라리(Enrique Lafuente Ferrari, 1898~1985)는 스페인의 미술사가이자 평론가로 특히 벨라스케스와 고야 연구의 권위자다.(옮긴이)

69) Lafuente Ferrari, Goya, p.XIV~XV.

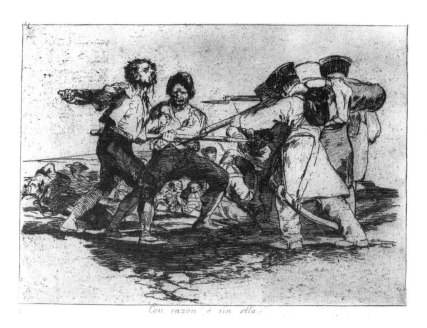

그림 12 〈옳건 그르건〉(참화 2)

995, **그림 12**)은 스페인 반란군을 처형하는 프랑스 군인들을 보여 주며, 뒤의 것(〈참화 3〉, GW 996, **그림 13**)은 스페인 병사들이 도끼로 프랑스 군인들을 학살하는 것을 보여 준다. 이렇게 두 그림을 나란히 배치한 의미에 대해 여전히 의혹이 있다면, 의도를 명확히 밝힌 그림 설명을 읽어 보는 것으로 그 의혹은 일소될 것이다. 앞의 판화에는 "옳건 그르건", 뒤의 판화에는 간단히 "똑같은 짓"이라는 설명이 붙어 있는데, 앞의 학살이 '제국주의'에 의한 것이라면 뒤의 학살은 '애국적'이다. 이렇게 이 판화 연작은 처음부터 가능한 한 가해자와 희생자가 상호 개입하도록 구성하였다. 또 이 연작은 이성이 제공한 정당화가 주변적인 역할을 한다는 것을 상기시키기

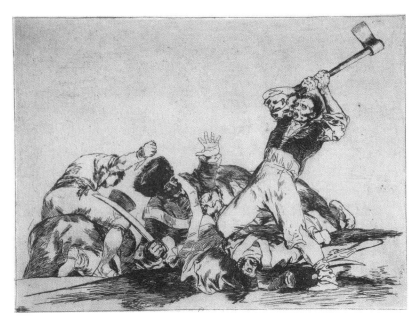

그림 13 〈똑같은 짓〉(참화 3)

도 한다. 폭력은 이성을 벗어난 힘에 의해 촉발된다.

다른 판화들에도 비슷한 인물들이 나온다. 〈참화 32〉(GW 1047)는 세
명의 프랑스 군인이 한 명의 '적'을 힘겹게 교수형하는 것을 보여 준다. 적
을 매단 나무가 너무 낮아서 발이 땅에 끌리자, 군인들은 그의 숨이 끊어질
때까지 밀고 잡아당기느라 애를 쓴다. 그림 설명은 간단하다. "왜?" 이 질
문은 대답을 기대하는 게 아니다. 전쟁에서 공포는 이유가 없다. 130년 후,
프리모 레비[70]는 나치 친위대원의 입으로 아우슈비츠의 체제를 나타낸 이

70) 프리모 레비(Primo Levi, 1919~1987)는 유대계 이탈리아 화학자이자 작가이다. 아우슈비

러한 법칙을 듣게 된다. "여기에 '왜'란 없다." 고야의 전쟁에서도 그렇다. 이 판화에 이어 세 번째 뒤에 나온 〈참화 35〉(GW 1050)에는 포박된 한 무리의 스페인 사람들이 보인다. 이들은 프랑스 군인에게 처형된 걸까, 아니면 그들을 배신자로 여긴 다른 스페인 사람들에게 처형된 걸까? 어쨌든 이들은 양손과 이마에 십자가가 놓였고(이번에는 신의 이름으로 죽었다) 목에는 각자의 죄 목록이 걸려 있는데, 이런 사형 방식은 스페인 관습과 일치한다. 이번에 그림 설명은 물음표 없이 "왜인지 알 수 없다"라고 적혀 있다. 화가에게는 공식 문건에 기록된 사형 선고의 구실이 충분치 않았음이 분명하다. 바로 다음에 이어지는 〈참화 36〉(GW 1051)에서 교수형당한 스페인 사람을 또다시 보게 되는데, 마치 동일한 사람들을 다룬 듯이 그림 설명이 연결되어 "여기서도 마찬가지다"라고 적혀 있다. 또한 〈참화 16〉(GW 1017)은 자신들이 막 죽인 프랑스 군인들의 옷을 벗기고 있는 스페인 반란군들을 보여 주는데, 간략히 이런 설명이 붙어 있다. "그들은 한몫 챙긴다."

이미 보았듯이, 이념적 차원에서 두 대치 세력의 대립은 완강했다. 계몽주의 지지자들은 신을 섬기는 자들에게 맞섰으며, 보편적 이상의 옹호자들은 전통주의자들과 뚜렷이 구분되었다. 그러나 고야는 이쪽과 저쪽의 말을 기록하는 데 그치지 않고, 그들의 행동도 관찰한다. 그런데 이 행동의 관점에서는, 차이점보다 비슷한 점이 훨씬 많다. 전투에서 군복이 사라지면 병사들은 서로 호환이 가능해지며, 양편이 뒤섞인다. 어느 쪽 할 것 없이 똑같이 잔인하고 똑같이 부조리하다.

츠 수용소의 경험을 쓴 『이것이 인간인가』로 유명하다.(옮긴이)

고야의 애국적 의도를 나타내는 예로 보통 대포를 작동시키는 한 여자를 그린 〈참화 7〉(GW 1000)을 든다. 여기에는 역사적 사건이 그려졌다고 이야기하는데, 이 판화는 프랑스 군이 사라고사를 함락했을 때 대포를 장전함으로써 유명해진 아라곤의 처녀 아우구스티나에서 영감을 얻은 것이다. 하지만 우선 눈에 띄는 사실은 (85점 가운데) 스페인의 저항과 관련된 특정한 사건과 결부시킬 수 있는 것이 이 그림 한 점뿐이라는 것이다. 판화집 내에서 이 작품이 등장하는 맥락도 짚어 보아야 한다. 이 판화는 사실 전쟁 중에 있었던 여성들의 행동을 보여 주는 네 점의 연작 가운데 마지막 것이다. 첫 번째인 〈참화 4〉(GW 997)는 남자들을 도와주는 여자들을 그린 것인데, 순전히 묘사적인 설명만 달려 있다. "여자들은 용기를 준다." 이어지는 〈참화 5〉는 이미 한층 더 모호한 글을 담고 있다. "그리고 그녀들은 사나운 맹수 같다." 잔혹한 학살을 그린 그림이기에 이 문장은 순수한 찬사로 여기기 힘들다. 이번에는 여자들이 전투에서 적극적인 역할을 맡는다. 그중 한 명은 큰 돌멩이로 프랑스 병사의 머리를 깨부술 태세이고, 두 번째 여자는 한 손으로 등 뒤의 아기를 붙잡고 다른 손으로는 두 번째 프랑스 군인의 배에 창을 찌른다. 적도 당하고만 있지 않다. 세 번째 군인은 여자들에게 총구를 겨누고 있다. 한 프랑스 군인의 시체를 보여 주는 〈참화 6〉(GW 999)의 설명 글인 "당해도 싸다"는 이제 문자 그대로 해석되지 않는다. 이렇게 말하는 이는 고야가 아니라 전투 중인 여자들이다.

이런 해석은 같은 장면의 두 순간을 보여 주는 또 다른 한 쌍의 판화 〈참화 28〉(GW 1040)과 〈참화 29〉(GW 1042)를 통해 더 견고해진다. 앞의 판화에서는 스페인 반군들이 바닥에 길게 엎드린 다른 스페인인의 목숨을 끊고 있다. 그는 역시나 배신자, 협력자, '친불파'이다. 이 사형 집행자들 가

운데 한 사람은 무기를 그의 항문에 찔러 넣는다. 명백히 경멸적인 표현인 "천민"이라는 설명은 민중의 어두운 측면을 가리킨다. 이러한 구분은 불필요한 것이 아니다. 우리는 민주주의 체제와 민중주의 체제를 대조함으로써 동일한 실체의 바로 이 두 면을 구별하게 된다. 민주주의 체제가 민중을 모든 권력의 원천이자 체제의 활동의 최종 수혜자로 본다면, 민중주의 체제는 일시적으로 우세한 열광에 조종된다. 전자는 공공의 이익을 위해 노력하지만 인기가 없을 수 있고, 후자는 민중의 취향에 영합한다.

다음 판화에서 사람들은 숨이 끊어진 시체의 양발을 밧줄에 묶고 계속 때리면서 끌고 가는데, 이렇게 함으로써 애국심의 새로운 증거를 내보이는 것이다. 의미는 분명하다. 약식 처형이 끝났으니, 이제 개선 행진에 참여할 수 있다는 것이다. "그는 그럴만했다"라는 설명은 명백히 반어적이며, 동시에 〈참화 6〉의 "당해도 싸다"와 매우 흡사하다. 그래서 우리는 대포 옆의 여인을 그린, "대단한 용기!"라는 설명이 붙은 '애국적인' 판화인 〈참화 7〉도 반어적으로 이해해야 하는 것은 아닌지 의문을 품게 된다. 아무리 '다른 편'에 맞서 '우리 편'을, '나쁜 이들'에 맞서 '착한 이들'을 지킨다 하더라도, 이 여인이 쏜 대포는 모든 폭발이 그렇듯 죽음과 비탄을 불러올 것이다. 고야는 병사들의 영웅적 무훈이 아니라 "전쟁의 치명적 결과"를 보여주려 애썼다.

곧바로 이어지는 판화들이 바로 그것을 보여 준다. 여성들의 군인다운 용맹성을 보여 주는 연작이 끝나자마자, 강간의 피해자라는 좀 더 익숙한 역할로 여자들을 표현한 그림들이 이어진다(〈참화〉 9, 10, 11, 13, 19, GW 1005, 1006, 1007, 1011, 1019). 〈참화 10〉(**그림 14**)의 설명 "이 여자들도 마찬가지다"는 앞선 판화의 "그녀들은 원하지 않는다"에 이어진다. 이 그

림은 어느 것이 누구의 팔다리인지 알 수 없을 정도로 기이하게 얽힌 상태를 보여 주는데, 몸의 윤곽이 망가짐으로써 도덕 규칙의 위반이 배가된 듯하다. 그러나 이 장면의 전체적인 의미에는 한 치의 의심도 없다. 바로 강간과 죽음에 관한 것이다. 21세기 사람들에게 이 장면은 유고슬라비아나 콩고에서 일어난 집단 강간과 학살을 연상시킨다. 또 (위로의 말은 아니지만) 이러한 폭력의 형태가 최근의 산물이 아니며 먼 나라 사람들만의 것도 아니라는 사실도 상기시켜 준다. 전쟁은 대살육과 잔학 행위, 기근을 가져온다.

『전쟁의 참화들』의 이 부분을 지배하는 것은 폭력의 쇄도 앞에서 이는 분노의 외침이다. 맨 앞의 여섯 점의 판화(〈참화〉 2에서 7까지)만이 전투를 보여 주며, 판화집의 이어지는 부분에서 고야는 희생자들, 즉 행하는 자가 아닌 당하는 자들을 표현하는 데 집중한다. 적어도 판화의 절반이 그들에게 할애되어 있다. 그들은 강간이나 기근(〈참화〉 48에서 64), 고문이나 사형의 희생자들이며, 전투의 폭력을 피해 달아나거나(〈참화〉 41에서 45) 약탈에 몰두하는 민간인들이다. 생존자들은 죽은 자들의 옷이나 신발을 벗기는데, 그렇게 해서 큰 힘 들이지 않고 필요한 것들을 장만한다.(〈참화〉 16, 24, 25, GW 1017, 1033, 1035)

고야는 수북한 시체를 보여 준다. 발가벗은 시체가 쌓여 있는 모습은 우리에게 강제 수용소의 장면을 떠올리게 한다(다하우 수용소에서 살아 돌아온 조란 무시치[71]는 그가 겪은 일을 재현한 그림은 고야의 작품에서만

71) 조란 무시치(Zoran Mušič, 1909~2005)는 슬로베니아 태생의 화가이자 판화가로 빈과 파리에서 주로 활동하고 말년은 베네치아에서 활동했다. 다하우 수용소에서의 체험을 바탕으로 어두운 죽음의 장면을 단색의 톤으로 형상화한 많은 데생과 회화 작품을 남겼다.(옮긴이)

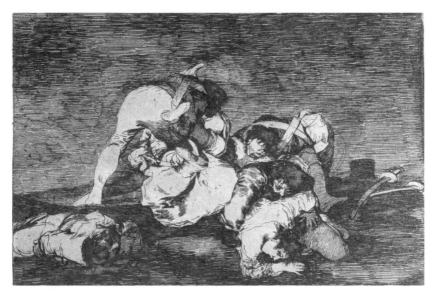

그림 14 〈이 여자들도 마찬가지다〉(참화 10)

발견할 수 있었다고 했다). 가장 오래된 판화 가운데 하나인 〈참화 18〉 (GW 1020, **그림 11**)은 아무렇게나 놓인 시체 더미를 우리 앞에 가져다놓 는다. 두 증인이 시체 더미를 바라보고 있는데 이들은 평범한, 그래서 절망 한 사람들이다. 그중 한 사람은 짓눌린 관찰자로, 화가일 수도 있다. 부패 하는 시체들의 악취가 그림을 뒤덮는다. 기근기와 관련된 판화인 〈참화 6 0〉(GW 1094)도 이와 매우 흡사한데, 시체들 한가운데 유령 같은 인물이 넋을 잃은 채 서 있는 이 작품에는 "그들을 도와줄 사람은 아무도 없다"라 는 설명이 달려 있다. 또 다른 판화 〈참화 12〉(GW 1009)는 몸이 잘린 채 썩어 가는 시체 더미 때문에 구토하는 남자를 보여 주는데, 설명으로 절망 어린 묘비명이 적혀 있다. "당신은 이러려고 태어났다." 〈참화 18〉의 설명

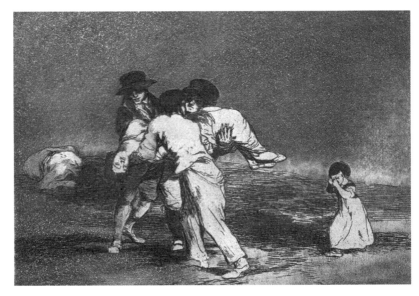

그림 15 〈불행한 어머니!〉(참화 50)

은 간단히 "그들을 매장하다 그리고 침묵하다"이다. 그러나 이 간결함이
많은 것을 담고 있다. 희생자들의 면전에서, 설교는 적절치 않다. 가해진
모욕을 되갚아야 할 정당한 이유나 필요성을 내세우는 그 어떤 논거가 이
러한 대량 학살을 정당화할 수 있단 말인가?

　전쟁의 직접적인 희생자들에다, 마드리드 함락으로 인한 민간인 기근
희생자들까지 더해졌다. 그 결과에 수반되는 재앙으로, 거지로 전락하고
강간과 집단 사망이 잇따랐다. 가장 심금을 울리는 그림 중 하나는 젊은 여
자의 시체를 세 남자가 들고 가는 장면을 보여 주는데(〈참화 50〉, GW
1074, **그림 15**), 좀 떨어진 곳에서 어린 여자아이가 눈물을 훔치며 따라오
고 있다. 순수한 상태의 이 절망은 판화를 가득 채운 균일한 그리자유[72]

기법으로 인해 더욱 강조된다.

『전쟁의 참화들』의 또 다른 그림들은 (이 판화집에서 가장 빈번히 다루어지는 주제인) 매우 다양한 방법의 개인 또는 집단 처형 장면을 보여 주는데, 여기서 인간의 상상력은 마음껏 펼쳐지는 듯 보인다. 또는 적의 시체에 대한 악착같은 증오를 보여 주기도 한다. 〈참화 33〉(GW 1048)은 톱으로 벌거벗은 남자를 자르는 두 프랑스 군인을 그렸다. 〈참화 39〉(GW 1055)에는 "대단한 위업! 시체를 가지고!"라는 반어적인 제목이 붙어 있는데, 마치 정육점 도마에 놓인 듯 토막 난 여러 구의 시체를 보여 준다. 오늘날 이 시체들은 같은 스페인 사람들에 의해 '배신자'로 처형된 사람들로 본다. 고야가 읽었을 당시의 신문들에 이러한 훼손과 절단의 사례가 많이 실려 있었기 때문이다. 1809년 7월 9일 타라고나에서 열린 "인민재판"에서는 두 "배신자"에게 이런 판결이 내려졌다. "이들을 교수형에 처하고 시체는 끌고 다닌 후에 참수하며 오른손을 자른다. 그 머리와 손은 모든 사람이 볼 수 있도록 도시의 성문에 놓아 다른 스페인 흉악범들이 본보기로 삼게 한다."[73] 반면 〈참화 37〉(GW 1052)의 산 채로 말뚝형에 처해진 벌거벗은 남자는 그 뒤로 보이는 나폴레옹 군인들에게 처형되었다. 발가벗은 희생자들은 더는 어느 진영에도 속하지 않으며, 학살에 대한 정당화는 연기처럼 사라진다. 이 모든 장면들은 〈참화 26〉(GW 1037)에 달린 설명의 의미 아래 수렴될 수 있으며, 이 문장은 여러 번 반복해서 등장한다. "이것을 차마 볼 수가 없다." 그러나 고야는 우리로 하여금 바로 그것을 보라고 한다.

72) 회색 계통의 채도가 낮은 색조(회색, 검은색, 녹색 등)만으로 그리는 기법(옮긴이)
73) Perez Sanchez, p.201 인용.

마리나 츠베타예바는 1919년 러시아의 "적군"과 "백군" 사이에 벌어진 끔찍한 내전의 희생자들을 이와 유사한 표현으로 묘사한다.

그는 백색이었다. 지금은 적색이다.
피가 그를 붉게 물들였다.
그는 적색이었다. 지금은 백색이다.
죽음이 그를 하얗게 만들었다.[74]

이런 그림들에서 가장 견디기 어려운 요소 중 하나는 행위의 폭력성에 있는 것이 아니라 무심함, 나아가 냉정함에 있다. 그 행위의 주체들은 계속해서 냉정함을 지니고 행동한다. 〈참화 36〉(그림 16)은 그러한 대표적인 예이다. 이 그림에서 우리에게 깊은 인상을 주는 것은 전경의 교수형된 사람도, 그 뒤로 보이는 다른 희생자들도 아니라, 이 사형을 감독한 프랑스 군인의 명상적이라고까지는 할 수 없지만 느슨하고 침착한 태도이다. 오늘날의 관람자에게 이것은 이라크 아부그라이브 감옥에서 찍힌 악명 높은 사진들을 연상시킨다. 전기 고문을 당하거나 개들 앞에서 겁에 질려 덜덜 떠는 사람들의 벌거벗은 몸이 겹겹이 쌓여 있는 광경보다 훨씬 충격적인 것은, 잘 먹어 건장한 미국의 젊은 남녀 군인들의 입가에 어린 미소였다. 그들에게 포로들을 고문하는 일 따위는 아무런 문제도 아닌 듯이 보였다. 고야의 이 판화에는 "여기서도 마찬가지다"라는 설명이 달려 있는데, 바로 앞의 판화에서 이미 나온 모티프인 "왜인지 알 수 없다"라는 설명에서 이

74) Tsvetaeva, t.I, p.576.

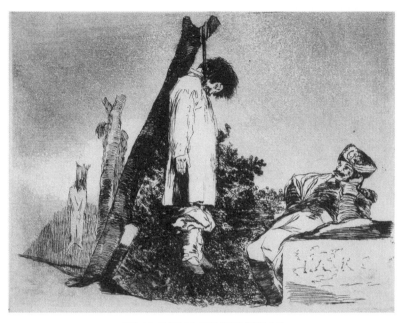

그림 16 〈여기서도 마찬가지다〉(참화 36)

어지는 맥락이다.

　고야는 애국적 파토스를 구현하는 것이 아니라, 전쟁이란 모든 '목적'보다 무거운 영향력을 떨치는 '수단'임을 보여 주려고 애쓴다. 처음에 전쟁을 일으킨 사람들은 분명 그들에게는 정당해 보이는 행동의 이유와, 달성해야 마땅하다고 판단한 목표가 있었을 것이다. 그러나 전쟁의 경험 자체는 너무나 강력하여 전쟁이 아닌 모든 것을 망각하게 만들며, 그 소용돌이 속에서 앞선 결정들과 기대 효과의 이름으로 주어진 명분들을 날려 버린다. 전쟁 행위에서 중요한 것은 전쟁을 하는 이유도, 거기서 기대되는 이익도 아닌, 전쟁을 하는 것 그 자체이다. 행위의 폭력성은 그 행위의 구실 노릇을

하는 이념을 무력화한다.

　고야의 그림들은 극도의 잔인성을 보여 준다. 머릿속에 떠오르는 몇몇 비슷한 예를 상기해 보면 특히 고야의 판화들이 얼마나 독창적인지 더 잘 파악할 수 있다. 1633년에 나온 자크 칼로의 『전쟁의 비참함과 불행』은 30년 전쟁 때 자행된 수많은 살육을 기록했는데, 고야의 그림들이 지닌 갈망이나 힘은 가지고 있지 않다. 도덕적 판단이 부재하는 이 작은 판화들은 끝나 버린 행위들을 멀찌감치 떨어져 보여 줄 뿐이며, 우리는 그 어떤 세부나 표정, 감정도 볼 수가 없다. 테오도르 드 브리와 공동 제작자들이 작업하여 16세기 말부터 발행하기 시작한 판화집 『위대한 여행』에는 아메리카 정복 과정에서 스페인 콘키스타도르들이 자행한 잔혹 행위들이 많이 그려져 있다. 하지만 "미개인"들에게 가해진 폭력을 다룰 뿐, 고야처럼 같은 나라 사람들을 상대로 한 폭력을 소재로 삼진 않았다.

　그리스도교 순교자들이나 예수 그리스도의 생을 그린 그림들도 떠오르는데, 이런 그림에서 부상당하거나 팔다리가 잘린 몸은 종교적 또는 신화적 맥락을 위해 그려진 것이다. 『전쟁의 참화들』은 이러한 그리스도교 회화의 전통에서 매우 익숙한 장면들을 그렸다. 하지만 전자에서 희생자들의 고통이 신앙의 힘을 예증하고 신의 위대함을 증명하는 것으로 간주되는 반면, 후자에서 그 고통은 헛된 것이며 어떠한 정당한 구실도 없다. 이 참화들은 저 높은 질서가 아니라 그것의 부재를 반영하며, 정화의 희생(만일 그런 것이 존재한다면)이 아니라 또 다른 살육을 부르는 살육과 비슷하다. 전쟁과 그것이 수반하는 연쇄적인 잔학 행위는 더는 고상한 목표를 위해 쓰일 수 없으며, 그저 남자들(과 때로는 여자들)이 저지를 수 있는 폭력을 드러낼 뿐이다. 시작되어서, 더 높은 이상을 옹호하고, 다른 것보다 더 성

스러운 목표를 지향하는 무언가를 찾는 것은 완전히 헛일이다. 폭력에서는, 모든 면에서 서로 반대라고 믿는 적들이 사실은 닮아 있다. 앞서 보았다시피 〈참화 2〉의 설명은 이유가 있든 없든 무심하게 사람을 죽인다고 했는데, 요컨대 방점은 '없든'에 있다. 그러나 이유의 부재가 원인의 부재를 뜻하지는 않는다. 바로 그렇기에 고야는 인간의 어두운 면을 탐색하려 애쓰며 이러한 그림들을 그리는 것이다.

이것이 바로 판화집의 맨 처음 그림에 근대의 그리스도로 표현된 『전쟁의 참화들』의 작가가 내키지 않지만 남김없이 마실 것을 감수한 쓰디쓴 잔이다. 그는 자신이 십자가 위에서 죽을 것이라고 암시하지 않는다. 그의 고통스러운 운명은 그가 앞으로 다가올 끔찍한 재난을 미리 직감적으로 느꼈다는 데에서 비롯된다. 그는 자기 주위에서 그것이 행해지는 것을 보았고, 인간이 어떤 악을 저지를 수 있는지를 사람들에게 보여 줄 의무가 스스로에게 지워졌다고 느꼈다. 옛날의 본보기인 그리스도와 달리 고야는 그 어떤 구원이나 육신의 임박한 부활 또는 영혼의 불멸성도 믿지 않기에, 그의 임무는 한층 더 벅차다. 그가 보여 주는 형태의 죽음은 전혀 돌이킬 수 없는 듯하며, 화가는 어떤 위로도 하지 않는다.

전쟁담은 생동감이 넘치며 용기와 힘, 연대 의식이 펼쳐지는 장소를 재창조한다. 그러나 전쟁 자체는 평화기에 행해진 인간 행동의 의미를 상실하게 만든다. 고야는 그림들을 통해 전쟁의 바로 그런 결과를 보여 주기를 갈망했던 것이다. 아마도 회화의 역사상 처음으로, 전쟁의 모든 화려한 위용과 매력을 벗겨냈다. 고야의 전쟁 그림은 영웅적 장면이 아닌, 추잡한 학살을 담아낸다. 고야의 그림에는 최소한의 미화 시도도 없다. 그 토막 난 몸과 겁탈당한 여자들, 목매달린 사람들은 아름답지 않다. 이 판화들을 보

면서 기법의 완성도를 칭찬하는 데 그친다면 고야의 의도에 반하는 일일 것이다. 그가 불러일으키고 싶은 반응은 "전쟁은 끔찍하다"이다. 그는 그림에서 지시적인 기능 외에 다른 기능은 모두 없애 버리며, 마치 약음기(弱音器)를 댄 듯 자기 자신의 반응을 자제하고 관람자를 겨냥해 교훈을 끌어내는 일을 삼간다. 그는 자기가 보여 주는 것을 극적으로 만드는 일을 피하며, 그 일은 세계가 제자리에서 맡아 할 뿐이다. 또 그는 선의를 늘어놓는 것도 피한다. "자비"라는 설명이 붙은 판화(〈참화 27〉, GW 1038)는 이런 면에서 의미심장하다. 그리스도교의 이 중심 덕목은 여기에서 매우 범속하게도 학살된 이들의 벌거벗은 시체를 구덩이에 밀어 넣는 일과 관련된다. 고야는 오직 하나의 목표만 추구한다. 바로 전쟁의 진실, 거기서 벌어지는 인간의 폭력, 평화로운 시절에 통용되던 모든 고유한 가치의 파괴를 보여 주는 것이다.

공간 자체가 전복된 듯하고, 산발적으로 보이는 나무들도 다 절단되어 있으며, 더는 하늘과 땅이 구분되지 않는다. 이런 점에서 가장 놀라운 판화는 "전쟁의 참화들"이라는 설명이 달린 〈참화 30〉(GW 1044, **그림 17**)인데, 이 연작의 최초 출판사들이 바로 여기에서 작품집 제목의 영감을 얻었다. 이 그림에서 갈가리 찢긴 남자와 여자들의 시체는 다시금 무중력 상태에서 떠다니는 우주인들을 닮았다. 시체들은 안락의자 하나와 다른 여러 사물들로 인해 이러한 움직임 속으로 섞여든다. 이 집 위로 대포알이라도 날아든 걸까? 여기서 비롯되는 혼돈의 이미지는 피카소의 〈게르니카〉가 부럽지 않으며, 전쟁의 파괴에 대한 잊을 수 없는 상징을 이룬다. 사람들뿐만이 아니라, 그들이 살았던 공간도 학살되었다. 그리고 그 공간은 화가와 그의 그림을 보는 관람자들이 살고 있는 공간이기도 하다. 물질적 지표의

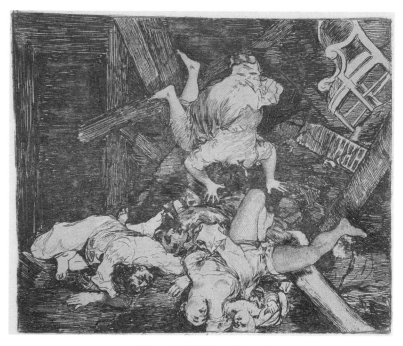

그림 17 〈전쟁의 참화들〉(참화 30)

상실은 모든 도덕적 지표가 실종된 것의 결과와 같다. 고야가 그리고 새긴 그림들은 보이는 것의 세부와 선 표현의 높은 수준에서 유례없는 연작을 이룬다.

같은 시기에 그린 몇몇 데생을 보면 이런 느낌이 배가된다. 그중 하나는 "똑같을 것이다"라는 설명이 달린 〈참화 21〉을 위한 작업인데, 최종 판화는 이것과 사뭇 다르다. 데생(GW 1028, **그림 18**)은 세피아 담채화로 즉각적인 표현력을 발휘하는데, 죽은 자와 산 자가 서로 비슷하여 각각의 병사가 어느 편에 속하는지 구별할 수가 없다. 그들의 몸짓은 말을 하는 듯하나

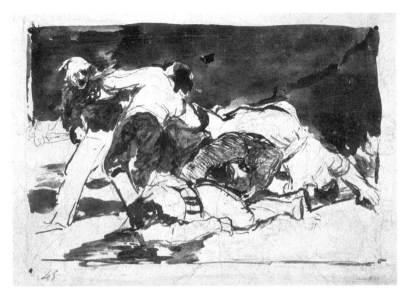

그림 18 〈똑같을 것이다〉

얼굴은 아무 말이 없다. 하늘은 검고, 땅은 하얗다. 또 다른 검은 세피아 작품인 GW 1148에서는 전투가 훨씬 진척되어 있다. 병사 하나는 땅바닥에 있는데 왼손의 몸짓과 얼굴 표정에 고통이 집약되어 있고, 또 다른 병사가 그를 죽일 채비를 한다. 하지만 아마 그전에 그는 세 번째 공격자의 타격에 쓰러지지 않을까? 다시 한 번, 사용된 방법이 화가의 목표와 기막히게 맞아떨어진다. 붓놀림의 속도감은 전투의 급박함을 흉내 내며, 흑과 백의 유희 같은 형태들의 상호 침투는 전쟁의 혼란과 폭력을 영원히 고정시킨다.

고야는 왜 『전쟁의 참화들』을 제작했을까? 이 질문에 대한 답은 간단한 듯싶다. 그러지 않을 수가 없었기 때문이다. 직접 겪고 보았기에 그는 귀중한 중인이 되었다. 강제 수용소의 생존자들이 살아 돌아왔을 때 인간이

어떤 짓을 할 수 있는지 사람들에게 알리기 위해 자신들이 아는 것을 이야기해야 한다는 사명감을 느낀 것처럼, 그도 비탄의 외침을 내뱉어야 할 필요를 느꼈다. 그것이 모든 희생자들과 연대하고 살인에 살인으로 답하지 않아도 됨을 보여 주는 그의 방식이었다. 그는 이 그림들을 출판하기를 포기했지만, 그렇다고 판화를 새기고 보존하려는 결심이 수그러들지는 않았다. 그는 언젠가는 반드시 이 그림들이 임자를 만나리라고 되뇌었을 것이다(그의 사후 35년 만에 그 일은 이루어진다). 소중한 메시지를 담고 바다에 던져진 병처럼, 전쟁에 관한 그의 보고서는 마침내 뭍에 닿았고, 새로운 거주자들이 그것을 발견하여 해독하였다.

살인, 강간, 산적, 군인

1812년 아내가 사망할 당시 고야가 소유한 재산 목록을 보면 그 이전에 그린 그림들에 대해 개략적으로 파악할 수 있다. 그 그림들 가운데 상당수는 진행 중이던 사건들과 관계가 있다(카탈로그에 GW 914~946번으로 실린 작품들이다). 그중 몇 점은 재산 목록 내에서 "전쟁의 12가지 공포"로 지칭되는 그룹을 형성한다. 하지만 우리는 이 그림들의 제작 연도는 알지 못하며, 이 중 몇 작품이 1808년 시작된 "피비린내 나는 전쟁" 이전의 것일 가능성은 있다. 고야는 자기가 보거나 들은 것뿐만 아니라 스스로 "슬픈 예감"이라 명명한 것, 인간의 폭력적 본성의 "치명적인 결과들"에 대한 두려움으로부터도 영감을 얻었을 것이다. 앞서 살펴보았듯이, 그의 그림들은 진행 중인 사건들의 직접적인 반영이 아니라 그 사건들이 그의 내면에 불러일으킨 사색의 결실이다.

그래서 이 그림들 중 몇몇은 화가의 아틀리에에 그대로 있었고, 다른 몇

몇은 수집가들에게 팔렸다. 하지만 모두 그 자신이 주도하여 그린 것이지, 주문을 받아 생산한 것이 아니다. 이 작품들은 고야라는 이중적인 화가의 개인적이고 사적이며 내밀한 부분에 속한다. 판화에서 그랬듯이, 여기서도 고야는 영웅적인 전사들보다는 전쟁의 얼굴을 하고 있든 그렇지 않든 보편화된 폭력에 짓밟히는 무력한 희생자들을 보여 준다. 1793년부터, 그는 자기가 살고 있는 세계의 진실을 드러내기 위해 애썼다. 그러기 위해 그 세계의 변두리에 사는 사람들, 즉 범죄자와 죄수 또는 정신 이상자들을 표현하는 데 몰두했다(도판 4, 5, 6). 이 새로운 그림들 중 몇 점에서는 죄수들을 볼 수 있는데, 족쇄가 채워진 한 남자 뒤에 짓눌린 채 서 있는 소수의 사람들 무리(GW933)나 자기 감방에서 처형을 기다리는 여자(GW 915)를 그린 그림도 있다. 보호소에 갇힌 페스트 환자들을 그린 그림(GW 919, 도판 10)에서는 감옥의 둥근 천장과 비슷한 천장이 안쪽의 창문으로부터 들어오는 빛을 받고 있다. 그들의 자세에서는 수감자들이 그러하듯 절망이 읽힌다. 그들은 결코 그 장소를 떠나지 못할 것이다. 여기서는, 죽어 가는 자들이 시체들과 뒤섞여 있다.

　다른 몇몇 장면은 『전쟁의 참화들』의 주제와 더 직접적으로 연관된다. 내전은 전투에 참여한 이들 가운데서 희생자를 냈을 뿐 아니라, 모든 사회 질서를 정지시키고 공동생활의 규칙을 파기하는 결과를 가져왔다. 야만적인 힘이 법을 대신했다. 그러나 스페인이 통제 불가능한 떼거리들에게 시달리기 시작한 것은 이미 수년 전부터였다(『사라고사에서 발견된 필사본』의 세계는 여전히 유효하다). 고야는 폭력적 대결의 연속되는 여러 단계를 담은 작은 그림들로 이루어진 여러 개의 연작을 남겼다. 그 가운데 하나는 당대에(1806년) 풍문으로 떠돌던 사건에서 출발하는데, 한 산적이 자기가

잡았던 수도사에게 도리어 무기를 빼앗기고 잡힌 일이다. 여섯 점의 그림 (GW 864~869)은 연재만화 식으로 사건을 재구성한다. 이보다 앞서 그려졌을 세 점의 그림으로 이루어진 또 다른 연작은 산적들에게 잡힌 여행자 무리의 불운을 이야기한다. 이 주제는 〈역마차 습격〉(**도판 4**)을 비롯해 고야가 이미 여러 번 다룬 것이다. 이번에는 공격이 유난히 잔혹하며, 그 결과가 노골적으로 제시되어 있다. 이 연작의 첫 번째 그림(GW 918, **도판 11**)은 남자들을 처형하는 장면을 그렸는데, 한 남자는 벌써 바닥에서 애원하고 다른 남자는 눈이 가려진 채 기도한다. 산적들은 이런 애걸복걸에 전혀 동요하지 않는 듯하다. 한 여자가 그들의 마음을 돌려 보려 애쓰지만 역시 소용이 없다. 다음 순간에 어떤 일이 벌어질지 무기들이 말해 준다.

이어지는 장면(GW 916, **도판 12**)은 동굴처럼 생긴 공간의 내부에서 벌어지는데, 아마 산적들의 소굴일 것이다. 남자들은 이미 제거되고, 이제 여자들이 자기 운명을 겪어 내야 할 시간이다. 산적 중 한 명은 발가벗겨진 여자 하나를 겁탈하는 중이고, 또 다른 산적은 두 번째 여자의 마지막 남은 옷가지를 벗기고 있다. 세 번째 산적은 자기 차례를 기다리며 망을 본다. 그림의 중앙부를 차지하는 여자는 관람자의 정면에 놓임으로써 마치 가담자인 양 관람자를 그림 안으로 끌어들인다. 마침내 세 번째 그림(GW 917, **도판 13**)은 이 불길한 연속 장면의 최종 행위를 보여 주는데, 산적 중 하나가 막 겁탈한 여자 쪽으로 몸을 기울이고 칼로 찔러 죽인 참이다. 이미 여자의 몸에서는 피가 흐른다. 이 삼부작은 신체 표현의 정확성과 묘사된 행위의 폭력성 때문만이 아니라, 모든 질서를 능가하거나 그 질서에 도사리고 있는 혼돈을 연상시키는, 어찌 보면 인간의 몸 내부까지도 연상시키는 파편화된 배경 처리 때문에 기억할 만하다. 어두운 색조가 그림을 지배하

며, 밝은색은 옷과 남아 있는 불씨, 반짝이는 피에 드물게 사용되었을 뿐이다. 앞서 〈역마차 습격〉에서처럼 사건 전체를 한눈에 보여 주는 파노라마 시점 대신, 여기서는 그림의 감정적 효과를 점증적으로 높이는 세 개의 클로즈업이 주목된다.

다른 두 그림은 비슷한 사건을 그렸는데, 어떤 순서로 보아야 할지는 알 수 없다. 반라의 두 여자가 겁탈당한 채 무기를 든 남자들에게 끌려가고, 한 아이가 울며불며 그중 한 여자를 붙잡으려 하지만 소용없다(GW 931). 또 다른 아이는 옷이 거의 벗겨진 채 바닥에 누운 엄마를 강간하려는 남자를 막으려고 애쓴다. 발가벗겨진 여자 시체들이 옆에 있는 나무에 발이 묶여 매달려 있는데, 다음 희생자에게 닥칠 운명을 예고하는 듯하다(GW 930, **도판 14**). 이런 장면들은 〈참화 11〉 같은 판화들의 메아리를 이룬다. 고야는 이런 약탈 행위나 강간을 목도하지 않았으며, 아마 감옥이나 감방에도 들어가 본 일이 없을 것이다. 이런 사건의 존재를 어디선가 들어서 알았을 테고, 거기서부터 상상력을 발휘하여 그림의 명확한 윤곽을 만들어 냈다.

전쟁 장면들은 이러한 작품들 내에서 딱히 떼어지지 않는다. 〈교수형 당한 수도사〉(GW 932)는 네 인물을 그렸는데, 한 군인이 뻣뻣하게 군은 수도사의 시체를 내리고 있고 두 여자가 울부짖으며 내달려 온다. 〈전쟁 장면〉(GW 948)은 부에노스아이레스 국립미술관에 있는 일군의 그림들 중 하나로 종종 고야의 작품이 맞는지 의심받기도 하는데, 전투 장면을 그린 드문 예에 속한다. 두 무리의 병사는 서로 너무 가까이 있어 총이 목표물을 빗나가기 어려울 정도이다. 두 열의 사격수들이 마치 거울을 보듯 마주 보고 서 있는데, 오른쪽의 사격수들은 〈1808년 5월 3일〉(GW 984) 속의

군인들과 비슷한 자세로 도열해 있다. 다만 여기서는 왼쪽에 무력한 희생자들 대신 또 다른 군인들이 있다는 점이 다를 뿐이다. 형제이자 적인 두 무리는 동시에 발포한다. 두 열로 늘어선 이 남자들 앞에 전투에 참여하지는 않지만 고스란히 겪어 내고 있는 몇몇 인물이 있다. 한 여자는 양팔을 활짝 벌렸는데, 〈1808년 5월 3일〉에서 두 팔을 번쩍 들고 있는 희생자를 연상시킨다. 다만 아이 하나가 여자의 옷자락에 매달려 있다. 두 번째 여자는 그녀의 발아래 죽은 채 누워 있다. 세 번째 여자는 기도하는 몸짓으로 두 손을 모으고 무릎을 꿇었는데, 그 앞에 역시 무릎을 꿇은 남자가 한 군인으로부터 공격을 받고 있다. 병사들 뒤로는 누군지 알 수 없는 인물이 그들에게 등을 돌린 채 서 있는데, 마치 날개처럼 두 팔을 공중으로 들어 올렸다. 색이 칠해지지 않고 윤곽도 불분명한 이 인물은 절망에 사로잡혀 지척에서 펼쳐지는 살육의 현장에서 두 눈을 돌려 버린 영혼, 초자연적 존재를 나타낸 것 같다.

또 다른 장면(GW 921, **도판 15**)은 군영을 그렸는데, 공격자들(산적들일까?)이 한 무리의 군인을 향해 총격을 하는 중이다. 바닥에는 시체들과 부상자들의 몸이 뒤섞여 있고, 겨우 숨이 붙어 있는 남자를 옮기는 사람도 보인다. 군인들과 한편이었을 한 여자가 울음을 터뜨리는 아기를 팔에 안고 맨발로 도망치려고 한다. 이 그림에서는 『전쟁의 참화들』의 다른 몇몇 판화에서 보았던 요소들을 발견할 수 있다. 〈참화 26〉에서처럼 오른쪽에 당장에라도 발포할 듯한 총들이 줄지어 있고, 〈참화 41〉처럼 사람들은 서로 도우면서 총화를 피하며, 〈참화 44〉에 서둘러 탈출하는 마을 사람들과 함께 그려진 것처럼 여기에도 전경에 어머니와 아이가 있다. 그림 속 여자의 얼굴은 몇 개의 선으로 단순화되어 있음에도 고야가 그때까지 그린 가

장 잊을 수 없는 얼굴 중 하나이다. 세 번의 붓질이면 족했다. 겁에 질린 표정은 우리의 기억 속에 영원히 고정된다. 마치 우리와 훨씬 가까운 시대의, 네이팜탄 폭격을 맞은 마을에서 도망치는 아홉 살 베트남 소녀를 찍은 닉 우트의 그 유명한 사진을 볼 때처럼 말이다. 오늘날 역사가들은 이 그림들의 주인공을 산적들로 보기도 하고 병사들로 보기도 한다. 분명 고야에겐 그 일이 직업인 산적들이나 나라 곳곳을 옮겨 다니는 군인들이나 별 차이가 없었다. 예의 따위 없이 자기의 의사를 남에게 강요하는 이는 늘 무기를 든 남자들이었고, 어디서건 그들의 희생자는 민간인과 여자들, 아이들이었다. 강간 장면에서 고야는 남자(혹은 여자)의 성기를 그리지 않았는데, 그가 관심을 둔 것은 생체 구조가 아닌 몸짓이었기 때문이다.

역시 19세기의 첫 10년 사이에 제작된 네 점의 그림으로 이루어진 연작은 완전히 다른 형태의 폭력을 보여 주는데, 바로 아메리카의 "미개인들"의 폭력이다. 고야는 아마 아메리카 대륙에서 원주민들(그의 시대에는 식인종으로 간주했다)이 자행한 학살에 관한 몇몇 이야기를 기억해 냈을 터인데, 그로부터 식인의 모티프를 작품에 가져왔다. 그러나 실은 그럴 필요가 없었다. 야만성은 이미 당시 스페인에서 기세를 떨치고 있었고, 더욱이 이제 그는 우리 각자의 내면에 그것이 도사리고 있음을 알게 되었다. 역시나 발가벗은 여인의 머리를 자르고(GW 924), 목매달리고 땅에 던져진 두 남자의 주검을 즐겁게 토막 내며(GW 922), 한 남자는 자기가 방금 자른 팔과 머리를 흔들어 대고 여자 몇몇이 가만히 그 장면을 지켜보는(GW 923, **도판 16**) 모습은 바로 벌거벗은 야만인들, 아니 유럽의 얼굴 아닌가? 그러니 〈참화 39〉처럼 조각조각 잘린 나체들을 보여 주는 『전쟁의 참화들』의 판화들을 어찌 생각하지 않을 수 있는가? 연작의 마지막 그림에서 남자의

다리 자세는 마녀들이 취하고 있는 자세(〈변덕 65〉, **그림 8**)를 연상시키는데, 이 이국의 식인종들의 다른 몸짓들과 마찬가지로 이 자세는 관찰보다는 고야의 상상의 산물이다. 이 강탈과 전쟁 혹은 식인 장면들은 전혀 어떤 일화를 다룬 것이 아니다. 고야는 때로는 "미개인들"이 때로는 "문명인들"이 저지르는 이러저러한 통탄할 행위를 규탄하고자 했다. 그는 여러 가지 형태를 통해 폭력 그 자체를, 모든 인간 공동체에 내재하며 적절한 상황이 되면 드러나고야 마는 그 폭력의 모습을 보여 준다.

고야는 극단적인 폭력의 장면을 나타내는 데 만족하지 않고, 이런 그림들에서 그 자신이 회화의 관습을 범한다. 그의 붓질은 격렬하며 인물들의 윤곽선 밖으로 비어져 나간다. 그의 색조는 매우 제한되어 거의 단색에 가까운데, 노란색과 갈색, 진한 녹색이 탁하게 뒤섞인 채 검은색에 잠겨 있다. 땅에서 돌무더기로, 나무 덤불에서 하늘로 중간 단계 없이 바로 이어진다. 사실 이 하늘은 하나가 아니다. 어둠 속에서 나타나는 것은 거대한 바위와 상상의 나무들, 어렴풋한 지면이다. 익숙한 풍경은 하나도 식별할 수가 없다. 여기서 자연은 인간의 폭력의 감정적인 연장일 뿐이며, 감옥과 병원의 둥근 천장 방만큼 무기력함을 느끼게 한다. 병사－산적들의 모습은 종종 사실적이지만, 다른 때는 그 윤곽이 흐려져서 유령 같기도 하다. 그들의 표정을 볼 수는 있으나, 얼굴은 개별화되어 있지 않다. 또다시 도덕 법칙의 폐기가 물리 법칙을 뒤흔들어 놓은 듯하다.

같은 시기의 작품으로 좀 더 수수께끼 같은 그림이 있는데, 오늘날에는 고야의 작품이라는 견해에 이의가 제기되고 있다. 알레고리 방식으로 전쟁을 표현한 이 그림은 바로 〈거인〉(또는 〈거상(巨像)〉, GW 946)이다. 아래쪽에는 남자와 여자, 소와 말들이 자기들 위로 불쑥 나타난 거인에 놀라

흩어지는 모습이 보인다. 그렇다면 이 거인은 무엇의 상징인가? 그림의 인물들이 이 환영을 보고 겁에 질려 달아나려 하는 것으로 보아, 스페인 국민의 상징은 아니다. 또 고야는 프랑스 군인을 한 번도 초자연적으로 묘사한 적이 없으므로, 나폴레옹의 상징이라 할 수도 없다. 어쩌면 이 거인은 외국인 점령군과 스페인 반란군 모두를 사로잡아 버린 전쟁의 망령 그 자체, 제자식을 잡아먹는 사투르누스처럼 피에 굶주린 마르스가 아닐까? 고야(혹은 그와 가까웠던 화가)는 이 그림을 해독할 열쇠를 남겨놓지 않았다. 한 판화(GW 985)는 초승달 아래 앉아 있는 거인을 보여 준다. 이 거인은 좀 더 진정되어 보이지만, 그렇다고 별달리 마음이 놓이지는 않는다. 인간의 마음에 감춰진 폭력성을 시각화한 이 괴력의 존재로부터는 어떤 선한 것도 비롯될 수 없다.

전쟁의 공포를 표현한 회화, 판화, 데생에 걸친 이 일련의 이미지들은 계몽주의 사상에 대한 관습적인 이미지와 다시금 단절한다. 『변덕들』은 인간의 환상과 악몽을 드러냄으로써, 인간 존재가 이성과 의지의 지배만을 받지 않는다는 것을 보여 줌으로써 인간에 대한 일반적인 견해를 변형시킨다. 전쟁의 이미지들은 더 멀리 나아가서, 어떤 상황에서는 도시와 시골의 평화로운 주민들이 살인자와 고문자로 변할 수 있음을 우리에게 보여 준다. 그렇다고 해서 계몽주의의 가장 명철한 사상가들이 그런 의심을 전혀 안 했을 것이라고 생각해서는 안 된다. 오래된 이야기가 전하는 것과는 달리, 루소는 악의란 사회를 이루어 사는 인간들(그런데 그렇지 않은 경우는 없다)에게 고유한 것이며 인간들이란 일반적으로 "서로 해를 끼치려는 어두운 경향"75)에 의해 고무된다는 것을 알고 있었다.

어쨌든 분명한 것은, 고야가 왕실에서 주문한 태피스트리를 위한 작업

을 하면서 상상의 민중을 그리던 시절 이후로 상황이 변했다는 사실이다. 그 민중은 기쁨 속에 고된 일을 하고 나면 평화로운 축제를 즐기던 즐거운 농민과 도시민들이었다. 그러나 이제 화가는 그러한 민중에게 또 다른 얼굴도 있음을 안다. 적을 고문하고 폭행하며 그 시체를 토막 낼 태세를 갖춘 천민의 얼굴 말이다. 화가는 인간들의 무식의적 욕망뿐 아니라 그 인간들이 저지를 수 있는 행위에도 눈을 떴다. 그렇지만 인간들이 서로에게 가하는 고통을 일람표 적듯 상세히 묘사하며 희열을 느끼는 사드 같은 이와 달리, 고야는 거기서 어떤 환희도 느끼지 않는다. 그는 그저 얼핏 들여다본 인간의 심연을 충실히 표현하는 데 만족할 뿐이다. 만약 그 심연이 고야의 내면에서 불러일으킨 감정이 있었다면 그건 오히려 낙담이었을 것이다.

고야는 자유주의 사상의 옹호나 조국과 전통적 정체성의 옹호, 혹은 우리 어머니 교회와 하느님의 옹호와 같은 고결한 가치의 이름으로 최악의 범죄가 실행된다는 것을 잊지 않는다. 아름다운 설교와 장엄한 강령은 결코 폭력과 파괴를 막아 주는 보장물이 되지 못한다. 왜냐하면 그 설교와 강령을 실현하기 위해 사용된 수단이 처음의 목표를 허사로 만들어 버리기 때문이다. 더 나쁜 것은 선에 봉사하고 인류의 행복에 기여한다는 진지하고 열정적인 신념이 앞으로 저지를 모든 횡포에 최적의(그리고 일반적인) 구실을 그 신념을 지닌 이들에게 제공해 준다는 점이다. 모든 사람이 받을 수 있는 구원의 관점에서 몇 가지 '부수적인 손실'이 얼마나 중요성을 갖겠는가? 이미 3백 년 전에 에라스뮈스가 이르기를, 간절히 바라는 높은 목표에 집착하다 보면 그것에 도달하기 위해 사용되는 수단이 우리를 그 목표

75) Rousseau, p.175.

로부터 날마다 멀어지게 만든다는 것을 잊게 된다고 하였다. 스스로 그리스도교 신앙을 헌신적으로 섬긴다고 믿는 교황과 가톨릭교회의 군주에 관해 이야기하면서, 에라스뮈스는 이렇게 확언한다. "오늘날에는, 마치 예수 그리스도가 사라진 것처럼 (…) 그들은 검으로 교회를 지킨다. 전쟁은 (…) 너무나 치명적인 전염성이 있기에 풍속을 완전히 부패시키며, 너무나 부당하여 최악의 악당들이 하는 짓거리와 다를 바 없고, 예수 그리스도와 양립할 수 없을 만큼 불경하다. 그들은 오로지 전쟁에만 열중하느라 나머지 모두를 버린다."[76]

고야는 계몽주의를 도입하고 독립을 위해 싸우며 신을 섬긴다는 이 고상한 계획들이 가져온 황폐한 결과를 그렸다. 그리고 선의 유혹이 악의 유혹보다 위험하다는 것을 증명해 보였다. 고통을 가하지 않고 범죄에 참여하지 않는다 해도, 정신의 자유나 국가의 자유를 열망하기 때문은 아니다. 바로 그렇기 때문에 고야는 그림 속에서 자유나 선을 위해 싸우는 자들을 노상강도나 식인종과 동일하게 다룬 것이다. 이런 면에서도, 그의 명석한 통찰은 우리에게 예언적 행보로 보인다.

76) Erasme, *Éloge de la folie*, LIX, in *Oeuvres choisies*, p. 203~204.

평화의 참화들

1813년 6월, 웰링턴 군대는 조제프 보나파르트 군대와 싸워 승리한다. 몇 달 후, 페르난도는 1808년에 잠시 차지했던 왕위를 되찾으려고 스페인으로 돌아온다. 그사이의 공백기에 마드리드는 애국의 분위기에 젖어 있었다. 고야는 서둘러 가문(家紋)에 다시 금테를 두를 준비를 한다. 1814년 2월에 그는 잠정적으로 권력을 쥐고 있던 섭정 정부에 청원서를 올리는데, 그것을 요약한 보고서에 따르면 이런 내용이었다. "그는 유럽의 폭군에 맞선 우리의 영광스러운 봉기의 가장 숭고하고 영웅적인 행동이나 장면을 붓을 빌려 영원히 기록하고자 하는 열렬한 야망을 피력하였다. 그리고 자신이 처한 절대적 궁핍과 그로 인해 그토록 흥미로운 작업의 비용을 부담할 수 없는 상황에 관심을 가져 줄 것을 부탁하면서, 이 작업을 실현할 수 있도록 얼마간의 보조금을 지원해 달라고 국고에 요청하였다." 자주 그랬듯이, 고야는 이중의 목표를 겨냥한다. 그는 한편으로는 자신의 재정 상태를

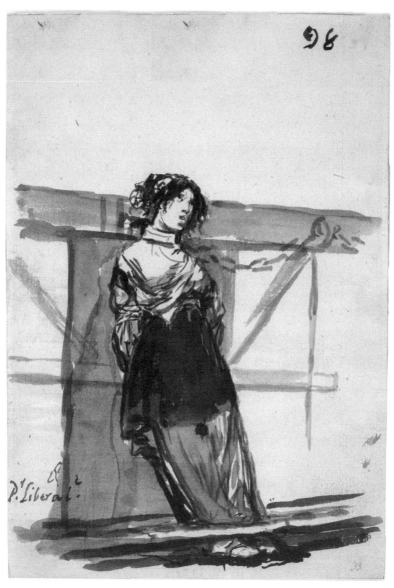

그림 19 〈그녀가 자유주의자였기 때문에?〉

개선하고자 했는데, 실상 "절대적 궁핍"이라는 표현은 그의 재정 상태를 무척 과장한 것이며 1812년의 목록을 보면 그 반대임이 드러난다. 고야는 늘 자신의 수입을 적극적으로 그리고 효과적으로 관리했다. 다른 한편으로 그는 틀림없는 애국자라는 평판을 얻길 원했는데, 아마도 바로 그가 그런 사람이 아니었기 때문일 것이다. 그래서 그는 스스로에게 낯선 역할인, 겨레의 영웅적 위업을 찬양하는 역할을 자청했다. 여기서 말을 하는 사람은 더는 『전쟁의 참화들』의 작가가 아니라, (몽테뉴처럼) 절대 권력 앞에서 "무릎을 꿇는 것"이 어렵지 않다고 판단하는 그의 분신이다.

그의 요구는 충족되어 고야는 봉기와 관련된 두 점의 그림을 그리게 되는데, 바로 〈1808년 5월 2일〉(GW 982)과 〈1808년 5월 3일〉이다. 사실 이 그림들은 고야의 제안에서 상상되는 영웅적 정신에는 그다지 부합하지 않는다. 앞의 그림은 나폴레옹 군의 용병인 맘루크들을 공격하는 마드리드의 하층민을 그렸다. 말을 탄 맘루크들은 방어를 하려 애쓰는데, 눈빛에서 두려움이 읽힌다. 반대로 공격자인 스페인 사람들의 얼굴에는 이기려면 죽여야 한다는 돌이킬 수 없는 결심이 서려 있다. 고전적 전투 장면과 달리 우리는 여기서 격심한 난투의 한가운데 휘말리며, 누구의 몸인지 몸의 어떤 부분인지 알아보기가 다소 힘들다. 그러나 이러한 불분명함은 전투 자체의 혼란을 여실히 드러내 준다. 이 두 작품에서, 고야는 표현성을 강화하기 위해 과감히 신체의 비율을 과장하고 불가능한 자세를 그리기도 한다.

두 번째 그림인 그 유명한 〈5월 3일〉은 일종의 스페인 국가 상징이 되었는데, 처형 장면을 담았다. 여기서 화가는 처형자들과 확연히 구별되는 희생자들에게 모종의 호의를 분명히 보이고 있다. 그림의 구도는 〈군영의 총살〉(도판 15)과 오른쪽에 총들이 줄지어 있고 왼쪽엔 희생자들이 있는

(〈참화 2〉(그림 12)와 같은) 『전쟁의 참화들』의 몇몇 판화를 생각나게 한다. 여기서는 살인자들이 스페인 사람이 아니라 프랑스 사람들이다. 아마도 〈5월 2일〉 그림에서 나폴레옹의 군인들을 죽였던 바로 그 사람들이 〈5월 3일〉 그림에서 프랑스 군인들에게 총격을 받는 게 아닐까? 등을 돌린 군인들은 얼굴도 개인성도 없으며, 도열한 채 곧 불을 뿜을 총을 작동시키기 위해 거기 있을 뿐이다. 맞은편 가운데의 희생자는 하얀 셔츠와 노란 바지 덕에 눈에 확 띈다. 치켜든 양팔과 손바닥의 흉터가 암시하듯, 이 남자는 십자가에 못 박힌 예수의 분신이다. 당시 가톨릭교회의 선전 활동은 실제로 나폴레옹을 적그리스도로 표현했다. 판화들에서 표현했던 생각을 충실히 지키며, 고야는 봉기의 힘을 보여 주는 행위가 아니라 집단 살인을 그림으로써 영광스러운 봉기를 영원히 남긴다. 희생자를 그리스도와 동일시한 것은 무척 놀랍다. 고야가 예수의 이야기를 그린 그림은 드문데, 그런 그림들에서 신의 아들은 철저히 무력한 속죄의 제물로 그려졌기 때문이다. 겟세마네 동산(GW 1640)이나 체포의 순간(GW 737)의 예수가 바로 그러하다. 그렇지만 스페인 반란자와 예수의 유사성은 하느님의 왕국에서 구원받으리라는 암시로까지 나아가지는 않는다.

이 시기 동안 시민 고야의 행동은 모든 비난을 피해 갈 수는 없었으나, 그렇다고 그가 〈5월 3일〉을 그리는 것을 막을 순 없었다. 이 걸작은 오늘날 우리 모두에게 말을 걸어오며, 이 사건의 진실과 그 사건이 불러일으킨 것을 이야기해 준다.

페르난도는 1814년 5월 마드리드로 돌아오고, 어떤 정신으로 통치를 할 것인지를 드러내는 몇 가지 결정을 서둘러 내린다. 그는 프랑스 점령을 피해 결사한 자유주의자들이 1812년 채택했던 헌법을 폐지하고, 종교 재판

을 부활시킨다. 성직자들은 모든 특권을 되찾았다. 국민의 일부는 이처럼 옛 관습으로 복귀한 것에 갈채를 보냈다. 자유주의자들은 망명을 떠났다. 적어도 1만 2천 가족이 떠났으며, 고야 아들의 처가 쪽 가족 상당수도 이에 포함되어 있었다. 숙청 위원회가 세워졌고, 그 앞에서 사람들은 각자 자신이 프랑스 점령 기간 내내 애국자였다는 사실을 증명해야 했다. 고야는 그가 한결같이 스페인의 군주에게 충성했으며 그래서 어쩔 수 없이 가지고 있던 보석들을 팔아야 했다고 확인해 줄 친절한 증인들을 찾아낸다(물론 이 두 가지는 선의의 거짓말이었다). 같은 때에 종교 재판부는 고도이의 개인 밀실에 숨겨져 있던 그림들을 수중에 넣었고 고야에게 〈벌거벗은 마하〉에 관해 해명할 것을 요구한다. 그러나 고위층과 돈독한 관계를 유지하던 이 그림의 작가는 사건을 무마시키는 데 성공한다. 그리하여 궁정 화가의 자리를 보존하고 봉급도 계속 받는다.

　무릎은 꿇었을지언정, 정신은 꼿꼿이 서 있었다. 같은 시기에 고야는 이제 "전쟁의 참화들"이 아닌, "평화의 참화들"이라 부를 만한 것에 대한 자신의 반응을 표현한 두 데생 연작을 시작한다. 전장에서 폭주하는 폭력이 아니라 스페인 사회 내부에서 펼쳐지는 폭력을 말하기로 한 것이다. 여기에는 가톨릭교회와 종교 재판이 시민 사회에 휘두른 횡포와, 반대 진영을 택했던 모든 이들에게 가해진 박해, 고문, 사형이 포함된다. 이 두 연작 중 하나는 1810~1813년에 그려진 것으로, 앨범 C에 실리게 된다. 고야가 85~109(GW 1321~1345)로 페이지 번호를 매긴 이 25점의 데생은 모두 보존되어 있다. 다른 연작은 1816~1820년에 그리고 새긴 것인데, 『전쟁의 참화들』의 마지막 부분을 이룬다(65~78번 판화). 이 두 연작을 이루는 그림들은 모두 설명이 달려 있는데, 여기서도 고야는 작품들이 이어지는 순

서에 신경을 쓰며 몇 번이고 재배치하였다.

앨범 C에 실린 연작은 종교 권력, 좀 더 명확히는 종교 재판에 대한 공격으로 시작한다. 이 그림들에서 희생자들은 죄인의 표식인 기괴한 차림을 하고 있다. 유죄 판결에 이르게 한 '죄목'이 적혀 있는 종이 튜닉을 입고, 멀리서도 알아볼 수 있게 코로사라는 원뿔 모자를 썼다. 이 데생들에 달린 설명은 판결의 구실로 어떤 이유가 제시되었는지를 알려 주는데, 다른 곳에서 태어났거나 금서를 가지고 왔거나 유대인이거나 암탕나귀를 사랑했기 때문이라고 적혀 있다. 그중에는 갈릴레오 갈릴레이에 대한 유죄 선고를 암시하는 그림도 있다. 이 가운데 두 데생에서 고야는 자신이 그린 사건을 직접 목도했음을 나타내는데, 하나는 생쥐를 만들어 냈다는 혐의로 입에 재갈이 물린 마녀(C 87, GW 1323)를 그렸고 다른 하나는 불구가 된 거지(C 90, GW 1326)를 그렸다.

『전쟁의 참화들』에서 종종 그러했듯("나는 이것을 보았다")이 여기서 이런 유형의 언급("나는 사라고사에서 그것을 보았다", "나는 이 불구자를 알았다")은 수첩을 손에 들고 시체들과 공개 처형의 한가운데를 누비며 그 순간의 인상을 기록하는 기자 같은 모습의 고야를 떠올리게 만든다. 그러나 그런 해설이 드물게 달려 있는 것을 보면, 고야가 직접 있었던 장면을 그린 그림들은 그 정도가 전부이고 바로 그 예외적인 성격을 부각시키기 위해 그와 같은 언급을 한 것이 아닐까 생각해 보게 된다. 이 그림들의 대부분은 화가의 조국에서 일어나는 동시대의 사건을 그린 것이 아니라 인간이 인간에게 행할 수 있는 악을 그린 것이라는 점을 상기하자. 고야의 시대에는, 가장 지독한 보수 반동이 일어났던 때에도 종교 재판은 더는 그러한 소송을 진행할 힘이 없었고 고문을 자행할 힘은 더더욱 없었다. 종교 재판

의 시행과 관련한 세부 사항들은 동시대의 어떤 관행보다는 고야의 친구 후안 안토니오 요렌테가 종교 재판의 역사에 관해 행한 연구를 참고한 것으로 보인다(모라틴의 연구가 고야의 주술사 그림에 영감을 주었던 것과 어느 정도 비슷하다). 고야는 종교 재판을 시간을 초월한 상징, 신체에 가혹 행위를 행하는 능력에 의해 배가되는 정신 통제의 상징으로 사용했다. 그렇기에 이 데생들이 1808~1813년의 전쟁 이전이나 그 와중, 혹은 이후에 그려졌을 수도 있다는 연대의 불확실성은 그다지 중요한 영향력을 지니지 않는다. 고야는 그 수십 년간 내내 이 주제에 사로잡혀 있었다.

그려진 사건들을 공증하는 듯한 언급은 또 다른 맥락에서도 주목할 만하다. 이러한 언급들은 화가 자신 말고 다른 사람은 보지 않을 데생들의 가장자리에 나타난다. 고야로서는 자기가 이 여자를 보았고 저 남자를 알았다는 사실을 빤히 알고 있을 터인데, 그렇다면 이 설명들은 누구를 대상으로 하는 것일까? 분명 동시대의 대중이 아니라, 18세기 중반에 애덤 스미스가 선한 의지를 지닌 사람 누구에게나 깃들어 있는 "공정하고 정통한 가상의 관객"[77])이라 명명한 이들을 대상으로 할 것이다. 모든 메시지는 때로 완전히 부재하기도 하는 실제 수신자와 동시에, 이처럼 필수적인 추상적 개념을 겨냥한다. 고야는 이 추상적 개념을 한 번도 명명한 적이 없지만, 우리는 그것이 그의 내면의 우주에 없어서는 안 될 한 조각을 이루고 있음을 느낀다. 그렇지 않다면 그가 어떻게 동시대인들은 알지 못하는 자기 작품의 비밀스러운 부분을 계속해서 채워 나갈 수 있었겠는가? 그가 그 비밀스러운 부분을 보존하기 위해 기울인 커다란 노력은, 인간이 자신의 중죄

77) Smith, III, 2, p.130.

를 통해 알게 된 모든 것을 넘어서는 인간에 대한 믿음의 행위와 같다.

이어지는 데생들은 죄수들을 보여 준다. 『변덕들』의 시대 이래로 줄곧 고야의 관심을 끈 이 주제는 그사이 새로운 시사성을 획득했다. 데생들은 서 있거나 앉아 있거나 누운 남자와 여자 죄수들을 그렸는데, 목이나 손 혹은 발이 묶여 있고 C 103(GW 1339)처럼 대개 혼자 있다. 창문에는 창살이 달려 있고, 문은 꽉 닫혀 있다. "죽는 게 낫다"라는 그림 설명이 대번에 이해된다. 어떤 설명들은 감금의 이유를 가르쳐 준다. 젊은 여인이 육중한 사슬로 기둥에 묶여 있고, 설명은 이렇게 묻는다. "그녀가 자유주의자였기 때문에?"(C 98, GW 1334, **그림 19**) 자유분방한 여성들은 정치적인 문제와 섞여 있었던 것이다. 어두운 감방 안쪽에 있는 또 다른 여인은 그녀를 고문한 자들에 의해 바닥에 던져졌다. 무슨 죄로 이렇게 된 걸까? "그녀가 자기 마음대로 결혼을 했으니까."(C 93, GW 1329) 물론, 처벌의 구실은 전혀 다르게 작성되었다. 이 여자가 공공질서를 위협했으므로, 정해진 규범을 위반했으므로 등으로 말이다. 대담한 또 다른 데생은 감방 구석에 거적에 싸인 채 벽에 묶인 젊은 남자를 보여 주는데, 세간이라곤 물 단지 하나가 전부다. 우리는 그가 왜 갇혔는지 안다. "그가 바보들을 위해 글을 쓰지 않았기 때문에."(C 96, GW 1332) 그러므로 그의 죄는 순전히 이념적이다. 그의 글은 보수 반동주의자들보다 자유주의자들을 겨냥했다. 그의 예를 통해 종교 권력(유죄 판결을 내린 자)과 시민 권력(감옥에 넣은 자)의 공모를 여실히 볼 수 있다. 종교 재판은 법원이 없고 경찰을 통제하지 못하며, 이단자들을 불태울 화형대를 세우지도 않는다. 그러나 사법 기구 전체가 종교 재판의 손아귀에 있고, 투옥과 고문과 처형을 명하는 것도 바로 종교 재판이다.

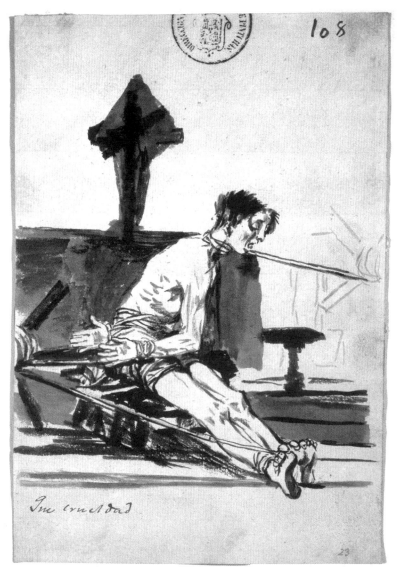

그림 20 〈지독한 잔인함〉

우리는 감옥은 비인간적이라고 말하고 싶어 하지만, 그것을 고안한 것
도 계속 사용하는 것도 인간이다. 인간들은 더 나쁜 것도 만들어 냈다. 바
로 고문이다. 고문을 통한 상처 내기는 계몽주의자들의 글에 자주 나타나
는 모티프인데, 이들은 베카리아[78]의 『범죄와 형벌』을 알고 있었고 호베
야노스는 범죄와 형벌을 주제로 희극을 쓰기도 했다. 고야의 그림에서 감
금은 곧장 고문으로 이어진다. 죄수들이 너무나 불편한 자세를 하고 있기
에 의심이 자리 잡을 여지가 없다. 감옥의 목표는 이 죄수들이 다른 사람들
에게 해를 끼치는 것을 막는 것이 아니라, 그들을 고통스럽게 하는 것이다.
어떤 그림들은 더 나아가, 인간이 다른 인간에게 고통을 줄 때 인간이 얼마
나 기이한 방법까지 쓸 수 있는지 보여 준다. 데생 C 101(GW 1337)에는
"이것을 차마 볼 수가 없다"라는 설명이 붙어 있는데, 두 줄로 한 남자를 잡
아당기는 광경을 보여 준다. 발목에 묶인 줄 하나는 그의 머리를 아래로 젖
혀 놓고, 다른 하나는 손을 꼼짝 못하게 묶어 놓았다. 같은 앨범에 실린 또
다른 그림(C 108, GW 1344, **그림 20**)은 아부그라이브 감옥에나 어울릴 법
한 고문을 보여 준다. 죄수의 손과 발가락에 묶인 줄들을 도르래가 잡아당
기고, 또 다른 도르래에 묶인 줄 하나는 그의 목에 감겨 있다. 그는 숨이 막
혀 죽든지 몸속의 기관들이 파열하여 죽을 것 같다. 같은 시기에 나온 앨범
F는 순전히 세피아 톤으로만 그려졌는데, 거기서 또 다른 아주 정교한 고
문을 볼 수 있다. 고문을 하는 자는 도르래를 돌리고, 당하는 자는 손이 등

78) 체사레 베카리아(Cesare Beccaria, 1738~1794)는 이탈리아의 형법학자이자 계몽사상가로,
『범죄와 형벌』에서 형벌은 입법자에 의해 법률로 엄밀히 규정되어야 한다고 주장하였다. 근대
형법학의 아버지로 불리며, 죄형 법정주의 사상과 고문 사형 폐지론의 탄생에 큰 영향을 주었
다.(옮긴이)

뒤로 묶인 채 줄의 다른 쪽 끝에 매달려 있다. 이것은 죄인을 높이 매달았다가 떨어뜨리는 형벌(F 56, GW 1477)이다.

고야가 알레산드로 마냐스코[79]의 그림들을 알지는 못했을 것이다. 마냐스코는 18세기 전반에 역사나 종교 재판에서 일어난 것으로 보이는 유사한 형벌들을 그렸다. 더구나 고야가 그런 장면들을 직접 보았을 리도 없다. 그의 데생은 형벌의 기술을 표현하는 데 역사적인 정확성에 도달하는 것이 아니라, 인간 체험의 진실에 도달하는 것을 목표로 삼았다. 여기서 포토츠키의 『사라고사에서 발견된 필사본』을 다시 떠올리게 되는데, 종교 재판관이 완강히 입을 열지 않는 주인공을 위협하는 대목이 있다. "아무 말도 하지 않겠다? (…) 그렇다면 좀 아프게 해 주지. 이 널빤지 두 개가 보이나? 여기에 네 다리를 넣고 줄로 단단히 묶을 거야. 그다음 여기 보이는 쐐기를 네 다리 사이에 넣고 망치로 박을 게다. 먼저 발이 부어오르다가 엄지발가락에서 피가 솟구치고, 다른 발톱들도 모조리 떨어져 나가겠지. 그런 다음 발바닥이 터지고, 짓뭉개진 살점과 뒤섞인 기름 덩어리가 발바닥에서 나오는 걸 보게 될 거야. (…) 그래도 대답을 안 하시겠다? (…) 여전히 이 모든 게 평범한 고문으로만 보이나?"[80] 이런 고문은 우리 작가들의 시대에는 실행되지 않았으나, 그전에는 행해졌다. 그러니 언제든 재개될 수 있었다.

죄인들은 먼저 투옥되고, 그다음에 고문을 당했다. 그리고 결국엔 죽음

79) 알레산드로 마냐스코(Alessandro Magnasco, 1667~1749)는 제노바 출신의 이탈리아 화가로, 독특한 스타일의 풍속화와 풍경화로 알려져 있다. 〈갤리선 노예들의 제노바 감옥 도착〉을 비롯한 여러 그림에서 죄수들의 심문과 고문 장면을 그렸다.(옮긴이)

80) Potocki, p.124~125.

을 맞았다. 『전쟁의 참화들』은 전쟁의 시기에 사람을 죽이는 여러 가지 방법을 보여 주었다. 하지만 일단 평화가 다시 찾아오자 적을 목매달지도, 총살하지도, 배를 가르거나 토막 내지도 않았다. 죄인들은 목을 죄어 죽였다. 당시에 가장 자비로운 것으로 여겨졌던 이 처형 형태는 이미 1792년 이전에 고야의 관심을 끌었다. 보존되어 있는 그의 첫 판화(GW 122)에 이렇게 목이 죄어 죽은 남자가 그려져 있는 것으로 보아 그 사실을 알 수 있다. 『전쟁의 참화들』에 실린 몇몇 판화(34와 35, GW 1049와 1050)는 이렇게 죽이는 방식이 전쟁 시기에도 행해졌음을 보여 준다.

　"많은 사람이 이렇게 죽었다"라는 설명이 달린 앨범 C의 한 데생(C 91, GW 1327, **그림 21**)은 그러한 처형 장면을 그렸는데, 세세한 부분까지 빠짐없이 나타냈다. 사형수는 의자에 단단히 묶여 있고, 그 뒤에 형을 집행하는 자가 온 힘을 다해 목 죄는 장치에 매달려 있으며, 재판관들은 자기들이 내린 판결이 집행되는 것을 조용히 바라보고, 마지막으로 전경의 이 인물들 뒤로는 아주 많은 구경꾼이 익명의 군중이 되어 인간의 몸에 가해지는 폭력의 이 공개 시범을 지켜보고 있다. 고야는 "이것을 차마 볼 수가 없다"고 이야기했고, 〈참화 26〉처럼 처형이라는 주제를 다룰 때 여러 번 반복해서 이 표현을 사용했다. 그러나 우리는 바로 고야 때문에 그것을 보기를 멈추지 못한다. 그의 그림 예찬자인 우리들은 또 우리대로 이런 장면에 매혹된다. 하지만 두 반응을 혼동해서는 안 된다. 군중은 처형으로 귀결되는 움직임에 참여하고 있으며, 그들의 바람이 실현되는 것을 보러 온 것이다. 반면 단순한 그림 관람자는 폭력의 광경에 사로잡히긴 하지만 행위 자체가 아니라 그것의 표현과 마주하며, 자리를 옮기면서 인간이 다른 인간에게 어떤 고통을 가할 수 있는지를 경악과 공포와 더불어 발견할 수 있다.

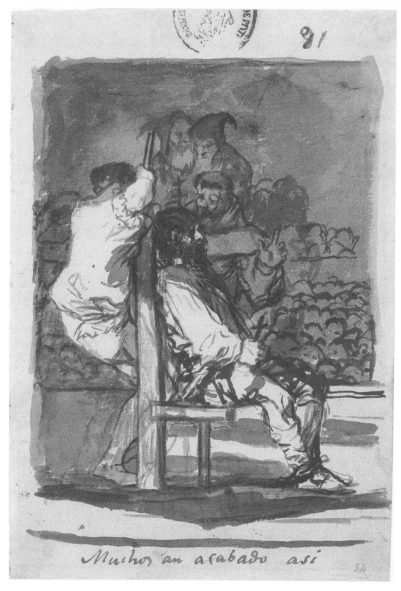

그림 21 〈많은 사람이 이렇게 죽었다〉

『전쟁의 참화들』에 실린 마지막 판화들에서 주요 과녁은 시민 권력과 종교 권력이다. 이제 우리는 이 두 권력이 단일한 신학적-정치적 실체를 이룬다는 것을 안다. 이 그림들의 정신은 판화집 전반부를 지배하던 정신과는 다르다. 이제는 희생자들에 대한 연민이 압제자들에 대한 풍자로 이행한다. 이 집권자들의 행위는 민중을 — 혹은 천박한 대중이라 해야 할까? — 계속해서 무지와 우둔함 속에 가두어 두었다. 몇몇 판화는 『변덕들』의 주제와 다시금 연관을 맺는데, 그로테스크한 가면을 씌우거나 박쥐, 고양이, 늑대, 당나귀, 맹금류 같은 위협적인 동물로 변형시킴으로써 우민화 세력을 희화화하고 있다. 그림에 달린 설명을 보아도 이러한 해석에는 의심의 여지가 없다. 그중에 "공공의 선에 반하여"라는 설명이 달린 판화(〈참화 71〉, GW 1116)는 박쥐 날개를 한 남자가 커다란 공책에 무언가를 열심히 쓰는 모습을 보여 준다. 또 다른 판화(〈참화 75〉, GW 1124)에는 "약장수들의 감언이설"이라고 쓰여 있는데, 맹금의 머리를 한 고위 성직자가 당나귀와 늑대, 앵무새, 그리고 원숭이 같은 얼굴의 수도사들에게 둘러싸여 있다. 그는 경건하게 기도를 드리는 척하고 있으나, 그림 설명은 우리로 하여금 이 소극(笑劇)을 경계하게 한다.

사실적인 장면을 표현한 몇몇 그림에서도 같은 맥락을 읽을 수 있다. 성유물이나 교회의 장식물 앞에 머리를 조아린 신자들을 보며 고야는 탄식을 토해 낸다. "기묘한 숭배!"(〈참화〉 66과 67, GW 1106과 1108) 〈참화 65〉(GW 1104)의 중심부에 그려진 여자들은 그들을 공격하는 개들만큼이나 목록 작성에 열중하는 군인들(?) 때문에 위협받는다. 〈참화 70〉(GW 1114)은 브뤼헐의 그림 속 맹인들처럼 일렬로 늘어선 수도사와 사제, 귀족, 부르주아들을 보여 준다. 이들은 밧줄로 서로 묶인 채 한 수도사에게

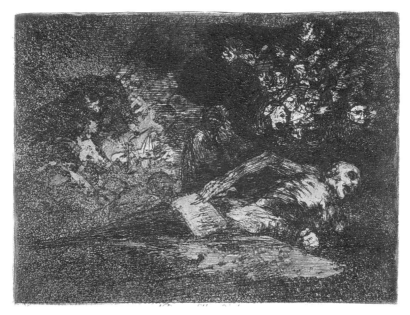

그림 22 〈아무것도. 그는 그렇게 말했다〉(참화 69)

떠밀려 가는데, 황량한 풍경 한가운데 벌어져 있는 틈 속으로 처박힌다. 앞
선 체제의 동조자들, 프랑스인들이나 계몽주의자들과 같은 편이었던 이들
이 이제 저 먼 감옥으로 옮겨지는 걸까? 아니면 반대로, 스페인 민중을 궁
지에 빠뜨렸던 그들의 적들이 새로운 주인을 따르는 걸까? 설명은 우리에
게 주의만 줄 뿐이다. "그들은 길을 모른다." 그런 인도자들로부터 구원은
올 수 없다. 그렇다고 민중이 훨씬 더 가치 있으리라 믿어서도 안 된다. 민
중은 그때그때의 권력자들에게 유순히 복종할 따름이다. 또 다른 판화 〈참
화 74〉(GW 1122)에는 "이것이 바로 최악이다!"라는 설명이 붙어 있는데,
군중의 숭배를 받는 늑대가 커다란 종이에 이렇게 쓴다. "비참한 인간들,

너희 잘못이다." 이 표현은 고야가 시인 카스티[81]에게서 임시로 빌려 쓴 것이다. 그러나 그가 이 말을 곧이곧대로 취했다고 말할 수는 없다. 고야는 단순한 인간 혐오자가 아니기 때문이다.

이 그림들 한중간에 고야가 원래 전쟁과 기근의 결과를 보여 주는 연작의 결말로 삼으려 했던 그림이 등장하는데, 바로 〈참화 69〉(GW 1112, **그림 22**)이다. 이 그림은 지금처럼 평화의 폐해를 다룬 판화들 가운데에 놓임으로써 영향력이 한층 더 커졌다. 이 판화는 인상을 찌푸린 유령 같은 가면과 정의의 거울과 함께 있는 망자를 표현했다. 망자의 왼손에는 밀짚 왕관이 들려 있고, 부패하였음에도 오른손으로는 서판에 "nada(아무것도)"라는 단어를 쓰는 데 성공하였다. 고야는 설명에 이 단어를 사용하여 "아무것도. 그는 그렇게 말했다"라고 썼다.

고야의 첫 전기를 쓴 로랑 마트롱은 이 그림에 관해 아마 안토니오 브루가다에게 들었을 일화를 소개하는데, 이 경우는 노(老)화가가 직접 들려준 이야기를 전한 것 같다. 한 고위 성직자가 이 판화를 보고는 아름다운 허무를 그렸다며 작가를 칭찬했다. 그러자 고야는 이렇게 반박했다. "나의 유령은 저세상까지 여행을 해 보았건만 거기서 아무것도 발견하지 못했다고 말하려는 겁니다!"[82] 어떤 위로와 지혜도 죽음을 마주한 우리의 반응을 가라앉혀 주지 못한다. 신성한 조화는 흔적도 없이 사라졌고, 인간의 영광은 지속되지 못하며, 정의는 무력하다. 이 최후의 심판은 의인과 죄인을 나누지 않는다. 죽음 후엔 아무것도 남지 않음을 그 심판이 증명하기 때문이다.

81) 조반니 카스티(Giovanni Casti, 1724~1803)는 이탈리아의 가극 작가이자 풍자시인이다. (옮긴이)

82) Matheron, p.6.

사후의 메시지는 전쟁의 공포로 드러난 허무를 더 분명히 확인시켜 준다.

친구 세안 베르무데스에게 맡긴 『전쟁의 참화들』 시험 인쇄본 맨 끝에 고야는 죄수를 그린 세 점의 그림을 넣었는데, 이 그림들에는 사람들이 벌하고자 하는 죄의 폭력성보다 벌의 폭력성을 강조하는 의미심장한 설명이 달려 있다. 하나씩 열거하자면, "감금은 죄만큼이나 야만적이다"(GW 986), "고문하지 않고도 죄수의 신병을 확보할 수 있다"(GW 988), 마지막으로 "유죄라면 차라리 즉시 처형하기를!"(GW 990)이다.

『참화들』의 판화 모음에서 14점의 반교권적 풍자 작품에 이어 이 세 점의 그림을 넣은 것은 판화집의 완전한 방향 전환을 확고히 해 준다. 『참화들』을 끝맺는 풍자적이고 알레고리적인 데생들은 전쟁만을 규탄하는 것이 아니라, 그 뒤를 이어 스페인을 지배한 정치인과 성직자들의 폭정을 규탄하는 것이다. 이렇게 고야는 전쟁의 시기와 평화의 시기 사이의 연속성을 가정한다. 그의 관심은 침략의 "치명적 결과"를 향해 있으며, 여기에는 법에 따라 수립된 국가 권력의 활동도 포함된다. 한 나라의 공적 생활에서 일단 폭력이 공개적으로 표명되면 그 폭력은 오랫동안 반향을 일으키며, 최초의 폭발 못지않게 귀가 먹을 정도의 여진을 만들어 낸다. 반혁명은 혁명만큼 참혹하며, 반테러리즘은 테러리즘만큼 피를 부른다. 진압은 그 진압으로 응징되는 죄만큼 잔인하다. 권력을 쥔 자는 바뀌었으나, 행위의 잔인성은 그대로였다. 인간들의 행실은 그들을 고무하는 신념에 좌우되는 것 같지 않았으며, 두 진영이 똑같은 분노의 먹이가 되었다. 모든 사람이 선을 내세우면서 악을 장려하였다. 고문과 살인은 전쟁이라는 예외적인 상황으로만 설명되지 않으며, 더 깊은 뿌리를 가지고 있다. 이제 이 판화집 전체의 보편적인 주제는 특정한 상황이 아닌 모든 상황에서 그런 행동을 발

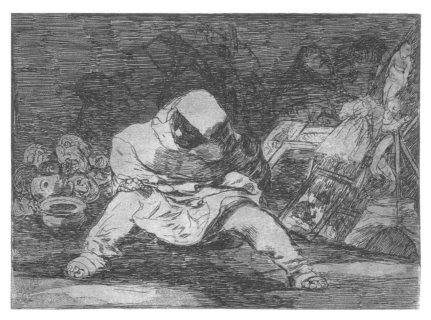

그림 23 〈웬 미친 짓!〉(참화 68)

생시키는 인류의 어두운 측면이 된다.

폭력의 여러 형태를 표현한 이 데생과 판화들은 주제 면에서만 놀라운 것이 아니다. 고야의 예술은 이 작품들에서 새로운 정점에 도달한다. 표현의 경제성과 힘은 인상적이다. 『변덕들』과 그 준비 데생에서 고야는 세부적인 것에 매달렸다. 그러나 『참화들』의 시기에는 장면은 단순해지고 인물은 점점 더 근접하여 그려진다. 인물들의 모습은 단 하나의 상태, 태도, 감정만을 드러내지만 힘은 더 강해졌다. 표현의 원칙 자체가 변화했다. 과거에 화가들과 관람자들은 동일한 공간 개념을 공유했고, 그 덕분에 성공적으로 소통할 수 있었다. 동시에 관찰과 창작, 실제와 상상 사이의 경계가

뚜렷했다. 『참화들』에 실린 판화들 그리고 같은 시기에 그린 데생들에서, 고야는 이런 종류의 모든 고민을 점진적으로 버린다.

"웬 미친 짓!"이라는 설명이 달려 있는 〈참화 68〉(GW 1110, **그림 23**) 같은 그림을 보면 우리가 고야의 머릿속에 있는 것인지 아니면 어두운 힘의 손아귀에 넘겨진 스페인에 있는 것인지 알 수 없을 지경이다. 이 판화의 준비 데생(GW 1111)은 훨씬 간결했다. 데생에도 똑같은 수도사가 누가 봐도 배변 중인 자세로 쭈그리고 있으며, 그의 오른쪽에는 요강이 있고 다른 몇몇 수도사가 꼼짝 않고 그를 지켜본다. 여기서 언급된 "광기(미친 짓)"란 수도사의 어리석음과 저속함에 다름 아니며, 데생은 성직자에 대한 풍자적 시각을 드러낸다. 그런데 판화는 다르다. 수도사와 그의 요강 옆한쪽에 이제는 가면들이 쌓여 있고 다른 쪽에는 마네킹, 그림, 목발, 의복등 종교 의식과 관련 있는 물품 일습이 보인다. 그의 뒤에는 다른 인물들(수도사의 행렬일까?)이 유령처럼 나타나 있다. 우리는 어디에 있고, 무슨일이 벌어지고 있으며, 이 광기의 주체는 누구인가?

두 세기가 지났음에도 우리를 불러 세우는 이 그림들의 역량은 바로 이비결정성에서 비롯된다. 이 그림들이 순전히 풍자적이기만 했다면, 그 적절성은 풍자의 대상(이 경우엔 무지한 성직자와 위선자)이 사라짐과 동시에 소멸했을 것이다. 게다가 그 도덕적 가치도 무효화되었을 것이다. 정의의 사도를 자처하며 다른 이들을 비난하는 것은 늘 쉽기 마련이다. 고야의현재성은 그가 알았건 몰랐건 그의 그림들이 그 자신의 영혼 깊은 곳을 동시에 드러내고 있다는 점에서 비롯된다. 이 그림들의 진실성 덕분에, 우리는 우리 자신에 대해 스스로 물어볼 수 있게 된다.

희망을 갖다, 경계심을 품다

1814년부터 스페인에 들어선 체제는 가혹했지만, 모든 반대 세력 진영을 척출하는 데 이르진 못했다. 19세기 초 이 나라의 역사는 가톨릭교회와 종교 재판을 배후로 둔 보수 세력과 계몽주의 사상의 영향을 받은 자유주의 세력 사이의 끝없는 갈등으로 간략히 묘사될 수 있다. 자유주의 세력은 카를로스 4세 치하에서 무대 전면을 차지했고, 조제프 보나파르트 치하에서는 매우 다른 방식으로 또 그러했다. 1812년 헌법을 만든 애국적 의원들 대부분도 자유주의자들이었다. 그러나 이들은 1814년 권좌에 복귀한 페르난도 7세에 의해 와해되었다. 새로운 왕의 행보는 전통주의자들뿐 아니라 절대 권력에 향수를 품은 국민 일부의 지지도 받았다. 군중은 거리 시위로 페르난도의 귀환을 환영했고, "쇠사슬이여 영원하라! 억압이여 영원하라!" 라는 외침까지 흘러나왔다. 권력에 아첨하고자 페르난도의 모든 퇴행적 조치에 찬성한 지식인 엘리트들도 있었다. 어떤 대학총장은 이렇게 말했

다고 연대기에 남아 있다. "생각하기라는 해로운 버릇을 우리로부터 거두어 주시기를." 이 문장은 왕이 방문했을 때 한 말이라고 한다.[83]

억압은 너무나 가혹하여 격렬한 반동을 야기했다. 1820년 1월 1일, 라파엘 델 리에고라는 젊은 장교가 자유주의를 부르짖으며 쿠데타를 일으켜 권력을 쟁취했다. 그는 페르난도를 실각시키지 않았으나 1812년 자유 헌법을 재건할 것을 요구했다. 페르난도는 이를 수용하는 척하며 기본법에 대한 충성을 서약했지만, 동시에 각국에서 반란의 불꽃을 다시 일으킬지도 모를 이 새로운 위협을 유럽 여러 나라의 정부에 알렸다. 신성 동맹국인 이 국가들은 스페인의 질서를 회복하는 임무를 이웃 나라(이미 스페인 영토를 잘 알고 있는 군대를 보유한!) 프랑스에 맡겼다. 1808년에 그랬듯, 1823년에 프랑스 군대가 다시 스페인에 침입했다. 다른 점이 있다면 이번에는 프랑스 혁명의 후손들이 아니라 "생루이의 십만 후예"가 상륙했다는 것이었다. 프랑스 군은 15년 전 자유주의 운동을 독려하던 때와 똑같이 열광적으로 이번에는 그 운동을 진압했다. 8월 말, 스페인 저항 운동은 분쇄되었다. 당시 프랑스의 외무부 장관이었던 샤토브리앙은 이 작전을 걸작이라 평가했다. 11월에는 리에고가 교수형에 처해졌다. 또다시 자유주의자들에 대해 예전보다 잔혹한 진압이 행해졌고, 군중은 환호했다. 샤토브리앙은 이번에는 지탄을 한다.

이러한 정치적 사건들은 1812년의 헌법 제정으로 생겨난 희망을 상기시켰고, 페르난도의 귀환 이후에는 억압이 이어졌다. 고야의 연작들도 앨범 C와 『전쟁의 참화들』에서 두 차례 같은 여정을 밟는다. 그중에서 앨범 C

83) Hughes가 인용, p.324

의 데생들(111~131, GW 1346~1366)은 아마 1812년 헌법의 시기와 관련이 있을 것이다. 이 데생들은 C 111~118과 C 119~131의 두 시퀀스로 나뉘는데, 자유의 약속에서부터 그 약속이 구현되어 이룬 승리에 이르기까지 각자가 하나의 완벽한 움직임을 보여 준다. 특히 승리는 알레고리적인 형상으로 구현되었는데, 불안한 현실을 상기시키는 이미지가 함께 그려져 있다. 첫 번째 시퀀스는 우리가 방금 살펴보았던 "평화의 참화들" 부분(투옥, 고문, 처형)이 끝난 후 곧장 시작되는데, 어느 순간부터 고야는 우리에게 희망이 태동하고 있음을 알린다. 데생 111~114(GW 1346~1349)는 앞에 나온 것과 유사한 죄수들을 보여 준다. 그러나 데생에 달린 설명은 화가가 그들에게 건네는 응답이자 고통의 종말이 임박하였음을 알리는 이러한 문장들이다. "두려워하지 마라", "무고한 자여, 깨어나라", "이제 네 고통은 끝에 다다랐다", "곧 너는 자유로워질 것이다."

이 데생들의 뒤를 잇는 것은 넘치는 기쁨을 나타낸 그림인데, 모자를 쓴 남자가 기도하는 자세로 무릎을 꿇고 있다. 그러나 『참화들』의 도입 판화("일어나고야 말 일에 대한 슬픈 예감")에서처럼 무력함의 표시로 팔을 늘어뜨린 것이 아니라 황홀감에 빠져 양팔을 들어 올렸으며, 얼굴은 승리의 미소로 빛난다. 남자의 옆으로, 바닥에는 잉크통과 깃털 펜 그리고 종이 한 장이 놓여 있다. 이 남자는 이단적이라고 평가된 의견을 개진했다가 갇힌 작가이다. 설명은 그가 기뻐하는 이유를 말해 준다. 그는 이렇게 외친다. "신성한 자유여!"(C 115, GW 1350) 기도하는 이 두 남자의 대조는 강렬하다. 〈참화 1〉의 남자는 슬픈 예감에 사로잡혀 있었으나, 여기서는 작가이다. 전자의 역사적 절망이 후자의 일시적 기쁨과 대조를 이룬다. 이번에는 고야의 정치적 견해에 의심의 여지가 없다.

그다음에 나오는 그림들은 이 승리감을 확인시켜 주는데, 역시 알레고리적인 성격을 지니고 있다. C 117(GW 1352)의 설명은 라틴어 인쇄 활자로 되어 있는데, "Lux ex tenebris", 곧 "어둠으로부터 빛이 나온다"는 문장으로 복음서(『요한복음』 1장 5절)에서 가져온 것이다. 이 그림에서는 남자들 위로 허공을 날고 있는 젊은 여자가 보인다. 그녀는 두 손으로 책 한 권을 들고 있는데, 아마도 자유주의 헌법일 것이다. 책에서는 눈부신 빛줄기가 뿜어져 나와 여자의 머리 뒤로 후광을 이룬다. 전쟁을 그린 그림에서 고야는 우리가 빛나는 약속 따위를 불신하는 데 익숙해지도록 만들었다. 프랑스 군의 스페인 점령은 "계몽주의라는 빛으로부터 나온 어둠"으로 묘사될 만한 것이었다. 확연히, 여기서 고야는 훨씬 낙관적이다. 이 앨범의 다음 데생인 C 118(GW 1353)도 같은 경향을 딴다. 설명은 안 달려 있지만, 그림 자체가 말을 해 준다. 데생의 위쪽에 빛나는 원이 있고, 그 한가운데에 정의의 거울이 들어 있다. 아래쪽에는 두 인간 군상이 보인다. 왼쪽에 있는 이들은 기쁨을 나타내며 춤을 추고, 오른쪽에 있는 이들은 겁먹은 채 서로 바짝 붙어 있는데 수도사 한 명은 도망을 간다. 최후의 신의 심판이 아니라, 근자에 쟁취한 인간의 심판의 시간을 알리는 종이 울린 듯하다.

또 다른 그림(C 116, GW 1351, **그림 24**)은 앞의 데생들과 같은 그룹에 속해 있으나, 이 기쁨의 폭발에 의혹을 드리운다. 탁자 뒤쪽으로는 노래를 부르고 술을 마시는 한 무리 남자들이 앉아 있는데, 이들은 우리에게 등을 보이며 얼굴이 잘 보이지 않는 두 명에게 건배를 하고 있는 중이다. 전체가 다 하얀 옷을 입은 왼쪽의 젊은 여자는 왠지 익숙하다. 그녀는 C 117의 빛(계몽주의)을 닮았으며, C 115의 자유와 C 118의 정의의 사상을 연상시킨다. 이 데생이 앨범의 순서 중 어디에 실려 있는지를 보면 인물을 더 쉽게

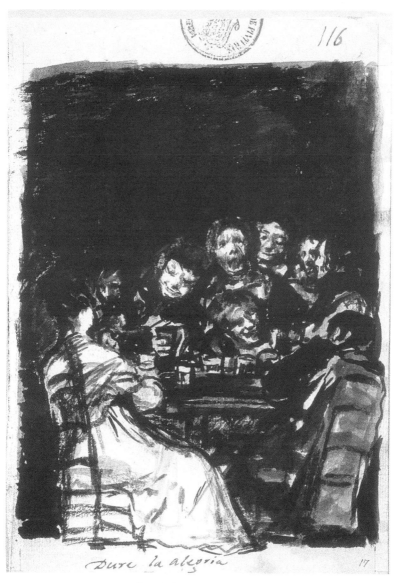

그림 24 〈기쁨이 지속되기만 한다면〉

해석할 수 있다. 여자와 조금은 떨어져 오른쪽에 앉아 있는 남자는 여자와 균형을 맞추려는 듯 전체가 다 검은 옷을 입었는데, 또 하나의 추상적 관념을 나타내는 것 같다. 국가 혹은 권력을 의미하는 걸까? 아니면 군주제? 축하 장면인 듯한 이 장면에 의혹이 생기는 것은 부부 같아 보이는 두 사람 사이의 대조와 거리 때문만이 아니라, 그들을 위해 축배를 드는 즐거운 동석자들의 표정 때문이기도 하다. 이들의 얼굴과 표정은 안심이 된다기보다 고야 특유의 가면과 캐리커처를 연상시킨다. 개인들이 군중으로 변하면 어떤 식으로 인간성을 상실했던지 생각난다. 그들은 오늘은 자유와 정의를 노래하지만, 내일은 똑같이 열렬하게 신앙과 질서로의 회귀를 찬양할 것이다. 이 그림의 설명은 더는 선의 도래에 대한 절대적 확신을 표현하지 않는다. "기쁨이 지속되기만 한다면." 이 소원은 이루어질까?

두 번째 시퀀스(C 119~131)는 전쟁 기간에 권력이 현저히 강해진 수도사들에 관한 풍자적 시각을 담은 여섯 점의 그림으로 시작한다. 수도사들은 신에 가까운 자임을 내세우면서 실은 일하기를 거부하고 민중에 기생하며 살았던 자들이다. 이들은 민중의 맹신을 악용하였다. 엄청난 케이프를 입은 수도승의 뒷모습을 보여 주는 인상적인 데생(C 125, GW 1360)에는 "도대체 몇 자짜리인가?"라는 설명이 달려 있다. 또 다른 데생(C 123, GW 1358, **그림 25**)도 수도승을 풍자적으로 그렸는데, 동시에 고야의 악몽 같은 환영을 다시 환기시킨다. 설명 또한 "이 커다란 유령은 무엇을 원하는가?"이다. 외부 세계와 내부 세계 사이의 경계에는 여전히 수많은 구멍이 뚫려 있다.

하지만 뒤이어 나오는 여섯 점의 데생에서는 다른 견해가 엿보인다. 이 데생들은 우리에게 1812년의 행복감을 보여 주는데, 이 해에는 많은 성직

자들이 환속을 택했다. 이제 고야는 그들을 흠집 내거나 조롱하기보다 호의를 품고 보고 있는 듯하며, 지상에서 삶의 충만함을 되찾아 기뻐하는 모습으로 그린다. 이 데생들 중 처음 나오는 작품(C 126, GW 1361)에는 "옷을 걸치지 않으니 그들은 행복하다"라는 설명이 달려 있고, 다른 데생들은 그것을 확인시켜 준다. 어떤 수녀는 생각에 잠긴 채 수녀복을 벗고, 수도사 하나는 분노의 몸짓으로 수도사 옷을 벗어 놓는다. 그러나 모두가 반발 없이 성직자의 의복을 버리는 것을 받아들인다. 솔직함이 위선보다 낫고, 삶을 받아들이는 것이 낡아빠진 교리에 순종하는 것보다 낫다.

고야는 이 열두 점의 그림 뒤에 열세 번째 그림을 추가했는데, 이 작품의 위상은 앞의 것들과는 다르다. 이 데생은 알레고리적인 인물을 표현했으며, 작가의 입장을 직접적으로 전달함으로써 마치 앞의 데생들에 관한 해설처럼 되었다. 여기에는 온통 흰옷을 입고 월계수 관을 쓴 젊은 여인이 보인다. 여인은 오른손에 채찍을 들고 앞에 있는 검은 새들을 후려친다. 왼손에는 저울을 쥐고 있다. 그림 설명은 "신성한 이성"이라고 달았다가 얼마 후에 "아무도 봐주지 않는다"라는 문구를 덧붙여 제목을 완성하였다(C 122, GW 1357). 의미는 명확해 보인다. 검은 새들은 수도회의 구성원들을 상기시키며, 여인은 이성을 구현한다. 그리고 이 이성은 정의(저울)와 국가의 권력(채찍)을 인도한다. 고야는 여기서 단순한 소원을 표현했으나, 그 실현 가능성을 믿었던 것 같다. 이 그림은 분명 결과적으로 괴물들을 낳은 체제와는 다른 이성의 체제를 주제로 삼았다.

『전쟁의 참화들』도 희망의 해설로 끝을 맺는데, 이때의 희망은 아마도 1812년 헌법이 낳은 기대가 아니라 1820년의 자유주의 쿠데타에 앞서 혹은 그와 함께 나타난 분위기로 인해 촉발된 것이다. 판화집의 끝머리에 앞

그림 25 〈이 커다란 유령은 무엇을 원하는가?〉

에서 다룬 주제에서 벗어난 네 점의 판화가 실려 있는데, 알레고리적인 성격이 다시 나타난다. 그중 세 점이 하나의 시퀀스를 이룬다. 이 시퀀스의 첫 번째 판화인 〈참화 79〉(GW 1132)에는 "진실은 죽었다"라는 설명이 붙어 있다. 한 여인이 가슴을 드러낸 채 죽어 누워 있는데, 숨을 거두었음에도 여인으로부터 여전히 빛이 뿜어져 나온다. 그녀는 확연히 기뻐하며 무덤구덩이를 파는 자들에게 둘러싸여 있고, 그 가운데에는 교회의 대표자들이 떡하니 자리하고 있다. 이어지는 판화인 〈참화 80〉(GW 1134)에도 꼼짝 않고 누운 진실의 알레고리가 보이는데, 그녀에게서 뻗어 나오는 빛이 강해지자 그녀를 둘러쌌던 해로운 존재들이 뒤로 물러난다. 이번에는 이런 설명이 달렸다. "그런데 그녀가 부활한다면?" 과연 진실은 고야의 판테온에서 예전에 예수가 차지했던 자리를 차지할까? 마지막 세 번째 판화(〈참화 82〉, GW 1138)는 판화집의 마지막 그림이기도 한데, 다시 한 번 진실의 알레고리가 등장한다. 이번에는 풍만한 가슴의 젊은 여자가 과일이 가득 담긴 바구니와 한 마리 양 옆에 환한 빛을 뿜으며 서 있다. 풍요로움의 시절이다. 그녀는 적들을 물리치고, 아마도 노동의 상징일 옆에 있는 늙은 농부에게 말을 건넨다. 여인은 고야가 찬양한 또 다른 가치들인 이성과 계몽, 자유와 정의의 구현을 상기시킨다. 그림의 설명은 이렇게 확언한다. "바로 이것이 진실이다." 데생 한 점(F 45, GW 1470)도 같은 상황을 보여 준다.

이 일련의 세 그림은 고야가 의지에 관해 어느 정도 낙관주의를 품고 있었음을 암시하는 듯하다. 진실은 억압의 방망이에 짓눌려 죽었으나 다시 살아날 수 있으며, 더 바람직하게도 늘 살아 있다. 그림의 존재 자체가 이러한 확언에 정당성을 부여해 주는 증거이다. 진실은 적어도 화가와 같은

몇몇 개인의 가슴속에 살아 있다. 그러니 그는 혼자가 아니다. 하지만 이 긍정적 메시지는 이 시퀀스의 한가운데에 삽입된 또 다른 그림으로 인해 곧 약화된다. 그 그림은 바로 〈참화 81〉(GW 1136, **그림 26**)로, 시체 조각으로 보이는 것들을 포식 중인 거대한 짐승 같은 것이 그려져 있다.

또한 동일한 장면을 변형한 작품(〈참화 40〉, GW 1056)이 판화집 전체의 중간에 자리하고 있는데, 한 인물이 〈참화 81〉에서와 비슷하나 더 작은 짐승을 붙잡으려 애쓴다(〈참화 81〉의 짐승이 입으로 사람의 몸 전체를 덥석 물 수 있었던 반면 이 짐승은 사람 크기만 하다). 그림 설명은 "그는 여기서 득을 본다"이다. 이 그림은 사실 『전쟁의 참화들』의 뒷부분을 이루는 "강조된 변덕들"[84]에 속하며 엄밀히 말해 전쟁의 참화를 표현한 것이 아니다. 하지만 이 상징적인 위치에 놓인 것은 우연이 아닐 터이다. 첫 번째 판화집 『변덕들』의 한가운데에 자리한 〈변덕 43〉처럼, 〈참화 40〉은 판화집에 수록된 다른 판화들에 대한 해설이 된다.

결말을 이루는 판화들 사이에 삽입된 〈참화 81〉의 동물은 "잔인한 괴물!"이라는 설명이 암시하듯 분명히 상징적인 의미를 띤다. 〈거인〉이 그러했듯이 이 동물은 전쟁의 정신 자체, 나아가 좀 더 보편적으로는 앞의 판화들 전체에 걸쳐 상세하게 보았던 인간의 잔인성을 구현한다. 고야는 환상을 품으려 하지 않았고, 이상을 향한 호소는 곧장 현실의 환기로 이어진다. 이런 이중의 메시지는 결말부의 네 그림 바로 앞에 나오는 판화들에서 이미 나타난다. 이를테면 〈참화 77〉(GW 1128)은 가톨릭교회 권력이 걷고

84) 본래 고야가 『전쟁의 참화들』에 붙였던 제목은 "보나파르트에 맞서 스페인이 행한 피비린내 나는 전쟁의 치명적인 결과들 그리고 다른 강조된 변덕들"이었다. 여기서 "강조된 변덕들"은 〈참화 65〉에서 〈참화 82〉까지를 일컫는다. (옮긴이)

있던 밧줄이 끊어지고 있는 중임을 알린다. 이 사실에 기뻐해야 할까? 그러나 이 행복한 사건을 기다리는 군중의 얼굴엔 안도하는 기색이라곤 전혀 없다.

고야가 그의 이상을 묘사한 알레고리 그림들은 전쟁의 참상과 평화의 참화를 표현한 데생과 판화들만큼의 힘을 지니고 있지 않다. 게다가 악을 표현할 때는 그저 예들을 보여 주는 것으로 충분했던 데 비해, 선을 형상화하기 위해서 화가가 알레고리에 의존했다는 점은 의미심장하다. 마치 우리가 악덕과 미덕의 표현 앞에서 보이는 것과 똑같은 반응을 예술가들도 세상의 광경을 앞에서 보이는 듯하다. 악덕은 미덕보다 한없이 사람을 사로잡는다. 빛을 발하는 '진실'과 주도적인 '이성'은 시체 더미와 고문당한 몸만큼 우리의 관심을 끌지 못한다.

문학의 특징이기도 한 이런 불균형은 발자크에게도 깊은 인상을 주었는데, 그는 자신의 소설 속 악의 묘사가 선의 묘사보다 더 관심을 불러일으킨다는 사실을 알아차리고는 당혹감을 감추지 못했다. "위대한 작품은 열정적인 면 덕에 존속한다. 그런데 열정이란 곧 과잉이며, 악이다. (…) 옛날 방식은 한결같이 고통을 보여 주는 것이었다. (…) 『신곡』의 「천국 편」은 거의 읽히지 않으며, 모든 시대에 상상력을 사로잡은 것은 「지옥 편」이었다." 그리고 자기가 제시한 관점에 스스로 감동한 듯 발자크는 이렇게 덧붙인다. "얼마나 대단한 교훈인가! 끔찍하지 않은가?"[85] 그 이유는 진실, 이성, 자유와 정의란 결코 완벽하게 구체화될 수 없는 추상적 관념이어서가 아닐까? 그래서 고야는 인간 세계의 구체적 표현을 통해 또 한 번 진실

85) Balzac, p.646~652.

그림 26 〈잔인한 괴물!〉 (참화 81)

에 대한 욕구가 불러온 결과를 더 잘 드러내기에 이른 것이다. 그는 가장 고결한 인간의 열망이 재앙을 낳을 수 있음을 우리에게 보여 주었다. 표현하기 어려운 것은 선이 아니라 알레고리적인 묘사에만 적합할 뿐인 추상적 이상이다.

어쨌든 고야의 이 그림들은 명백히 정치적인 메시지를 띠고 있다. 특정한 강령을 지지하지는 않았지만 화가는 교회의 반계몽주의적 경향과 그것을 옹호하고 이용하는 자들, 즉 페르난도 7세의 궁정에 대한 강한 비난을 나타냈다. 그가 이때만큼 당대의 자유주의 사상과 계몽주의 정신에 대한

애착을 분명히 드러낸 적은 없었다. 그러나 이런 입장은 인간의 통제할 수 없는 힘의 존재와 사그라들지 않는 내적 혼돈에 대한 날카로운 인식으로 인해 복잡해지고 또 풍부해졌다. 이성이 그 자체의 악몽과 광기 없이는 존재할 수 없듯, 진실에 대한 사랑은 잔인한 성향이라는 조연의 도움을 받는다. 고야의 풍자 기질은 그가 이런 사악한 힘 앞에 굴복하지 않으려 했음을 나타낸다. 하지만 그가 이 사악한 힘에 대한 최종적인 승리를 믿고 있었다는 증거 또한 전혀 없다. 요컨대 그의 전체적인 입장은 낙관주의도 비관주의도 아니다. 고야는 인간 조건에 대한 비극적인 인식을 지녔으나 스스로를 위해 저항의 길을 택한 인문주의자이다.

이제 우리는 왜 그가 『전쟁의 참화들』을 출판할 생각을 더는 할 수 없었는지 확실히 이해하게 되었다(같은 시기에 그는 훨씬 덜 위험한 주제인 투우를 그린 일련의 작품을 판매했다). 고야는 당시의 여론이 받아들일 만한 유일한 그림인 전쟁 그림들을 보급하여 이득을 취하기보다는, 자신의 내적 진실과 깊숙이 품은 구상을 충실히 따르는 편을 택했다.

이런 결정은 그가 만들어 내는 그림들의 위상 자체를 바꾸어 놓았기에, 더 큰 폭의 영향력을 지니는 결과들을 낳았다. 이제 그의 목표는 주문자나 구매자의 환심을 사거나 자신의 감정을 전달하는 것이 아니었다. 그는 세상을 이해한다거나, 세상 앞에서의 자기 자신의 생각과 반응을 헤아려 밖으로 표출하는 것을 목표로 삼지 않게 되었다. 데생의 경우는 이미 그런 길을 걷고 있었다. 그의 데생들은 다른 이에게 보여 주려고 그린 것이 아니었기에 오직 그만이 유일한 수신인이었다. 과거의 화가들은 데생을 보조적이거나 사적인 표현 도구로 여겼지만, 고야는 진정한 작품집으로서 여러 앨범을 구성하면서 데생에 독자적인 위상을 부여하였다. 이제 이런 변화

가 많은 대중에게 유통되는 것이 존재 이유인 판화로까지 확장되었다. 고야는 『변덕들』에서도 자신의 비밀스러운 강박들을 보여 주고자 했지만, 이 궁극적 목적성은 대중의 미신 혹은 인간의 악덕을 타파한다는 공언된 목표 뒤에 숨겨져 있었다. 이제부터는 (문자 그대로) 자기중심적인 틀이 가장 중요한 것이 되었다. 이전에 공적인 고야가 차지했던 자리를 사적인 고야가 점하게 되는 것이다. 작품을 혼자만 간직하기로 한 것은 중대한 결정이었다. 이런 경우 그림은 곧장 사회적으로 전파되는 것이 아니라 무엇보다 세계에 대한 인식과 개인의 표현을 위한 것이었다. 그렇기에 그는 자신의 그림이 대중에게 무난히 수용될 수 있게 보장해 줄 회화 관습의 일반적 규칙에 자신을 맞추는 최후의 양보조차 하지 않아도 되었다.

두 가지 길

고야가 자신의 그림에 관해 품었던 새로운 개념은 판화에만 국한되지 않고 회화를 통해서도 표현된다. 1808년까지는 주문받은 회화가 그의 작품 가운데 대다수를 차지한다(별다른 부탁을 받지 않고 그린 것들도 있었다). 전쟁기에는 완전히 사라지지는 않았지만 그림 주문이 거의 끊겼고, 고야는 몇몇 공식 초상화와 한 점의 알레고리화를 그릴 수 있었다. 프랑스인들이 떠나자, 그는 여러 점의 기념 회화를 제작한다. 1814년부터는 두 가지 제작 방식의 구분이 훨씬 더 뚜렷해진다. 너무 무리하지 않는 선에서 드물게 들어오는 주문을 받아 매우 인습적인 양식으로 20여 점의 초상화를 그린다. 다른 한편으로는 순전히 자기 자신을 위해 완전히 다른 양식으로 또 다른 그림들을 그린다. 같은 시기에 그린 페르난도 7세의 공식 초상화들(GW 1540 같은)과 산페르난도 아카데미에 소장되어 있는 자기 모습을 그린 사적인 초상화(GW 1551)를 비교해 보면, 같은 화가가 그렸다고 믿기 힘들 정도이다. 전자는 경직된 자세에 얼굴의 이목구비와 의상과 휘

장의 세부가 잘 표현된 데 비해 후자는 그냥 단순한 한 남자를 그렸는데, 낯선 자세에 고통스럽고 의심에 차 있으며 유일하게 밝게 그려진 얼굴도 주위의 어둠 때문에 부각되어 그런 듯 보인다. 〈필리핀 위원회〉(GW 1534)[86])처럼 고야가 사적인 예술 규칙을 적용하여 주문받은 작품을 그리는 것은 이례적인 일이었다. 그의 '자유로운' 회화들은 차차 그와 같은 취향을 지닌 수집가들의 관심을 끌었다. 하지만 이 그림들은 주문받은 것이 아니었고, 제작된 이후에 고객들이 자기에게 맞는지 아닌지를 결정했을 뿐이다.

그러니까 고야는 한편으로는 여전히 공식 초상화와 알레고리화 또는 종교적 그림을 그릴 수 있었고, 다른 한편으로는 그 자신을 위해 넓은 의미에서 전쟁의 공포를 창조했다. 1793년부터 이루어진 두 종류의 일련의 회화 사이의 가장 놀라운 시각적 차이는 인물과 색 사이의 관계이다. 앞의 그림들에서는 대상이 명확히 데생되어 있으며, 이미 그려진 윤곽선을 색이 채운다. 반면 뒤의 그림들에서 형태를 창조하는 것은 색을 칠하는 붓질이고, 형태는 더는 독립적인 존재성을 지니지 못한다. 그가 브루가다에게 말했듯이, (회화에 규칙이 없는 것처럼) 자연 속에 선은 없다. 고야는 이제 그와 별개로 존재하는 것이 아니라 그가 보는 그대로의 세계를 그린다. 후에

86) 필리핀 위원회는 필리핀 척식회사의 다른 이름이다. 재정이 바닥난 스페인 왕실은 돈이 많았던 필리핀 위원회에 자주 지원을 청했는데, 빌린 돈을 갚지 않고 자꾸만 손을 벌리는 일이 반복됐다. 그러자 위원회는 왕을 외면하기에 이르고, 이에 페르난도 7세는 1820년 이 회사의 자산을 몰수해 버린다. 이 작품은 고야의 그림 가운데 가장 큰 크기로 제작된 것으로 알려져 있다. 공식 주문화임에도 엄숙한 분위기나 왕의 위엄이 아니라 회의에 참석한 위원들의 시끌벅적한 모습이 부각되며, 빛도 국왕과 고위 관리들이 아닌 텅 빈 가운데 공간에 집중되어 자유분방한 양식으로 그려졌다.(옮긴이)

인상주의자들이 가져온 단절이 이미 여기 있었던 셈이다. 동시에 그리고 역설적으로, 이처럼 순전히 보이는 것만을 따르자 보이지 않는 것을 형상화하는 길이 열린다. 첫 번째 종류의 그림들에서는 각각의 대상이 독립적인 존재성을 지니고, 이런 대상과 저런 대상 사이에 서열이 세워졌다. 그러나 두 번째 종류의 그림들에서는 대상들이 상호 침투하면서 하나의 총체를 이루고, 서열은 사라졌다. 전자에서 얼굴은 윤곽선을 유지하고 모델과의 유사성을 따른다. 하지만 후자에서 얼굴은 눈이나 입을 나타내는 몇 번의 붓질로만 이루어질 뿐이며, 대상의 기존 형태가 아닌 감정이나 태도의 표현이 나타난다. 이 후자의 회화들에 관해 하비에르 고야는 아버지의 연보에서 이렇게 적었다. "아버지가 특별히 아틀리에에 간직했던 그림들을 보면, 어떤 것도 아버지의 그림을 멈추게 하지 못했고, 그림의 분위기가 자아내는 마법(늘 쓰시던 용어처럼)을 아버지는 너무나 잘 알고 계셨음을 알수 있다."

고야의 친구들은 새로운 그림 주문을 수소문해 주며 물질적인 면에서 그를 도우려 했으나, 이젠 그가 통제 불능이 되었음을 깨달았다. 세안 베르무데스의 편지가 그 사실을 증명한다. 그는 친구에게 세비야 대성당 장식화 주문을 받아다 주었다. 그러나 교회에 대한 화가의 적대감을 잘 아는지라 어떤 결과물이 나올지 무척이나 경계했으며, 가까이서 감독해야 했다. 1817년 9월 27일에 그는 이 일과 관계없는 다른 이에게 이렇게 썼다. "고야를 잘 아시니 그로서는 완전히 낯선 개념들을 그에게 주입하느라 제가 얼마나 힘들었을지 이해해 주시기 바랍니다. 저는 그림을 어떻게 그려야 할지 지침을 글로 써서 그에게 주었고, 서너 개의 예비 크로키를 그리게 했습니다." 세안 베르무데스의 도박은 성공을 거둔다. 문제의 그림 〈성녀 유

스타와 성녀 루피나〉[87](GW 1569)는 완벽하게 '정확'하며, 주문으로 그린 것이 아닌 그림들과도 무척 다르다.

정반대의 예도 찾아볼 수 있는데, 자기만의 취향에 따라 그렸으며 나중에야 수집가들에게 공개된 그림들이다. 〈대장간〉(GW 965)은 화가의 아틀리에에 남아 있다가 그가 사망한 후 아들의 소유가 되었다. 고야의 친구이자 부유한 사업가이며 잘 알려진 "친불파"인 마누엘 가르시아 델라 프라다의 소유가 된 다섯 점의 패널화 연작도 마찬가지다(그는 나중에 이 작품을 산페르난도 아카데미에 기증했고 여전히 아카데미가 소장하고 있다). 이 그림들은 모두 집단 장면을 보여 준다. 〈채찍 고행자[88]들의 행렬〉(GW 967)에는 가면이나 흡사 종교 재판의 희생자들처럼 높은 원뿔형 모자를 쓴 괴상한 차림에 허리까지 옷을 다 벗고 있는 사람들이 그려져 있다. 이들은 종교 행렬에 참여하고 있는 듯하다. 〈종교 재판 장면〉(GW 966)은 전경에 여러 명의 피고인이 있고, 그들 주변으로는 고분고분한 군중이 보인다.

〈투우 경기〉(GW 969)는 경기 광경에 사로잡힌 군중을 표현한 것이다.

87) 성녀 유스타와 루피나는 각각 268년과 270년에 스페인 세비야에서 태어나 둘 다 287년에 사망했다. 두 사람은 도기 그릇을 팔아 생계를 유지했는데, 이교도인 로마인들의 지배하던 시절, 어느 축제 때 그들에게 그릇 팔기를 거부하여 투옥되었다. 갖은 고문을 당하며 물과 음식도 공급 받지 못한 채 감금되었다가, 끝내 신앙심을 굽히지 않아 감옥 탑에서 고통스럽게 순교하였다. 스페인에서는 매년 7월 19일에 이들을 기리는 축일 행사를 한다. 프란시스코 데 수르바란 등 많은 스페인 화가들이 이 두 성녀를 소재로 삼았는데, 상징으로 흔히 식기나 물그릇, 찻잔 등이 함께 그려진다. 고야는 두 자매가 각자 묵직한 도기 수프 잔을 든 모습으로 표현하였다.(옮긴이)

88) 자기 몸에 채찍질을 하며 회개하는 고행자를 이른다. 편타 고행자 또는 편달 고행자라고도 부른다.(옮긴이)

투우는 고야의 인생 여정에 그 흔적이 늘 붙어 다니는 관심거리였다. 1792년 이전에는 계몽주의자들이 이런 대중적 볼거리를 저속하다고 보았기에 그 시기에는 투우를 향한 애정을 드러내지는 못하고 사적인 애착으로만 간직했다. 그러다가 1793년에 자유롭게 주제를 선택한 첫 번째 연작 안에 8점의 투우 그림을 그렸다. 1816년에는 33점의 판화를 모아 『투우』라는 작품집을 출판하였다. 그리고 1824년 프랑스에 도착하자마자 일군의 투우 그림을 그렸고, 1825년에는 석판화를 제작하였다.[89] 고야는 왜 이렇게 투우에 집착했을까? 단순히 젊은 시절의 취향을 고수해서일까? 그에게 황소와 투우사의 만남은 일종의 존재의 거대한 차원을 구현한 것이었다. 그것은 인간과 동물, 기교와 원시적 힘, 예술과 자연의 대결이다. 동시에 인간 운명의 집결체이며, 진실의 순간이다. 일대일 결투처럼 여기서도 죽음의 위험을 감수하며, 나아가 그 위험은 볼거리가 된다. 황소의 죽음, 투우사의 죽음. 고야는 생명의 허약함을 발가벗겨 보여주는 이 주제를 지치지도 않고 끊임없이 다룬다. 오늘날 유럽인들이 가장 좋아하는 스포츠인 축구는 투우보다 정제된 양식을 띠나 상징성에서만큼은 투우만큼의 풍요로움이 없다.

〈정신 이상자 보호소〉(GW 968, **도판 17**)는 보호 시설 수용자들이라는

89) 투우는 훗날 많은 문학가와 피카소를 비롯한 여러 화가에게도 중요한 주제가 된다. 테오필 고티에는 1843년 『스페인 기행』이라는 책에 이렇게 썼다. "고야는 완전한 애호가였다. 대부분의 시간을 토레로(투우사)와 보내는 데 썼다. 또한 그 소재를 다루는 데는 세계에서 가장 뛰어난 자였다. 투우 자세, 태도, 공격과 방어. (…) 조금도 비난할 수 없을 만큼 완벽하고 정확한 경기 묘사. 고야는 이 장면에 신비한 음영과 환상적인 색채를 입혔다. (…) 찰과상을 입은 윤곽, 검은 붓자국 얼룩, 하얀 줄, 경기에서 살아남고 죽는 인물. 그 인상은 기억 속에 영원히 새겨진다."(옮긴이)

또 다른 무리를 그렸다. 이들은 벌거벗거나 천 조각을 걸친 채 자기 환상에 잠겨 〈페스트 환자 보호소〉(**도판 10**) 혹은 고야가 그린 감옥들을 연상시키는 방 안에 갇혀 있다. 한 사람은 황소가 된 듯한 시늉을 하고, 다른 이는 취관에 입김을 불어 넣으며, 세 번째 남자는 우스꽝스러운 깃털 왕관을 썼다. 삼각모를 쓴 네 번째 남자는 보이지 않는 총을 들었다. 다섯 번째 사람은 노래를 부르고, 여섯 번째 사람은 우리에게 축복을 빌어 준다. 방의 한 구석에는 한 남자가 다른 남자의 성기 앞에 무릎을 꿇고 있다. 이렇게 이들은 정신이 멀쩡한 사람들이 취하는 여러 태도가 잘 표현된 완벽한 표본을 이룬다. 여기서 이들은 무엇보다 다양한 역할을 연기하는 연극배우들을 생각나게 하는데, 광기를 다룬 첫 번째 그림(**도판 6**)에서보다 훨씬 더 그렇다. 이러한 연극화는 놀라울 정도로 가까이 있는 듯한 효과를 만들어 낸다. 하지만 이들은 분명히 미친 사람들이다! 그러나 우리가 우리 일에 열중할 때 과연 이들과 뭐가 그리 다른가? 그들의 태도가 우리의 태도를 분명히 보여 주지 않는가? 광인들의 자세는 감추는 동시에 드러내는 가면과 똑같은 역할을 하는 것이 아닐까?

가르시아 델라 프라다의 소장품이 된 이 연작의 마지막 그림은 보통 〈정어리 매장〉(GW 970, **도판 18**)이라는 제목으로 알려져 있다. 그 해석은 분분하다. 이 작품의 준비 데생(GW 971)도 한 점 남아 있는데, 여러 변화가 가해진 탓에 최종 그림과는 조금 다르다. 데생은 사육제의 끝과 사순절의 시작이라는 달력상의 정확한 순간과 분명히 연관이 있어 보인다. 이때는 마르디 그라[90]에서 재의 수요일[91]로 넘어가는 과도기이다. 흥청망청 무

90) '마르디 그라(mardi gras)'는 '기름진 화요일'이라는 뜻인데, 사순절이 시작되는 재의 수요

절제한 사육제의 즐거움이 끝나고 사순절이 요하는 절제가 시작됨을 알리는 이행의 시간이다. 데생에서는 춤을 추는 사람이 수도사와 수녀들이다. 그들은 "모르투스(죽다)"라고 적힌 깃발을 흔드는데, 곧 사순절이라는 몹시 이교적인 이 기간이 끝나고 한층 신앙심 깊은 품행으로 되돌아가는 의식을 거행하는 것이다. 그런데 최종 그림에서는 데생에 그려진 의식의 상징들이 완전히 전도되어 있다. "모르투스"라는 단어(엑스레이 검사를 하면 여전히 보인다)의 자리에는 이제 환히 미소 짓는 가면이 그려져 있다. 이것은 축하이며, 더는 매장이 아니다.

이와 같은 전통적 가치들의 전복은 화가가 교회에 대해 어떤 감정을 품고 있었는지 우리가 알고 있는 바와 잘 부합한다. 게다가 사망 이후 고야의 집에서 발견된 그림 목록에서 〈정어리 매장〉은 종교적 울림이 전혀 없는 〈가면무도회〉라는 표현으로 지칭되어 있는 것으로 보인다. 그러나 어찌 되었건 사육제는 분명 가치의 전복을 내포하며, 여기서 '정어리'는 '돼지'의 완곡어법이라는 사학자들의 견해를 받아들일 만하다. 다시 말해 푸짐한 식사는 끝이 나고 대신 생선을 먹으며 절식해야 함[92]을 예고한다는 것이다. 따라서 이 축제는 아쉬움을 불러일으킬 것들과 떠들썩하게 인사하는 사육제 의식으로 해석해야 한다.

그림은 즐거운 행렬을 표현하였는데, 한가운데에 가면을 쓴 다섯 명의 무용수가 있다. 온통 흰옷을 입은 두 여자가 있고, 오른쪽엔 그로테스크한

일 바로 전 화요일에 열리는 축제를 일컫는다. 단식과 속죄의 기간인 사순절이 오기 직전에 배불리 먹고 마시며 즐기는 것이 전통적인 풍습이다. 달리 '참호 화요일'이라고도 한다.(옮긴이)

91) 사순절의 첫날로, '성회(聖灰) 수요일'이라고도 한다.(옮긴이)

92) 사순절 기간에는 고기를 먹는 것이 금지되었고 생선은 먹을 수 있었다.(옮긴이)

가면을 쓴 남자가, 그리고 가운데엔 아마도 가면을 쓴 것이 아니라 그저 희화적인 얼굴의 두 번째 남자가 있으며, 마지막 다섯 번째 인물은 뿔 달린 악마의 옷차림을 하고 죽은 사람 얼굴 모양의 기괴한 가면을 썼다. 역시나 분장을 한 또 다른 두 인물이 무서운 태도를 한 채 왼쪽에서 그들에게 접근하는데, 한 사람은 창을 들었고 또 한 사람은 이빨을 드러내는 곰이다(혹은 곰 옷을 입은 사람이다). 알다시피 이런 놀이와 춤은 사실 고대 사육제 전통의 일부분이다. 그들 뒤에는 으스스한 가면과 맨 얼굴이 뒤섞인 채 밀집하여 동요하는 군중이 있고, 앞에는 어리거나 성인인 구경꾼 몇 명이 있는데 축제에 참여하는 이들보다 훨씬 수가 적다. 이 혼돈의 무리 위에 있는 하늘도 그에 못지않게 혼란스럽다.

고야가 여기서 실제의 행렬 장면을 그렸을 법하지는 않다. 그런 의식은 당시에 허락되지 않았기 때문이다. 게다가 이 그림의 동시대 주석자들은 화가가 상상력으로 현실을 변형하였음을 분명히 지적했다. 어쨌든, 이런 대중적 환희는 그리스도교 정신과는 거리가 멀다. 그렇다고 민중을 찬양하는 것도 아니다. 이 열광적 군중에서 드러나는 얼굴들은 어찌되었든 불안감을 자아내며 언제든 폭력이 터져 나올 것만 같다.

이 연작의 다른 그림들도 마찬가지다. 그 가운데 어떤 것도 사실을 그대로 그린 것이라고 볼 수 없다. 채찍 고행자들의 행렬은 수십 년 이래로 금지되었고, 종교 재판은 더는 그런 재판을 열지 않았으며, 고야가 그린 정신 이상자 보호소는 상징이 지나치게 많다. 고야가 보여 주는 것은 사실이 아니라 그의 미의식과 조화를 이루어 표현된 환상이다. 얼굴들은 개별화되지 않았으나 몸짓과 표정이 많은 것을 말해 주며, 독특한 형태들과 그것들을 둘러싼 배경이 서로 스며든다. 상상의 현기증이 모든 것을 지배한다.

고야의 환상은 실제의 공간뿐 아니라 표현의 모든 지표를 벗어나며, 이런 그림들은 어떤 장소에도 위치시킬 수 없다. 신이 죽었다면, 이성과 정의와 진실의 이상은 회화의 세계까지 포함하여 "모든 것이 허락되었다"라는 것을 드러낼 수 있다.

데생은 여전히 모두 고야 자신이 간직하고 있었고, 점점 더 많이 그려졌다. F, E, D 세 앨범은 어느 모로 보나 이 시기에 그린 것이다. 어떤 데생들은 『변덕들』에서 보았던 풍자성을 그대로 지니고 있는데, 남자들끼리의 싸움이나 여자들끼리의 싸움, 혹은 아이들의 신체적 체벌(가령 E 13, GW 1389) 등을 풍자적으로 그렸다. 하지만 대부분의 경우에는 전혀 조롱기 없이 하층민의 전형들을 보여 준다. 이를테면 자신의 처지를 망각한 채 재혼을 꿈꾸거나, 스스로의 허약함과 서투름을 인정하려 하지 않는 늙은 남자와 여자들을 그렸다. 이들에게 고야는 우정 어린 충고를 아끼지 않는다. "바구니를 그토록 가득 채우지 말기를!"(E 8, GW 1387) 실제의 사람들과 소통할 수 없는 자폐 상태를 보상이라도 하려는 듯, 그는 자신의 인물들에게 불쑥 말을 걸기 시작한다. 또한 고야는 풍속화에 익숙하게 사용되는 모티프들을 다시 취한다. 일을 하고 있거나 사냥 중이거나 결투를 하는 남자들, 아이의 이를 잡아 주는 어머니나 노인에게 마실 것을 주는 인정 많은 여자(F 93, GW 1508), 혹은 빨래를 너는 관능적인 여자들(E 37, GW 1406, 그림 27)이 등장한다. 거지들 역시 희화화되지 않으면서 무언가를 먹고 있거나(Ek, GW 1428) 길에서 노래하는 모습(E 50, GW 1428)으로 그려진다. 노동자 가족도 볼 수 있다. 아기를 품에 안은 채 신발을 수선하는 맹인 아버지(Ed, GW 1421), 당나귀 등에 올라타 다정하게 아이를 바라보는 또 다른 아버지(E 21, GW 1394), 봇짐을 지고 딸을 데리고 시장에 가는 농부

그림 27 〈유용한 노동〉

들(F 17, GW 1445)이 있다.

이 앨범들에는 또 다른 유형의 인물이 자주 반복하여 등장하는데, 바로 고야의 연작에 등장하는 진실, 이성, 정의 또는 자유의 알레고리 인물과 닮은 순수한 모습의 젊은 여인이다. 이러한 그림들에는 여기서 나타낸 것 또한 미덕의 화신임을 알려 주는 설명이 붙어 있다. 뜨개질감 쪽으로 몸을 기울이고 앉은 여자를 그린 그림에는 이런 설명이 달려 있다. "노동은 항상 보답한다."(Ea, GW 1417) 두 눈을 감은 채 조각상을 연상시키는 듯한 자세로 나무줄기에 기댄 또 다른 여자를 그린 그림에는 "체념"(E 33, GW 1402)이라는 설명이 달렸다. 들판 바닥에 주저앉아 뚫어지게 책을 바라보는 우아한 여자에게 화가는 이런 조언을 건넨다. "곰곰이 생각하길."(E 48, GW 1412) 그는 즐겁지 않음이 분명한 몽상에 푹 빠진 채로 풍경 속에 홀로 있는 인물인 또 다른 젊은 여인에게도 같은 방식으로 말을 거는데, 이렇게 권한다. "모든 걸 신의 섭리에 맡기기를."(E 40, GW 1409) 이 책의 처음에 소개한 여자 농부(E 28, **그림 1**)도 같은 연작에 속한다. 이런 그림들을 그릴 때 고야는 차분하고 진정되어 있었던 듯하다. 남성이나 공권력이 휘두른 폭력의 희생자인 몇몇 여성의 얼굴에서 이런 순수하고 무결한 표정을 발견할 수 있는데, 이브 본푸아는 이 표정은 오로지 "피해자가 박해를 받음으로써 가해자가 될 운명으로부터 완전히 벗어났을 때"[93]에만 가능한 것이라고 평가하였다.

다른 많은 데생들은 고야의 작품다운 '어두운' 경향의 통상적인 주제들을 보여 준다. 그렇다고 이 데생들이 주제에 대한 판단을 담고 있다는 뜻은

93) Bonnefoy, p.70.

그림 28 〈환희〉

아니다. 이를테면, 주술 주제에 관한 고야의 관심도 지속된다. 두 늙은 주술사(D 4, GW 1370, **그림 28**)가 불확실한 공간에서 부유하며 춤을 추는데, 하나는 캐스터네츠를 연주하고 다른 하나는 그에게 달라붙어 있다. 이들의 얼굴에서는 일종의 환희가 느껴지며, 데생에 적힌 글귀 또한 "환희"이다. 땅 그리고 동시에 인간 공간을 지배하는 법으로부터 벗어나는 행위인 '날기'가 화가의 성적인 환상이 그러했듯 주술사의 세계 속에서 구현된 듯하다. 또한 갓난아기를 데려가는 여자 마법사를 그린 데생들에서처럼, 그의 불안도 엿보인다. 〈마귀 쫓기〉(**도판 9**)에서 본 늙은 마녀를 연상시키는 마녀는 막대기에 벌거벗은 아이들을 매달아 바랑에 넣었다.(D 15, GW 1374) 고야는 이것이 "좋은 마녀의 꿈"이라고 우리에게 이야기하는데, 무엇보다 그녀 자신에게 '좋을' 터이다.

잠든 남자와 정을 통한다는 마녀들이 저항할 수 없는 한 남자의 엉덩이를 때리는데, 아마도 이건 그의 꿈일 뿐일 것이다(Da, GW 1378). 이 마녀들은 엄청난 힘을 증명해 보인다. 이를테면 곡예를 하듯 기묘한 자세를 취한 벌거벗은 두 남자를 등에 진 늙은 여자처럼 말이다.(D 20, GW 1376) 고야는 이 데생에 〈악몽〉이라는 제목을 붙였다. 이 여성 악령들은 다른 데생들에서는 덜 위협적으로 나타나기도 한다. 또 다른 〈악몽〉인 데생 E 2(GW 1393, **그림 29**)는 나이 많은 마녀를 그렸는데, 그 모습은 순전한 공포를 나타낸다. 그녀는 숫염소가 아닌 날아다니는 황소에 실려 간다. 나는 것에 대한 고야의 매혹은 훨씬 전반적이며 공간 표현에 관한 그의 고민과 연관이 있는 것 같다. 그의 데생이 표현하는 인간 형태는 상식적인 공간을 떠나 불명확한 장소를 떠다니는 것처럼 보인다. 즐겁게 날아다니는 남자들(**그림 28**)도 그러하다. 모두가 우리가 아는 세계, 땅이 피조물들을 끌어

그림 29 〈악몽〉

당기는 세계를 벗어나 있다. 그들은 꿈의 왕국에 사는 걸까? 어떤 족쇄도 그들을 붙잡아 놓지 못하며, 고야도 마찬가지다. 고전 역학 법칙에 따르는 자유는 이제 재현의 전통적 법칙에 대해 고야가 취하게 될 자유의 상징이 된다.

다른 몇몇 데생은 이전에 이미 탐구했던 성적인 주제를 이어 가는데, 오늘날 〈야외에서 깨어남〉이라는 제목으로 알려진 데생 F 71(GW 1490, **그림 30**)이 그러한 예이다.

또 다른 데생들은 다정하게 서로를 껴안은 두 여자를 그리거나(Eh, GW 1426) 젊은 여자 앞에서 성기를 드러내 보이는 남자를 그렸다(Eb, GW 1419). 두 여자를 다룬 주제는 다른 작품들(GW 366, GW 383, GW 656, GW 1751)에서도 발견되는데, 남성 동성애는 그보다 드물게 그려졌다. 강간을 예고하는 장면은 더 비극적인데, 가령 E 41(GW 1410)은 아이가 매달리는데도 젊은 여자를 동굴 쪽으로 끌고 가는 산적을 그렸다. 설명은 이렇다. "신은 우리가 이토록 고통스러운 운명을 겪지 않게 해 준다."(우리는 이미 회화(**도판 12, 13, 14**)에서 이 주제를 다루었다.) 또 다른 산적은 손이 묶인 채 무릎을 꿇고 불안에 떨며 자신의 운명이 끝나기를 기다리는 희생자의 옷을 벗겼다.(F 16, GW 1444) 좀 더 드물게는 여자들이 싸우는 장면을 그린 것도 있는데 거의 코믹하다. F 74(GW 1493)에서는 둘 중 한 여자가 다른 여자의 맨 엉덩이를 신발로 때리고 있다. 『전쟁의 참화들』의 판화들과 마찬가지로, 이 시기의 데생들은 대체로 윤곽선을 단순화하고 세부적인 것을 생략하는 특징을 띤다. 이로써 인물들은 훨씬 보편적인 동시에 풍부한 표현력을 지니게 되었다.

동시에 두 가지 길을 가는 듯한 이런 양 체제의 작업은 초기의 데생 앨

그림 30 〈야외에서 깨어남〉

범들부터 화가가 죽을 때까지 30년간 지속된다. 이것은 무엇보다 중요한 사건이다. 한편으로는 공식적인 사교계 화가로서 왕성한 활동을 이어 가면서, 동시에 고야는 가시에[94]가 "저 깊은 곳의 어두운 신비로 가득한 지하의 거대한 강[95]"이라 부른 것을 키워 냈다. 이 물줄기는 천여 점의 데생과 백여 점의 판화, 수많은 작은 그림들로 이루어졌으며, 화가의 아틀리에를 지키고 있거나 가까운 이들 사이에서만 전해질 운명이었다. 고야가 제작한 작품 전체의 절반 이상은 당대의 대중이 아닌 그 자신을 위한 것이거나, 시간을 초월한 "공정하고 조예 깊은 관객"인 상상의 상대를 위한 것이었다.

94) 피에르 가시에(Pierre Gassier, 1915~2000)는 스페인에서 작업하고 연구한 프랑스의 미술 비평가로, 고야의 최고 전문가다.(옮긴이)
95) Gassier, *Les Dessins de Goya*, t.II, p.54.

두 번째 병, 검은 그림, 광기

1819년 2월 고야는 마드리드 근교에 전원주택을 한 채 구입한다. 공교롭게도 이 집은 그의 상황과 맞아떨어지는 "귀머거리의 집"이라는 이름으로 알려진 곳이었다. 그가 왜 그토록 오랫동안 살았던 도시를 떠나고 싶어 했는지는 모른다. 뒷받침해 줄 자료는 없지만 그럴듯한 가설을 제시해 보자면, 레오카디아 바이스와의 내연의 삶이 모든 이의 눈에, 특히 종교 재판 관계자들의 눈에 띄지 않게 하기 위해서였던 것 같다. 어쨌든 여름 동안 그는 이 집의 보수 작업에 착수했다. 그러나 그곳에 들어가 살기도 전에 또다시 중병에 걸렸다. 1792년과 매한가지로 이번에도 정확한 병명은 알 수 없었다. 1820년에 그린 인상 깊은 자화상을 통해 병을 짐작할 수 있을 따름이다. 이 자화상에는 고야와 그의 의사 아리에타가 함께 그려져 있는데(GW 1629, **도판 19**), 이 그림은 아리에타에게 바치는 것이기도 했다. 그림 설명에는 이렇게 쓰여 있다. "고야가, 1819년 말 73세에 겪은 심각하고

위험한 병으로부터 목숨을 구해 준 치료와 배려에 대한 감사의 표시로, 친구 아리에타에게."

그림은 핍진한, 거의 사경을 헤매는 고야의 모습을 보여 준다. 왼손으로 경련하듯 침대보를 움켜쥔 채, 그는 의사의 두 팔에 자신을 내맡겼다. 총기 있고 근심 어린 눈빛을 한 의사는 고야에게 아마도 약이 담겼을 잔을 내밀고 있다. 그들 뒤로 간신히 분간되는 세 명의 음산한 인물이 어렴풋이 보인다. 종종 이들을 한 명의 사제와 두 명의 하인으로 보기도 한다. 하지만 불분명한 윤곽으로 보아 그보다는 환자의 열에 들뜬 정신 속에만 존재하는 그 무엇, 30년 전 그림(GW 243)의 죽어 가는 자 주변에서 혹은 〈변덕 43〉이나 〈참화 1〉에서 판화 작가인 고야 주위에서 유령들이 그랬듯이 오랫동안 그를 따라다니며 쇠약해지는 틈을 노리는 악귀들 같다.

바로 전해에 고야는 다른 인물의 생의 마지막 순간을 보여 주는 그림(GW 1638)을 그렸으나, 장면은 완전히 달랐다. 이 그림은 호세 데 칼라산스[96]의 마지막 성찬식 장면을 그렸다. 같은 상황에서 고야는 분명 인간과 자연이 행하는 치료만을 믿었다. 사제보다는 의사를 믿었으며, 성배보다는 유리잔을 택했다. 그 결과 칼라산스는 죽었고, 고야는 살았다. 아리에타와 함께 있는 그의 자화상은 교회에 봉헌하는 그림인 '엑스 보토' 장르에 속한다. 이런 봉헌화는 어떤 사고의 희생자와 그를 그 궁지에서 헤어나게 해 줄 성인이나 성모 마리아를 함께 그린다. 다만 여기서는 성인의 역할을 맡아 구원을 가져오는 이가 완전히 세속의 인물인 의사라는 점이 다르다.

96) 스페인 아라곤 지역 칼라산스 성 출신의 사제이자 교육자로, 청소년들의 교육을 목적으로 한 수도회인 '천주의 성모 가난한 성직 수도회'를 설립하였다. 가톨릭 성인으로서 갈라산즈의 성요셉으로도 불린다.(옮긴이)

그리하여 이 그림은 교회가 아니라 의사의 집에 걸기 위한 것이었다.

고야는 죽음의 문턱에 와 있고, 그를 소생시킨 것은 또 다른 사람의 도움의 행동이다. 그의 그림은 동정심을 향한 찬가, 타자를 위한 사심 없는 배려를 향한 찬가가 되었다. 이런 주제가 이전의 작품에 아예 없었던 것은 아니다. 『전쟁의 참화들』이나 같은 시기의 데생들에도 있기는 했다. 고야가 그러한 작품에 붙인 이름은 이웃에 대한 보편적인 사랑을 권하는 그리스도교 제일의 미덕인 "자선"이었다. 그러나 그때까지 고야는 그런 행동을 밖에서 관찰했고, 인간의 열정을 올바로 그려 내고자 하는 마음에서 그것을 표현했다. 그러나 이제부터 그 행동은 그의 사적인 주제가 된다. 교회의 위안, 계몽주의의 약속, 애국의 열광은 모두 실망스러운 것으로 밝혀졌다. 그런데 이번에 고야는 지순한 선을 마주하였다. 그러므로 이런 것은, 설령 몹시 드물지라도, 존재하는 것이었다.

1792년처럼, 병의 위중함이 고야의 회화 활동을 바꿔 놓는다. 27년 전에는 심한 병으로 귀가 들리지 않게 됨으로써 자신의 내면세계를 발견하게 되었다. 혹은 어쨌든 내면세계를 강조하게 되었다. 이제는 죽음의 문턱에 갔다 온 느낌이 그에게 새로운 자유를 준다. 마치 살날이 얼마 남지 않았으니 더는 어떤 관습에도 매일 필요가 없고 어떤 규칙에도 순응할 필요가 없다고 생각한 듯하다. 그는 자기가 시작한 진실의 탐색을 마음껏 자유로이 할 수 있었고 또 그래야 했다.

거의 같은 시기에, 고야는 종교적 주제를 다룬 마지막 그림들 중 하나를 그린다. 그는 마드리드의 산안톤 자선 학교를 위해 호세 데 칼라산스 수도회의 수호성인에게 헌정하는 커다란 패널화를 그렸는데, 이 자선 학교의 신부들에게서 주문받은 그림 말고도 또 한 번 자진하여 같은 신부들에게

바치는 작은 그림(**도판 20**)을 그린다. 그는 이 그림에 오랫동안 그를 사로잡았던 일화를 표현했는데, 바로 겟세마네 동산에서 자신의 비극적 운명과 마주한 예수이다. 그런데 『전쟁의 참화들』의 맨 처음에 이와 똑같은 자세를 하고 있는 인물이 성배가 자기로부터 멀어지기를 바라는 듯한 반면, 여기에서 예수는 천사가 내미는 두 잔 앞으로 몸을 숙이고 그 잔들을 더 잘 받아 들기 위한 것인 양 양팔을 활짝 벌렸다. 야위고 점차 흐려져 유령 같은 이 존재는 비탄과 자기 운명의 수용을 동시에 구현한다.

고야의 정신세계에 찾아온 이러한 마지막 변화의 결과물이 말년의 회화와 조각, 데생인데, 특히 "검은 그림"이라 불리는 작품들이다. 검은 그림들은 고야가 1819년의 발병 직후에 정착한 집의 벽에 그린 것이다. 따라서 이 작품들의 창작은 그가 바로 전에 겪었고 아리에타와 함께 있는 자화상으로 표현된 그 경험과 곧바로 연결된다. 이 자화상은 검은 그림들의 서곡, 그도 아니라면 적어도 준비 단계를 이룬다. 그런데 겉보기에는 하나의 정신세계로부터 이보다 다른 것들이 나올 수가 없다. 한 그림은 아마도 고야의 작품으로서는 처음으로, 지고인 미덕인 타자를 위한 순수한 호의를 그렸다. 그리고 다른 그림들에는 악귀와 괴물들이 들끓는다. 인류애의 정점을 탐색한 직후에, 화가는 자신의 심연에 사는 것들을 표면으로 끌어 올리는 데 매달린다. 그러나 아마도 눈에 보이는 이 모순을 넘어 더 멀리 나아가야 할 것이다. 동정심이라는 단단한 땅과의 접촉만이 고야에게 자신의 악령들을 집 벽에 붙여 버림으로써 그것들로부터 해방될 수 있게 해 주는 이 위험천만한 여행을 떠날 용기를 주었을지 모른다.

검은 그림의 창작은 리에고가 쿠데타를 일으키고 체포된 1820년과 1823년 사이, 스페인에 막간의 자유주의가 흐르던 시기에 이루어졌다. 실제로

1823년 9월, 그러니까 보수주의자들이 승리한 직후에 고야는 이 집을 손자인 마리아노에게 주었고 더는 그곳에 살지 않았던 것으로 보인다. 1824년 초의 몇 달간 그는 친구 집에 머물렀다. 같은 시기에 그는 스페인을 떠나기로 결심하고 앞으로의 망명을 준비하기 시작한다. 이렇게 떠나기로 한 이유를 우리는 예측만 해 볼 수 있을 뿐인데, 직접적으로 정치적인 것이었던 것 같지는 않다. 고야는 이 시기에 어떤 공적 활동도 하지 않았고 그의 전복적 그림들이 세상에 돌아다니지도 않았으며, 게다가 그에게는 모든 정치 진영에 영향력 있는 친구들이 있었다. 그렇지만 그가 자유주의자들 편에 공감한 것은 분명하다. 레오카디아와의 불법적인 관계는 이미 마드리드를 벗어나기 위한 이유였고, 새로운 상황이 되자 스페인을 떠나는 이유로 작용했을 수 있다. 레오카디아는 자유주의 신념을 감추지 않았고, 분명코 그 나라를 떠나고 싶어 했다. 그러므로 검은 그림들은 병의 결과로 내면의 새로운 자유가 찾아오고 동시에 정치적으로도 상대적인 자유화가 이루어졌던 시절에 창작된 셈이다.

끈질기게 등장하는 검은색 때문에 "검은" 그림이라 불리는, 귀머거리의 집 벽을 장식한 그림들의 첫 번째 특징은 화가 자신과 측근들 말고 다른 사람들에게 보이기 위한 것이 아니라는 점이다. 이리아르테에게 쓴 1793년의 편지 이래로, 고야는 기나긴 길을 걸어왔다. 그 편지에서 그는 주문받아 그리는 그림에서 벗어나 내적 필요의 감정에서 비롯된 그림을 그리고 싶다고 이야기했었다. 그러나 그가 그린 자유로운 첫 그림들은 공식적 주문 그림들과 병행하여 그려진 그 이후의 다른 그림들과 마찬가지로, 제한적이긴 하지만 대중에게 보이기 위한 것이었다. 고야는 편지와 함께 그 그림들을 아카데미에 보냈다. 변화는 그다음으로 판화의 위상에 영향을 미친다. 『변

덕들』은 사람들에게 판매되었지만, 고야가 많은 수고와 비용을 들인 『전쟁의 참화들』은 절대로 그리 되지 않는다. 두 벌만을 시험 인쇄하여 한 벌은 가까운 친구에게 맡긴다. 위상 면에서 이 판화들은 데생에 가까우며, 철저히 사적인 활동으로서 대중에게 당장 전파되는 대신 진실을 표현하고 탐색하는 순수한 도구가 되었다. 앞서 살펴보았듯이, 이쪽 혹은 저쪽의 용도, 즉 공공의 혹은 사적인 그림들의 양식은 서로 점점 더 멀어진다.

검은 그림들과 함께, 그는 새로이 한 발을 내디뎠다. 이동 가능한 화판이 아니라 자기 집 벽에 그림을 그림으로써, 고야는 이 작품들을 세상에 내놓기를 완전히 포기한 것이다. 게다가 그의 편지에도, 가까운 이들의 글에도 그의 살아생전에는 이 작품들에 대한 언급이 전혀 존재하지 않았음이 확인되었으니 놀라울 따름이다. 이 그림들은 없는 것이나 마찬가지였다. 그가 검은 그림들을 그린 것은 누구의 환심을 사기 위해서도 아니고 돈을 벌기 위해서도 아니었으며, 좀 더 고상하게 동시대 사람들에게 호소하여 그들에게 자기가 막 발견한 것을 알려 주기 위해서도 아니었다. 그 그림들이 그를 사로잡고 있었기 때문이었다. 그의 그림들은 스스로를 위한 것이었다. 이 독특한 상황을 이해하기 위해, 이 작품들이 근대 미술가가 그린 가장 중요한 회화 연작 중 하나임을 상기하고서 잠시 이런 상상을 해 보자. 미켈란젤로가 바티칸의 예배당 벽을 프레스코화로 뒤덮는 게 아니라, 다시는 돌아오지 않을 자기 집 고미 다락방을 떠나기 바로 얼마 전에 그 다락방 벽에다 시스티나 천장화에 그리게 될 그 그림들을 그렸다고 말이다!

그때 이후로 상황은 많이 달라졌다. 그림들은 캔버스에 옮겨져 스페인 국립 미술관인 프라도 미술관에 전시되어 있으며, 전 세계의 찬사와 수많은 해석의 대상이 되었다. 그 해석들은 이 그림들이 왜 그려졌는가, 그리고

그 의미는 무엇인가 하는 두 개의 보완적 질문 언저리를 맴돈다.

고야가 자기 집의 커다란 두 방의 벽면을 그림들로 뒤덮은 이유를 추측하기 위해서는 우선 우리가 알고 있는 정황을 상기해 보아야 한다. 나는 이미 이 그림들이 의사 아리에타와 함께 있는 자화상에 곧바로 이어져 그려졌으며, 화가든 가까운 지인들이든 이 그림들에 관해서는 같은 시기에 그 어떤 언급도 없음을 지적했다. 1823년 말에 그가 이 그림들과 결별하는 방식에 관해서는 좀 더 깊게 생각해 보아야 한다. 이젠 우리가 잘 알 듯, 고야는 저항할 수 없는 충동에 사로잡혀 오롯이 직관적으로 작업하는 예술가가 전혀 아니었다. 경솔하게 행동하거나 깊이 생각하지 않고 창작하는 사람이 아니었다는 이야기다. 필경 1821년과 1822년 동안 대거 그려진 이 그림들이 양으로나 질로나 그의 작품 세계의 한 측면의 정점 혹은 소산을 나타낸다는 사실을 그가 몰랐을 리 없다. 이전에 그는 이토록 야심 찬 것을 제작한 적이 없었고, 앞으로 남은 생에도 그럴 수 없을 터였다. 그런데 그는 집을 손자에게 주었을 뿐만 아니라(편의성을 고려해서 그랬을 수 있다), 겉보기엔 미련 없이 그 집을 포기하고는 뒤이어 스페인을 떠났으며, 그 후에 잠깐씩 마드리드를 다녀갈 때에도 그 집에는 전혀 별다른 주의를 기울이지 않았다. 자신의 걸작에 대한 이 같은 관심의 부재를 어떻게 설명해야 한단 말인가?

좀 순진한 관객이라면 검은 그림들을 보면서 화가의 광기에 대한 생생한 증거가 아닐까 생각할 수도 있다. 그러나 결단코 미치광이라면 이런 그림들을 그릴 수 없었을 것이며, 그 그림들은 아르 브뤼[97]와는 거리가 멀

97) 아르 브뤼(Art brut)는 다듬어지지 않은 원시 그대로의 예술이라는 뜻으로, 화가 장 뒤뷔페

다. 검은 그림들은 오히려 정반대의 증거일 수 있다. 이미 수십 년 전부터, 고야는 무의식 속에 자기의 악마들을 가두어 놓고 있던 장벽들을 걷어 올렸고 그 악마들이 자신의 그림에 출몰하도록 내버려 두었다. 그는 이해했던 것이다. 교회나 민간의 미신에서 음몽마녀니 악마니 부르는 것이 우리들 각자 안에 깊숙이 감춰진 욕망과 충동, 두려움과 고통에 다름 아니라는 것을. 그래서 그는 그것들에 형태를 부여하여 보여 주는 것이다. 그것들이 그를 지배하지 않도록 완전히 자유롭게 놓아두지는 않으면서 말이다. 거의 죽음에 이르는 병과 친구의 사심 없는 동정이라는 이중의 경험을 겪은 후에야, 그는 비로소 충분히 안정적인 받침돌 위에 안착했다고 느낄 수 있었다. 그리고 그것을 기반으로 두려움 없이 대낮에도 자신의 환영을 드러내 보일 수 있었다.

고야가 검은 그림들뿐만 아니라 그 그림들에 이르는 모든 준비 작업을 통해서 스스로의 구마사(驅魔師)[98]가 되었다는 베르너 호프만의 의견은 일리가 있다. 십자가를 들고 주술을 외는 사제의 자리에 붓과 연필만으로 무장한 화가가 온 것이다. 다른 것들을 쫓아내는 대신, 그는 스스로를 치유한다. 화가는 "자신의 어두운 강박을 그림으로 변형함으로써 괴물과 악령들을 만들어 내고 소환한다." 이제 그는 이런 존재들이 "개인의 정신 구조의 감춰진 심층"[99]에서 비롯된다는 것을 안다. 고야가 검은 그림들을 누구

가 정신질환자나 어린이들의 순수하고 참신한 미술 작품을 지칭하기 위해 만든 용어다. 아웃사이더 아트 또는 원생미술로도 불리며, 정식 미술 교육을 받지 않은 이들이 미술사의 흐름과 무관하게 창작 활동을 하는 것을 가리킨다. (옮긴이)
98) 구마사는 단순히 마귀를 쫓는 사람이라는 뜻도 있지만, 실제로 과거 가톨릭교회 성직자 품급 가운데 구마사라는 것이 있었다. (옮긴이)

하고도, 심지어 친구들과도 공유하려 하지 않은 것은, 이 그림들을 창작하는 행위가 곧 자기 치유의 작업이기도 했기 때문이다. 그는 찬사를 받기 위해서가 아니라 검은 그림들로부터 해방되기 위해 바로 그 그림들을 그렸다. 아마도 그런 이유로 가령 〈정어리 매장〉(**도판 18**) 같은 그림들과 비교했을 때 이 그림들의 작업이 좀 덜 꼼꼼히 이루어졌을 것이다. 그리고 우리는 검은 그림들이 그가 이 집에 애착을 품을 이유가 되기는커녕 그곳을 떠난 원인 중 하나가 된 것은 아닐까 생각해 볼 수 있다. 일단 자신의 악귀들을 그릴 수 있게 되자, 더는 그것들을 쳐다볼 필요도 없었고 그리고 싶은 마음도 들지 않았던 것이다. 다른 곳에서 또 다른 삶을 시작하는 편이 더 나았다.

이런 해석을 통해 우리는 검은 그림들의 창작을 둘러싼 다양한 사실들을 관통하는 일관성을 포착할 수 있다. 그러나 이 그림들은 우리에게 정확히 무엇을 말하는가? 이 질문에 대한 확정적인 답은 영영 얻지 못할 수도 있다. 그리고 여기서는 단지 모든 해석에 내재하기 마련인 불확실성의 여지만을 이야기하는 게 아니다. 이 경우에 고야는 우리에게 어떤 단서도 남겨 놓지 않았을뿐더러, 그가 과연 해독이란 것을 가능하게 만들어 놓으려 했는지조차 불확실하다. 우리는 『변덕들』의 시절부터 그가 어떤 식으로 발자취를 흩뜨리기 위해 애쓰는지를 보았다. 그 이후로 고정된 의미를 찾는 일의 불가능성이 그의 세계의 특징 중 하나가 되었다. 다른 한편으로 이 그림들은 옮겨지고 복원되었으며, 때로 그런 작업은 활발히 이루어졌다. 그래서 모든 그림이 원래 어느 자리에 있었는지 절대적인 확인을 할 수가

99) Hofmann, To Every Story..., p.133, p.318.

없다. 그런데 우리가 알기로 고야는 한 연작 안에서 어떤 작품이 어디에 나오는지 같은 순서의 문제에 무척 신경을 썼다. 또한 과거의 사진들(1860~1880년대)을 보면 그중 몇몇 그림은 표면의 상당 부분이 잘려 나갔으며, 부적당하다고 판단된 어떤 세부들은 지워져 버렸다. 또 다른 자료에 따르면 역시 그림이 그려진 한 계단이 두 방을 이어 주었는데, 사라지고 없다. 마지막으로, 고야의 아들이나 다른 미술가들이 이 그림들이 아직 그 자리에 있었을 때 수정을 가했을 가능성도 있다. 이 모든 이유 때문에 상당수의 자료는 분명하게 확정할 수가 없고, 그것을 바탕으로 검은 그림의 전모를 용이하게 이해할 수도 없다.

만일 우리가 이 검은 그림들을 고야의 이전 작품들, 특히 모든 사람에게 보이려고 그린 것이 아닌 작품들의 맥락에서 바라본다면 그 수수께끼 같은 성격은 누그러진다. 1793년, 아니 어쩌면 〈보르자의 성 프란체스코〉를 그린 1788년 이래로 그의 작품 세계는 초자연적인 존재, 집회를 하는 마녀들, 그로테스크한 광인과 환자들, 신체적 폭력, 흥분에 도취한 군중을 그린 그림들로 점철되었다. 검은 그림들이 자아내는 충격은 그러한 것들의 특징이 집약되어 있다는 데서 비롯된다. 여기서 우리가 이야기하는 것은 작은 캐비닛 그림들이 아니라 원근법이나 색의 단계에 전혀 개의치 않고 그린 14점의 대형 패널화이며, 그 중심 주제는 다른 곳에서는 대단치 않은 세부에 불과했던 것이다. 이 그림들은 데생으로 소묘했던 것을 회화로 옮겨 놓고, 전에는 암시로만 그쳤던 것을 분명하게 이야기한다. 온갖 공포를 동반하는 전쟁을 겪은 이후, 고야는 자기가 알게 된 것을 나머지 인류에게 전해야 할 임무를 지고 있음을 느낀다. 그리고 그 결과가 바로 『전쟁의 참화들』과 그에 수반된 그림들이었다. 마찬가지로 10년이 지난 후 그는 지옥의 안

쪽, 악마들이 사는 곳을 다녀온 이 또 다른 끔찍한 경험의 흔적을 남겨야 할 의무감을 느낀다. 그것은 곧 바깥세상이 아닌 자신의 내면을 말한다. 검은 그림들은 바로 이 밤 끝으로의 여행담이다. 두 번째로, 증인은 자신의 임무를 완수하였다.

이 그림들은 체계적인 도상학적 구상을 따르지 않는 듯한데, 그것은 고야의 일반적인 작업 방식과도 부합하지 않는다. 더는 이 그림들을 당대의 정치적 사건에 대한 평가로 해석하려고 애쓸 필요가 없다. 화가는 다시 한 번 그의 상상 속에 되풀이되는 주제들을 그렸으나, 이번에는 그 주제를 두드러지게 강조하기도 하고 다양한 여러 출처에서 착상했다. 그의 작품에서 '밤'을 나타낸 모든 부분이 그렇듯이, 고야는 여기서 군중 장면이든 일반적인 미신에서 비롯된 인물 장면이든 혹은 신화의 인물을 불러낸 장면이든 간에 인간에 대한 환멸의 시각을 보여 준다. 화가 이력의 끝 무렵에 제작된 이 검은 그림들은 이런 관점에서 그가 예술 활동을 시작하면서 평범한 사람들의 놀이와 유희를 그린 밑그림에서 보여 주었던 것과 완전히 반대되는 극점을 이룬다. 동시에, 고야가 이 그림들과 함께 여러 해를 보냈다는 것은 그가 그것으로부터 순전히 비극적인 느낌만을 얻지는 않았음을 암시한다(오늘날의 관람객들은 흔히 그런 느낌을 받는 것이 사실이다). 그의 집 벽을 채운 그로테스크한 존재들은 그를 두려움에 떨게 하기보다는 때때로 웃게 해 주었고, 이런 모습으로 그려진 그 존재들을 보면서 그는 지치고 낙담하기보다는 오히려 안도감을 느꼈으리라고 추측할 수 있다. 이 그림들의 풍자적이면서 희극적이기까지 한 차원은 우리보다는 그에게 훨씬 더 뚜렷이 드러났을 것이다.

우리가 이 그림들의 원래 배치에 관해 알고 있는 사실은 다음과 같으며,

그 해석에 유용하다. 검은 그림들은 위아래로 위치한 같은 크기의 두 방에 있었다. 1층의 방에는 여섯 점이 위치해 있었다. 입구의 오른쪽에는 한 노인이 다른 인물과 함께 그려져 있고, 왼쪽에는 바위 같은 것에 기대고 있는 여자가 그려져 있었다. 귀머거리의 집을 처음으로 관찰했고 고야의 동거녀를 개인적으로 알았던 화가 브루가다는 이 여자가 레오카디아라고 확인해 주었다(GW 1622). 맞은편 벽의 왼쪽에는 작은 인간을 잡아먹는 사투르누스가, 오른쪽에는 검을 든 여인이 그려져 있었는데, 홀로페르네스 위에 서 있는 유디트(GW 1625)임을 알아볼 수 있다. 마주 보는 이 두 벽 사이에는 많은 인물이 그려진 두 점의 커다란 벽화가 있었는데, 고야 사후에 작성된 목록에는 〈커다란 숫염소〉(또는 〈마녀 집회〉, GW 1623)와 〈산 이시드로의 순례〉(GW 1626)라고 적혀 있다. 그렇지만 이 제목들은 고야가 붙인 것으로 확인되지 않았으며 사투르누스를 포함하여 이런 전통적인 구별을 전혀 확인할 수 없다는 점을 상기해야 한다. 두 노인(남자인지 여자인지 구별되지 않는)을 그린 좀 더 작은 크기의 일곱 번째 벽화는 어쩌면 같은 방의 문 위에 있었을 수도 있고, 다른 방에서 나온 것일 수도 있다.

그러므로 여기에는 세 쌍의 벽화가 있는 셈이다. 첫 번째 쌍은 입구 근처에 있던 두 그림인데, 그중 하나는 아마도 그 집에 살았을 레오카디아를 그렸다. 문의 다른 쪽 옆에는 논리적으로 따지면 집주인인 화가 자신을 그린 그림이 있어야 마땅하다. 그런데 대신 그 자리에는 무척 다른 모습의 두 인물이 그려져 있다(GW 1627, **도판 21**). 뒤로 물러나 있는 오른쪽의 인물은 고야가 그린 다른 그로테스크한 두상들과 닮았는데, 왼쪽 인물의 귀에 대고 뭐라고 큰 소리로 말하는 것 같다. 반면 긴 지팡이를 손에 쥔 왼쪽의 인물은 위엄 있고 평온한 노인처럼 보인다. 전자의 외침은 후자의 귀가 멀

그림 31 〈나는 늘 배운다〉

었음을 알려 주는 징후가 아닐까? 일그러진 얼굴의 오른쪽 인물은 다른 그림에서처럼 사람이 아니라, 고야의 정신을 사로잡고 어두운 환영을 불어넣는 악마라고 볼 수도 있다. 만일 그렇다면 노인은 희화성을 싹 걷어 낸 고야 자신의 알레고리적 표현이라고 할 수 있다.

이런 해석은 아마도 이보다 후에 그렸을 다른 데생(G 54, GW 1758, **그림 31**)을 통해서도 확고해지는데, 이 데생에는 이전 데생의 그 노인과 매우 흡사한 노인이 지팡이 두 개를 짚고 있으며 "나는 늘 배운다"라는 설명이 붙어 있다. 이 표현의 의미에 관해서는 뒤에 다시 다루기로 하고, 여기서 중요한 것은 고야와 어떠한 신체적 유사성도 없는 그림에 1인칭 단수를 사용했다는 점이다. 알다시피, 고야는 연작의 앞머리에 자기의 모습을 나타내는 습관이 있었다. 『변덕들』의 맨 앞에 나오는 초상화나, 『전쟁의 참화들』맨 처음에 예수처럼 두 팔을 벌리고 무릎을 꿇은 남자를 그린 순전히 상징적인 그림도 모두 고야 자신을 그린 것이었다. 그러므로 검은 판화들의 시작부에도 마찬가지로 했을 가능성이 높다. 만일 이 가설이 옳다면, 문 옆에 자리 잡은 이 두 그림은 이 공간의 나머지 부분에서 펼쳐지는 세계와는 다소 구분된다.

같은 방의 안쪽에는 한 남자와 한 여자가 있는데, 이번에는 평범한 사람들이 아니라 전설의 두 인물이다. 한 명은 구약 성서에서, 다른 한 명은 희랍 또는 로마 신화에서 취하였다. 그들이 몰두하고 있는 행동은 서로 상관이 없다. 젊은 여자(유디트)는 남자의 머리를 베고 있는데, 고야는 이미 『변덕들』의 시절에 이 모티프를 데생으로 그린 적이 있다(GW636). 남자는 크로노스 혹은 사투르누스로서 나이 들고 기괴한 거인의 모습으로 그려졌는데, 인간을 집어삼키는 중이다(GW 1624, **도판 22**). 25년 전 고야가

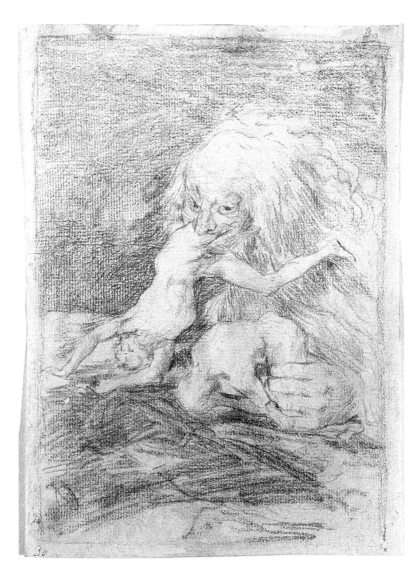

그림 32 〈사투르누스〉

같은 주제를 다루었던 데생(GW 635, **그림 32**)에서 거인이 여러 명의 작은 인간을 먹어 치우는 것과 달리, 그리고 그가 마드리드에서 보았을 같은 주제의 루벤스의 그림[100]과도 다르게, 고야의 사투르누스가 먹는 것은 아이도 남자도 아니고 젊은 여자의 몸을 하고 있다. 뿐만 아니라 사투르누스와 남성성 사이의 연관성은 또 다른 사실을 통해서도 암시된다. 옛날에 이 그림을 찍은 사진을 보면 이 인물은 성기가 발기된 것처럼 보이는데, 이 세부는 벽화를 캔버스로 옮길 때 사라졌거나 감춰졌을 수 있다. 희랍 혹은 로마 신화를 상기해 보면, 아버지가 딸을 먹게 하지 않더라도 (우울이나 시간의 흐름과 관련된 연상 작용뿐만 아니라) 수많은 성적 암시가 있다. 크로노스는 무엇보다 아버지 우라노스의 성기를 잘랐으며, 아들인 제우스의 손에 같은 운명을 맞게 된다.

따라서 이 두 그림은 다른 성(性)을 죽이는 장면을 그린 것이며, 두 성 사이의 관계에 대한 극단적인 해석을 제공한다. 그러나 『변덕들』과 검은 그림들을 가르는 긴 시간 내내 화가의 작품에는 그러한 극단적 관계를 다룬 수많은 선례가 있었다. 고야는 남녀 사이의 관계에 관해 이상적이거나 단순히 평화로운 모습조차도 거의 그리지 않았다. 병을 앓기 전부터, 고야는 〈결혼식〉(GW 302)이라는 제목의 1792년 그림에서 인간 부부에 대한 풍자적인 시각을 드러냈다. 이 그림은 "전원의 우스꽝스러운" 태피스트리 연작을 위한 밑그림인데, 여기에서 두 배우자는 특히나 안 어울린다. 알바 공작부인과의 관계에 품었던 희망이 좌절되자, 고야는 그런 면에서 한층

100) 루벤스의 이 그림은 〈사투르누스〉(또는 〈아들을 먹는 사투르누스〉, 1636~1638년경)인데, 어린아이를 뜯어 먹는 사투르누스의 모습을 그렸다.(옮긴이)

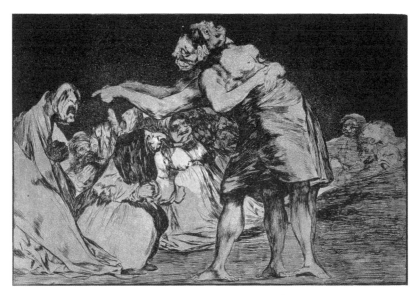

그림 33 〈무질서한 광기〉(어리석음 7)

더 불신을 갖게 된 것 같다. 『변덕들』에서는 여자들이 닭 모습을 한 남자들의 털을 뽑는가 하면, 남자들은 여자들을 이용하려고 한다. 고야는 『변덕들』에서 행복하고 평화로운 사랑을 보여 주지 않는다. 이상적인 것은 헤어지는 것이지만, 〈변덕 75〉에서 보듯 그것도 늘 가능해 보이지는 않는다. 〈변덕 75〉에서는 서로 묶인 한 남자와 여자가 야행성 맹금(악마)의 발톱에 붙잡혀 있다. 이 그림의 설명은 절망의 외침이다. "우릴 풀어 줄 사람 없나요?" 스페인에는 이혼이 존재하지 않았기 때문에 결별은 더욱 어려웠다.

그 후로도 많은 데생이 이 주제에 관해 늘어놓았다. 부부 생활은 멍에일지니, 그저 벗어날 수만 있다면! 〈무질서한 광기〉(어리석음 7, GW 1581, **그림 33**)는 종종 "부부 생활의 광기"로도 불리는데, 검은 그림들과 거의 비

슷한 시기에 그려졌다. 이 작품은 샴쌍둥이처럼 머리가 붙어 있고 두 개의 얼굴에 팔다리는 네 개씩이며 발은 여덟 개인 부부 같은 기괴한 존재가 귀 머거리의 집 벽을 채운 피조물들과 비슷한 관객 무리에게 말을 건네는 모습을 그렸다. 두 몸을 한 이 존재는 전혀 행복해 보이지 않는다!

고야가 여러 그림들이나 『전쟁의 참화들』에서 보여 준 많은 장면이 증언하듯이, 두 성 사이의 관계에는 흔히 폭력이 끼어든다. 이 폭력은 산적이나 군인들만의 전유물이 아니라 부부 생활에도 도사리고 있다. 막대기로 아내를 때리는 젊은 남자(B 34, GW 402)의 행동은 분명 질투에 사로잡힌 남자의 충동적인 반응이다. 또 다른 데생(F 18, GW 1446, **그림 34**)은 부부 간의 폭력 장면을 보여 주는데, 흐트러진 침대 옆에서 남자가 여자의 머리채를 잡고 손찌검을 하고 있고 여자는 방어하려고 안간힘을 쓴다. 바닥에 뒤집힌 요강이 얼마나 난폭한 행동이 일어나고 있는지를 여실히 증명한다. 남성의 폭력이 여성의 폭력보다 훨씬 많긴 하지만, 그렇다고 여성의 폭력이 존재하지 않는 것은 아니다. 그러나 고야의 머릿속에서 여성의 폭력은 다른 상황들과 연관되어 있다. 도끼로 잠든 나무꾼을 살육할 준비를 하는 여자(F 87, GW 1503)는 그의 보잘것없는 재산이라도 탈취하려는 것일까? 앨범 D에 들어 있는 한 데생(GW1379, **그림 35**)은 사투르누스의 자세를 한 여자를 보여 준다. 해골의 머리를 한 이 괴상한 모습의 여자는 일종의 마녀로 어린아이를 먹으려 하는데, 바로 사람을 잡아먹는 식인귀이다. 그림의 설명은 완곡하게 "악녀"라고 되어 있다. 사투르누스와 유디트의 그림은 이러한 두 성 사이의 갈등의 정점으로 해석될 수 있으며, 그럼으로써 두 성에게 공통된 것을 드러내 준다. 이 두 그림은 마찬가지로 젊은 여자와 남자 노인을 보여 주는 맞은편 벽의 그림들과 쌍을 이룬다. 하지만 맞은편 그

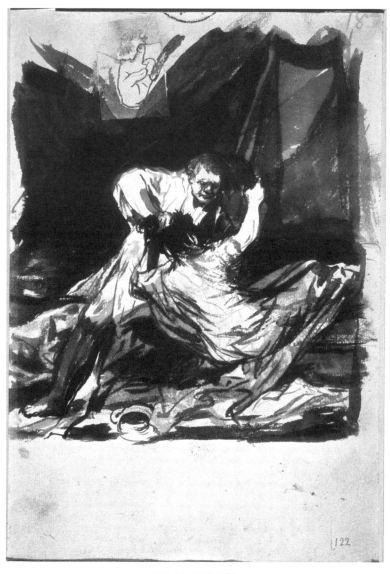

그림 34 〈부부 싸움〉

림들의 인물은 훨씬 더 깊은 생각에 빠진 자세를 하고 있다. 한쪽 벽은 폭력이, 다른 벽은 평화가 지배한다.

같은 방에 있는 두 점의 큰 벽화 〈커다란 숫염소〉와 〈산 이시드로의 순례〉는 서로 매우 비슷하다. 두 그림 모두 이성을 잃고 망아지경에 빠진 사람들을 그렸다. 오른쪽 벽화는 오수나 공작 소유였던 〈산 이시드로의 초원〉(GW 272)이라는 그림에서 이미 다루었던 주제를 다시 그린 것이다. 그렇지만 오수나 공작이 소장하던 옛 그림의 즐거운 분위기와 귀머거리 집의 이 벽화 속 순례자들의 겁에 질린 얼굴에서 느껴지는 착란 상태는 완전한 대조를 이룬다. 입구의 왼쪽, 이 벽화의 맞은편에 있는 그림은 고야의 초창기 마녀 그림들 중 하나(〈마녀 집회〉)와 마찬가지로 숭배자들에 둘러싸인 커다란 숫염소(악마)를 그렸다. 하지만 여기서는 표현 방식이 매우 달라서, 도리어 〈정어리 매장〉(**도판 18**)을 떠올리게 한다. 인물들은 서로 명확히 떨어진 상태로 그려지지 않았고, 얼굴은 그로테스크하게 비죽이며 웃고 있다. 더욱이, 커다란 숫염소는 더는 중심인물도 아니다. 숫염소는 등을 보인 채 그림의 왼쪽에 검은 형체로만 표현되었는데, 원래의 벽화는 오른쪽으로 족히 1미터는 더 길었으므로 그 효과가 더욱 강렬했다. 이제 주의는 얼빠지고 그로테스크한 군중에게 집중된다. 이들은 옛날 그림에서 거의 우아하게 그려졌던 몇 명의 마녀를 대신한다.

이 그림을 25년 전 그림과 비교해 보면, 고야의 세계에서 초자연적인 것의 위치 자체가 변했음을 알아차릴 수 있다. 〈마녀 집회〉나 〈마귀 쫓기〉(**도판 9**) 같은 그림들은 환상 장르에 속했다. 환영의 내용은 그럴듯했지만 위상은 불분명하여, 꿈의 결과인지 광기가 폭발한 것인지 민간의 미신인지 알 수 없었다. 그려진 것의 현실성에 대한 의심이 여전히 남아 있었다. 하

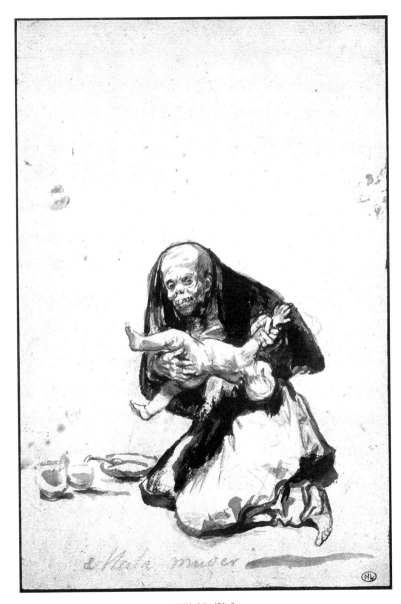

그림 35 〈악녀〉

지만 귀머거리의 집 벽에 그려진 〈커다란 숫염소〉에 관해서는 이런 말은 전혀 할 수 없다. 검은 그림들을 마녀 그림이나 『변덕들』과 비교해 보면, 고야가 걸어온 여정을 가늠해 볼 수 있다. 예전 그림들의 유희적이거나 풍자적인 성격의 흔적은 이제 남아 있지 않다. 사반세기 후에 그려진 형체들은 있는 그대로 받아들여야 할, 화가가 본 것을 충실히 그려 낸 보고서이다. 새로운 그림은 더는 '환상(幻想)적인' 것이 아니라 '환영(幻影)'을 그린 것이다. 앞의 것은 현실적인 존재들을 확실하지 않은 방식으로 그리는 것이고, 뒤의 것은 화가의 환영을 숨김없이 그대로 그리는 것이다. 그런 그림들은 실제로 그의 정신에 살고 있었으며, 그 점에 관해서는 어떠한 머뭇거림도 암시되거나 허용되지 않는다. 이와 같이, 화가는 20세기 환상 장르의 변화를 예고하였다. 환상을 다루는 장르는 20세기에 들어와 실질적인 현실 세계 자체가 이미 낯선 것이라는 것을 계시하기 위해 실질 세계와 상상 세계를 더 이상 대립시키지 않는다. 고야는 어쩌면 이미 이를 해 버렸는지 모른다. 고야는 자신의 환상을 그렸을 뿐이지만, 바로 그 환상이 현실 세계의 진실을 알게 해 주었다.

그러므로 서로 마주 보는 이 두 그림은 덮어놓고 무엇이든 잘 믿고 잠재적으로 폭력적인 천박한 민중에 대한 희화적인 표현이다. 이쪽 그림에서는 집회의 구실이 산 이시드로 순례라는 가톨릭교회의 종교 의식이고, 저쪽 그림에서는 정반대로 악마가 직접 주재하는 의식이다. 두 숭배 의식에서 신자들의 얼굴은 똑같이 불안감을 자아낸다. 고야는 한쪽 신앙을 다른 신앙보다 선호하거나, 이 군중의 지성과 통찰력에 관해 환상을 품고 있는 것 같지는 않다.

2층의 벽화들은 고야의 세계에서 익숙한 주제들을 다루었으나, 배치는

덜 체계적이다. 이 그림들은 1층 그림들보다 현저히 밝으며, 먼저 그려졌다고 추측된다. 방의 안쪽에는 거의 풍속화라 할 수 있는 두 점의 그림 〈자위〉(GW 1618)와 〈독서〉(GW 1617)[101]가 있는데 전자는 민중의 우둔함을, 후자는 계몽주의자들이 권장하는 활동을 그린 것이라고도 생각할 수 있다. 비난거리이든 칭찬거리이든 이 두 행동은 일상적인 행위이다. 그러나 여기서는 어떤 이야기를 담고 있는지는 중요하지 않으며, 구체적인 세부들은 제거되고 몸짓과 태도가 부각되어 있다. 이 그림들의 옆으로 각기 한 점씩 두 점의 또 다른 그림이 있는데, 그중 하나인 〈종교 재판소 산책〉(GW 1619)은 1층 행렬 속의 군중을 연상시킨다. 그러니까 이번에는 종교 재판 의식이 악마의 의식에 동화되어 있는 것이다. 다른 그림은 완벽한 대칭을 이루는 두 인물을 그렸는데, 두 명의 농부가 무릎까지 땅에 파묻힌 채 서로에게 곤봉을 휘두르고 있다.(GW 1616) 이것은 카인과 아벨부터 스페인의 보수주의자와 자유주의자 간의 대립에 이르기까지 인류 역사를 점철해 온 동족상잔의 싸움을 그린 것으로 이해할 수 있다. 이런 싸움은 결국 양쪽 모두에게 비극적인 것으로 판명 나며, 서로를 모두 파괴할 위험을 안고 있다. 이 두 농부도 언제 흙 속으로 빨려 들어갈지 모른다. 그 옆으로 이어지는 두 그림은 초자연적인 인물들을 보여 주는데, 왼쪽 그림은 〈파르카이〉[102](GW 1615)이고 오른쪽 그림은 〈아스모데오〉[103](GW 1620)이다.

101) 〈자위〉는 〈웃는 여자들〉로도 불리는데, 남자의 성적 행위를 보며 두 여자가 웃고 있는 장면으로 해석된다. 〈독서〉는 〈책 읽는 남자들〉로도 알려져 있다.(옮긴이)

102) 파르카이는 로마 신화에서 인간의 운명을 관장하는 세 여신을 일컬으며, 그리스 신화의 모이라이에 해당한다. 클로토는 운명의 실을 뽑아내고, 라케시스는 인생의 길이를 정해 운명의 실을 감거나 짜며, 아트로포스는 가위로 그 실을 잘라 생명을 거둔다.(옮긴이)

이 그림들은 『변덕들』의 시기에 그려진 또 다른 상상의 인물들을 연상시킨다. 게걸스럽게 먹는 두 명의 노인(GW 1627a)은 아마도 출입문의 왼쪽에 위치하여, 고야가 자기를 둘러싼 세계에 관해 작성한 끔찍한 목록을 완성하였을 것이다. 그들의 머리는 〈노파들〉의 머리보다 한층 더 그로테스크하다.

우리는 이렇게 나열된 그림들을 통해 고야가 고대 신화, 성서의 인물, 민간의 미신, 풍속화 등 매우 다양한 전통에서 자유롭게 모티프를 차용했음을 잘 알 수 있다. 그는 그중 하나의 전통에만 매달리지 않았다. 이 모티프들이 통일성을 이룰 수 있는 이유는 그것들이 공통적으로 화가의 개인적인 세계에 속해 있기 때문이다. 자신의 구상(構想)을 구상(具象)으로 실현하기 위해, 고야는 가능한 모든 수단을 동원하였다. 이 모든 끔찍한 인물들은 그 자신의 발현이며, 그는 그것을 알고 있었다. 동시에, 그 인물들을 집의 벽에 투사함으로써 그는 그들과 거리를 유지할 수 있었다.

검은 그림들 속에서, 불러들임과 동시에 내쫓는 행위를 통해 고야는 인간의 내면을 위협하는 이 힘들을 마지막으로 밖으로 표출했다. 로맹 가리는 자서전 『새벽의 약속』의 앞부분에서 이와 비슷한 동작으로 "나를 굽어보고 있는 한 무리의 적들",[104] 곧 한 번도 그를 떠난 적 없는 악령들을 불러낸다. "우선, 어리석음의 신 토토슈가 있다. (…) 절대 진리의 신 메르자브카가 있다. 채찍을 손에 들고 (…) 시체 무더기 위에 선 코사크 기병 같은 자다. (…) 또 편협과 편견과 경멸과 증오의 신 필로슈가 있다. (…) 그

103) 아스모데오는 구약성서의 외경인 『토비트서』에 등장하는 악마로, 라틴어로는 아스모데우스라고 한다.(옮긴이)
104) 로맹 가리 지음, 심민화 옮김, 『새벽의 약속』, 문학과지성사, 2007, 14쪽.

는 집단 폭동, 전쟁, 린치, 학대 같은 움직임을 조직하는 데 기막힌 수완가이다. (⋯) 이들보다 더 신비롭고 수상쩍으며, 더 교활하고 덜 드러난, 확실히 분간키 어려운 신들도 있다. 그들의 무리는 수가 엄청나며, 우리 중엔 그들과 공모하고 있는 자가 많다."[105] 고야가 자기 집 벽 위에 그리고 동판에 마지막으로 새긴 것이 바로 이런 존재들이다.

검은 그림은 고야가 외부 세계에 상존하는 폭력에 관해, 그리고 그의 정신에 붙박여 있는 악령들에 관해 말하고 싶었던 것을 드러내는 데 가장 적합한 회화적 표현이었다. 이 그림들은 그의 변화 중 앞의 두 시기를 종합하는 역할을 한다. 검은 그림 속에서, 『변덕들』에 기록된 환영들은 그를 『전쟁의 참화들』로 이끌었던 끔찍한 사실들과 합쳐진다. 동시에 자신의 그림들에 대한 화가의 태도도 바뀐다. 벽화는 이제 그에게 추방을 가능케 해 주었고, 그림으로 구체화하는 작업은 구마(驅魔)의 기능을 하였다. 자신의 강박을 인식하게 되고 그것을 작품을 통해 밖으로 표출함으로써, 그는 그것으로부터 자유로워질 수 있었다. 아니면 적어도 그 강박을 길들일 수 있게 되었다. 또한 그는 자기 그림의 관람자도 같은 작업을 수행할 수 있게 해 주었다. 이러한 변화는 그 자신이 동정을 받는 경험과 소우함으로써 촉진되었으리라고 짐작해 볼 수 있다. 그런 발견 덕에 고야는 그때까지도 그를 지나치게 사로잡고 있던 환영들을 자신으로부터 떼어 낼 수 있게 되었고, 말년에 말하고자 했던 이상을 실현하기에 이르렀다. 그 이상이란 곧 "근시가 아닌 이상 멀리서 보이는 그대로의 모습으로" 풍경과 사물을 보여 주는 것이었다.

105) 같은 책, 14~16쪽.

2층 문 오른쪽에 있던 마지막 그림은 가장 기묘하며 화가의 나머지 작품들에서도 유례를 찾을 수 없는데, 바로 〈개〉(GW 1621, **도판 23**)라는 작품이다. 이 그림은 너무나 특이해서 좀 더 큰 그림의 일부분이 아닐까 하는 추측도 있었지만, 면밀히 조사해 본 결과 그림에서 다른 흔적은 전혀 발견되지 않았다. 개는 오직 머리만 그려져 있을 뿐만 아니라, 화면의 아주 작은 부분만을 차지하고 있다. 그리고 화면은 전체적으로 채색되어 있지만 아무것도 표현되어 있지 않다. 개는 누군가 혹은 무언가를 바라보고 있으나 우리는 그것이 무엇인지 알 수 없으며, 어떤 의미도 부여할 수 없는 이 불가능성이 이 그림의 공허함의 상징이 된다. 여기서는 회화의 모든 공간 개념이 폐기되며, 동시에 인간에 관한 모든 개념도 폐기된다. 이것은 회화의 가능성을 탐구하던 고야가 다다른 최후의 지점이다. 그리고 (〈레오카디아〉가 첫 번째 그림이라고 전제한다면) 그의 집에서 보게 되는 마지막 그림이기도 하다. 20년 후에 터너도 그 유명한 혼자 있는 개를 그리는데, 개 주위에 눈에 보이는 아무런 사물이 없음에도 이 동물이 어디 있는지의 공간 개념이 유지되어 있다. 그러나 고야는 우리로 하여금 익숙한 세계를 떠나게 만듦으로써 텅 빈 공간만을 보여 준다.

『어리석음』106)은 아마도 검은 그림들과 같은 시기에 그려진 것인데, 이 단어는 스페인어로 어리석음, 괴상함, 비일관성, 광기를 의미한다. 이 네 번째 판화 연작은 미완성으로 남아 해석이 쉽지 않다. 그림들의 최종 순서도 불확실하고, 그중 몇 점에는 설명도 붙어 있지 않다. 하지만 다른 연작들에서 관찰한 순서를 토대로 삼아 본다면, 이 판화들 중 한 점(GW 1600,

106) 스페인어 원제는 *Los disparates*이다.

그림 36 〈죽음의 어리석음〉(어리석음 18)

그림 36)이 맨 앞에 올 것이었다고 추측해 볼 수 있다. 이 그림은 잠든 몸
에서 일어나는 나이 든 남자를 그렸는데, 〈이성의 잠(또는 꿈)〉(**그림 6**) 혹
은 다른 데생들에서처럼 다시 한 번 작가의 상징적 초상이 도입 그림으로
쓰였다. 여기서 작가는 현실 세계(누워 있는)와 꿈속(서 있는)에 동시에 존
재한다.

　그는 이어지는 〈어리석음〉 판화들에서 자세히 그려질 자신의 환영들과
대면하였다. 그의 주위에는 야행성 새들과 거북이들, 개 한 마리 같은 익숙
한 몇몇 동물이 있고, 가운데에는 새의 몸에 여자의 얼굴을 한 하르퓌이아
이107) 같은 존재가 있으며, 주변 전체에는 인상을 쓰며 위협하는 인간들의

그림 37 〈지옥의 길〉

윤곽과 고야가 수십 년 전부터 탐색해 온 밤의 세계에 사는 유령들이 보인다. 이것은 통제할 수 없는 정념, 폭력, 우둔함, 무지를 나타낸다. 다른 21점의 판화[108]에서는 이 악몽 같은 환각이 차례로 전개된다. 두려움을 퍼뜨리는 거대한 유령, 웃으며 춤추고 있지만 역시 공포심을 불러일으키는 사육제의 거인, 잘리고 학대당한 몸, 초자연적인 존재들, 혼란스러운 군중이 등장한다.

마치 고야가 『변덕들』에 앞서 계획했던 〈꿈〉 연작이 되살아난 것 같다.

107) 그리스 신화에 나오는 괴물로, 여자의 얼굴을 한 새로 묘사된다.(옮긴이)
108) 『어리석음』 연작은 총 22점의 판화로 이루어져 있다.(옮긴이)

게다가 여기서는 태피스트리 밑그림과 『변덕들』, 『전쟁의 참화들』, 데생들을 무의식적으로 차용한 흔적이 드러난다. 『어리석음』 연작 전체가 가시적인 세계의 표현과의 단절을 나타내며, 고야는 가시적인 세계의 자리에 자신의 내면세계에 살고 있는 것들을 그렸다. 공간은 그 어느 때보다 철저히 파괴되어 있고, 방향의 좌표들은 부재한다. 고야는 데생으로 시작을 했음에도 어째서 데생에 만족하지 못하고 판화로 옮겨 가기로 했을까? 판화는 그림을 복제하여 널리 보급하기가 용이하다. 물론 유달리 수수께끼 같은 이 판화들은 화가의 아틀리에를 한 번도 벗어나지 못했지만 말이다. 하지만 아마도 다시 한 번 그는 자신의 작품을 완전히 이해해 줄 미래의 관객과 수집가들에게 기대를 걸었을 것이다.

같은 시기에 그려진 또 다른 데생(GW 1647, **도판 37**)에서는 일종의 절정에 도달하게 된다. 이 데생은 십중팔구 석판화의 밑그림으로 그려졌을 터인데, 그 석판화의 자취는 전혀 남아 있지 않다. 그림을 보면 벌거벗은 여러 명의 사람을 역시나 벌거벗은 악마가 오른쪽으로 떠밀고 있으며, 기괴한 동물 무리가 이 장면을 희열 속에 지켜본다. 인간 희생자들은 서로 다닥다닥 붙어 있고, 여자는 자기 뒤에 있는 남자의 머리채를 움켜쥐었다. 이 데생은 〈지옥의 길〉이라 불린다. 그러나 나는(내가 처음은 아니다) 여기서 나치의 강제 수용소에서 연상되는 것의 전조적 영상을 본다. 트레블링카 유대인 수용소에서는 가스실로 가는 길을 "천국의 길"이라고 불렀다. 이 데생은 아마도 고야가 그린 가장 참담한 그림일 것이다.

새로운 출발

　나라의 녹을 계속 받는 데 집착했던 왕의 화가 고야는 어디를 가든 허가
를 얻어야 했다. 그래서 건강을 살피기 위해 "온천 요법을 해야 할" 필요가
있다는 구실로 필요한 서류들을 얻어 냈다. 1824년 6월 그는 프랑스에 도
착했고, 거기서 말년을 보내게 된다. 고야는 먼저 보르도로 갔다. 보르도
에는 많은 스페인 이민자들이 정착해 있었는데, 특히 줄곧 가까운 관계를
유지했던 친구 모라틴이 있었다. 고야가 도착한 이튿날 모라틴은 한 친구
에게 편지를 썼는데, 보르도에서의 고야의 첫 행보를 서술해 놓았다. 그 내
용을 보면 아마도 고야는 놀라운 활력을 보여 준 것 같다. 편지에 따르면
그는 "귀도 들리지 않고, 늙고, 쇠약하고 무기력하며, 프랑스어를 한마디도
못 하고, 하녀도 없지만(고야는 누구보다 하녀가 필요했을 터인데도)", 동
시에 "너무나 행복하고 세상을 알고 싶어 안달이다." 그의 갈망은 신체에
까지 영향을 미쳤다. "이틀 동안, 그는 우리와 함께 마치 젊은 학생처럼 먹
었다."(1824년 6월 27일) 이런 새로운 삶의 욕망은 그를 즉각 행동에 돌입

하게 했다. 보르도에 도착한 지 채 며칠이 되지 않아 그는 다시 여행을 떠나는데, 이번에는 파리였다. 그는 여름을 그곳에서 보낸다.

수도에서 그는 다른 스페인 측근들과 해후한다. 프랑스 경찰의 기록에 따르면(그의 움직임은 미행되었다), "그는 기념물을 방문하고 공공장소를 산책할 때만 외출했다."(1824년 7월 15일) 그 덕에 우리에겐 그가 관찰한 것을 기록한 데생 연작이 남아 있는데, 이 데생들에는 "나는 파리에서 그것을 보았다"와 같은 설명이 수반되어 있다. 9월에 보르도로 돌아온 그는 안락한 저택에 정착하며, 레오카디아도 막내아들과 딸을 데리고 스페인에서 이곳으로 건너온다. 고야는 이후 재정 문제를 해결하기 위해 두 번 마드리드로 돌아가는데, 자유롭게 돌아다닐 수 있었던 것으로 보인다. 스페인 당국으로부터 달갑지 않는 망명자 취급은 전혀 받지 않았다. 그는 여전히 건강 문제가 있었지만(모라틴의 기록으로는 1825년 5월에 하마터면 죽을 뻔했다), 살고, 알고, 창조하려는 열망은 약해지지 않았다. 같은 해 말의 편지에 그는 이렇게 썼다. "난 시력도, 힘도, 펜도, 잉크병도 없어. 의지 말고는 모든 게 부족하지."(1825년 12월 20일) 그보다 한 해 전에 그는 "티치아노처럼 아흔아홉 살까지 살" 준비를 하고 있다고 아들에게 밝혔다.(1824년 12월 24일) 그럼에도 그는 이미 한 일에 만족하는 법이 없었다. 아들 하비에르는 아버지의 연보에서 이렇게 언급했다. "아버지는 자신과 자기 작품들을 의심했다. 그리고 간혹 무언가를 만들어 내는 데 성공하지 못하면 '그림을 어떻게 그리는지 잊었어'라고 말했다."

이미 숙달한 기법 외에도, 고야는 그로부터 훨씬 더 혁신적인 또 다른 기법을 발전시켰다. 그는 이 기법을 이용하여 상아에 세밀화를 그렸는데, 그중 십여 점이 남아 있다. 고야 말년의 벗이었던 젊은 화가 안토니오 브루

가다는 이 상아 그림들을 이렇게 회상했다. "그는 상아 판을 까맣게 만든 다음 거기에 물 한 방울을 떨어뜨렸다. 물방울은 퍼지면서 바탕의 일부를 드러냈고 변덕스러운 밝은 부분들을 만들었다. 그러면 고야는 이렇게 씻겨 나간 홈들을 이용하여 언제나 독창적이고 예상치 못한 무언가를 돌출시켰다."[109] 그러므로 고야가 이 변덕스러운 얼룩들에 덧붙인 데생은 부차적인 역할을 한 셈이다. 변덕을 부린 것은 이제 화가가 아니라 화가가 사용한 수단이었다(이것은 미래를 예고하는 또 하나의 혁신이다). 우연에 맡기는 이런 방식에서도 그는 자신의 통상적인 주제와 양식을 잃지 않았다. 이를테면 〈노파에게 말을 하는 수도사〉(GW 1685) 같은 작품은 검은 그림들에서 나온 것만 같다. 고야는 자신의 방식이 독창적임을 자각하고 있었다. 그는 친구에게 이렇게 썼다. "지난겨울에 상아에다 그림을 그렸네. 40점 정도의 습작을 가지고 있지. 이건 내가 전에 한 번도 보지 못한 새로운 종류의 세밀화일세. 점묘화처럼 그렸으니까…." (1825년 12월 20일)

같은 시기에 그는 새로운 형태의 판화인 석판화를 숙달하는 데 전력을 다한다. 귀머거리의 집에서 살기 전에 석판화를 시도했으나 제대로 성공하지 못했었다. 하지만 그가 제작한 그림들이 증명하듯이 이제 그는 급속한 진전을 보았으며, 그 작품들에 자부심을 느꼈다. 동시에, 아마도 새로이 석판화를 숙달하게 된 영향으로 말미암아 그는 데생의 기법도 완전히 혁신한다. 먹이나 세피아 대신, 검은 돌과 석판화용 연필을 사용한다. 또한 붓을 쓰는 대신 칼로 그림을 그리기도 했다. 그와 서신을 주고받는 친구가 『변덕들』을 새로 인쇄하는 일이 가능할지 문의하자, 그는 자기에게 원판

109) 마트롱이 인용, p.6.

들이 없다고 대답하고는 거절의 이유를 하나 더 덧붙인다. "내가 그 판화들을 다시 찍는 일은 없을 걸세. 왜냐하면 지금 내겐 더 많은 이익을 내면서 팔 수 있는 더 좋은 생각이 있으니까."[110] 전 생애에 걸쳐, 고야는 자기 직업의 기법적 숙련에 늘 열정적이었다.

좀 더 일반적으로 말하자면, 그는 시간이 흐르면서 그에게 부여된 변화를 수용했다. 그의 데생에서 여러 번에 걸쳐 지칠 줄 모르는 호기심을 지닌 노인을 발견하게 되는 것은 우연이 아니다. 가령 데생 E 15(GW 1390)는 수염을 기른 백발의 노인이 책 쪽으로 몸을 굽힌 모습을 보여 주는데, 이런 설명이 적혀 있다. "당신은 많이 알며 여전히 배운다." 또는 이미 언급한 데생(GW 1758, **그림 31**)에서는 노인이 두 개의 지팡이에 의지해 걸으려고 애쓰면서 우리에게 "나는 늘 배운다"라고 말한다. 브루가다의 기억을 근거로, 우리는 고야의 모습이 바로 이러했다는 것을 알고 있다. 그러니 이것은 알레고리적인 자화상에 다름 아니다. 브루가다의 기록에 따르면 고야는 이렇게 외쳤다. "정말 창피하군! 여든이나 먹은 나를 어린아이처럼 산책시키다니! 걷는 법을 배워야겠어!"[111] 늙은 투덜이는 이 걷기 연습에서 아무런 기쁨을 느끼지 못했지만, 그 필요성을 알고 있었다.

화가로서의 고야의 활동은 계속되었고 높은 수준을 유지했다. 그가 말년에 그린 그림들은 주문작이 아닌 데다 대중에게 유통시킬 목적도 없었으므로 연대를 추정하기가 늘 수월치는 않다. 모라틴은 또 한 번 화가의 활동을 이렇게 묘사했다. "그는 매우 거만하고 쏜살같이 그려 대는데, 자기가

110) 같은 책.
111) 같은 책, p.97~98.

그린 것을 터럭만큼도 고치려 들지 않는다."(1825년 6월 28일) 조사에 따르면 열다섯 점가량의 초상화가 있는데, 주로 친구들을 그린 것이고 한 점은 투우 그림이다. 다른 그림들은 사라졌거나(한 점은 가면무도회를 그린 것이었다) 고야가 그린 것인지 확실치가 않다. 말년 중에서도 마지막 시기에 그는 유명해진 그림인 〈젖 짜는 여자〉(GW 1667, **도판 24**)도 그렸다. 이 그림은 새로운 양식으로 젊은 여인을 그린 초상화이다. 몇 가지 특징에서 이 그림은 검은 그림들 중에 고야의 동거녀를 그린 〈레오카디아〉와 흡사하다. 여러 색이 서로 스며들어 형성된 불분명한 배경이나 생각에 잠긴 듯한 인물의 태도까지도 닮았다. 하지만 옆모습으로 그려진 〈젖 짜는 여자〉의 여인이 더 젊다. 아마도 고야가 완성한 마지막 그림일 이 작품이 악마를 그린 것도 아니고 심연에의 이끌림을 드러내지도 않았으며 인간의 나약함을 희화화하지도 않은 대신, 그림의 인물인 아름다우면서도 진중한 이 여인에 대한 화가의 호의를 보여 준다는 사실을 생각하면 감동적이다.

여기에다 데생들이 더해진다. 데생은 마치 쉼 없이 작성한 항해 일지와 같았다. 이 시기 동안 고야는 두 개의 새로운 앨범을 완성했다. 먼저 앨범 G라 불리는 첫 번째 앨범은 설명이 달린 60점의 데생으로 이루어졌으며, 그다음 앨범 H는 대부분 설명이 없는 63점의 데생이 실려 있다. 이전에 그랬듯, 이 앨범들에는 관찰과 기억과 환영이 혼재되어 있다. 이를테면 고야는 프랑스 대도시의 몇몇 주민들이 사용하는 특이한 운송 수단(파리에서 본 개가 끄는 짐수레)이나, 보르도의 시장에서 파는 뱀이나 악어 같은 보기 드문 품목을 거기에 기록했다. 현장에서 포착한 이런 크로키들과 더불어, 스페인의 민간 생활이나 집단의식에서 익히 보이는 인물들도 이 두 앨범에 등장한다. 마녀들은 여전히 공중을 날며, 수도사나 거대한 개(G 5, GW

1715)도 그렇다. 개는 등에 책을 메고 날기도 하고 헤엄을 치기도 하는 기묘한 동물로 그려졌다. 또는 『어리석음』 연작 중 번호가 매겨지지 않은 채 〈바보들의 광기〉 또는 〈황소들의 광기〉라는 제목이 붙거나 때로는 〈황소의 비〉라고도 불리는 작품(GW 1604)에 등장했던, 가장자리를 부유하는 황소들이 그려지기도 했다. 이 황소들은 중력의 법칙에서 해방된 셈이다.

〈거대한 어리석음〉(G 9, GW 1718, **그림 38**)에서처럼, 고야는 여전히 꿈이나 악몽에서 본 환영을 보여 주었다. 이 이상한 장면 속에는 한 손으로 자기 머리를 뽑아 들고 다른 손으로는 자기 입에 작은 숟가락을 찔러 넣는 한 남자가 있다. 그리고 두 번째 남자는 첫 번째 남자의 몸통에 곧바로 박힌 깔때기를 통해 액체를 붓고 있으며, 세 번째 남자는 이 장면을 그저 조용히 지켜본다. 밤의 괴물과 대면한 꿈꾸는 사람을 보여 주는 데생은 여러 점이 있는데, 그중 하나(Ga, GW 1720)는 꿈꾸는 사람을 이중으로 표현하였다. 깨어난 상태의 그는 불길한 야행성 새들의 공격을 받는 꿈속의 자기 모습을 밖에서 본다.

부부 생활은 고야에게 계속해서 불신의 감정을 불러일으켰다. "못된 남편"(G 13, GW 1721)이라는 설명이 붙은 데생은 이중으로 폭력을 휘두르는 남자를 보여 준다. 그는 부인의 어깨에 올라타서 부인이 자기 몸을 옮기도록 하는데, 한술 더 떠서 마치 부인이 암노새라도 되는 듯 화를 내며 채찍으로 그녀를 때린다. 또 다른 데생은 부부 문제에 아이러니한 해결책을 제안한다. 이 데생에는 머리가 둘 달린 사람이 그려져 있는데, 하나는 남자이고 하나는 여자인 이 두 머리는 정답게 웃고 있다. 설명은 이렇다. "자연스럽고 확실한 결합. 반은 남자, 반은 여자."(G 15, GW 1723) 또 하나의 데생은 고야의 사적인 상황에 대한 암시로 해석될 수 있다(H 57, GW

그림 38 〈거대한 어리석음〉

1815). 이 데생에서는 반쯤 벗은 노인의 움직임이 더 젊고 힘센 여인에 의해 멈추어 있다. 그들은 야행성 새-인간에게 함께 붙들려 있는데, 그것은 악마 그리고 아마도 육체적 쾌락의 구현일 것이다.

폭력이라는 주제는 언제나 중요한 자리를 차지했다. 프랑스에 도착하자마자 고야가 이 나라 특유의 주요 처형 기술인 단두대를 표현하고자 했다는 사실은 인상적이다. 스페인의 목을 죄는 처형 도구에 이어 프랑스의 단두대를 그린 것이다. 단두대와 관련된 두 데생은 개인적인 관찰에서 비롯된 것으로 보인다. 그중 하나(G 49, GW 1754)는 활짝 벌어진 단두대를 그렸는데, 그 옆에는 곧 희생될 남자가 칼날에 목이 더 잘 베어지도록 윗옷이 어깨 아래까지 내려진 채 서 있다. 사형 집행관은 남자를 단단히 잡고 있고, 사제는 그에게 십자가를 내민다. 목이 잘려나갈 자의 낙심한 시선은 위안을 준다는 이 종교적 물체를 뚫어져라 쳐다본다. 다른 데생(G 48, GW 1753)도 앞의 것과 똑같이 〈프랑스식 처벌〉이라는 제목이 붙었는데, 아까 그 상황에서 몇 분 후이자 칼날이 떨어지기 몇 초 전의 장면을 보여 준다. 사형 집행관은 이미 단두대 날을 떨어뜨릴 줄을 붙잡고 있다. 이제 이 도구는 닫힌 채 사형수의 머리 위에 있고, 보이는 건 그의 머리카락뿐이다. 고야의 표현은 대단히 정확하며, 데생의 제목처럼 간결하다. 고야는 우리로 하여금 또 다른 도살로부터 동포들을 보호한다는 구실로 사람들을 죽이는 이러한 형태의 국가의 야만 행위를 직접 접하게 한다.

고야의 데생에서는 소위 정당한 폭력이 그렇지 않은 폭력과 나란히 자리한다. 이 정당하지 않은 폭력은 개인들, 산적들 또는 그저 분노한 사람들이 휘두르는 것이다. 폭력의 희생자들은 묶이고, 상처 입고, 잘리고, 칼에 찔리고, 총에 맞거나 목매달린 모습으로 그려진다. 살인자들의 외모는 희

그림 39 〈손쉬운 승리〉

생자들과 닮았으며, 다만 한쪽의 비탄이 다른 쪽의 승리(G 47, GW 1752) 혹은 광기(H 34, GW 1796)의 표현으로 대체된다는 점이 다를 뿐이다. 오늘날 〈손쉬운 승리〉(H 38, GW 1800, **그림 39**)라는 제목으로 불리는 당혹스러운 데생은 두 남자의 필사적인 싸움을 보여 주는데, 한 남자가 이겨서 다른 남자를 죽일 참이다. 그런데 기이하게도 두 남자는 쌍둥이처럼 닮았다. 옷, 체격, 얼굴, 심지어 서로 보란 듯이 지어 대는 만족스러운 미소의 성질까지 닮았다. 인간의 폭력이란 언제나 상호 보완적인 적들의, 대체 가능한 형제들의 폭력인 걸까?

고야가 그 무엇보다 가까이 접근했던 주제는 바로 광기이다. 족히 15점의 데생이 광기의 서로 다른 발현을 나타냈다. 비록 분노와 체념, 때로는 만족감까지 공통적인 감정을 담고는 있으나, 화가가 포착한 시선은 정상적인 사람의 시선이 아니다(미친 사람들은 서로 닮지 않는다). 고야는 어떤 판단도 하지 않으며, 보여 주는 것으로 그친다. 그들 역시 우리의 형제이기 때문이다. 〈성난 광인〉(G 33, GW 1738)은 감옥에 갇혀 있는데, 창살 사이로 머리와 한쪽 팔과 손을 내민 채 시선은 먼 곳을 헤맨다. 머리가 격자 창살에 꼼짝 않도록 끼어 있으니 그는 이중으로 갇혀 있는 셈이다. 관객은 이 감방의 바깥에 있다. 강렬한 비탄의 장면을 그린 또 다른 〈분노한 광인〉에서는 반대로 관객이 안에 있다. 광인은 등 뒤로 손이 묶여 있고, 작은 방은 감옥을 떠올리게 한다. 가장 위중한 심신 상실자는 아마도 인간 광기의 최종적인 모습인 〈백치〉(H 60, GW 1822, **그림 40**)일 것이다. 고야가 보르도에서 정신 이상자 수용소를 방문했다는 기록은 전혀 없다. 광기의 발현은 오래전부터 고야의 정신에 익숙한 것이었다.

이런 끔찍한 그림들을 보고서, 고야가 자신의 유령들을 제어하지 못하

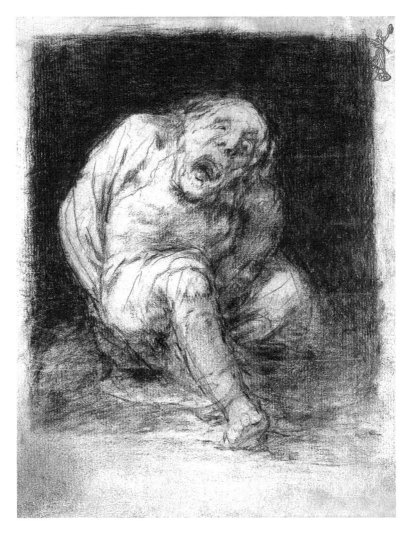

그림 40 〈백치〉

고 고통스러운 삶을 영위했으리라고 결론 내린다면 오산이다. 정반대로, 데생 속 유령들의 존재는 일상생활에서 그 유령들로부터 그를 해방시켜 주었다. 집에서 멀리 떨어져 보르도에서 보낸 그의 말년에 관한 증언들을 보면 그는 자신의 일에 열중했고 가까운 이들에게 다정했으며, 전에는 없었던 일종의 평온함에까지 도달하였다. 고야는 보르도에 도착할 당시 열 살이었던 레오카디아의 딸 로사리오를 무척 아꼈다. 생부였건 아니건 고야는 이 여자아이에게 부성애를 느꼈으며, 아이가 그림에 대단한 소질이 있다고 확신하고 시간을 내서 미술 교습을 해 주었다. 그는 심지어 한 친구에게 "아이의 나이를 생각한다면, 세상에서 가장 위대한 현상"(1824년 10월 28일)을 이 아이가 보여 주는 것이라고 썼다. 아이 엄마와의 관계는 분명 덜 평온했지만 죽을 때까지 계속되었고, 고야는 〈젖 짜는 여자〉를 그녀에게 바쳤다. 추측하기로, 보르도에서 제작한 석판화 〈독서〉(GW 1699)는 자신의 두 아이에게 책을 읽어 주는 레오카디아를 표현한 것이다. 이 동반자에게 쓴 고야의 유일한 편지는 그들이 함께 살면서 보낸 다정한 순간들을 증명한다. "당신의 멋진 편지를 방금 읽었소. 그 편지가 날 얼마나 행복하게 해 주었는지, 그 덕에 내가 훨씬 나은 사람이 되었다고 말한대도 전혀 과장이 아닐 정도라오." 그러고는 그는 이렇게 끝을 맺는다. "당신의 사랑을 받는 고야로부터, 한없는 입맞춤과 이야기를 담아."(1827년 8월 13일)112)

고야는 합법적인 원래 가족에게도 신경을 썼으며, 그들이 넉넉한 수입을 보장받을 수 있도록 살폈다. 특히 손자인 마리아노에게 대단한 애정을

112) E. Young이 발행한 편지.

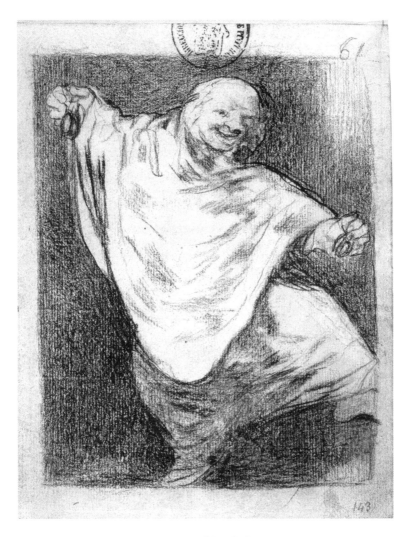

그림 41 〈춤추는 유령〉

보였다. 그는 아들인 하비에르가 어릴 때에도 무척 예뻐했으며, 사파테르에게 이렇게 쓰기도 했다. "나는 네 살 난 아이가 있는데, 아마 마드리드를 통틀어 제일 예쁠 거야. 행여 무슨 일이라도 생길까 두렵다네."(1789년 5월 23일) 고야는 마리아노에게 검은 그림들이 있는 집을 물려주었고, 애정이 담긴 초상화 여러 점을 그렸다. 1828년에 스물두 살의 청년 마리아노가 보르도로 그를 보러 왔고, 고야는 그 일에 너무 감동한 나머지 쇠약해졌다. 그는 아들에게 이렇게 편지를 썼다. "너에게 그 얘기를 더 하긴 힘들겠구나. 너무 기쁜 나머지 몸이 좀 아파져서 침대에 누웠다." 그런 다음, 하비에르까지 온다면 "내 행복은 완벽해질 거야"(1828년 4월 초)라고 덧붙였다. 이것이 그의 마지막 편지였다. 하비에르는 왔지만, 생전의 아버지를 보기엔 너무 늦었다. 마리아노가 3월 28일에 도착했고, 고야는 4월 2일에 몸져누워 1828년 4월 16일 82세의 나이로 숨을 거둔다.

고야의 마지막 데생 가운데에는 나이 든 인물을 그린 것이 여러 점 있는데, 활기차고 즐거운 모습이다. 그는 이제 앞선 수십 년 동안의 몇몇 데생에서 그랬듯 노인들을 조롱하지 않는다. 나이가 들자 노인들의 서투름에 보다 관대해진 것이다. 스케이트를 타는 보조 수사(H 28, GW 1790)나 공중을 떠다니는 수도사(H 32, GW 1794), 춤추는 두 명의 늙은 아낙네(H 35, GW 1797)의 모습이 그러하다. 심지어는 캐스터네츠를 들고 춤을 추는 유령도 있는데(H 61, GW 1818, **그림 41**), 무섭기는커녕 호의를 품은 동무가 된 듯하다. 고야의 마지막 데생들 가운데 하나는 알레고리적인 자화상으로 해석될 수도 있는데, 웃음을 터뜨리며 맨발로 그네를 타는 노인 그림(H 58, GW 1816, **그림 42**)이다. 운명을 다한 고야는, 기쁨 속에서 세상 그리고 우리에게 작별을 고했다.

그림 42 〈그네 타는 노인〉

고야의 유산

고야의 변화에서 결정적인 사건은 자신의 창작 행위를 둘로 나누고 공적인 예술과 사적인 예술 사이의 분리를 감수하기로 한 것이다. 이것은 고야 이전에는 전혀 존재하지 않았던 양분(兩分)의 세계였다. 그는 한쪽 삶에서는 계속해서 사회에서 용인되는 규범에 따라 그림을 그리고 작품으로 돈을 벌었다. 그리고 다른 한쪽 삶에서는 대중의 의견 따위는 아랑곳하지 않고 자신의 탐색을 이어 갔다. 이러한 분할이 일어나게 된 최초의 이유는 1792년의 발병과 그에 뒤따른 청각 상실이었다. 그러나 이 연쇄 관계는 전혀 뻔한 것이 아니었다. 다른 사람, 다른 화가였더라면 완전히 다르게 반응할 수도 있었을 것이다. 장애는 고야로 하여금 사회가 그에게 요구하는 것에만 신경 쓸 것이 아니라 자기 고유의 감각과 환영, 감정을 표현하고, 외부의 상황이 아닌 내적 필요의 압박감에 따라 행동하도록 추동하였다.

시간이 지나면서, 이런 최초의 이유에 다른 이유들이 더해진다. 독립 전

쟁 그리고 이어진 왕정복고 기간 동안, 고야의 취향과 의견은 유력한 권력층이 받아들일 수 있는 정도를 지나치게 넘어서 버린다. 그렇기에 그는 스스로를 양분함으로써 일종의 내적인 망명지로 은신할 수 있었다. 그리고 나서 오로지 본질적인 것에만 몰두하겠다는 결심을 굳혀 준 또 한 번의 발병에 이어진 생의 마지막 십 년 동안, 그는 자신의 환상 세계 속으로 침잠한다. 자기의 탐험 결과를 동시대인들 모두에게 곧장 선보이는 것이 쓸데없는 일이라고 판단할 정도였다. 그리하여 회화 역사에 유일한 집합체가 만들어졌다. 공동의 취향과 전혀 타협하지 않으면서 오직 화가의 요구에만 순응한다는 점에서 유일했다. 점차적으로, 고야 작품의 점점 더 많은 부분이 대중의 판단을 벗어났다. 처음에는 데생(그는 수없이 많은 데생을 그렸고 앨범으로 묶었다), 그다음은 판화, 마지막으로는 회화가 그러했다.

무엇보다 (고야가 하루아침에 내린 것이 아닌) 이런 결정의 용기를 헤아려 보아야 한다. 그가 결코 자신의 물질적 이익을 완전히 위험에 처하게 한 적이 없음은 사실이다. 처음 발병했을 때 그는 이미 동료들과 대중, 스페인 궁정의 후원자들에게 충분히 인정받는 중년의 사내였다. 그는 고행자나 무모한 열정가가 아니었기에, 생이 끝날 때까지 지속적으로 고정적인 수입을 확보했다. 궁에서 들어오는 수입이 끊기지 않도록 해야 할 일을 했고, 분명 점점 줄어들긴 했지만 초상화, 알레고리화, 종교화 등의 주문 그림을 제작했다. 그렇지만 그가 희생한 것은 사소한 것이 아니었다. 그 증거는, 고야 이전에도 이후에도 그러한 행동의 예를 전혀 찾아볼 수 없다는 것이다. 『전쟁의 참화들』과 연관된 하나의 일화만 상기해 보자. 그는 정치적 대혼란의 또 다른 "치명적 결과들", 다시 말해 난무하는 억압 조치들을 생략한 채 애국적 전쟁을 반영하는 판화만을 보여 주는 것은 일종의 비겁함

일 수 있으며, 혹은 어쨌거나 온전한 진실과 진정성의 요구를 불충분하게 따르는 것이라고 판단했다. 그래서 그는 수년간 작업에 헌신했고 스스로도 자신의 작품 세계의 정점 중 하나임을 분명히 알고 있던 작품집의 출판을 포기했다. 그는 부분적으로 판화들을 보급함으로써 얻을 수 있었을 물질적 이익은 물론이고 자존심의 충족을 단념한다. 이처럼 철저한 정직함, 이 정도의 내적인 용기는 비범한 것이다.

본 연구에서 대상으로 삼았던 것은 오로지 고야의 활동의 이런 사적인 측면, 곧 우리가 그의 창작의 '밤의 체제'라고 부를 수 있는 것에 속하는 작품들이다. 거기서 발견되는 지적인 전진을 어떻게 말로 옮겨야 할까? 무엇보다 우리는 그러한 전진이 하나가 아닌 여러 분야의 성찰과 관계있으며, 우리를 다양한 방향에 맞닥뜨리게 한다는 점을 확인할 수 있다.

그 분야 중 첫 번째는 그의 그림 그리는 방식과 가장 직접적으로 연결되어 있다. 왜냐하면 고야에게 그림이란 근본적으로 세계의 충실한 상을 창조하는 것("신이 창조한 모든 것을 재현하기", "진실의 모방에 성공하기")이었기 때문이다. 이것은 지식과 재현 두 가지에 관해 동시에 성찰하는 것이라고 할 수 있다. 이런 성찰의 출발점은 여기서는 계몽주의 사상이었다. 이 사상 풍조는 과거의 가치 체계를 전복시켰다. 즉, 전통의 존중을 중시하지 않고 개인의 자유와 합리적 판단에 가치를 부여하였다. 사람들은 조상의 지혜와 자기가 태어난 사회의 규범과 인습에 순응하기보다는, 비판적 사고를 행하고 제도에 항거하며 순응주의로부터 벗어나는 길을 택했다. 19세기 초에 뱅자맹 콩스탕은 "우리는 개인들의 세기로 접어들었다"라고 말했다.

이 커다란 변화는 수없이 많은 결과를 낳았으며, 그 결과들은 국가의 정치 구조뿐 아니라 예술의 관습에도 영향을 미쳤다. 계급 제도의 부인, 평등권, 기존의 규범에 대한 자유는 21세기의 유럽인들에게는 자명한 이치가 되었다. 하지만 우리는 고야의 시대에는 그런 것들이 일대 격변을 만들어 냈다는 사실을 잊곤 한다. 그때에 그것들은 오로지 분노의 외침으로부터 태동할 수 있었다. 공통의 규범에 걸맞은 방식에서 벗어나 개인적인 그림 그리기 방식을 택하는 결정조차도 사고방식의 혁명을 전제로 했다. 그래서 고야는 자기 견해를 정당화하기 위해 집단의 동의를 구하지 않고 스스로 계속해서 지킬 수 있는 자신만의 표현 방식을 선택했다. 사회적 소통보다는 진실의 개인적 탐색이 먼저였다. 그리하여 고야는 개인의 지위 향상이라는 측면에서 더는 타인들의 인정이나 단순한 반응조차도 기대하지 않는 초월적 단계에 도달했다.

개인이 이런 새로운 자리를 점하는 순간부터, 이전 사회가 영위하던 가치 체계는 그 기반을 잃게 된다. 고야는 아마도 스스로를 무신론자로 생각지는 않았을 것이다. 하지만 그는 교회의 대리인들에게 신랄한 비판을 던졌으며, 그리스도교적 언어로 착상된 구원이나 영생의 약속의 전망을 결코 묘사하지 않았다. 고야가 〈참화 69〉에 새겨 놓은 것처럼, 자신이 저승에서 알아낸 것을 우리에게 말해 주기 위해 그곳에서 돌아온 시체는 자신의 메시지를 한 단어로 요약하였다. "아무것도."(그림 22) 동시에 각자의 경험을 정리해 주고 이해하기 쉽게 만들어 줄, 신이 보장하는 우주 질서를 참조하는 일도 사라졌다. 고야는 초기에 직접 세세히 설명했던 〈사계절〉 혹은 〈쓸모 있는 노동의 네 가지 위대한 형태〉 연작을 포기했다. 그는 하루의 네 부분, 4원소, 오감 또는 칠죄종(七罪宗) 같은 관습적인 분류에 매달리지

않았다. 행위와 사물들은 상응과 순환의 그물망에 속하기를 멈추었고, 그에 따라 그것들 자체를 넘어서서 나타나는 모든 의미를 상실했다. 행위와 사물은 그것이 가리키는 것이 아니라 바로 그것, 문자 그대로의 상태로 지각되어야 한다. 신의 물러남은 의미의 위기를 야기했다. 이제 고통은 신이 내린 시련이 아니라 그저 괴로움이고 혼란이고 부조리일 뿐이다.

　개인 위상의 향상은 인식의 방식을 바꿔 놓고 그 결과 표현의 방식도 바꿔 놓음으로써, 화가의 실제 행위에 직접적인 영향을 미쳤다. 고야는 한 가지 사실을 깨달았다. 바로 그러한 인식이란 불가피하게 주관성에 의존한다는 것, 우리는 언제나 한 개인의 정신을 통과하며 굴절된 상태로 세계를 포착한다는 것이다. 이런 관점에서 이 혁명은 두 세기 전에 인류가 우주를 지구 중심적으로 이해하는 차원에서 태양 중심적으로 이해하는 차원으로 옮겨 가게 만든 혁명과 대칭적이면서 방향은 반대이다. 이번에는, 세계의 객관성과 그것에 대한 인식을 보증하는 신중심주의에서 인간중심주의로 이행한 것이다. 고야는 칸트와 동시대인이었을 뿐만 아니라, 이런 면에서는 그의 공모자였다. 칸트는 인간이 지닌 모든 인식의 돌이킬 수 없는 유한성을 핵심적인 관심 대상으로 삼은 장본인이었다. 칸트의 발견은 특정한 공간과 시간에 속한 개인으로서 유한한 존재들인 우리에게, 세계(자체)와 그것의 표현(우리에 의한, 우리를 위한)은 두 가지 별개의 실체를 이루고 있음을 밝혀 주는 데 있다. 우리는 주관성을 거치지 않고는 사물들의 존재를 인식할 수 없으며, 대상 자체에 대한 접근은 우리에게 금지되어 있다. 우리의 정신은 사물의 상(像)만을 인식할 뿐이며, 결코 사물 그 자체를 인식하지 못한다.

　헤겔은 그다음 세기 초에 이 발견을 예술의 역사에 투사한다. 그의 주

장에 따르면 처음에 인간은 세계의 형태를 객관적 정보로서 받아들였지만, 근대에는 모든 것이 주관성의 '필터'를 통과해야 한다. 철학자들은 이 새로운 사상을 설명하기 위해 두꺼운 책을 써야 했다. 그러나 고야는 화폭을 지나는 몇 번의 붓질이면 충분했다. 그거면 다 되었다. 자연 속에 선(線)이란 없으며, 우리는 언제나 그리고 오로지 부분적인 우리의 지각을 통해서만 대상에 접근할 뿐이다. 우리는 우리의 '편견'을 어쩔 수 없이 수용해야 한다.

자기들이 본 그대로의 세계보다는 이러이러하다고 생각한 대로의 세계를 표현했던 과거의 모든 화가들은, 모든 자민족중심주의자들과 마찬가지로 선결문제 요구의 오류[113]를 범하였다. 그들은 자신들의 시각이 여러 시각들 중 하나가 아니라 사물 자체라고 순진하게 가정했다. 원근법의 도입이 이러한 환상을 뒤흔들어 놓은 것은 사실이다. 그렇지만 주관성에 대한 인정은 여전히 한정적이었다. 바라보는 자의 존재는 인정되었으나, 표현된 대상 그 어디에서도 우리가 그림에서 보는 것이 대상 그 자체가 아니라 그것에 대한 주관적 시각임을 나타내는 요소는 찾아볼 수 없었다. 화가들의 신중함은 이해가 간다. 모든 원근법 너머에서 만들어진, 우리라는 유한한 존재가 아니라 무한에 속한 인식, 상대적일 뿐만 아니라 절대적인 인식의 가능성을 의심하는 것은 곧 우리가 세계가 신과 필연적 관계를 맺고 있다고 생각하기를 그만두었다는 의미였을 터이니 말이다.

신성(神性)은 사실상 전지성(全知性)의 수탁자로 간주되었다. 그런데

113) 증명이 필요한 논점을 미리 참으로 가정하는 오류로, 전제 속에 결론과 같은 뜻의 말을 쓰는 것을 말한다. '선결문제 요구의 허위'라고도 한다. (옮긴이)

인문주의 혁명 이후로는 정반대로 상대적인 것이 절대적인 것을 만들고, 유한한 것이 무한한 것을 상상하고, 주관적인 것이 객관적인 것을 전제하게 되었다. 이런 의미에서, 자기 내면의 신앙과 신념이 어떤 것이었든 간에 고야는 단번에 신 없는 세계 속에 위치하게 되었다. 그는 개별적인 인간의 지각을 통하지 않고서 사물의 정체성에 접근할 수 있는 가능성을, 다시 말해 전지성을 지닌 신이 보증하는 가능성을 분명코 더는 믿지 않았다. 그가 세계에 대한 자신의 주관적 시각 외에 다른 것을 그리지 않은 것은, 이 확신을 더는 근거로 삼을 수 없었기 때문이다. 그때부터 모든 것은 마치 신이 부재하는 듯 진행되었다. 요컨대 고야는 그림을 그릴 때 더는 원근법에 신경 쓰지 않고, 그의 주관적 존재는 한층 더 강렬한 방식으로 느껴지게 되었다. 그는 각각의 대상을 그 자체로 표현하는 것과 색을 재현하는 것을 포기하였다.(색은 선과 마찬가지로 존재하지 않았다!) 불안정하고 순간적인 빛이 모든 것을 결정지었으며, 고야는 있는 그대로가 아닌 자기가 본 것을 그렸다. 이렇게 한 사람이 고야가 처음은 아니었으나, 이러한 움직임은 바로 고야와 더불어 돌이킬 수 없는 것이 되었다.

이 같은 주관적 시선에 대한 인정의 의미를 오해해서는 안 된다. 고야의 작품은 다른 사람들을 발판 삼아 스스로를 격상시키는 것에는 전혀 관여하지 않는다. 화가는 자신의 모습을 여러 차례에 걸쳐 그렸지만, 그의 자화상은 나르시시즘적인 자기만족을 암시하지 않는다. 상징적으로, 마지막 자화상에서 그는 다른 사람인 의사 아리에타와 (그리고 몇몇 환영들과) 함께 있다. 고야는 객관적인 현실을 자기 자신으로 대체하는 것이 아니며, 단순히 이 현실에 대한 주관적인 접근 말고는 다른 접근을 모르는 것이다. 마찬가지로, 그는 자신의 모든 작품에 똑같은 양식의 흔적을 남기려고 하지 않

았다. 관객이 그의 작품들 앞에서 "틀림없는 고야 작품이군!"이라고 말하는 것을 원치 않은 것이다. 이런 반응은 곡해이다. 화가는 사람들이 그의 작품에서 미에 대한 열망이나 도덕적 교훈, 그만의 특색의 표현을 보기를 원치 않는다. 그는 우리에게 세계의 정체성을 드러내고자 한다. 우리가 무엇보다 "이건 고야 작품이야"라고 알아본대도 그건 그의 잘못이 아니다. 물론 우리의 잘못도 아니다. 그는 진실을 탐구하다가 너무나 멀리 나아가 버려 홀로 우뚝 있게 되었고, 그 탓에 우리는 어렵지 않게 그를 알아보는 것이다.

고야가 회화의 발전에 자극제가 된 점은 세계에 대한 개인의 시각을 정당화했다는 것, 그리고 객관적 요소와 주관적 요소가 이 예술이 열망하는 인식 속으로 상호 침투할 수 있게 해 주었다는 것이다. 그러나 고야에게 모든 보편 규칙과 전통의 강요를 거부하는 일은 공통의 언어와 소통에 대한 포기를 수반하는 것이 아니었다. 소통은 유보된 것이지, 거부되지 않았다. 그의 메시지는 본디 개인적이었지만, 목표는 보편적이었다. 그 공통 언어는 바로 인간의 지각으로 인식할 수 있는 형태들이었다. 고야는 자신이 있는 그대로의 세계를 재현한다고 더는 주장하지 않았다. 하지만 『어리석음』 연작의 가장 광적인 작품들까지 포함하여 이 세계에 대한 그의 독창적 해석은 모든 사람이 알아볼 수 있는 형태를 통해 표현되었다. 그는 원근법의 관습과 공간 구성의 규칙들을 문제 삼았지만, 구상 회화 그리기를 멈추지 않았다. 고야의 작업은 뒤따르는 두 세기 동안 시각 예술 내에서 일어날 수많은 발전의 싹을 내포하고 있었지만, 추상의 문턱에서 멈추었다. 검은 그림들의 〈개〉와 같은 가장 자유로운 그림들에서조차 그랬다.

그리하여 공통 언어를 공유하는 것, 집단적인 것이 될 수 있는 시각을

제시하는 것이 그의 최종 지평으로 남게 되었다. 이런 면에서, 그는 20세기에 발생한 과잉개인주의와는 여전히 거리가 멀다. 고야에게 주관성이란 (객관적 세계와 마찬가지로) 그 자체로는 존재하지 않는다. 그것은 언제나 그리고 오로지 주체가 자신의 외부에 자신과 별개로 존재하는 대상과 맺는 관계이다. 그래서 수많은 20세기 예술가들과 달리, 고야는 설령 사적이고 '왜곡되어' 있다 하더라도 그의 시각이 단순한 독창성의 발현이나 순수한 자아의 표현이 아니라 무언가에 대한 시각임을 늘 견지한다. 고야의 세계는 자의적인 것의 지배나 소통의 완전한 거부를 나타내는 것과는 거리가 멀다. 그가 포기한 것은 자기 그림을 동시대인들에게 즉각 보여 주어 그들의 정신에 영향을 미치거나 그들의 찬사를 받고자 하는 욕망이었다. 그는 이상적인 인류 공동체에게 호소해야 할 필요성을 간직했다. 비록 그 공동체가 미래 세대에서 구현될 수밖에 없다 하더라도 말이다. 그러므로 그는 우리가 흔히 양립할 수 없다고 생각하는 두 개의 특성을 하나로 결합한 것이다. 그 하나는 개인들의 다양성과 그들의 시각의 주관성을 인정하는 것이고, 다른 하나는 공유할 수 있는 진실을 추구하고 모든 사람이 식별할 수 있는 시각적 형태를 창조하며 공통의 세계를 유지하는 것이다.

고야는 비록 당대의 사유를 지배하던 미학적인 관심사에는 주의를 기울이지 않았지만, 인식과 표현에 대한 이런 사상 덕분에 계몽주의의 자취 속에 발자국을 남길 수 있었다. 샤프츠베리[114]에서 칸트에 이르기까지, 계몽

114) 샤프츠베리(Anthony Ashley-Cooper, 1671~1713)는 영국의 철학자로, 로크의 영향을 받았으며 이신론자(理神論者)였다. 그리스 고전에 정통하고, 그 선(善)과 미(美)의 조화를 중시하였다. 인간에게는 본래 도덕 감각이 구비되어 있기에 선과 미가 조화될 수 있다고 보았다. (옮긴이)

주의 '미학'은 예술로부터 교육적 기능을 걷어 내고 예술을 주로 이해를 초월한 관조와 기쁨으로 인도하는 아름다움의 구현으로 보았다. 예술의 자율성이 중시되었다. 19세기 초에 낭만주의 미학은 이 움직임을 이어 가 예술을 종교의 자리에 놓고 숭배했으며, 적어도 선언에서는 예술을 위한 예술을 주창하기도 했다. 그런데 이런 생각과 언어는 고야에게는 여전히 낯설었다. 이런 관점에서 그는 시대착오적인 예술가였다. '예술'이라는 용어조차 그에게 적절한 의미를 지니고 있었는지 확실치 않다. 그가 창조한 것은 가시적인 세계와 비가시적인 세계의 상(像), 다시 말해 세계에 대한 구체적인 표현이었다. 그 상들은 말과는 뚜렷이 다르지만 유사한 기능을 하기에, 그는 그것에 수월하게 설명을 붙일 수 있었던 것이다. 그러한 상으로서의 그의 그림은 근본적인 요구, 즉 진실의 요구에 순응하며 그것을 창조한 화가의 감정을 나타낸다. 그리고 관객은 그 감정을 공유하게끔 이끌린다. 그림들의 자율성에 관한, 혹은 그 그림들이 유발하기 마련인 이해를 초월한 즐거움에 관한 모든 생각은 새로운 오해를 자아낸다. 이 작품들을 발견하고 그 탁월한 미적 성질 앞에서 "너무나 아름다워!"라고 경탄하는 순간, 우리 모두는 그 오해에 동참하고 만다.

고야의 그림들이 오늘날 우리를 그토록 감동시키는 것은, 우리가 화가가 죽고 오랜 시간이 흐른 후에 벌어진 최근 사건들의 메아리, 나아가 설명을 그의 그림들에서 찾아내는 것은, 바로 그가 인간의 행동과 태도와 몸짓을 이해하고 가장 진실한 방식으로 표현하고자 온 힘을 다해 노력했기 때문이다. 고야가 열망하는 진실은 그의 눈에 보이는 형태들의 진실이 아니며, 그는 자기를 둘러싼 대상들을 정확하게 재구성하려고 애쓰지 않는다. 그가 찾는 진실은 열망, 사랑, 폭력, 전쟁, 광기의 진실이다. 그리고 그 진

실에 이르기 위해 그는 감각의 직접적 소여를 통해 알게 된 것들을 버릴 준비가 되어 있다. 그의 그림에서 우리는 그의 생애 동안 스페인에서 일어난 사건들에 관한 사실적 보고보다는 인간학적 성찰을 더 많이 발견한다. 산적과 군인, 식인하는 자들, 정신 이상자, 망아지경의 군중 같은 매우 다양한 인물들을 그리면서, 그는 그들의 생생한 모습이나 상황에 기인한 이야기가 아니라 인간의 알려지지 않은 단면들을 찾고자 하였다.

자기 시대의 여러 대립의 특수한 상황들을 보여 줌으로써 고야는 인간 행동의 본질적인 특성을 포착하는 데 이르렀으며, 오늘날의 관람자들이 그의 그림 앞에서 보이는 반응은 그 사실로 설명된다. 나도 그것을 증명할 수 있다. 그의 회화와 판화와 데생을 바라보면 나는 제2차 세계대전, 베트남 전쟁, 이라크 침공, 콩고의 집단 성폭행 등 내 자신의 삶과 연관된 사건들을 그려 놓은 것을 보는 것만 같다! 고야에 관한 오늘날의 수많은 저작이 증언하듯, 나만 그렇게 느끼는 것이 아니다. 1979년에 프레드 리흐트[115]는 "지난 50년간 신문을 설령 건성으로라도 읽었던 사람이라면 누구나, 150년도 더 전에 고야가 가장 중요한 뉴스들을 이미 그려 놓았음을 확인하게 될 것이다."[116] 나는 여기에다 최근의 증언을 덧붙이고자 한다. 2010년 4월, 파리 상테 감옥의 한 수감자가 자기를 담당하는 정신과 의사를 다섯 시간 동안 인질로 삼았다가 풀어 주고 항복하였다. 사건 이후 사람들이 그 의사 시릴 카네티에게 그 일을 어떻게 생각하느냐고 물었다. 그러자 그는 자기의 경험보다는 죄수의 경험을 언급했는데, 그의 입에서 곧장 나온 것

115) 프레드 리흐트(Fred Licht, 1928~)는 암스테르담 출신의 미국인 미술 평론가이다. 고야 연구의 전문가로 고야에 관한 다수의 책을 썼다. (옮긴이)
116) Licht, p.105.

은 바로 고야의 이름이었다. 감옥은 그에게 검은 그림들 중 하나인 자식을 잡아먹는 사투르누스의 그림을 상기시켰다. 그는 이렇게 말했다. "그곳은 소외된 사람들을 제거하는 사회입니다. 감옥은 인간을 분쇄하는 기계입니다."117)

이런 증언을 읽거나 들으면서, 우리는 지난 두 세기 동안 회화가 치른 변모를 가늠하게 된다. 어떤 면으로든 "고야의 후예"임을 알아볼 수 있는 몇몇 위대한 예술가들을 제외하면, 현대 미술에서 우리 세계를 해독할 열쇠를 찾는다는 생각조차도 생뚱맞게 느껴진다. 오늘날 시각 예술의 주요 흐름은 현실 세계에 대한 해석을 표현하는 데는 거의 관심이 없다. 하물며 예술가가 느낀 감정을 관객에게 전달하고 유발하는 데는 훨씬 더 관심을 기울이지 않을 것이다. 의미와 감정은 유행이 지난 목표로 여겨진다. 인상주의는 이미 의미와 감정의 자리를 오로지 감각을 탐색하는 것으로 대체하였다. 예술이 이렇게 변화한 것이 칸트나 보들레르 시대 사람들의 탓이라고 할 수는 없다. 그들이 믿었던 개념은 바로 후대에 제대로 이해되기 어려웠다. 사실은 이러하다. 즉, 현대 예술의 주요 흐름은 고야의 그 요구들과는 완전히 단절한 것이다.

전에 회화가 했던 역할을 산발적으로나마 맡은 것은 차라리 사진이다. 그래서 고야의 몇몇 작품을 볼 때 내 머릿속엔 베트남 전쟁이나 이라크 전쟁의 영상이 떠올랐던 것이다. 반복해서 말하건대, 고야는 병사나 희생자, 수용자들과 뒤섞여 포토저널리스트처럼 행동하지 않았다. 자신들의 사진에 상징적인 가치를 부여하고 보이는 것 너머의 보이지 않는 것을 포착하

117) *Le monde*, 2010년 4월 14일.

는 데 성공하는 것은 오히려 몇몇 사진작가들이다. 최상의 경우 고야의 판화를 닮은 것이 사진이며, 그 반대는 아니다. 어쨌든 이런 교집합은 매우 부분적일 뿐이다. 어떤 사진이 사투르누스를 포착할 수 있겠는가?

고야의 성찰이 진전을 이룬 두 번째 분야는 지각과 표현의 분야가 아니라 인간의 정신 현상 분야이다. 이 문제에 관한 그의 생각은 우리가 일반적으로 계몽주의 사상에 관해 품고 있는 인상과 일치하지 않는다. 고야에게 인간이란 그 행동이 언제나 이성과 의식의 다스림을 받는다는 의미에서 순전히 합리적인 존재가 아니다. 인간의 내면은 다중적이고 비일관적이며 모순된 충동과 욕망에 이리저리 휘둘린다. 때로는 물론 의식에 복종하지만, 대개는 자신의 통제를 벗어나는 무의식적 힘에 복종한다. 자유주의 사상가들과 '철학자들'은 인간 정신의 이 어두운 측면을 빈번히 간과했다. 고야는 이 어두운 면 속에서 인간들의 폭력 취향을, 좀 더 정확히는 남성의 폭력 유형들을 발견하였다. 이 폭력은 마치 이면 상황에도 좌우되지 않는다는 듯 온갖 상황들에서 고개를 내밀었다. 또한 그는 역시 매우 다양한 형태를 띠고 있는 성적 충동의 힘도 발견하였다.

공적인 일상생활 속에 감춰진 깊은 인간 내면의 발현은 보다 주변적인 상황 속에서 관찰된다. 이를테면 연극이나 가면, 사육제, 분방한 축제를 통해 드러나는 것이다. 이러한 과도함은 사람들이 정상적이라 일컫는 세계보다 더 진실한 세계를 보여 준다. 이 같은 인간 내면의 발현은 마녀와 악마, 유령에 관한 다양한 선입관과 미신을 통해서도 관찰할 수 있다. 고야는 이런 것들을 믿지 않았으나, 그 속에서 내면의 정신세계를 드러내는 지표들을 보았다. 또한 꿈과 악몽, 백주의 환영, 광기와 정신의 착란 같은 이성

의 '잠' 혹은 '병' 동안 발생하는 정신 상태 속에서도 그러한 지표를 보았다. 마지막으로, 그리고 같은 이유로 모든 종류의 잔인함과 질병, 전쟁, 처형과 같은 극단적인 상태와 순간들도 그의 주의를 끌었다. 이러한 것들 역시 인간이라는 특이한 종을 더 잘 관찰하고 이해할 수 있게 해 준다. 고야의 작품에는 이 모든 모티프들이 풍부하게 존재한다.

이성 그 자체는 모든 의혹을 넘어서는 위치에 있지 않다. 그 이유는 앞서 보았듯 비단 악몽과 광기가 이성에 의해 발생하며 이성의 부재보다는 그것의 꿈으로부터 비롯되기 때문만이 아니라, 이성이라는 것이 본질적으로 가장 이론의 여지가 많은 행동들을 정당화하는 도구 역할을 하기 때문이기도 하다. 살인, 강간, 고문은 그 자체만 놓고 판단하면 일말의 변명의 여지도 없다. 그러나 이성 덕분에 우리는 이 범죄들을 저 원대한 목표들과 연결 지을 수 있다. 이를테면 우리는 진정한 신을 변호하기 위해, 조국을 지키기 위해, 국민에게 행복을 가져다주기 위해, 압제에 시달리는 지구 상의 사람들을 해방시키기 위해 이런 범죄를 저지른다. 오로지 이성만이 이렇게 서로 동떨어진 성질의 것들을 연결함으로써 용서할 수 없는 것을 용서하게 해 준다. 고야는 그것을 알고 있었다. 하지만 그는 이성이 내포하는 위험들을 드러내는 데에만 매달리지 않았다. 그는 이성의 체제들 중 하나를 감시하였고, 그러면서 동시에 그것을 내세웠다. 각자의 그리고 모두의 해방을 가능케 해 주는 것은 여전히 '신성한 이성'이었다.

고야가 그려 낸 인간 정신 상태의 개념은 계몽주의의 합리주의 경전과 일치하지는 않는다. 하지만 그 개념은, 다소 변두리에 있던 작가들은 말할 것도 없고 계몽주의의 가장 빈틈없는 대변자인 흄과 루소, 칸트의 생각과도 어긋나지 않는다. 그들은 같은 시기에 고야의 관심사와 매우 유사한 것

을 다룬 예술 이론을 구상하거나 그러한 예술을 창조하였다. 영국에서는 앤 래드클리프나 M. G. 루이스[118]가 고딕 소설을 썼고, 프랑스에서는 카조트나 포토츠키 같은 소설가들이 환상 소설을 썼다. 유럽의 낭만주의 작가들이 초자연적인 모티프나 악마의 모티프를 사용하는 경향은 19세기 전반부와 그 이후까지도 계속 이어졌다.

　이러한 주제들과 인간 정신의 깊은 무의식 세계 사이의 등가성은 20세기 초 정신분석학 이론의 도그마 중 하나가 된다. 알다시피 프로이트는 중세부터 18세기에 이르는 악마와 유령 그림이나 이야기에 특별한 관심을 가지고 있었다. 그는 거기에서 금지된 욕망의 표현이나 정신병의 징후를 보았다. 그는 "이 먼 시절의 신경증이 악마의 옷을 입도 나타난대도 우리에겐 놀랍지 않다"라거나, "우리에게 악마란 배척되고 억압된 충동에서 새어나온 부인당하고 나쁜 욕망이다"[119]라고 썼다. 프로이트는 고야보다 백여 년 앞서 인간과 악마가 만나는 장면을 그린 한 화가[120]의 "악귀 들림"에

118) 앤 래드클리프(Ann Radcliffe, 1764~1823)는 영국의 소설가로, 고딕 소설의 개척자로 불린다. 『숲의 신비』(1791), 『우돌포의 신비』(1794), 『이탈리아인』(1794) 등의 대표작이 있다. 매슈 그레고리 루이스(Matthew Gregory Lewis, 1775~1818)는 영국의 소설가이자 극작가이다. 고딕 소설 『수사』(1796)가 성공을 거두어 흔히 "수사"라 불린다. (옮긴이)

119) Freud, "Une névrose démoniaque au XVIIe siècle" in *Essais de psychanalyse appliquée*, p.211~212.

120) 여기서 언급하는 화가는 1651년경 독일 바이에른 지방에서 태어난 크리스토프 하이츠만 (Christoph Haizmann)이다. 가난한 화가였던 그는 아버지를 여의고서 1668년 악마에게 영혼을 팔아 9년간 악마의 아들이 되기로 했다고 한다. 하이츠만의 주장에 따르면, 그는 잉크로 쓴 것과 자신의 피로 쓴 것 두 장의 계약서를 악마에게 주었다. 그러나 1677년 계약 만료 시한이 다가오자 그는 불안감에 사로잡혀 유명한 순례지인 마리아첼로 향했고, 그곳에서 악마를 쫓는 데 성공하여 피로 쓴 계약서를 악마로부터 돌려받았다. 그럼에도 계속하여 악마가 찾아오자 그

대한 연구를 하기도 했다. 고야도 부정하지 않겠지만, 악령 세계에 대한 그의 해석은 프로이트의 해석보다 훨씬 열려 있다.

눈에 보이는 몸만이 아니라 인간 영혼의 가장 깊은 곳을 표현하기로 결심함으로써, 고야는 주관성의 여정에서 또 한 발을 내딛는다. 우리 내부의 악마가 정확히 무엇을 닮았는지 아무도 모르기에, 그것을 보여 주는 사람의 개인적인 자유는 그만큼 증가한다. 세계에 대한 모든 인식은 주관성으로 채색된다(우리는 사물 자체가 아니라 사물들에 대한 지각을 인식할 뿐이다). 그러나 이제 인식 가능한 것의 범위가 보이지 않는 것, 다시 말해 우리 내면으로까지 확장되었기에, 우리는 설령 이성이나 통념의 통제를 벗어나는 것일지라도 우리 정신을 가로지르는 이미지들을 가시적으로 나타낼 수 있다. 그 이미지들이 꿈과 환영에서 비롯되든 초자연적인 형태를 띠든 중요하지 않다. 가능성을 넘어, 그것은 필연성의 문제이다. 존재의 진실에 더 잘 접근하려면 감각의 증언을 포기할 준비가 되어 있어야 하며, 우리 눈에 보이는 것을 더 잘 드러내기 위해 그것을 변형하거나 일그러뜨리는 것을 받아들일 준비가 되어 있어야 한다. 진실을 탐색하는 과정에서 관찰은 창의력과 결합해야 한다. 그 점에서, 고야는 15세기 초부터 18세기 말까지

는 두 번째 구마의식을 행하기로 결심했고, 1678년 그 의식을 받아 잉크로 쓴 계약서까지 돌려받았다. 그는 자신이 악마를 만나고 쫓아낸 과정을 여러 점의 그림으로 남겼고, 자신의 환영을 글로 쓰기도 했다. 악령에 의한 신경증을 겪은 이후 하이츠만은 천주의 성요한 수도회 수도사가 되었고, 1700년에 사망하였다.

그의 성공적인 구마의식 과정을 세세히 남기기 위하여 1714년에서 1729년 사이쯤에 일부는 라틴어, 일부는 독일어로 쓴 필사본이 작성되었고, 이 글은 1920년대 초에 재발견되었다. 프로이트는 이 하이츠만의 사례에 특히 관심을 가지고 「17세기의 악령 신경증」(1923)이란 논문을 썼고, 그의 뒤를 이어 여러 작가가 이 사례를 논했다.(옮긴이)

회화의 역사를 지배했고 회화를 '가시적인' 세계의 표현에 종속시킨 유럽 회화의 거대한 전통과 결별했다. 그는 세계의 보이지 않는 부분, 인간의 상상 속에 사는 부분을 정확하게 그림으로 구현하는 임무를 스스로에게 부여했다(그 임무는 그의 작품세계의 한 부분에서만 이루어졌고, 그랬기에 그는 그때부터 두 활동을 나란히 이어 가게 되었다). 그렇다고 고야가 이성을 포기한 것은 아니었다. 그는 정신의 이 두 측면 중 어느 한쪽이 배타적인 주도권을 쥐는 것이 아니라 그 둘이 한데 얽히기를 갈망했다.

이와 같은 사유의 발전 전체의 밑그림은 『변덕들』이 세상 빛을 본 18세기 말, 고야가 위중한 병을 겪은 때부터 그려졌다. 이어지는 시기, 특히 독립 전쟁(1808~1813) 기간에 사색의 세 번째 주제가 출현하는데 바로 사회생활, 특히 위태로운 상황에서의 사회생활과 관련된 것이었다. 이 주제는 더는 인식과 표현, 개인의 심리와 관계가 없었다. 그것은 이제 진정한 인간학에 관한 것이었고, 정치적이고 도덕적인 견해가 비로소 거기에 접목된다. 앞서 그랬듯이 그러한 견해는 말이 아니라 몇몇 회화와 『전쟁의 참화들』의 판화들, 몇 개의 데생 연작으로 표현된다. 외국의 침략자들에 맞선 전쟁뿐 아니라 서로 대립하는 신념을 지닌 동포들 사이의 전쟁과도 직면한 고야는 한 가지 사실을 발견한다. 전쟁이 예전처럼 질서와 자유 같은 바람직한 목표에 이르는 것으로 제시될 때 그 전쟁은 곧 격해지기 마련이어서 그것이 명분으로 삼은 목적이 하찮은 것, 나아가 상관없는 것이 되고 만다는 사실이다. 신 또는 인권, 전제 군주제 또는 민주주의의 이름으로 사람을 죽이고 고문할 때 중요한 것은 죽이고 고문하는 것 자체이다. 여정의 도중에, 고야는 인간들이 자기가 특별한 상황 속에 있다고 믿게 되면 어떤 폭력

을 저지를 수 있는지를 분명히 보여 주었다. 그는 서열을 매기지 않고 그러한 폭력의 형태들을 죽 열거했다. 산적들의 폭력이 사법부의 대표자들의 폭력과 나란히 놓이고, 평화의 폭력은 전쟁의 폭력과 별반 다르지 않다.

동시에 고야는 사람들이 옹호하는 이상적 가치가 그것의 이름으로 자행될 수 있는 범죄를 전혀 예측할 수 없다는 사실을 깨달았다. 앞서 『변덕들』의 시기 동안, 자유주의적인 계몽주의자 친구들과 견해를 같이했던 고야는 민중의 편견과 미신, 성직자의 무지와 부패, 부자들의 탐욕과 기생적 작태를 신랄하게 비판했다. 기존 질서에 대한 이런 비판을 통해 개인의 자유, 모든 사람의 동등한 존엄성 같은 계몽사상이 표방하는 가치들이 은연중에 그려졌다. 그러나 그것은 프랑스 침략자들이 내세우는 이상이기도 했으되, 점령자들의 행위는 그들이 뜯어고치겠다고 주장하는 체제의 행위보다 별로 나을 것이 없었다.

그렇다고 고야가 구질서의 옹호자가 된 것은 아니었다. 우리를 둘러싼 어둠에 대한 예민한 감수성은 그를 결코 반계몽주의 진영으로 기울게 하지 않았다. 그는 다른 곳을 향했다. 그는 실천이 이론의 수준에 미치지 않는다는 사실을 확인하고 낙담했다. 뿐만 아니라, 더 본질적으로는 신의 질서를 내세우는 전통적인 이데올로기와 인간의 질서를 내세우는 근대 이데올로기 둘 모두 똑같이 만족스럽지 않다는 것을 알아차렸다. 창작 생활의 마지막 시기 동안 고야가 서로 똑 닮은 두 적이 싸우는 그림들을 많이 그렸다는 사실은 의미심장하다. 이를테면 앨범 F에 실린 일대일 싸움 연작(GW 1438~1443)이나 검은 그림들 중 〈곤봉 싸움〉, 또는 그의 마지막 앨범에 실린 놀라운 데생으로 쌍둥이처럼 닮은 두 사람이 싸우는 〈손쉬운 승리〉(H 38, **그림 39**) 같은 작품이 그러하다. 적들은 거울을 보는 양 닮았고, 각기

서로 다른 대의를 위해 싸운다고 믿고 있으나 그것만으로는 그들을 구별하기에 충분치 않다.

고야는 이렇게 당대의 사상에 새로움을 더하였다. 그의 새로운 사상은 무지와 편견에 맞서 싸운 자유주의적인 계몽주의자 친구들의 정신과도 닮지 않았고, 사회의 악을 결정적으로 치유할 수 있는 가능성에 대해 환상을 품지 않았던 가장 심오한 계몽주의 사상가들의 정신과도 닮지 않았다. 고야의 성찰은 계몽주의 사상에 반하지 않았지만 그것으로부터 생겨난 것도 아니었다. 그의 성찰은, 어떤 이상을 표방하든 간에 사람들이 죽이고 고문하는 것을 막을 수는 없으며 공화주의 가치의 지지자들이 조국과 전통의 광적인 옹호자들보다 별로 나을 것이 없다는 씁쓸한 사실의 확인으로부터 출발하였기 때문이다. 이 분야에서 고야의 선구자를 찾으라면, 오히려 인간 조건의 이런 비극적 차원을 깊이 감지했던 과거의 위대한 극작가와 소설가들을 꼽을 수 있을 것이다. 하지만 이런 주제를 관심의 중심에 놓은 것은 바로 고야이며, 이 같은 사유의 진전은 더 일찍 일어날 수는 없었을 것이다. 왜냐하면 그러한 진전은 프랑스 혁명 이후 자유와 평등을 위한 것이라는 구실로 자행된 나폴레옹 전쟁과 더불어 근대성이라는 결과물이 출현한 결정적인 시기와 상응하기 때문이다.

이 길에 비록 고야의 선구자는 많지 않았지만, 설령 그 계보를 항상 의식하지는 못했을지언정 계승자들은 많았다. 이런 면에서 고야의 발견은 예언적이다. 지난 두 세기에 걸쳐 유럽을 피로 물들였던 동족상잔의 전쟁들을 겪으면서, 이 시대의 작가들은 자신들이 『전쟁의 참화들』이 표현하는 것과 같은 생각을 하고 있음을 알아차리게 되었다. 특히 제2차 세계대전이 끝나고 이 땅 위에서 자행된 잔학 행위들이 밝혀지자, 강제 수용소에

서 살아남은 이들과 퇴역 군인들은 새로운 휴머니즘, 아우슈비츠와 콜리마[121] 이후의 휴머니즘의 원칙들을 표명하고자 했다.

"나는 내 신앙을 지옥에 담갔다." 작가이자 군인이었던 바실리 그로스만[122]의 소설 『삶과 운명』에서 한 등장인물은 이렇게 말한다. 이 소설은 나치 독일과 공산주의 러시아라는 숙적이 서로 얼마나 똑같이 닮았는지를 보여 준다. 이 인물은 "재앙, 악보다 더 큰 악"이 되어 버린 선에 대한 극단적 장려를 경계하며, "가슴속에 살아 있는 모든 것에 대한 사랑을 간직한 순박한 사람들"[123]만을 믿을 뿐이다.

유럽의 다른 쪽 끝에서는, 민족학자 제르멘 티용이 비밀 레지스탕스의 불안감과 강제 수용소에서 사람들이 겪은 전락을 폭로하면서 진짜 "휴머니즘 수업"을 하였다. 알제리 전쟁의 당사자인 두 적수에게서 자신의 모습을 본 티용은 "보완적인 적"의 본성을 이해하였고, 그들을 대면하고서 "두 진영의 모든 죄인들에게 형제로서 연대감과 책임감을" 느꼈다. 그리고 고야처럼 그녀도 "조국, 당파, 신성한 대의는 영원하지 않다. 영원한 것은(혹은 거의 영원한 것은) 바로 인류의 고통 받는 가련한 육신"[124]이라고 생각

121) 콜리마는 구소련의 스탈린 정권 시절 강제 노동 수용소(굴라그)가 있던 곳이다. 극한의 추위와 강제 노동으로 인해 수십 년간 수많은 수형자들이 콜리마에서 죽음을 맞았다.(옮긴이)
122) 바실리 그로스만(Vassili Grossman, 1905~1964)은 러시아의 작가로, 사회주의 리얼리즘을 거부하고 안톤 체호프에 가까운 휴머니즘을 지향했다. 제2차 세계대전 당시 스탈린그라드 전투를 배경으로 수많은 인물의 이야기를 풀어낸 『삶과 운명』은 톨스토이의 『전쟁과 평화』에 비견되는 걸작으로 평가받는데, 1960년에 탈고하였으나 1980년대 말까지 소련 내에서 출판이 금지되었다가 2013년에야 비로소 해금되었다.(옮긴이)
123) Grossman, p. 346, 341, 344.
124) Tillion, p.424, p.210.

하기에 이른다.

이전의 누구보다도 고야는 인간 폭력의 본성을 잘 보여 주고 분석할 줄 알았다. 하지만 그렇다고 해서 고야에게 인간은 죄이고 악일 뿐이라고 결론 내려서는 안 된다. 고야의 회화적 사고에는 분명 긍정적인 측면이 존재한다. 이 측면은 일반적인 관심은 덜 받았지만, 그의 작품 전체에 걸쳐 그 반대 측면 못지않게 나타난다. 진실과 정의, 자유, 이성을 표현한 알레고리 그림들은 차치하더라도 말이다. 폭력의 반대편 출구인 이런 측면은 크게 두 가지 형태를 띤다. 한 연작에서 고야는 농부든 장인이든, 대장장이든 물 나르는 여자든 간에 자기 직업에 종사하며 개인의 역량을 마음껏 꽃피우는 모습을 보여 준다. 화가라는 스스로의 직업에 대한 고야 자신의 태도가 그것을 증명한다. 그는 자기의 일 자체에서 존엄성을 찾았다. 세계를 해석하고 표현하는 데 온전히 바친 삶은 존경받아 마땅하다. 60년 가까이 이어져 벽화와 회화, 판화, 석판화, 데생의 형태로 2천 점 가까이 전해지는 엄청난 수의 작품에 우리는 그저 놀랄 뿐이다. 화가가 여든 살일 때 그려진 "나는 늘 배운다"(**그림 31**)라는 설명이 붙은 데생은, 여기서 선언의 가치를 갖는다. 이 상징적인 자화상은 창작자의 고집뿐 아니라 자기가 선택한 길에 대한 그의 신념을 분명히 드러내 준다. 그 무엇도 그를 그 길에서 멀어지게 할 수 없었다.

기쁨의 또 다른 원천은 인간관계라는 단순한 일 속에 있었다. 고야는 개인들 사이의 관계란 것이 흔히 잔인함과 탐욕, 위선이 나타나는 장소가 된다는 사실을 알았다(그리고 보여 주었다). 그러나 어떤 경우에도 그의 그림들로부터 "지옥이란 바로 타인들"[125]이라거나 타인들과의 상호작용은 유보되어야 한다는 결론을 이끌어 낼 수는 없다. 고야는 인간 세계의 냉혹

한 관찰자이지만, 절망의 주창자도 허무주의자도 아니다. 그는 모든 영역에서 행복한 사회성이 발현되는 순간을 포착할 줄 알았다. 이를테면 다정한 눈빛을 주고받는 커플을 보여 주는 "우리에겐 다 마찬가지다"라는 제목의 데생 C 84이 나타내는 사랑, 또는 〈야외에서 깨어남〉(그림 30)에 암시된 대로 남녀의 노곤한 자세에서 연상되는 성적 쾌락에서 그런 순간의 발현을 보았고, 무엇으로도 도약을 멈출 수 없을 듯 그네 위에서 즐거운 노인(그림 42)처럼 덜 예측 가능한 상황들에서도 그러했다.

고야의 그림에서 형성된 인간학적 사고는 그의 정치적, 도덕적 선택의 토대 역할을 하였다. 인간은 그 자체로 다원적이며, 나아가 모순되는 열망 사이에서 고뇌한다. 어떠한 독단적 정치도 인간의 구미에 딱 들어맞지 않는다. 사실 그 자체는 언제나 양면성을 띠며, 관점의 전도도 빈번히 일어난다. 선인이 악인이 되고, 그 반대가 되기도 한다. 어제의 피해자는 오늘 가해자가 되어 있다. 인간들이 열망하는 서로 다른 가치들은 필연적으로 양립이 불가능하다. 최고의 이상들조차도 힘으로 강요하려는 그 순간부터 왜곡된다. 정치적 계획은 절제되고 신중할수록 유리하다. 고야의 그림을 보며 생각할 수 있듯, 커다란 이상에 연연하기보다 개인들에 관심을 가져야 한다. 오늘날 개인은 지식의 원천일 뿐 아니라 모든 행동의 목적으로 인식된다. 완숙기 동안 고야는 처음엔 내적인, 이후엔 외적인 망명의 삶을 택했다. 이 사실은 그가 지배적인 다수 의견을 내세우면서 느낄 수 있는 안락함보다 개인적인 자유를 선택했음을 분명히 보여 준다. 따라서 그는

125) 원문은 "l'enfer, c'est les autres"이다. 사르트르의 희곡 『닫힌 방』에 나오는 유명한 문구이다.(옮긴이)

이러한 자유를 누릴 수 있게 해 주는 자유주의 정치 체제에 호의를 느꼈던 것이다.

동시에, 고야에게는 개인을 정치권력과 이어 주는 관계보다는 사람과 사람의 관계가 우선이었다. 그는 우정, 사랑, 서로 돕기, 타인에 대한 관심과 같은 가치들을 결코 저버리지 않았다. 그가 질병, 화재, 난파 같은 천재지변의 희생자들이나 인간의 탐욕, 광신, 우둔함, 폭력의 희생자들을 보여 줄 때 커다란 연민을 품는 것은 우연이 아니다. 그중에는 산적에게 겁탈당한 여자들, 부모를 잃은 아이들, 적의 손에 토막 난 남자들, 종교 재판의 표적이 된 사람들, 사형당하고 고문받고 투옥된 사람들도 있었다. 그 이유는 "그녀가 자기 마음대로 결혼을 해서", "그가 바보들을 위해 글을 쓰지 않아서", "그녀가 자유주의자여서"(**그림 19**)였다. 그들이 무슨 이유로 고통을 받건 간에, 이런 희생자들이 불러일으키는 감정은 바로 동정이다. 동정은 선량한 의사 아리에타(**도판 19**)에 의해 본보기로 구현되었다. 그러나 화가는 관객들에게 좀 더 드문 형태의 동정 또한 제시하는데, 그것은 바로 감상적 성질이 없는 동정이다. 이러한 동정은 개인들로부터만 생겨날 수 있다. 그것에 어떤 이름을 붙이든, 자애이든 자비이든 연민이든 그런 것은 중요치 않다. 어떤 종교적 혹은 철학적 틀을 자처하는지도 중요치 않다. 그로스만이 얘기한 "목적 없는 선의", 무익하지만 꺾을 수 없는 선의는 인간이 가진 가장 소중한 것이다. 이성의 폭주를 억제하는 데 개인에 대한 사랑보다 효과적인 것은 없다.

회화의 개념에 대해 그랬듯이, 다시 한 번 고야는 혁신을 하였다. 하지만 자기가 출발한 틀을 저버리지는 않았다. 그의 사상의 출발점은 주변에

서 발견한 계몽주의 정신이었다. 그러나 그는 매우 신속히 계몽사상의 한계를 극복했으며 그 맹점을 찾아냈다. 계몽주의의 내부 혹은 외부에서 그에게 어떤 꼬리표를 붙여 조롱했는지는 중요하지 않다. 그에게 깊은 영향을 준 것은 세계에 대한 시각이었다. 그리고 그는 그것을 변형하는 데 주저함이 없었다. 계몽주의 정신 속에서 단련되었으나, 고야는 계몽주의가 그늘 속에 남겨 둔 것, 인간의 의지와 이성뿐 아니라 행동까지도 지배하는 어둠의 힘을 탐색하고 드러낼 줄 알았다. 그렇지만 그는 관념론자도 예언자도 아니다. 우리에게 교훈을 주려고 하지 않으며, 설교자나 교육자를 자처하지도 않는다. 학자와 마찬가지로, 예술가도 유일하지만 준엄한 하나의 요구만을 따라야 한다. 그것은 바로 인간으로서 가능한 한 진실을 추구하는 것이다. 고야는 우리에게 치유책을 제시하지 않으며, 인간 조건을 탐구하는 데 그칠 뿐이다. 그리고 그것만으로도 이미 충분히 어렵다! 예술가로서, 그는 '강요'하려 하지 않으며 '제시'하는 데 만족한다. 진실, 정의, 이성, 자유 같은 그의 가치는 여전히 익숙하다. 하지만 그는 이 길 위에서 어떤 덫이 우리를 기다리고 있는지 동시대인들보다 잘 알았다. "진실은 살아 있을 것이다." 그렇다. 다만 "잔인한 괴물들"을 잊지 않는다면.

〈참고 문헌〉

따로 표기된 경우를 빼고 출판지는 모두 파리이다.

- 출처

Pierre GASSIER, Juliet WILSON, *Francisco Goya*, Fribourg, Office du livre, 1970(catalogue).

Pierre GASSIER, *Les Dessins de Goya*, Fribourg, Office du livre ; Paris, Éd. Vilo, t. I, *Les Albums*, 1973; t. II, *Dessins pour peintures...*, 1975.

Enrique LAFUENTE FERRARI, *Gravures et lithographies*, Arts et métiers graphiques, 1961(rééd. Flammarion, 1989).

Francisco DE GOYA, *Les Caprices*, Éd. de l'Amateur, 2005.

Francisco DE GOYA, *Diplomatorio*, Éd. de Angel Canellas Lopez, Saragosse, Inst. Fernando el Catolico, 1981.

Francisco DE GOYA, *Diplomatorio, addenda*, Éd. de Angel Canellas Lopez, Saragosse, Inst. Fernando el Catolico, 1991.

Francisco DE GOYA, *Cartas a Martin Zapater*, Madrid, Turner, 1982(traduction française : *Lettres à Martin Zapater*, Sainte-Adresse, Alidades, 1988).

Eric YOUNG, «Unpublished Letter from Goya's Old Age», *The Burlington Magazine*, 114, août 1972.

- 몇몇 전시 카탈로그(연도순)

Alfonso E. PEREZ SANCHEZ, Eleanor A. SAYRE (dir.), *Goya and the Spirit of Enlightenment*, Boston, Museum of Fine Arts, 1989.

Juliet WILSON-BAREAU, Manuela B. MENA MARQUÉS(dir.), *El capricho y la invencion*, Madrid, Prado, 1993.

Juliet WILSON-BAREAU(dir.), *Truth and Fantasy : The Small Paintings*, New Haven et

Londres, Yale University Press, 1994.

Juliet WILSON-BAREAU(dir.), *Drawings*, Londres, Hayward Gallery, 2001.

Jonathan BROWN, Susan Grace GALASSI(dir.), *Goya's Last Works*, New Haven et Londres, Yale University Press, 2006.

― 연구

Jeannine BATICLE, *Goya*, Fayard, 1992.

Yves BONNEFOY, *Goya, les peintures noires*, Bordeaux, William Blake & Co. Éd., 2006.

Lucienne DOMERGUE, *Des délits et des peines*, Honoré Champion, 2000.

Pierre GASSIER, *Goya témoin de son temps*, Fribourg, Office du livre, 1983.

Goya (ouvrage collectif), Barcelone, Galaxia Gutenberg, 2002.

Werner HOFMANN, *To Every Story There Belongs Another*, Londres, Thames & Hudson, 2003(original allemand : *Vom Himmel durch die Welt zur Hölle*, Munich, Beck, 2003).

Werner HOFMANN, «Bosco y Goya» in *El Bosco y la tradicion pictorica de lo fantastico*, Barcelone, Galaxia Gutenberg, 2006.

Robert HUGHES, *Goya*, Londres, Vintage, 2004.

Tatiana ILATOVSKAYA, *Master Drawings Rediscovered*, New York, Harry Abrams, 1996.

Fred LICHT, *Goya*, New York, Harper & Row, 1983 (original 1979 ; traduction française Citadelles & Mazenod, 2001).

Jose LOPEZ-REY, *Goya's Caprichos, Beauty, Reason and Caricature*, Princeton, Princeton University Press, 1953, 2 vols.

André MALRAUX, *Saturne. Essai sur Goya*, Gallimard, 1950.

Laurent MATHERON, *Goya*, 1858.

Priscilla E. MULLER, *Goya's 'Black' Paintings*, New York, Hispanic Society of America, 1984.

Jose ORTEGA Y GASSET, *Velázquez et Goya* (*OEuvres complètes*, t. Ⅲ), Klincksieck, 1990.

Claude-Henri ROQUET, *Goya*, Buchet-Chastel, 2008.

Janis A. TOMLINSON, *Goya in the Twilight of the Enlightenment*, New Haven et Londres, Yale University Press, 1992.

Janis A. TOMLINSON, *Francisco Goya y Lucientes, 1746~1828*, Londres, Phaidon Press, 1994(en anglais et en français).

Susann WALDMANN, *Goya and the Duchess of Alba*, Munich, Prestel, 1998.

Gwyn A.WILLIAMS, *Goya and the Impossible Revolution*, Londres, Allen Lane, 1976.

Juliet WILSON-BAREAU, *Goya's Prints*, Londres, British Museum, 1981.

Charles YRIARTE, *Goya*, 1867.

Fred Licht와 Werner Hofmann의 저작이 특히 유용하였다.

– 그 밖의 참고 문헌

Honoré DE BALZAC, «Lettre à M. Hippolyte de Castille», *OEuvres complètes*, t. XL(*OEuvres diverses*, t. III), Paris, Conard, 1940.

Charles BAUDELAIRE, «Quelques caricaturistes étrangers», *OEuvres complètes*, Gallimard, coll. "Bibliothèque de la Pléiade", t. II, 1976.

David A. BELL, *La Première Guerre totale*, Seyssel, Champ Vallon, 2010.

Raymond CARR, *Spain 1808~1975*, Oxford, Clarendon Press, 1982.

ÉRASME, *OEuvres choisies*, LGF, 1991.

Sigmund FREUD, *Essais de psychanalyse appliquée*, Gallimard, 1971(1re éd., 1933).

Romain GARY, *La Promesse de l'aube*, Gallimard, 1960, rééd. 1992.

Johann Wolfgang VON GOETHE, *Conversations avec Eckermann*, Gallimard, 1988.

Johann Wolfgang VON GOETHE, *Écrits autobiographiques 1789~1815*, Bartillat, 2001.

Johann Wolfgang VON GOETHE, *Hermann et Dorothée*, Aubier, 1991.

GOETHE-SCHILLER, *Correspondance 1794~1805*, Gallimard, 1994, 2 vols.

Vassili GROSSMAN, *OEuvres*, Robert Laffont, 2006.

Georg Wilhelm Friedrich HEGEL, *Esthétique, L'art romantique*, Aubier- Montaigne, 1964.

Richard HERR, *The Eighteenth-Century Revolution in Spain*, Princeton, Princeton

University Press, 1958.

Werner HOFMANN, *Une époque en rupture, 1750~1830*, Gallimard, 1995.

Michel DE MONTAIGNE, *Essais*, Arléa, 1992.

Jean POTOCKI, *Manuscrit trouvé à Saragosse* (version de 1810), Flammarion, 2008.

Jean-Jacques ROUSSEAU, *Discours sur l'origine de l'inégalité, OEuvres complètes*, t. III, Gallimard, coll. "Bibliothèque de la Pléiade", 1964.

William SHAKESPEARE, *The Norton Shakespeare*, New York et Londres, W. W. Norton & Company, 1997.

Adam SMITH, *The Theory of Moral Sentiments*, Oxford, Oxford University Press, 1976.

Jean STAROBINSKI, *L'Invention de la liberté. Les emblèmes de la raison*, Gallimard, 2006.

Germaine TILLION, *Combats de guerre et de paix*, Éd. du Seuil, 2007.

Thomas A KEMPIS, *L'Imitation de Jésus-Christ*, Le Cerf, 1989.

Marina TSVETAEVA, *Sobranie sochinenij*, Moscou, Ellis Luck, 1994~1995, 7 vols.

〈도판(컬러) 목록〉

1. 〈부상 입은 석공〉, 1786, 마드리드, 프라도 미술관, GW 266.
2. 〈플로리다블랑카 백작〉, 1783, 마드리드, 스페인 은행, GW 203.
3. 〈순회 극단 배우들〉, 1793, 마드리드, 프라도 미술관, GW 325.
4. 〈역마차 습격〉, 1793, 마드리드, 개인 소장(인베르지온 아헤파사 은행), GW 327.
5. 〈감옥 내부〉, 1793, 바너드 캐슬, 보우스 박물관, GW 929.
6. 〈정신 이상자 수용소〉, 1793, 댈러스, 메도스 미술관, GW 330.
7. 〈화재〉, 1793, 개인 소장(마드리드, 인베르지온 아헤파사 은행), GW 329.
8. 〈기괴한 램프〉, 1797~1798, 런던, 내셔널 갤러리, GW 663.
9. 〈마귀 쫓기〉, 1797~1798, 마드리드, 라사로 갈디아노 미술관, GW 661.
10. 〈페스트 환자 보호소〉, 1800~1810, 마드리드, 로마나 후작 소장, GW 919.
11. 〈포로를 총살하는 산적들〉, 1800~1810, 마드리드, 로마나 후작 소장, GW 918.
12. 〈여자의 옷을 벗기는 산적〉, 1800~1810, 마드리드, 로마나 후작 소장, GW 916.
13. 〈여자를 살해하는 산적〉, 1800~1810, 마드리드, 로마나 후작 소장, GW 917.
14. 〈강간과 살해 장면〉, 1800~1810, 프랑크푸르트, 쿤스트인스티투트, GW 930.
15. 〈군영의 총격〉, 1800~1810, 마드리드, 로마나 후작 소장, GW 921.
16. 〈순교〉, 1800~1810, 브장송, 고고학예술박물관, GW 923.
17. 〈정신 이상자 보호소〉, 1814~1816, 마드리드, 산페르난도 아카데미, GW 968.
18. 〈정어리 매장〉, 1814~1816, 마드리드, 산페르난도 아카데미, GW 970.
19. 〈아리에타와 함께 있는 자화상〉, 1820, 미니애폴리스 미술관, GW 1629.
20. 〈겟세마네 동산의 예수〉, 1819, 마드리드, 에스쿠엘라스 피아스, GW 1640.

21. 〈노인과 악령〉, 1820~1823, 마드리드, 프라도 미술관, GW 1627.

22. 〈사투르누스〉, 1820~1823, 마드리드, 프라도 미술관, GW 1624.

23. 〈개〉, 1820~1823, 마드리드, 프라도 미술관, GW 1621.

24. 〈젖 짜는 여자〉, 1826~1827, 마드리드, 프라도 미술관, GW 1667.

〈그림(판화와 데생) 목록〉

판화는 따로 밝혀 주었다.

1. 〈철학은 가난하고 헐벗은 채로 간다〉, E 28, GW 1398, 프랑스, 개인 소장.

2. 〈꿈. 거짓말과 변심〉, GW 619, 판화.

3. 〈즐거운 캐리커처〉, B 63, GW 423, 마드리드, 프라도 미술관.

4. 〈날아갈 준비를 하는 마녀들〉, B 56, GW 416, 파리, 개인 소장.

5. 〈마녀 선언〉, GW 626, 마드리드, 프라도 미술관.

6. 〈이성의 꿈〉, GW 538, 마드리드, 프라도 미술관.

7. 미켈란젤로, 〈꿈〉, 런던, 코돌트 인스티튜트

8. 〈엄마는 어디로 가나?〉(변덕 65), GW 581, 판화.

9. 〈즐거운 여행〉(변덕 64), GW 579, 판화.

10. 〈익살스러운 환영. 같은 밤 4〉, C 42, GW 1280, 마드리드, 프라도 미술관.

11. 〈그들을 매장하다 그리고 침묵하다〉(참화 18), GW 1020, 판화.

12. 〈옳건 그르건〉(참화 2), GW 995, 판화.

13. 〈똑같은 짓〉(참화 3), GW 996, 판화.

14. 〈이 여자들도 마찬가지다〉(참화 10), GW 1006, 판화.

15. 〈불행한 어머니!〉(참화 50), GW 1074, 판화.

16. 〈여기서도 마찬가지다〉(참화 36), GW 1051, 판화.

17. 〈전쟁의 참화들〉(참화 30), GW 1044, 판화.

18. 〈똑같을 것이다〉, GW 1028, 마드리드, 프라도 미술관.

19. 〈그녀가 자유주의자였기 때문에?〉, C 98, GW 1334, 마드리드, 프라도 미술관.

20. 〈지독한 잔인함!〉, C 108, GW 1344, 마드리드, 프라도 미술관.

21. 〈많은 사람이 이렇게 죽었다〉, C 91, GW 1327, 마드리드, 프라도 미술관.

22. 〈아무것도. 그는 그렇게 말했다〉 (참화 69), GW 1112, 판화.

23. 〈웬 미친 짓!〉(참화 68), GW 1110, 판화.

24. 〈기쁨이 지속되기만 한다면〉, C 116, 마드리드, 프라도 미술관.

25. 〈이 커다란 유령은 무엇을 원하는가?〉, C 123, GW 1358, 마드리드, 프라도 미술관.

26. 〈잔인한 괴물!〉 (참화 81), GW 1136, 판화.

27. 〈유용한 노동〉, E 37, GW 1406, 개인 소장.

28. 〈환희〉, D 4, GW 1370, 뉴욕, 히스패닉 소사이어티.

29. 〈악몽〉, E 20, GW 1393, 뉴욕, 피어폰트 모건 도서관, 리처드 J. 버나드 부부 기증, 1959.

30. 〈야외에서 깨어남〉, F 71, GW 1490, 뉴욕, 메트로폴리탄 미술관

31. 〈나는 늘 배운다〉, G 54, GW 1758, 마드리드, 프라도 미술관.

32. 〈사투르누스〉, GW 635, 마드리드, 프라도 미술관.

33. 〈무실서한 광기〉(어리석음 7), GW 1581, 판화.

34. 〈부부 싸움〉, F 18, GW 1446, 마드리드, 프라도 미술관.

35. 〈악녀〉, Db, GW 1379, 파리, 루브르 박물관.

36. 〈죽음의 어리석음〉(어리석음 18), GW 1600, 판화.

37. 〈지옥의 길〉, GW 1647, 마드리드, 국립도서관.

38. 〈거대한 어리석음〉, G 9, GW 1718, 마드리드, 프라도 미술관.

39. 〈손쉬운 승리〉, H 38, GW 1800, 마드리드, 프라도 미술관.

40. 〈백치〉, H 60, GW 1822, 상트페테르부르크, 에르미타주 미술관.

41. 〈춤추는 유령〉, H 61, GW 1818, 마드리드, 프라도 미술관.

42. 〈그네 타는 노인〉, H 58, GW 1816, 뉴욕, 히스패닉 소사이어티.

〈찾아보기〉

"NADA, 아무것도"
— 검은 그림, 검은 거인의 묵시록

보들레르는 화가들이 오열하는 자임을 누구보다 잘 알고 있었다. 화가들은 그리고, 몽상하며, 들고 일어선다. 어두운 내면을 품고, 촉 밝은 시선을 던진다. 흑담즙질의 예민함과 멜랑콜리의 검게 침하된 물속에서 참을성 있게 주시와 경계의 태세에 있다가 극미한 전이의 순간 불시에 기동한다. 예술이 태동한다! 천재들은 시대의 협곡에서, 그러니까 위기와 기세의 전환점에서 태어난다. 불행한 사람들은 분노한다. 분노는 생의 유채색이 다 탈색될 정도로 검은, 죽음과 성(性) 사이에서 내지르는 외침이다. 분노를 뜻하는 희랍어 '콜레'(kholè)는 원래 검은색이라는 뜻이었다.

이 책의 원제는 *Goya, à l'ombre des lumières*이다. 나는 우선 '빛'(Lumières)과 '그림자'(ombre)라는 두 격렬한 대비의 단어에서 회화 예술의 '정전'(Canon)을 읽었다. 또한 토도로프가 평소 견지한 문제의식을 상기하면, 이성이 곧 폭력일 수 있고 선이 곧 악일 수 있음과 같이 빛은 곧 그림자일 수 있

었다. 원제의 이 빛은 무엇보다 계몽주의의 빛이다. (복수로 쓰인 'Lumières' 는 '계몽주의'로 통용된다.) 고야가 살았던 시대는 계몽주의의 빛과 그림자를 모두 목격했다.

18세기 프랑스에서 발원한 이성의 빛, 계몽주의 철학은 군주제를 타파하며 유럽 사회를 일거에 변혁시켰던 혁명의 전조등이었다. 볼테르는 "비열한 것을 근절하라"며 "웃는 사자"가 되어 나타났고, 루소는 "인간이 스스로의 노력을 통해 비천한 처지에서 벗어나는 것, 이성의 빛을 따라 갇혀 있던 몽매에서 빠져나오는 것, 자기 자신을 넘어서는 것, 정신을 통해 천상에까지 날아오르는 것, 태양 같은 거인의 걸음걸이로 드넓은 우주를 편력하는 것"이 바로 앞으로의 시대정신이 될 것이라고 선언하였다. 이 들끓는 사상의 폭탄은 유럽 전역에 전파되었고, 서열화된 계급 체제의 기반은 조금씩 균열이 일 듯 보였다.

"프랑스 혁명의 사생아"라 불리는 나폴레옹은 무기력하고 권태로운 구체제의 늪에 튀어 들어온 정열과 흥취의 붉은 심장이었다. 그런데 이 뜨거운 고밀도의 결정체가 서서히 또 다른 폭력의 시대를 예고한다. 제어 장치 없는 이 에너지는 전속력으로 회전하고 질주하며 거인인 듯, 초인인 듯, 니힐리즘인 듯, 나치즘인 듯 육식의 폭력을 감행한다. 나폴레옹은 단치히와 바르샤바를 쳐들어갔고, 1807년 프랑스군에 스페인 점령을 명령한다.

토도로프는 고야가 분명 계몽주의 철학의 영향을 받았지만, 동시에 계몽주의가 하나의 사조이자 거센 획일적 물살이 되어 맹목적인 국가장치가 되는 순간 가장 위험한 폭력의 도구가 될 수 있음을 직감했다고 본다. 가령 〈거인〉 연작은 지금 벌어지고 있는 국가의 사태를 '시사적'으로 그리면서도, 다시 말해 현실을 결코 놓지 않으면서도, 더 결정적으로는 인간 사회의 원천적 폭력성을 상징적으로 예언하였다.

태초에 폭력이 있었다. 휴머니티란 애당초 없었다. 서구의 중세가 인간의 원초적이고 에로틱한 폭력성을 종교로 제어하고 양식화하여 문화와 문명의 알레고리로 덮었다면, 근세는 과학기술로 폭력을 더욱 견고하고 지능적으로 제조하여 산업화하였다. 계몽주의는 프랑스 혁명을 발주시켜 새로운 휴머니티의 장을 열어 보이는 듯 했지만 더 고도의 팍스 로마나, 제국주의 시대라는 악의 꽃을 피워 냈다. 인류의 최고 발명품인 종교와 국가는 안전한 도피처가 되었다. 애국주의와 민족주의라는 환각은 얼마나 무심하고 태연자약하게 기괴한 폭력 장치를 만들어 내었는가?

그리하여 고야의 거인은 마르스이고 사투르누스이다. 그리고 궁극적으로는 모든 것을 무화시키는 괴물이다. 야수 같으나 선하지도 악하지도 않고, 분노도 흥취도 없으며 다만 어두운 하늘 아래 검은 산맥들을 넘어 전진하는 군인 황제, 아니 구름처럼 유유히 흘러가는 악마. 동화 속 기괴한 괴물 요정.

"이 거인은 외국인 점령군과 스페인 반란군 모두를 사로잡아 버린 전쟁의 망령 그 자체, 제 자식을 잡아먹는 사투르누스처럼 피에 굶주린 마르스가 아닐까?"(본문 193쪽)

토도로프가 이 책에서도 되풀이하여 강조하고 있지만, 고야는 〈1808년 5월 3일〉의 그림만이 아니라, 〈1808년 5월 2일〉의 그림도 그렸다. 5월 2일은 마드리드의 하층민들이 나폴레옹 군의 용병인 맘루크들을 공격하는 그림이며, 5월 3일은 거꾸로 스페인 민중이 도열하여 일제사격을 가하는 프랑스군인들에게 무차별 희생당하는 그림이다. 특히 하얀 셔츠와 노란 바지, 십자가에 못 박힌 예수처럼 치켜든 양팔과 손바닥의 흉터로 5월 3일의 그림은 더욱 더 신화가 되었다. 우리가 익히 아는 그림은 〈5월 2일〉이 아니라, 〈5월 3일〉이다. 고도로 상징화된 화면 구성이나 대조적인 색채, 폭발하는 붓의 힘을 보아도 스페인 민중의 희생에 고야가 분노와 비참함을 느꼈으리라는 것은 충분

히 짐작하고도 남는다. 그러나 이를 단순히 폭력에 대한 항거와 애끓는 민족주의적 메시지로 이해한다면, 고야의 의도는 왜곡될 수 있다는 것이 토도로프의 생각이다. 고야에게 '전쟁의 참화'는 단순히 프랑스군의 스페인 민중 학살이 아니라, '더욱 체계적인 국가의 응징'이었다. 5월 2일의 그림이 스페인 민중의 혼잡한 육탄전으로 어지러운 인상을 준다면, 5월 3일의 그림은 너무나 조직적이고 체계적인 국가적 장치의 일제사격으로 섬뜩한 여운을 남긴다. 당시 나폴레옹 군대는 근대식 군대 체계를 이미 갖췄고, 최상의 무기를 보유한 서구 최고의 군단이었다.

무엇이 악이고 무엇이 선인가? 절대는 없다. 차라리 모든 것이 악이다. 고야가 예견했고 토도로프가 증언하듯, 우리가 경계해야 할 위험은 뚜렷한 경계 없이 부유하는 '미몽'과 '꿈', '마술'과 '주술'이 아니라, 전체주의 같은 국가적 장치로 일제 소탕하는 가면 쓴 '이성'이다. 정확히 경계선을 긋는 무차별적인 편견에서 비롯된 적대감이자 자신을 늘 선으로, 빛으로 규정하는 오만함이다.

2017년 2월 7일, 향년 77세의 나이로 츠베탕 토도로프는 작고했다. 유작으로 "Le triomphe de l'artiste", 그러니까 "예술가의 승리"라는 표제의 저작이 출간되었다. 구소련의 작가와 예술가들에 바쳐진 이 유작은 『고야, 계몽주의의 그늘에서』에 이어 다시 한 번 예술가들이, 이른바 창조력을 지닌 작가들이 어떻게 현실적 정치와 국가장치라는 폭력에 맞서 예술로써 싸우는지를 조명하고 탐색하였다.

토도로프의 부음을 들은 날, 그에 관한 기사와 회고와 추모의 단상들을 찾아 읽으며 나는 울적한 기분을 달랬다. 그중 가장 인상적이었던 것은 토도로프가 2016년 「르몽드」와의 인터뷰에서 한 말이었다. 2016년 7월 프랑스 북

부의 한 성당에서 IS 추종자가 신부를 참수하는 사건이 벌어졌고, 프랑스 정부는 테러 위협에 맞서 악의 세력을 일소해야 한다는 강경파들의 주장과 비등하는 여론에 힘입어 과잉 대응을 하였다. 토도로프는 「르몽드」와의 인터뷰에서 이 사건에 관해 이렇게 말한다. "중동의 한 도시를 철저히 폭격하는 것이 프랑스 성당에서 누군가의 목을 따는 것보다 결코 덜 야만적인 것은 아니다." 또 이렇게도 말하였다. "선의 유혹이 악의 유혹보다 훨씬 더 위험할 수 있다." "적을 비인간화하지 말라."

「뉴욕 타임스」는 토도로프를 "문학 이론가이자 악(惡)의 역사학자"라 일컬으며 그의 죽음을 애도하였다. 롤랑 바르트의 제자로 탁월한 문학 이론가였던 그는 1980년대 초반부터 인류의 윤리와 정치 문제에 커다란 관심을 기울이기 시작했고, 그 행보는 죽을 때까지 이어졌다. 인권, 이슬람, 유럽 문제, 인종차별주의, 대량 학살, 홀로코스트, 휴머니즘, 제국주의, 광신 등 현재의 인류가 직면한 첨예한 문제들에 천착하면서, 토도로프는 윤리적인 관점에서 역사를 바라보고 연구하였다. 그리고 "가장 악한 상황 속에도 선은 존재한다"는 믿음을 견지하였다. 물론 이 명제는 역으로 해도 참일 것이다.

2017년 여름의 끝자락에
류재화